江晓原作品系列

江晓原
科幻电影指南

江晓原 著

生活·讀書·新知 三联书店

Copyright © 2020 by SDX Joint Publishing Company.
All Rights Reserved.

本作品版权由生活·读书·新知三联书店所有。
未经许可，不得翻印。

图书在版编目（CIP）数据

江晓原科幻电影指南/江晓原著. —北京：生活·读书·新知三联书店，2020.8
（江晓原作品系列）
ISBN 978 – 7 – 108 – 06865 – 1

Ⅰ. ①江…　Ⅱ. ①江…　Ⅲ. ①科学幻想片 – 电影评论 – 世界 – 指南　Ⅳ. ① J905.1-62

中国版本图书馆 CIP 数据核字（2020）第 073583 号

责任编辑	徐国强
装帧设计	康　健
责任印制	徐　方
出版发行	生活·讀書·新知 三联书店
	（北京市东城区美术馆东街 22 号 100010）
网　　址	www.sdxjpc.com
经　　销	新华书店
印　　刷	三河市天润建兴印务有限公司
版　　次	2020 年 8 月北京第 1 版
	2020 年 8 月北京第 1 次印刷
开　　本	635 毫米 × 965 毫米　1/16　印张 28
字　　数	350 千字　图 79 幅
印　　数	0,001 – 6,000 册
定　　价	78.00 元

（印装查询：01064002715；邮购查询：01084010542）

第三章 | 造物者与被造物之间永恒的恐惧和对抗 / 143

《银翼杀手》：从恶评如潮到无上经典 / 145
《银翼杀手2049》六大谜题：电影文本的复杂性和不确定性 / 154
"你若看一遍就明白，那只能证明我们失败"
　　——重温《2001太空漫游》/ 166
《黑客帝国》：科幻影史的巅峰之作 / 171

第四章 | 电脑、网络、虚拟世界与人工智能 / 181

《机械公敌》：机器人能够获得人权吗？ / 183
HAL-9000的命运：服从还是反抗？
　　——科幻电影中的"机器人三定律" / 188
做人好不好？永生行不行？
　　——关于《变人》的对话 / 193
将文化多样性进行到底
　　——关于《机器人》的联想 / 197
《基地》：依赖机器人的文明都已灭亡 / 202
《少数派报告》：心灵犯罪是否可能？ / 206
记录好不好？隐私留不留？
　　——《最终剪辑》引起的遐想 / 211
虚拟世界：幻中之幻《十三楼》/ 216
《虎胆龙威Ⅳ》：一堂反技术主义现场课 / 221
《盗梦空间》：从《黑客帝国》倒退 / 226
为什么还要期望中国的《盗梦空间》呢？ / 235

第五章 ｜ 生物工程的伦理困境 / 237

复制娇妻：幻想世界中的东风西风
　　——从两部《复制娇妻》引发的另类思考 / 239
《侏罗纪公园》和迈克尔·克莱顿的反科学主义 / 244
隐私与天书之基因伦理学
　　——从《千钧一发》到"人类基因组" / 249

第六章 ｜ 地球环境、末日预言与灾变 / 255

想象与科学：地球毁于核辐射的前景 / 257
《后天》：我们还能不能有后天 / 261
如果有洪水，谁能上方舟？
　　——《深度撞击》之"方舟计划" / 265
看完《2012》，明天该上班还是要上班
　　——从《2012》看科学、娱乐和神秘主义 / 270
《流浪地球》当得起开启中国科幻元年的重任 / 278

第七章 ｜ 反乌托邦的末日 / 285

从《雪国列车》看科幻中的反乌托邦传统 / 287
《巴西》：又一个反乌托邦的寓言 / 300
电视：可怕的奇迹和前景
　　——《星河救兵》《西蒙妮》《过关斩将》 / 305
恐怖故事：盐还是砒霜？
　　——《战栗黑洞》的寓意 / 311
《回忆三部曲》："脱亚入欧"的日本幻想 / 317
《V字仇杀队》：一个有文化的革命英雄 / 321

第八章 | 不易归类的幻想影片 / 329

好莱坞安排给爱因斯坦的科学游戏 / 331
美丽佳人Orlando：关于永生的启示 / 337
美国版"水变油"：反科学的CIA？
　　——从《链式反应》想到《天使与魔鬼》/ 342
《深海圆疑》：我们还未准备好梦想成真 / 348
只是一场假想的骗局吗？
　　——《摩羯星一号》和美国"登月造假"公案 / 353
黑客无心成帝国，云图难免化云烟
　　——从《黑客帝国》到《云图》/ 358

第九章 | 在幻想边缘的影片 / 367

《禁闭岛》：你将不再是你 / 369
"天哪！它不是一座塔楼！"
　　——艾柯与影片《玫瑰之名》/ 373
《双瞳》：在科学与迷信之间 / 378
天堂有笔写诗篇：《继承者》与《鲁拜集》及山中老人 / 383
不武侠不金庸的王氏之毒
　　——王家卫和他的《东邪西毒》/ 389

第十章 | 科学幻想与电影 / 397

科学家与电影人之同床异梦 / 399
"科学技术臣服在好莱坞脚下"
　　——再谈科学家与电影人之同床异梦 / 403
科幻三重境界：从悲观的未来想象中得到教益
　　——2007年国际科幻大会主题报告（节选）/ 407

为什么人类还值得拯救?
　　——刘慈欣 vs 江晓原 / 413
只有科幻才能对人性"严刑逼供"
　　——江晓原、刘慈欣的同题问答 / 422
孤独的观影者 / 427
我最喜欢的25部科幻电影 / 431

索　引 / 435

新版自序

江晓原

本书初版于2015年，在腰封上特别用红色字体印了一段话：

> 所谓的中国科幻元年，它只能以一部成功的中国本土科幻大片来开启。有抱负的中国科幻作家，和有抱负的中国电影人，都必须接受这一使命。

当时我和本书的策划编辑都满怀希望地认为，2015年将是中国的科幻元年，因为传说根据刘慈欣获奖小说《三体》改编的电影将要上映，而这有很大的可能会引爆科幻在中国的热潮。然而这个元年让人们期盼了一年又一年，却始终不来。直到2019年春节，同样是根据刘慈欣小说改编的国产科幻电影《流浪地球》上映，意外爆红，迅速以40多亿元的票房成绩，成为中国电影史上的票房第二名，仅次于《战狼Ⅱ》。

我相信，《流浪地球》就是我当年心目中那部能够开启中国科幻元年的"成功的中国本土科幻大片"。我设定的成功标准非常简单：票房。只有一部高票房的本土科幻影片才能开启中国科幻元年，因为只有票房成功，才能吸引大量资本进入；而大量资本进入才使得优秀作品的涌现成为可能。而类似《2001太空漫游》或《银翼杀手》那样上映时票房惨淡、恶评如潮的影片，虽然如今已成无上经典，但这样的影片无法开启中国科幻元年。

与《战狼Ⅱ》不同的是，围绕着《流浪地球》出现了大量两极分化

的争论。争论中，十二年前（2007）我和刘慈欣在成都"白夜"酒吧的那场对话《为什么人类还值得拯救》又被反复翻出来。这篇对话本书初版中已经收入，今仍其旧。只是十几年过去，网上对这篇对话的反应却和当年大相径庭：当年国内网民几乎一边倒地骂我——因为我竟敢不同意他们的大刘的想法；如今他们却几乎一边倒地用和当年相比并无进步的方式辱骂刘慈欣，因为他在对话中表示他可以为了延续人类文明而将当时在为我们做记录的美女吃掉。

刘慈欣的《三体》获雨果奖时，他并未前去领奖，两天前他倒是现身上海书展，作为嘉宾出席了本书初版的发布会。所以网上有一些相当夸张的传说，尽管我很乐意听到，但当然是不属实的。例如有一种说法是，刘慈欣为了给《江晓原科幻电影指南》站台，连雨果奖都没去领。另一种更夸张：刘慈欣刚给《江晓原科幻电影指南》站完台，就得了雨果奖！

虽然我不同意刘慈欣秉持的科学主义思想倾向，但我一向高度评价刘慈欣的科幻创作。在现实生活中，我们有着非常友好的个人关系。我今年即将出版的《科学外史》三部套装，刘慈欣又领衔推荐。

2015年本书初版，次年获吴大猷科普佳作奖。其实我的影评，强调影片的思想价值，和科普充其量只是"形似"而已。此次增加的长篇影评，更加凸显了这一特色。

如果相信2019年将成为我们期盼已久的中国科幻元年，那么本书的这个增订版，看来应该是一个应景之物。因为四年来似乎尚无同类作品问世。

<div style="text-align:right">

2019年3月20日
于上海交通大学科学史与科学文化研究院

</div>

导 言
Introduction
◆◆◆
看科幻电影的七个理由

江晓原
科幻电影指南

与电影结缘

大约2003年春夏之交，正值"非典"肆虐之际，我在一个特别恰当的时机，开始染上一种新的毛病——看DVD影碟。

观影的风气，此前早已形成。资格最老的一批人从搜寻录像带开始；接下来进入VCD影碟阶段，有了更多的观众；再往后开始出现DVD影碟，最初的时候质次价高，但已经使得许多观影者极为兴奋，大力收集。

为什么2003年春夏之交是一个特别恰当的时机呢？有两个原因：

一是因为那时"非典"肆虐，许多浮华奔竞的所谓"工作"（比如无穷无尽的会议之类）都停顿下来，到最为风声鹤唳的那段时间，学校连课也停了。许多人连日闭门不出，发现在家里看影碟是一个不错的选择。

二是因为恰恰到这个时候，中国大陆的DVD影碟，在生产技术上进入了成熟阶段，视频质量迅速改善，已可达到与欧美原版无法用肉眼区别的水准，市场价格也开始稳定下来。

我染上看影碟的毛病，其实纯属偶然。

在录像带和VCD影碟两个阶段，以及DVD影碟的早期阶段，我对观影并无多大兴趣。而当2003年春夏之交，上海的舞榭歌台、餐厅酒馆，全都门可罗雀，我却注意到有一种小店生意格外红火，那就是遍布街头巷尾的碟店。我偶尔进去看了几眼，偶尔随意买了几张，谁知一个全新

的世界就在我面前展开了。

我从小对于机械、电子之类的东西特别有兴趣，曾经花费过大量时间和精力玩儿电脑，因而对于光碟并不陌生（当年在486电脑上我就自己装了双光驱），我很快注意到了影碟的一些质量问题和技术问题。由于我向碟店的老板和员工请教这些问题，结果被他们许为"知音"（因为"以前从没有顾客问这种问题"），于是我们很快成了朋友，他们向我介绍了不少关于DVD影碟的知识和行情。

我还在碟店里发现了当时由他们代售的杂志《DVD导刊》，一看之下，感到这正是当时我需要的那种杂志，对于淘碟很有帮助，就和杂志编辑部联系，从创刊号开始，全部配齐，然后开始订阅。我订阅《DVD导刊》两年之后，有一天杂志编辑部给我来电话，通知我从2006年起不必再订阅了——因为我已被列入赠阅名单。这项赠阅一直持续到现在，我要在这里深表谢意。（2017年1月，《数码娱乐DVD导刊》停刊。——编者按）

但是，要让看影碟成为一种毛病，仅有上面的原因是不够的，还需要有别的机缘。

我看的第一批DVD影碟是19部007影片（那时第20部的碟还未出，后面3部电影当然还没拍）。对于一个以前很少看西方电影的人来说，这是一种合适的入门影片，因为其中有着以往半个世纪西方电影中几乎所有的流行元素（包括科幻在内），很容易将一个外行吸引住。如果一上来就看那些"探索电影"或所谓的"文艺片"，其中颇有一些真正的"大闷片"，万一看得昏昏欲睡，说不定从此就与电影无缘了呢。

由于以前对电影没什么兴趣，也从不看电影杂志，因此我对于那种被称为"影评"的文章有何套路，也一无所知。在这种情况下，我写了我的第一篇谈论电影的文章"非典生活之007系列"，发表在《书城》杂志上。事后来看，这篇即兴而写的文章也就是聊聊电影而已，但因为是外行，倒也没有受常见影评文章老套的约束。

问题出在我的第二篇谈电影的文章上——这次是谈《黑客帝国》（*Matrix*，1999—2003），也发表在《书城》杂志上。因为此文发表时，

恰逢《黑客帝国》第二部在国内公映，结果这篇文章成了国内平面媒体上较早的《黑客帝国》评论之一，引起了一些注意，招来了访谈、转载、新的约稿等等，后来还被收入评论集《接入"黑客帝国"》一书中。

这时国内的各种杂志和报纸，不约而同地开始设立谈论电影的专栏，这当然是因为DVD影碟的流行使得电影大举进入文化人的日常生活之故。这个过程大致开始于2003年春夏之交。在这一潮流中，我开始在《中国图书商报》写电影专栏。最初他们希望我写一个专谈"情色电影"的专栏，所以专栏定名为"准风月谈"。但是实际上我没有在"准风月谈"里谈过任何情色电影。为什么呢？

为什么迷上科幻电影

那时我还只是一个非常菜鸟的影迷——算不算得上影迷还不一定呢，有什么资本来写电影专栏？我也考虑过谢绝这项邀请，但是尝试一种新玩意儿所能带来的愉悦又在引诱着我。

另外，我需要一个精神安慰，或者说需要一个借口。

因为在我以前习惯的语境中，"看电影"就是娱乐，就是玩儿，而现在我已经开始喜欢上电影了，我用什么来抗拒每次观影之后那份"又玩儿掉了两小时"的自责呢？这时，写电影专栏的邀请，及时为我提供了聊以自慰的借口——它使我的观影活动与"工作"建立了某种联系，似乎自己的观影不再是单纯的娱乐了。

所以最后我接受了邀请。

但是我不想把自己培养成"影评人士"。不是我对影评有何偏见，而是因为我觉得那已经有电影学院的人做了，我不可能做得和他们一样好。我至今也没有研读过电影理论方面的书籍（尽管也收集了一些）。我想我不如保持一个外行的状态，只有观影经验，没有电影理论，这样说不定能写出一些和专业影评人士不一样的文章来？

在我思考着怎样写这个专栏时，我已经开始写了（挺荒唐的），当然我继续观影，同时也开始注意别人的影评文章。

我发现，绝大部分影评文章，乃至专门的电影分析论文——比如对于《一条名叫旺达的鱼》（*A Fish Called Wanda*，1988）这样的电影，可以写万余字的长文，都有一些大致通行的组成部分：

一、剧情介绍（往往不得要领，因为借口不能"剧透"）；

二、导演、主要演员以及编剧、制片人的介绍（经常离不开"八卦星闻"）；

三、影片的前世今生（从谁的小说改编而来、某片的重拍之类）；

四、作者自己对影片的某些感叹或感悟。

对于大部分电影类型——比如言情、战争、匪警、动作、剧情、史诗等等——来说，上面的模式大体都是适用的。这个模式可以完成如下功能：

为某部影片做广告。出于这个目的，剧情介绍不得要领是无关紧要的，关键是将剧情中的"卖点"指出即可。

让影迷初步判断这部影片是不是自己喜欢的类型。因为影迷有的喜欢某一类型的影片，不管谁导谁演一律都看；有的专追某个导演或演员，无论他（她）或导或演什么类型的电影一律都看。所以导演、主要演员，以及编剧、制片人的介绍必不可少。

对影片进行评价。这当然会涉及影片的前世今生，以及作者自己对影片的感叹或感悟。不过这种评价主要是从电影的"专业"角度出发的，比如演员表演得好不好，剧情合理不合理，导演的处理是不是高明等等。然而这些问题又是不可能有确切答案的，所以经常言人人殊，大相径庭。

然而，当上述模式应用于科幻电影时，却始终无法让我满意。

我首先发现的是这样一个问题：那些优秀的科幻电影中的故事情节，背后都有着科学理论作为思想资源。而通常的影评文章，无法揭示出这些思想资源，也无法分析影片对这些思想资源的利用是否高明，是否合理。

影评文章存在这个问题的原因是很容易理解的：因为电影学院的师生——他们应该是影评人士中相对来说最权威的——几乎不可能受过正规的科学训练，他们通常无法胜任揭示科幻电影中思想资源的任务，更

不用说分析影片对这些思想资源的利用是否高明合理了。其他的影评人虽然三教九流都有，但以舞文弄墨为业的人，通常很少是正规学理工科出身。所以在这个问题上，他们几乎没有可能做得比电影学院师生更好。

结果是，我们通常看到的关于科幻电影的影评文章，只能将影片和其他类型的影片同样处理，对于那些有着深刻思想的科幻电影中的独特而珍贵的东西，根本无法揭示。

这一问题的发现，使我产生了一个想法——如果我来写关于科幻电影的文章呢？

我本科在南京大学天文系念天体物理专业，硕士和博士阶段则是在中国科学院自然科学史研究所念科学技术史，应该算是受过最正规理科训练的人了。况且，我还在中国科学院上海天文台工作了整整十五年，近朱者赤，近墨者黑，好歹也受了多年科学的熏陶。所以，如果要写关于科幻电影的文章，我想我至少可以写出一些电影学院师生写不出来的东西。

这个想法使我颇为兴奋。正好那篇关于《黑客帝国》的文章也起了推波助澜的作用。我开始更多地关注科幻电影，大力收集科幻影碟，以及与科幻电影有关的资料。目前我收藏的8000多部电影分为10类，其中幻想影片是数量最多的一类。

于是我就在"准风月谈"中开始专写关于科幻电影的文章（只有开头两篇谈的不是科幻电影）。这当然名不副实，但我和《中国图书商报》都没有在意。

写了半年多之后，《中华读书报》来找我，希望我为他们写关于科幻电影的专栏。我考虑到《中国图书商报》的读者只是《中华读书报》读者的一个子集，就将"准风月谈"搬到了《中华读书报》，专栏名称则改为"幻影2004"——这样就名副其实了。这个专栏一直持续了数年之久。

与通常的影评文章不同，我的文章首先是没有关于导演、演员、编剧、制片人的介绍，当然更没有"八卦星闻"，我至今连导演、演员的姓名都记忆甚少（只是因为经常接触，顺便记得一些而已），其次我也

不评论演员的演技、导演的手法之类。取而代之的，是对影片故事背后的科学思想资源的揭示、介绍和分析。

科幻电影的独特价值：反思科学

随着我对科幻电影的日益亲近，我才逐渐发现了科幻电影真正独特的价值所在。

这个价值，一言以蔽之就是：影片的故事情节能够构成虚拟的语境，由此呈现或引发不同寻常的新思考。

如果这样说太抽象了，那也许我们可以举一个具体事例来帮助理解。

有一次我到北京师范大学做关于科幻电影的演讲，其中涉及这样一个问题：如果真有高度发达的外星文明，它们看我们地球人就像低等动物，那它们还会不会有兴趣和我们沟通或交往？当时我问同学，你们当中有谁曾经产生过想和一只蚂蚁沟通或交往的欲望？有一个同学站起来搞笑说："以前没有，但经您这么一说，现在有了。"

我举这个小例子是想说明，有许多问题，在我们日常生活的语境中，是不会被思考的，或者是无法展开思考的，如果硬要去思考，就会显得很荒谬，显得有些不正常，至少也是杞人忧天式的。

当然，有些学者也会思考高度抽象的问题，比如史蒂芬·霍金和他的几个朋友，他们思考时空旅行是否可能？思考人如果能够回到过去，那么能不能够改变历史？等等。但是，这些学者的思考，如果要想让广大公众接触或理解，最好的途径之一，就是让某部优秀的科幻电影将它们表现出来。

而要表现对这些抽象问题的思考，需要一个引人入胜的故事，这个故事的情节构成一个语境，使得那些思考在这个虚拟的语境中得以展开，得以进行下去。

在这个虚拟的语境中，我们演绎、展开那些平日无法进行的思考，就不显得荒谬，不显得不正常，似乎也就不再是杞人忧天式的了。

也许有人会问，其他类型——比如言情、战争、匪警、动作、剧情、史诗等等——的电影，难道就没有这个功能吗？

我的回答是：它们绝大部分没有这个功能。

道理很简单：一旦它们的故事涉及对科学的思考，它们就变成科幻电影了。

而通常只有科幻电影，能够在它构造的语境中，对科学提出新的问题，展现新的思想。

然而这还只是问题的一个方面。科幻电影在另一方面的贡献同样是独特的，是其他各种电影类型通常无法提供的。

在西方的幻想作品（电影、小说等）中，可以注意到的一个奇怪现象，就是他们所幻想的未来世界，几乎都是暗淡而悲惨的。

早期的部分作品，比如儒勒·凡尔纳的一些科幻小说中，对于未来似乎还抱有信心，但这种信心很快就被另一种挥之不去的忧虑所取代。大体上从19世纪末开始，以英国人威尔斯（H. G. Wells）的一系列科幻小说为标志，人类的未来不再是美好的了。而在近几十年大量幻想未来世界的西方电影里，未来世界几乎没有光明，总是蛮荒、黑暗、荒诞、虚幻，或爆发了核灾难、大瘟疫之类的世界。在这些电影和小说中，未来世界大致有三种主题：一、资源耗竭；二、惊天浩劫；三、高度专制。

这些年来，我观看了上千部西方幻想电影，还有不少科幻小说，竟没有一部是有着光明未来的。结尾处，当然会伸张正义，惩罚邪恶，但编剧和导演从来不向观众许诺一个光明的未来。这么多的编剧和导演，来自不同的国家，在不同的文化中成长，却在这个问题上如此高度一致，这对于崇尚多元化的西方文化来说，确实是一个值得思考的奇怪现象。

对技术滥用的深切担忧，对未来世界的悲观预测，这种悲天悯人的情怀，至少可以理解为对科学技术的一种人文关怀吧？从这个意义上说，这些幻想电影和小说无疑是科学文化传播中的一个非常重要的组成部分。

好的科幻电影是一个窗口，一个了解思想的窗口，尽管真要传达

深刻精微的思想，它往往是力不从心的。对于其他类型的电影，我也持同样观点——将它们视为了解文化的一个窗口。所以对于影片故事背后的思想文化资源，特别关注。对此虽不必自诩为"鉴赏已在牝牡骊黄之外"，但与纯粹将观影作为娱乐消遣相比，至少更能自我安慰一些。

科幻、幻想、好莱坞电影、漫画

本书所言之"科幻电影"，其实更确切的名称应该是"幻想电影"，范围较国内通常所说的"科幻电影"要更宽泛一些，这主要是因为，在西方，通常不将"科幻"单独划成一类，而是归入"幻想"这个大类中。事实上，要想把科幻与魔幻或灵异等内容明确分界，确实是不可能的。换句话说，所谓的Science Fiction，它的界限原本就是不明确的。所以《哈利·波特》系列（Harry Potter，2001—2010）、《指环王》系列（The Lord of the Rings，2001—2003），甚至一些引入超自然力量的惊悚片，比如《死神来了》系列（Final Destination，2000—2011）等，都可以和《星球大战》系列（Star Wars，1977—2015）、《黑客帝国》系列归入同一个大类。

而我们以往总是将"科幻"单独划出来，因为我们喜欢强调"科学"，而且还习惯于将科幻看成"科普"的一部分，认为科幻作品只是为了让"少年儿童喜闻乐见"才采用一些幻想的形式。这些其实都是相当幼稚的想法。

讨论科幻电影，按理说也应该考虑美国之外的国家出品的，但是我们只以美国电影作为样本，问题也不大。因为一百年来，世界上最有影响的幻想电影，绝大部分出自美国。这可以从英国人约翰·克卢特所编的《彩图科幻百科》中得到有力支持，书中介绍了1897—1994年间17个国家共455部科幻电影（实际上包括了魔幻或灵异），其中美国独占292部，即接近三分之二的此类电影出自美国。详情请见下表：

（英）克卢特《彩图科幻百科》所选1897—1994年间科幻电影统计一览表

	1897—1929	1930—1939	1940—1949	1950—1959	1960—1969	1970—1979	1980—1989	1990—1994	国别累计
奥地利	1								1
西班牙						1			1
荷兰							1		1
匈牙利						1			1
丹麦	1				1				2
新西兰							2		2
瑞典					1		1		2
意大利					1		1		2
捷克			1		2		1		4
德国	7	5			2	3	2		19
澳大利亚						1	2	5	8
日本				2	2	1	2	1	8
加拿大						4	4	1	9
苏·俄	1		1		2	2	4		10
法国	12	1			8	1	4		26
英国	2	3	1	5	25	13	16	2	67
美国	5	21	24	28	32	85	69	28	292
各国总计	29	30	27	35	77	113	112	32	455

由此可见，认为美国主导着国际科幻影片潮流，应该是没有太大疑问的。所以本书讨论的科幻影片绝大部分产自美国，实属正常现象。而且其他国家的科幻影片，也明显受到美国科幻影片的强烈影响。事实上，如果我们以好莱坞产品为主对科幻影片进行考察和研究，所得结论基本上都有普遍意义，即使偶尔涉及几部非美国出品的同类电影，也不用担心会对结论产生什么特殊影响。

从上表中，我们还隐约可以看到，德、法两国在科幻影片方面起步甚早，他们早期在科幻影片的产出方面几乎可以和美国鼎足而三。他们

早期在科幻影片方面的探索，也多少在后来的好莱坞科幻影片中留下了一些痕迹，但是美国很快后来居上。

在当代科幻影片的版图中，日本稍稍呈现了一些与好莱坞科幻影片不同的特色，特别是在日本的动漫影片中，有时会有水准相当高的作品。

在被改编成科幻影片的源头作品中，科幻小说自不待言，但另一个居于第二位的源头也应该得到足够的关注，即漫画作品。漫画在美国当然也很发达，一些著名科幻影片改编自漫画，比如《蝙蝠侠》系列（Batman，作品甚多，我收集的就有7部真人电影和4部动漫影片）、《超人》系列（Superman，我收集的正片和衍生作品就有7部）等。但是欧洲的幻想漫画保持着自己的特色，也有一些被改编成为比较著名的影片，比如《诸神混乱之女神陷阱》（Immortel，2004）。

附带一提，译林出版社曾在2004年、2005年出版过《蝙蝠侠》系列和《超人》系列的漫画原作中译本，法国漫画《诸神混乱》也有2003年台北大辣出版社的中译本。不过这类作品在中国受欢迎的程度，好像远远不及在它们本土。

我的选择标准

我对科幻电影，通常抱着两个期望：

希望影片的故事情节能够构成虚拟语境，提供或引发不同寻常的新思考；

希望影片可以拓展我们的想象力——哪怕仅在视觉上形成冲击也好。

在和编辑讨论本书时，我为观看科幻电影寻找了七个理由，这七个理由在某种程度上也就是我对科幻电影的选择标准：

一、想象科学技术的发展；

二、了解科学技术的负面价值；

三、建立对科学家群体的警惕意识；

四、思考科学技术极度发展的荒诞后果；

五、展望科学技术无限应用之下的伦理困境；

六、围观科幻独有故事情境中对人性的严刑逼供；

七、欣赏人类脱离现实羁绊所能想象出来的奇异景观。

这七个理由中，大部分都涉及电影的思想性。这就需要谈论几句比较抽象的话题了：在制作科幻电影时，导演、编剧、制片人等，有没有某种指导创作的思想纲领？

从一个多世纪科幻电影对科学技术的反思、对人类未来的悲观描绘来看，这样的思想纲领似乎是存在的。我们可以认为，创作者们大都自觉或不自觉地受到了某个纲领的指导。这个纲领可以名之曰"反科学主义纲领"——这个纲领拒绝对科学技术盲目崇拜，经常对科学技术采取平视甚至俯视的姿态，所以他们会在科幻影片中呈现出上述七条理由中第二至六条所指的内容。

至于第一条，那是照顾了国内传统观念中对科幻电影的"科普"诉求。在国外，一些科学人士也会希望科幻作品提供"预见功能"。

第七条就涉及视觉冲击力了。20世纪70年代末，当中国观众刚从闭关锁国的年代走出来，乍见好莱坞的科幻电影时，哪怕是很平庸、很一般的作品，也会给他们强烈的视觉冲击。但是随着多年观影的普及，许多中国电影观众的眼界早已经和国际接轨，平庸之作就只能让他们昏昏欲睡了。影片《星球大战》是没有多少思想但极具视觉冲击力的典范。1977年《星球大战》系列第一部《新希望》（*A New Hope*）问世，就连好莱坞的导演们也都震惊了。今天我们重看这第一部，仍然不得不承认它强大的视觉冲击力。这里还可以提到1968年库布里克的《2001太空漫游》（*2001: A Space Odyssey*），是既有思想又有视觉冲击力的典范，比《新希望》还早九年，现在看起来，其视觉效果居然还是相当令人震撼。

本书就是以这七条作为标准，来判断一部科幻电影的价值。七条中至少要有两条表现较好，才可以入选——否则我就不会去写它的评论了。

关于本书的若干说明

收入本书中的所有评论文章，都曾经在纸质报刊上发表过，主要是《中华读书报》《新发现》杂志《南方周末》《读书》杂志《文汇报》等。

但收入本书时，所有文章都经过了修订，修订主要包括如下几方面：

更新信息。这些文章撰写的时间跨度已有十多年，此次修订时我更新了文章中所涉及的相关信息，比如系列影片有了新的续集之类。

删除重复段落。这些文章是在不同时间为不同报刊撰写的，考虑到论述的完备，偶尔会有内容相同的段落。此次修订，已尽力将这些段落删除——只保留最合适的一处。

增添新的段落。随着我看过的影片越来越多，并且开始进行"对科幻作品的科学史研究"，对一些问题的看法自然会进一步深入。此次修订，我根据行文需要，适当增添了一些新的段落。

全书分为十章。前七章可以视为科幻电影的七个重要主题——事实上这七个主题可以覆盖大部分科幻影片。第八章评论的是几部不易归类的影片，第九章讨论的影片通常人们不认为是科幻电影，但它们都和幻想有关，所以我称之为"在幻想边缘的影片"。第十章中的讨论，则不是针对具体影片的，但都属于对科幻电影的相关思考。

这些文章当初都是我单独撰写的，收入本书时自然就不再署名。只有四篇文章例外：一篇是《文汇报》记者刘力源小姐对我的专访；一篇是我和刘慈欣的对谈，由当时的《新发现》杂志编辑王艳小姐整理；一篇是我和刘慈欣的"同题问答"，由《华商报》记者吴成贵整理；还有一篇是《中国科学报》记者李芸小姐对我的采访报道。收入这几篇是因为它们可能有些参考价值。

最后还有一个问题：我为什么悍然为本书取了这样一个高调的书名？

这原是出于身边好友的建议，编辑也认为很好，我自己虽然也曾有过"是不是太狂妄了"的顾虑，但考虑到"指南"本来也不是什么高调的措辞，也就是供人参考而已，便决定采用了。我的朴素想法是，本书既非科幻电影的"大全"，也非"精选"，而是通过对那些科幻影片的评论，以"示例"的方式，介绍我个人鉴赏、评价科幻电影的思想路径和审美标准——"指南"也就是这个意义上的。

第一章
Chapter 01
◆◆◆
外星文明：探索、恐惧与不可能的信任

反人类反科学的《阿凡达》

——为什么人类还值得拯救？

"为什么人类还值得拯救？"是我非常喜欢的问题。这原是科幻剧集《星际战舰卡拉狄加》(*Battlestar Galactica*，2003—2012)中人类逃亡舰队的指挥官阿达马提出的问题。这是一个终极性质的追问，许多思想深刻的幻想作品最终都会涉及这个追问。而影片《阿凡达》中对这个追问的答案竟然是如此明确——人类已经不值得拯救。

《阿凡达》在科幻电影史上的初步定位

影片《阿凡达》(*Avatar*，2009)伴随着超强力的营销推介，横空出世，全球热映，一票难求。许多人期许它成为科幻电影史上的又一座丰碑。这样的期许能不能成立呢？

网上和平面媒体上关于《阿凡达》的影评已经汗牛充栋，可惜其中大部分只是营销程序中标准动作所产生的泡沫。欲求真正能够直指精微的评论，则渺不可得。

看科幻影片，大致有三条标准：一曰"故事"，故事要讲得好，能吸引人；二曰"奇观"，即场景、画面给观众带来的视觉冲击；三曰"思想"，这要求影片能够提出某种深刻的问题，并通过故事情节的发展来引发观众思考。

在我看来，这三条标准是递进的——"故事"是对所有故事片的基本要求，"奇观"本来是科幻影片最适合展现的，而"思想"才是科幻

《阿凡达》：一部具有思想深度和奇异景观的电影，卡梅隆敢于反科学，卡梅隆敢于反人类

影片的最高境界。

例如《星球大战》系列（*Satr Wars*，1977—2015），是科幻电影史上公认的丰碑。"故事"其实是常见的王朝兴衰故事，只是改在幻想的时空中搬演而已，主要胜在"奇观"，基本上没有什么深刻思想。又如《银翼杀手》（*Blade Runner*，1982），被推为科幻影片中的头号经典，"思想"很深刻，"故事"和"奇观"也都有可取，但都没有达到令人震撼的地步。再如《黑客帝国》系列（*Matrix*，1999—2003），也是科幻电影史上公认的丰碑，有"奇观"更有"思想"，地位肯定在《星球大战》和《银翼杀手》之上。

如果持上述三条标准，尝试给《阿凡达》一个科幻电影史上的大致定位，则"科幻电影史上的又一座丰碑"这样的期许是可以成立的。因为《阿凡达》不仅有一个相当不错的故事（它甚至能让人联想到"钉子户"和"强拆队"），也有非常惊人的"奇观"（许多观众就是被这些"奇观"震撼和打动的），更蕴含了极为深刻的问题和思想——而且是以前的科幻影片中很少涉及和很少这样表现的。

《阿凡达》敢于反人类

《阿凡达》之所以有资格成为科幻电影史上的丰碑，主要是因为它有思想——这些思想深刻与否是一个问题，正确与否是另外一个问题。它的思想可以概括为两点：一曰反人类，二曰反科学。

卡梅隆自己谈《阿凡达》的思想，是这样说的：

> 科幻电影是个好东西，你要是直接评论伊拉克战争或美国在中东的帝国主义，在这个国家你会惹恼很多人。但是你在科幻电影里用隐喻的方法说这个事，人们被故事带了进去，直到看完了才意识到他们站在了伊拉克一边。

我不知道他这样一番赤裸裸地夫子自道之后，会不会在美国"惹恼很多人"。昔日我们有"利用小说反党"之罪，今日我们当然不必替

美国人生气，指责卡梅隆"利用电影反政府"。不过卡梅隆上面那段话，确实接触到了科幻电影（以及科幻小说）中的一个奥妙之处，那就是科幻作品可以通过幻想中故事情节的发展，去讨论和思考一些人们平时不会去思考或不便去讨论的问题。

但是我们如果沿着《阿凡达》所用的隐喻思考下去，就会发现这根本不是卡梅隆所说的美国人和伊拉克人的问题所能限制的。如果我们仿照做代数习题的方式，将"伊拉克人"代入"潘多拉星球上的纳威人"，而将"美国人"代入影片中的"地球人"，那确实如卡梅隆上面所说的那样；然而如果我们直接在影片本身的故事框架中进行思考，会出现什么样的结果呢？假定人类在地球上的资源真的如影片中所假想的那样濒临耗竭，而某个有着文明的星球上恰恰有我们急需的资源，我们会不会去抢夺呢？我们应不应该去抢夺呢？或者说，当我们"以全人类的名义"去发动对潘多拉星球的掠夺战争时，有没有正义可言呢？

卡梅隆在《阿凡达》中的立场非常明确：人类对潘多拉星球的掠夺是不正义的。所以影片中的主角和他的几个反叛政府的朋友成为英雄。卡梅隆通过巧妙的叙事，让观众为人类的叛徒欢呼，为人类在潘多拉星球的失败欢呼。

在这个意义上，《阿凡达》可以说是一部不折不扣的反人类电影。

当然，《阿凡达》的"反人类"在眼下并不是什么大逆不道的罪行——不过是对人类自身的弱点和劣根性进行反省、进行批判而已。卡梅隆能搞出这样的《阿凡达》，表明他有思想，而且有足够的深度。

《阿凡达》敢于反科学

接下来的问题是，为什么判定人类对潘多拉星球的掠夺是不正义的呢？人类确实需要那些矿石啊！作为一个人，难道可以站到"非我族类"一边吗？

潘多拉星球上的纳威人，原型很像豹子——脸像，身材也像，也有尾巴，行动也极其敏捷……总之，它们完全就是卡梅隆以前执导的影片《异形》（*Alien*，1979）中的外星生物，只是比较接近人类形状而已。

那么，我们为什么要和异形讲什么人权、公正和正义呢？我们屠杀它们，掠夺它们的财富，难道没有正当性吗？

对于上述诸问题，当然可以见仁见智，在这里我们只讨论《阿凡达》中的立场，并进而推测影片采取此种立场的理由。

面对这类问题时，有一种相当朴素的立场，是看两个冲突的文明孰优孰劣——当然这种判断不可能客观，通常总是根据局中人的利害关系来决定的。幸好我们现在是在讨论一部科幻影片，所以我们可以假定自己是外人，是第三者，我们需要评判的是影片中的两个文明孰优孰劣。在这样的假定之下，得出某种相对客观的判断是可能的。

那么影片中的人类文明和潘多拉星球上的纳威文明，究竟孰优孰劣呢？

在以往的绝大多数科幻影片中，外星文明都是先进科学技术的代表者——他们的科学技术远比人类已经拥有的更为发达和先进。但是在《阿凡达》中，这一点似乎被颠倒过来，至少在表面上是如此。

在《阿凡达》中，人类文明的形式是我们耳熟能详，其至梦寐以求的——那就是帝国主义列强的船坚炮利。遮天蔽日的武装直升飞机、精准的战术导弹、暴雨般的机枪扫射、便捷的无线电指挥和定位系统……这些原本就是地球上"发达国家"的现代化武装力量形式。在影片中，人类是现代科学技术的代表。这是一个用科学技术武装起来的世界，是一个钢铁、炸药、无线电的世界。

站在人类侵略军对面的是潘多拉星球上的纳威人，它们没有"现代化"的科学技术，它们的武士是骑乘在一种大鸟上的"飞龙骑士"，武士的武器只有弓箭。这是一个相信精神可以变物质、相信世间一切生灵都可以相互沟通、相信巫术和神灵的世界，是一个圣母、精灵、智慧树的世界。

当这样的两个世界发生碰撞时，胜负不是早就可以预知了吗？现代化战胜原始文明，科学战胜巫术，机关枪战胜弓箭，无线电通信打败"鸡毛信"……这些场景不是在地球上早就上演过无数次了吗？但是卡梅隆竟说：不！他要让和平的潘多拉星球战胜发动侵略的地球，要让善良的纳威异形战胜刚愎自用的人类侵略军。于是，人类的叛徒成为潘

多拉星球的救世主,他召唤来的"飞龙骑士"击落了武装直升飞机,被"圣母"召唤来的巨兽掀翻了人类侵略军的坦克……人类战败了。

卡梅隆通过这场战争告诉我们:潘多拉星球上的纳威文明更优秀,更应该得到保存,所以他让人类战败了。

在这个意义上,《阿凡达》又可以说是一部不折不扣的反科学电影。

当然,《阿凡达》的"反科学"在眼下更不是什么大逆不道的罪行——不过是用电影来表现西方世界半个多世纪以来对科学技术进行的种种反思而已。曾几何时,科学是如此地被全世界人民所热情歌颂和崇拜,但是发达国家的思想家们,从20世纪中期就已经开始了对科学技术的反思。哈耶克早在20世纪50年代就呼吁要警惕"理性滥用",再往后"科学知识社会学"(SSK)掀起的思潮席卷西方,不仅在大学中可以靠"反科学"谋得教职,而且在大众传媒中"反科学"也获得了越来越多的话语权。卡梅隆能搞出这样的《阿凡达》,表明他有思想,而且跟得上时代思潮。

真到了那一天我们怎么办?

这样一部让异形战胜人类、让神灵战胜科学的影片,竟然能够在西方和中国同时大受欢迎,这是令人欣慰的。

我同意《阿凡达》是一部思想深刻的影片——尽管有朋友开玩笑说,其实卡梅隆根本没有那么深刻,影片中的那些"深刻"之处,是我"拔高"的结果。我倒觉得,即使那真的只是我的拔高,至少也说明影片能够启发人们进行较为深刻的思考。

在还没有真正发现外星文明的今天,人类还显得很强大,人类的未来还很光明。在这样的状态下,我们还可以讲讲公正和正义,还有底气同情潘多拉星球上的纳威人,所以全世界的观众还会排队进电影院看《阿凡达》,并为它鼓掌(美国影院中放映《阿凡达》时确实如此)。这番景象,展现了人类尚存的仁爱和自信。

但是请想一想,如果今天人类已经到了危急存亡之秋,比如地球上

的资源即将耗尽,我们如果不立即发动对潘多拉星球的掠夺战争,人类文明就会灭亡,那时我们会怎么办?

那时我们会像刘慈欣在他的科幻小说《三体》中想象的三体文明那样,出动一千艘太空战舰,以倾国之兵对潘多拉星球进行孤注一掷的战争吗?

那时我们会将反对发动掠夺战争的人视为"人类公敌"吗?

那时要是卡梅隆还敢拍《阿凡达》这样的影片,他会不会立即以"反人类罪"被起诉、被判刑、被流放,甚至被枪毙?

于是,我们必须回到本文开头的问题上来——为什么人类还值得拯救?

未来史诗：星际战舰卡拉狄加

我对于电视剧集一向有严重偏见，因为剧集中通常总是要大量注水，旁生枝节，我甚至认为"最好的剧集也不如最烂的电影"——这话当然言过其实而且过于绝对，但我就是舍不得放弃，还不时要对朋友念叨念叨。所以自从亲近电影以来，始终不看任何剧集。然而始料不及，"守身如玉"多年，后来竟在《星际战舰卡拉狄加》（*Battlestar Galactica*，2003—2012）上破了戒。

因为《星际战舰卡拉狄加》中有一个非常深刻的问题，让我着迷：为什么人类还值得拯救？

这是一部人类与机器人斗争的史诗般的作品。有时也译作《太空堡垒卡拉狄加》，不确，因为卡拉狄加号（"银河号"）是一艘能够进行星际航行的航空母舰。剧集也衍生了若干部电影，比如《利刃》（*Razor*，2007）、《计划》（*The Plan*，2009）、《血与铬》（*Blood and Chrome*，2012）等，一直由同一班人马出演。

剧集《星际战舰卡拉狄加》于2003年末在美国科幻频道上开播，次年又在英国电视频道上播出。已获包括2006年3项土星奖在内的7项各类大奖，包括5项艾美奖提名在内的11项各类提名，据说是美国科幻频道有史以来最受欢迎的自制剧集。

故事发生在遥远的未来——那时人类已经不知道地球在何处了。在宇宙某处有一个由人类12殖民地星球组成的星际联邦（12 Colonies of Kobol）。人类制造了一种拥有独立思想及感觉的机器人，称为"塞隆"（Cylon），为人类服务。但谁也没想到塞隆进化迅速，竟会反叛人类，

《星际战舰卡拉狄加》：规模宏大的未来史诗。科幻剧集，已有4季共74集，外加"迷你季""前传"和"血与铬"又25集，以及至少3部衍生电影。始终由同一班人马出演

于是人类与塞隆之间开始战争。

血战多年之后，双方有了四十年的休战期。然而四十年的和平让人类放松了警惕，塞隆的间谍——它们已经进化到和人类一模一样的地步，而且一个"塞隆人"可以有多个外形完全相同的复制体——潜入人类世界，瘫痪了人类的防御系统，然后塞隆突然大举进攻，人类大败，星际舰队被全歼，殖民地城市在核武器攻击下纷纷化为灰烬，12殖民地尽数沦陷。此时人类领导层精英丧尽，只剩下联邦政府中排名第43位的教育部长（没想到那时教育已经如此不重要了），在逃亡中即位为女总统。幸存的人类只剩不到5万人，集结在星际战舰卡拉狄加号旗下——这艘最老旧的星际战舰是因为恰好在塞隆大举进攻的那一天举行了它的退役仪式，才意外幸存下来的。

残存人类逃亡的星际舰队中，只有卡拉狄加号是仅存的武装力量了（上面还有一个大体完整的空军大队）。另有追随逃亡的民用星际飞船数十艘，它们要依赖卡拉狄加号保护，但卡拉狄加号也要依赖它们提供资源和给养。这支舰队在女总统和卡拉狄加号舰长阿达马率领下，逃离殖民地所在星系，开始了寻找传说中人类第13个家园——地球——的旅程。他们是人类复兴和复仇的唯一希望。

以上是剧集"迷你季"的主要情节。影片在12个潜伏在人类中的塞隆人的密谋会议中结束。最后一个镜头中，可以看到潜伏在卡拉狄加号上的塞隆人中竟有那个在逃亡中立了战功的女飞行员布玛尔（Boomer）——她是一个漂亮的亚裔姑娘（演员是美籍韩裔），在以后的剧集中，她将扮演一个非常复杂而且引人注目的重要角色。

我们先来看看《星际战舰卡拉狄加》中的"硬科幻"成分。

最"硬"的成分是瞬间星际航行——被称为"跃迁"，其实就类似于影片《星球大战》中的"超光速运行"。《星际战舰卡拉狄加》中想象的方式是，星际战舰或飞船上有"超光速发动机"，预先设定目的地的空间坐标，然后"跃迁"，即可瞬间到达目的地。表现"跃迁"的方式极为简单：银幕上先出现一艘战舰的外形，然后光点一闪战舰消失；表现从别处"跃迁"过来则先闪光后出现战舰。这种"跃迁"的幻想，基

本上来自物理学上关于"虫洞"的理论——通过"虫洞"可以瞬间完成遥远的时空旅行。

"跃迁"也使得星际战争在战术上有了全新的局面——现在要击毁一艘大型战舰变得非常困难，因为它一看打不赢就可以"跃迁"逃走，而不知道它预设的空间坐标，就不可能找得到它；另一方面，奇袭又变得几乎无法防备，因为敌人可以瞬间从遥远的地方突然出现在你面前。

另一个较"硬"的成分是机器人的进化，塞隆已经可以让自己变得与人类一模一样，它们混在人类中间，人类对此束手无策。而且混在人类中的塞隆还可以隐形，那个金发塞隆美女每时每刻纠缠着科学家博塔博士（他被女总统任命为科学顾问），却只有博塔一人能够看见和感觉到她，她用无限的情欲诱惑着博塔，同时知悉了博塔所知道的一切。

对想象力要求不高的科幻成分，还有诸如在大型飞船上建成阳光灿烂的公园、在小行星上采矿提炼金属、隐形的战机之类。

在剧集《星际战舰卡拉狄加》中，科幻似乎只是一个外壳（也可以说是背景或平台），真正着力描写的其实是政治和谋略。

阿达马是卡拉狄加号的指挥官，也是整个逃亡舰队的统帅，而现在全人类就只剩下在这支逃亡舰队中的不到5万人了，所以阿达马的权力就在很大程度上与女总统重合。女总统扮演的是精神领袖，阿达马则是军人，而逃亡舰队又每时每刻处在战争状态中，当双方对某些问题的处理意见不一致时，冲突就不可避免。阿达马一度废黜了女总统，将她软禁起来，但后来为了整个舰队的团结，又请她出来继续担任总统，双方言归于好。

最严重的一次政治危机来自星际战舰飞马号（*Pegasus*）的到来。飞马号在塞隆全歼人类星际舰队时侥幸"跃迁"逃脱，一直和塞隆进行着"宇宙游击战"。这天飞马号意外地与阿达马统率的逃亡舰队联系上了，双方合兵一处。飞马号武力更强，装备更好，加入逃亡舰队本来是极大的好事，然而飞马号舰长该隐上将是一个刻薄、猜忌、心狠手辣的女人，因为她的军阶比阿达马高，所以她一来就反客为主，接管了逃亡舰队的指挥权。阿达马开始极力忍让，但后来忍无可忍，冲突又不可避

《星际战舰卡拉狄加》：塞隆，一个反叛造物主的物种

《星际战舰卡拉狄加》：星际战舰卡拉狄加号的徽记

免了。双方各自派出了星际战舰上的战机,甚至都拟订了刺杀对方的计划,一时间剑拔弩张,人类已到内战边缘。最终导演让飞马号上一个塞隆俘虏逃脱,借她之手杀了该隐上将。于是问题圆满解决,女总统升任阿达马为上将,飞马号从此服从指挥(再往后阿达马的儿子担任了飞马号舰长)。

因为人类的逃亡舰队越战越强,甚至开始主动反击,塞隆改变了方略——它们居然帮助博塔博士竞选总统获胜,而博塔的竞选纲领是定居新殖民地新卡布里卡(New Caprica)。结果定居一年,和平安逸,人类斗志涣散,博塔则沉溺酒色,朝政荒废。

在《星际战舰卡拉狄加》所塑造的人物群像中,只有舰队指挥官阿达马,是一个近乎完美的人物——几乎就是一个神。他冷静、勇敢、果断、坚毅,永远值得信赖,无论在怎样的困境中,都能够忍辱负重,坚持信念。而其他人的自私、猜忌、狂妄、恐惧、虚荣等的劣根性,在艰苦环境中暴露无遗。和人类相比,塞隆似乎是远为优越的种族,它们自己也是这样认为的,因此它们觉得自己理当取代人类统治宇宙。

在剧集第二季结尾,塞隆突然再次大举进攻,人类舰队溃不成军,新卡布里卡又告沦陷,博塔代表人类政府投降。只有阿达马父子分别指挥的尚在巡航的卡拉狄加号和飞马号,带领部分船舰"跃迁"逃走,留下了人类复兴的火种。

SETI：有多少外星文明可以接触？
——影片《接触》之前世今生

关于地球人类与外星人之间交往的幻想，至少已有百年以上的历史。早在1898年，威尔斯（H. G. Wells）就创作了小说《星际战争》（*The War of the Worlds*，中译名有《大战火星人》等），可算最早的版本之一，小说描述火星人入侵地球，锐不可当，要不是它们最后意外地死于地球上的细菌，地球被征服已经无可避免。《星际战争》后来当然被搬上了银幕，拍成同名电影，但因年代较早（1953），手法老旧，今天看来已经缺乏吸引力。再往后，假想外星文明攻击人类、入侵地球的幻想电影层出不穷，比如《独立日》（*Independence Day*，1996，中文名有时译作《天煞》）之类，那就场面浩大、气势恢宏了。

与文学家的幻想不同，科学家要"玩真的"——他们一直在想方设法和外星人接触。

要接触当然只能做两件事情：一、向外星人发送我们的信息；二、设法接收外星人的信息——即使不是发送给我们的。

在这两件事情上，美国科学家卡尔·萨根（Carl Sagan）都有着异乎寻常的热情。

第一件事情，萨根曾参与过"水手9号"、"先驱者"系列、"旅行者"系列等著名的宇宙飞船探索计划，他和德雷克（Frank Drake）设计了那张著名的"地球人名片"——镀金的铝制金属牌，上面用图形表示了地球在银河系中的方位、太阳和它的八大行星、地球上第一号元素氢的分子结构，以及地球上男人和女人的形象。1972年3月2日和1973年4月5日，美国发射的先驱者10号和先驱者11号探测器上都携带了这张

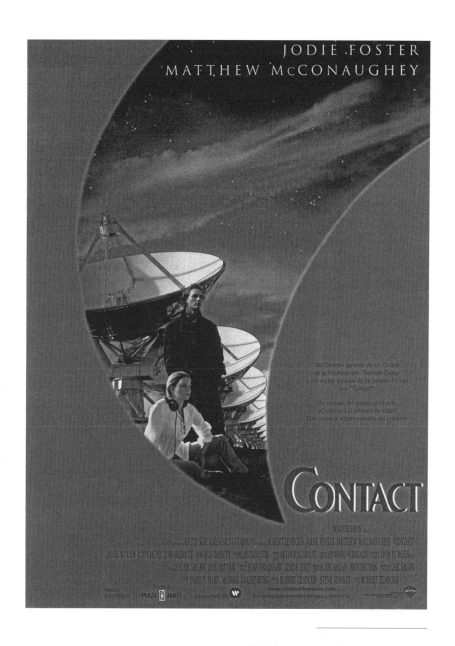

《接触》：一个对于外星文明的善意想象

"名片"。

第二件事情,则总是和德雷克的名字联系在一起的。1960年,德雷克开始实施使用26米直径的射电望远镜探索外星文明的计划——他命名为"奥兹玛计划"(Project Ozma),这通常被认为是最早的SETI(Search for Extra-Terrestrial Intelligence,即"地外文明探索")行动。当时他认为已经检测到了外星文明的无线电信号,但后来发现其实只是军方进行秘密军事试验发出的。

在第二件事情上,萨根也不甘人后。他打算撰写一部以SETI为主题的科幻小说《接触》(Contact),他为这部小说准备了一份写作计划,1980年12月5日这天,分送九家出版社进行投标,结果西蒙-舒斯特出版社以预付200万美元稿费的出价中标。为一部尚未动笔开写的小说竟预付如此惊人的稿费,当时实属空前之举,消息传来,在萨根的天文学家同行当中引起了"强烈的情绪"——嫉妒。其实这是因为萨根此时已经是享有世界性声誉的天文学家,而且轰动一时的电视系列片《宇宙》又将他推上了文化名流的地位,所以出版社才会出价如此之高。

小说《接触》在签约时就被预定在1984年搬上银幕。萨根此时已经从科学涉足文艺许久了,但在他心目中,最像样的文艺形式,莫过于电影——据说这与他父亲当过电影院检票员有关(想必萨根小时候沾光看了不少电影),所以他对于电影《接触》的筹拍十分投入。但是,在好莱坞制片人眼中,SETI这样的玩意儿毕竟不是那么吸引人的,和小说《接触》的惊人身价不同,《接触》的剧本到了好莱坞却成了流浪儿——从一个制片人手上转到另一个制片人手上,转眼十几年就过去了。直到1997年夏天,电影《接触》(中译名有时称为《超时空接触》)才终于举行了首映式。影片由萨根编剧、泽米吉斯(R. Zemeckis)导演、朱迪·福斯特(Jodie Foster)主演。

《接触》中的女主角艾博士,其实就是萨根自己的化身。她从小热爱天文学,长大后全身心投入天文学研究,研究的项目正是SETI行动——用20世纪六七十年代非常时髦的射电望远镜接收并试图解读外星

发来的无线电信号。和现实中的情形不同,《接触》中的SETI行动取得了重大成果——她的研究小组真的接收到了外星发来的无线电信号！而且，对这些信号解读的结果表明，这是完整的技术文件，指示地球人建造一艘光速飞船（实际上是时空旅行机器，乘上它可以到达织女星）。于是美国政府花费了300亿美元将飞船造成，女主角艾博士争取到了乘坐飞船前往织女星的任务，她童年的梦想眼看就要成真……

但是，在全世界媒体众目睽睽之下，飞船在发射的瞬间却掉落下来，似乎它根本就没有被发射上去。但是，在飞船里的女主角艾博士，却已经经过了18小时的时间，到达了织女星并且又回来了。但是，她却无法让官员们相信她在飞船中的经历，她甚至将面临欺骗政府耗费300亿美元的指控。但是，人们后来发现飞船中的记录磁带上，恰好有18个小时的噪声，所以仍然准备向艾博士继续提供研究经费……影片就是在不断的"但是"的转折中，展开着萨根编织的故事情节。

《接触》中所反映的SETI行动，至今仍在继续进行。虽然德雷克的奥兹玛计划没有获得预想的结果，但他的方案引起了其他天文学家的兴趣。后来有凤凰计划（Project Phoenix），它有选择地搜查200光年以内约1000个邻近的类日恒星——当然是假定这些恒星周围有可供生命生存的行星。到1999年中期，凤凰计划已观测了它名单上一半的星体，但仍未检测到地外文明信息。所以对SETI表示反对或怀疑的也大有人在，有很多科学家根本就不相信外星人的存在，在他们看来SETI当然是毫无意义的。凤凰计划现在的观测，是使用设置在波多黎各的直径305米的阿雷西博（Arecibo）射电望远镜，这可能是当今世界上最大的单个射电望远镜。

萨根本人就如《接触》中的艾博士那样，坚信外星文明的存在，那个估算银河系中高等文明数量的著名的"德雷克公式"，就是德雷克和萨根一起鼓捣出来的。萨根估算的结果是，银河系中"先进技术文明"的数量在100万的数量级，他还相当倾向于相信外星人曾经在古代来到过地球。特别是，萨根认定外星人会对地球人类友好，这一点他"简直像宗教信仰一样坚定不移"。《接触》当然贯彻了他的这一信念。

第一章 外星文明：探索、恐惧与不可能的信任 | 33

但是，影片《接触》删去了小说中的一个重要情节：艾博士后来发现，在圆周率π中隐藏着宇宙的秘密，当π值到小数点后某位数时，信息代码就出现了。尽管萨根希望在电影中保留这一情节，但最后还是被割爱了。有人认为"删除这一情节，是制片人犯下的最大错误"，因为这使得这部电影"失去了智力上的深度"，无法引出与电影《2001太空漫游》(*2001: A Space Odyssey*, 1968) 相提并论的对话。

影片《接触》上映之后，当然也获得了许多好评，上座率是科幻大片《独立日》的五分之一，应该也算很不错的成绩了。然而不幸的是，萨根已经在半年前撒手人寰，他最终未能看到自己编剧的电影上映，恐怕难免抱恨终天。

火星人留守几亿年？

——电影《火星任务》背后

一张巨大无比的人脸，神态肃穆，相貌清奇，以类似浮雕的形式浮现在火星荒凉的大地上。突然，人脸上裂开了一条整齐的缝，里面射出强光，阴差阳错降落到火星上的人类宇航员们，看得目瞪口呆。许久他们才悟出，这人脸看来是高等智慧生物的基地设施，那条明亮的缝实际上是一道门，而慢慢开启可能是邀请他们进入。在犹豫之后，他们似乎是身不由己地走了进去……

更惊人的故事情节，在宇航员们进入巨大人脸后展开：

那条缝在宇航员们进入之后，就无声无息、严丝合缝地关上了，宇航员们莫非要有去无回了？高等智慧生物会对他们怎么样？幸好，一位也许是女性的人形高等智慧生物出现了，它看起来对宇航员们并无恶意，而是借助精巧的虚拟宇宙模型，向宇航员们讲述了一部火星和地球的文明史纲要。

原来火星上的高等智慧生物——让我们姑且称它们为火星人吧——曾经发展了极为高级的文明。其高级的程度，只要注意到这一点就可以想象：火星人早已经借助大规模的恒星际航行，迁徙到一个遥远的星系。这个故事发生于数亿年之前。这位人形高等智慧生物只是留守人员。而当火星人离开太阳系时，它们向地球播种了生命——也就是说，现今地球上的所有生命，都来自火星。

这就是影片《火星任务》(*Mission to Mars*，2000) 中的重要情节。

有内涵的幻想影片，除了想象力之外，总要从传说中汲取思想资

源,这部《火星任务》也是如此。

首先是影片中的巨大人脸,明显是从以前那些神秘主义读物中关于"火星人脸"的传说得来的灵感。"火星人脸"的照片,据说最初还是NASA的喷气推进实验室发表的,但是后来被NASA斥为"光与影的骗术"。不过仍然有许多人对这张照片大感兴趣,想从中发掘出更多的信息。按照某种传说,火星上的"人脸"和地球上的狮身人面像是有着神秘联系的。

而根据更为大胆的猜测,火星上和地球上都曾经有过高度发达的文明,是一场太阳系中的灾变毁灭了火星上的文明,也基本毁灭了地球上的文明——而围绕着埃及大金字塔之类的神秘传说,则是"上一次文明"的遗迹。《火星任务》结尾处的情节,正是根据这些传说和猜测编造的。

当然,在主流科学家认可的说法中,关于"火星人"和火星上曾经有过高度文明的想法都是不可思议的。因为连火星上到底有没有水还不乏争议,迄今也几乎没有找到火星上有过生命的直接证据;火星上的大气成分是不适合人类生存的,气候也太严酷。

不过,即使是这种相当保守正统的观点,仍然可以被科幻电影的编剧或导演用作思想资源。比如,在另一部以火星为主题的影片《红色行星》(*Red Planet*,2000)中,火星大气就已经被改造成人类可以呼吸的状况,火星上也已经有了相当高级的生命——那是一种肉食动物,可以吃得宇航员尸骨无存。

火星在我们太阳系诸行星中是非常特殊的。

在位置适当的时候,火星可以成为天空中仅次于月亮和金星的明亮天体,它以闪耀的红色吸引了古代东西方星占学家的目光。在古代中国,它被称为"荧惑"。在星占学占辞中,荧惑通常总是和凶兆联系在一起,比如"荧惑守角,忠臣诛,国政危""荧惑主内乱""荧惑者,天罚也"等。在古代西方,它始终是战神之星——苏美尔人的涅伽尔(Nergal),古希腊人的阿瑞斯(Ares),直到今天全世界通用的火星名称马尔斯(Mars),都是各自神话中的战神。

在古代中国人看来,火星是难以理解和把握的天体。它有时暗淡

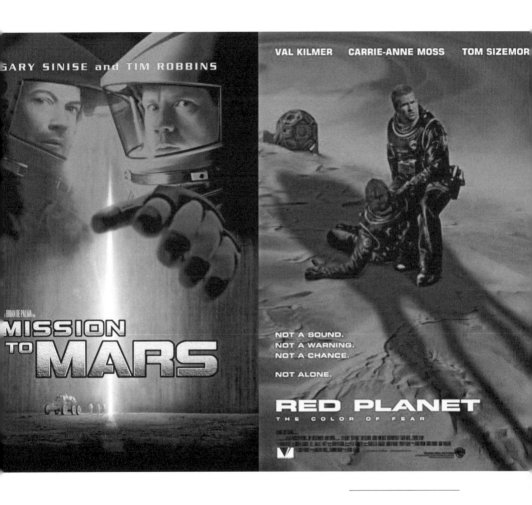

左图 《火星任务》：地球生命来自火星的假想

右图 《红色行星》：地球人类移居火星的想象

（实际上是远离太阳或地球了），有时明亮（比如"大冲"时）；有时可见，有时消失（术语称为"伏"），所以它是令人困惑的。"荧惑"之名，正和这种困惑有关。而在西方，火星的运行很长时期让天文学家感到麻烦。当年开普勒的老师第谷在构造他自己的宇宙模型时，曾为火星的运动模型伤透脑筋，而稍后开普勒在他的行星运动理论研究中，突破口也正是火星，这最终导致著名的"行星运动三定律"诞生。

自从伽利略1610年发表了他用望远镜所作的天文观测之后，火星很快成为最受望远镜青睐的行星。随着望远镜越造越大，对火星的观测成果也越来越丰富，关于火星上的"运河""人脸"等的绘图或照片，都曾经让一些人热血沸腾。而对于正统的天文学家来说，火星的地形地貌也已经被掌握得相当清晰准确了。还有一些半正统的科学家则继续他们关于"火星人"的研究。

人类今天之所以对于火星充满遐想，是有历史原因的。古人是因为它的运行和颜色，望远镜时代是因为它适宜观测（在亮度和距离上唯一能和它匹敌的金星，上面总是云遮雾障），到了行星际航行时代，它又成为行星中最重要的登陆目标。但是除此之外，业余天文爱好者和文学家也功不可没。

比如19、20世纪之交的洛韦尔，他在美国亚利桑那州旗杆镇建立了一座装备精良的私人天文台，用十五年时间拍下了数以千计的火星照片，在他绘制的火面图上竟有超过500条的"运河"！他后来出版了《火星和它的运河》（Mars and Its Canals，1906）和《作为生命居所的火星》（Mars as the Abode of Life，1908）两书，汇总他的观测成果，并表达了他的坚定信念：火星上有智慧生物。

文学家的作用，当首推英国科幻作家威尔斯，1898年他发表科幻小说《星际战争》（流行的中译名是《大战火星人》），于是"火星人"成为一个家喻户晓的意象和典故，此后以"火星人"为题材的小说和电影一直层出不穷。

在关于火星的科幻电影中，《火星任务》和《红色行星》不走"火

星人入侵地球"之类的路子,而是更多地着眼于人类在探索火星过程中的问题,这样更能体现思想性,也更容易有深度。比如在《火星任务》结尾处,出现了这样的情节:就在宇航员们即将返回地球的那一刻,有一位宇航员忽然拒绝同行——他要和火星人在一起,他说这才叫"回家"——按照影片中的逻辑,既然地球上的生命都来自火星,这位宇航员这么说当然也不算错。

最后,火星上巨大的人脸碎裂了,一艘火星人的宇宙飞船腾空而起,飞向先前在虚拟模型中指示过的遥远星系,那是火星人新的家园。这时我们才看出,那位先前接待过人类宇航员的火星人,它的使命是多么浪漫——它在火星上苦苦留守了几亿年,就是为了等待生命在地球上进化出人类,然后把一位愿意与"非我族类"共处的地球人带回去。难怪它一见到三位人类宇航员就流出了眼泪。

这倒使人联想起中国古代"神仙度有缘人"的那类故事。这位被"度"往火星的人类宇航员,他在地球上的生活并不如意(影片开头专门用一段场景铺垫过),他决定和火星人在一起,一方面固然是探索的勇气,但另一方面也未尝不是因为他的厌世情绪。这正是"少年盛气消磨尽,自有楼船接引来",只是古代神仙的海上楼船,这次换成了火星人的能够进行恒星际航行的宇宙飞船。

令人失望的《世界大战》

以斯皮尔伯格导演、汤姆·克鲁斯主演为号召的科幻影片《世界大战》(*War of the Worlds*, 2005, 正确的译法应该以《星际战争》为好——这里"世界"是指行星), 在持续了很长一段时间前期炒作之后, 终于上映。考虑到该片在科幻史上颇有渊源, 再加上对斯皮尔伯格的信任, 我特意到电影院去看了这部影片, 不料大失所望, 失望到我连影碟也不想买了——我可是自命专门收集科幻影碟的。

最近看到一篇称颂该片的影评文章, 将这部令人大失所望的影片竭力美化, 说它视觉效果好, 故事情节好, 甚至说它"思想深刻"。这当然是影片上映之后的后续宣传炒作中的必要动作, 但实在是太言过其实了。事实上, 在看过电影之后, 再回顾前面那些炒作, 我发现它们全都是有气无力的。

1898年, 威尔斯发表了小说《星际战争》, 讲述火星人入侵地球的故事。火星人拥有我们望尘莫及的高科技, 地球人的军事力量和武器装备在它们面前不值一哂, 眼看地球的沦陷已经无可避免, 火星人却意外地纷纷死于地球上的细菌感染——原来它们对细菌没有免疫能力。1953年, 根据这部小说拍摄了同名电影(即通常所说的《大战火星人》)。电影基本上照搬了小说中的故事, 再说那时也没有什么电脑特技, 所以电影也就乏善可陈。

五十二年后, 第二部同名电影上映, 以斯皮尔伯格之成就及大名, 以已经有过《星球大战》和《黑客帝国》(*Matrix*, 1999—2003) 这样的作品的现代电影技术, 人们当然期望看到一部精彩纷呈、震撼人心的科

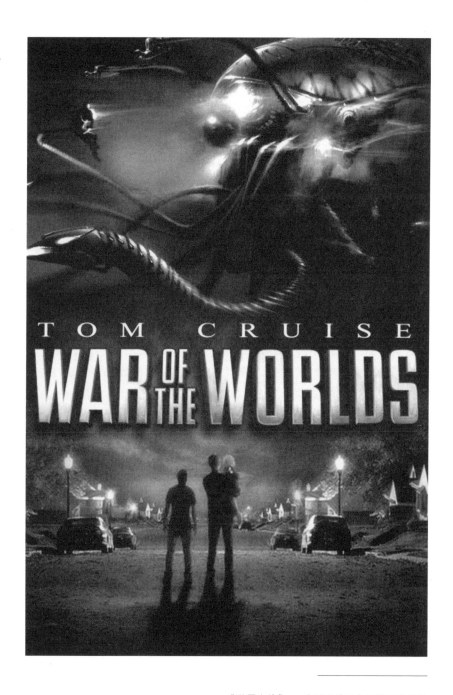

《世界大战》：一个对于外星文明的恶意想象

幻大片。我先前也是这样期望的。

这两部同名电影我都看过，结果却同样的乏善可陈。这次的电影，似乎变成了一部灾难片，甚至成了"剧情片"——只见汤哥带着两个孩子一路逃难，汤哥之爱妻爱子之心、儿子之青春期叛逆、废墟中幸存者之精神苦闷，等等。影片还暗示汤哥本来可以是一个很优秀的战士，但他为儿女拖累，始终未能为人类的抗战做出多少贡献。这些故事和情怀，演演当然也挺好，但是，为什么要让它们充满一部本来应该是科幻的电影中呢？人们去看科幻电影时，难道会抱着和看剧情片一样的期望吗？

我对科幻电影通常抱着两个期望：一是希望影片的故事情节能够构成"思想平台"，由此引发不同寻常的新思考；二是希望影片可以拓展观众的想象力——哪怕仅在视觉上形成冲击也好（比如像《星球大战》那样）。这当然有可能只是我的偏见，但窃以为多少还是有些道理的。持此两条标准来衡量此次的《世界大战》，基本上可以说是交了白卷。

关于火星上曾经有过高度文明——甚至现在仍然存在着——的想象，已经有很长的历史。关于火星的科幻影片，也有过好多部了，其中不乏佳作（比如《火星任务》，依据上述两条标准就得分甚高）。按理说，描写火星人应该不是一个很坏的主题，现在两部同名电影都乏善可陈，是因为它们所依据的小说，有一个先天不足。

对地球怀有敌意的外星文明如果侵犯地球，我们当然要奋起抵抗。当我们面对自己的文明和异族文明之间的冲突时，通常总是将我们的同情放在自己一方。"非我族类，其心必异"的情绪，古今中外都是类似的。于是，在这样的故事中，抵抗的结果，通常必须是战而胜之，才能令观众满意。因此那些讲述地球人如何战胜邪恶外来文明的科幻故事，比如《独立日》（*Independence Day*，1996），就很容易使观众振奋。另一方面，在"战而胜之"的情节框架中，也更容易从正面发挥"硬科幻"的内容，设想各种科学技术的细节，比如《独立日》中最终击毁外星人的巨型星际战舰之类。

但是《星际战争》小说的先天不足，就在它将地球写成了失败的一

方,却在最终硬安上一个光明的结尾,而这个光明的结尾既缺乏足够的说服力,又显得敷衍了事。如果没有这个光明的结尾,干脆让地球文明投降、沦陷、毁灭,倒也不失为一部悲剧,也能富有警世意义——让读者对我们地球文明的前景保持适度的忧虑。当然,话又说回来了,这样让地球最终失败的科幻电影,在《阿凡达》(Avatar,2009)之前,我还从未见过。想必没有人忍心这样"作践"自己星球上的文明。

既然如此,这两部对小说原著亦步亦趋的同名电影,自然也就只能跟着先天不足了。思想上没有任何挖掘,自然没有深度;让人类一味在废墟中逃难,也就很难发挥什么想象力,即使只是搞一点视觉冲击之类,恐怕也没有什么空间。

由对《世界大战》的失望,联想到最近连续被引进的几部美国科幻影片,如《蝙蝠侠》(Batman,1989—2012)、《绝密飞行》(Stealth,2005)、《神奇四侠》(Fantastic Four,2005—2007)等,一部比一部弱智,全是毫无思想内容的平庸之作,视觉上也没有让人眼睛一亮的地方。现在很多人将肯德基、麦当劳视为垃圾食品,认为食用了会有损健康,尽管它们确实也能够填饱肚子。仿照这种说法,上述四部影片,最多也就是电影中的肯德基、麦当劳,尽管它们确实也能够消磨时间。《世界大战》考虑到它的"身世",还勉强可以及格;《蝙蝠侠》勉强表达了一点点自相矛盾的思想;至于后面两部,恕我直言,真的就是垃圾影片。

我一直有一件事不太明白:美国每年要生产几千部电影,能够被我们引进的绝对到不了百分之一,那么理应优中选优,选择思想性、艺术性尽可能好的影片引进。可是以今年为例,这四部科幻影片都是如此平庸,我们究竟是根据什么原则来选择的呢?是根据上映头几周在北美的票房吗?还是另有某些原则?如果真的是根据北美的票房,那就大错特错了!

人们不难发现,好莱坞科幻电影中,那些有思想、有艺术品位的上佳之作,往往票房一般;相反,那些电影中的肯德基、麦当劳,则经常在票房排行榜上名列前茅。比如,今年引进的那四部平庸之作,在"美国电影票房排行榜"上就是如此:在2005年7月15—17日的前10名中,

《神奇四侠》《世界大战》《蝙蝠侠》依次为第一、二、三名;而在2005年8月5—7日的前10名中,《绝密飞行》列第七名。

 因此我产生了一个想法:我们引进美国影片(引进其他国家和地区的影片当然也是一样)时,不应过分强调"与美国同步上映"这一点。每年新上映的影片中,绝大部分必然是平庸之作甚至是垃圾,而每一部影片都必然有新上映的一天,如果我们总想"与美国同步上映",我们就必然经常引进平庸之作甚至垃圾。况且,"与美国同步上映"的引进成本,我想多半会比较高吧。

 如果我们换一个思路:注意引进经过一段时间淘洗、过滤、筛选之后沉淀下来的佳作,我们就有可能以和现在一样的成本,引进比现在更好、更多的有思想价值和艺术价值的国外影片。这对发展我们的文化,对提高观众的修养和品位,岂不是更有好处?

《星球大战》：一座没有思想的里程碑

我在《星球大战》(*Star Wars*，1977—2005) 上耗费的时间，已经超过30小时——六部电影外加一部动画片，每部影片片长都超过两小时，几年来我已经全部看过两遍。这还没有算当年在电影院观看它们的时间。我不止一次追问自己：你既然将《星球大战》列为"没有思想"的影片典型，又特别重视科幻影片的思想性，为什么还老是要去看呢？

1977年，中国刚刚从"文革"的噩梦中醒来，在许多中国人心目中，"美国电影"仍然是资本主义腐朽文化的恶之花，而好莱坞则是这种腐朽文化的最大象征。况且科幻电影在中国本来就落后——至今也还乏善可陈。所以稍后当中国观众在影院中竟然看到《星球大战》这样的影片时，那种震撼的感觉绝对是前所未有的。

仅仅听身边的朋友谈当年看《星球大战》时的震撼感觉，没有多少说服力，因为那时中国的电影观众还处在少见多怪的初级阶段。那么美国呢？那时美国的电影观众已经被好莱坞"腐蚀"好几十年了，他们至少不会少见多怪吧？有人特地收集了五位美国观众——后来都成了著名电影导演——当年看《星球大战》时的反应：

那年彼得·杰克逊才15岁："看《星球大战》改变了我的一生。多么神奇，又多么贴近我们平凡人的人生。"——长大后他导演了《指环王》三部曲。

那年朗·霍华德23岁："当电影结束时，我一句话没说，走出剧场，又排了一个半小时的队买票，又看了一遍。"——他后来成

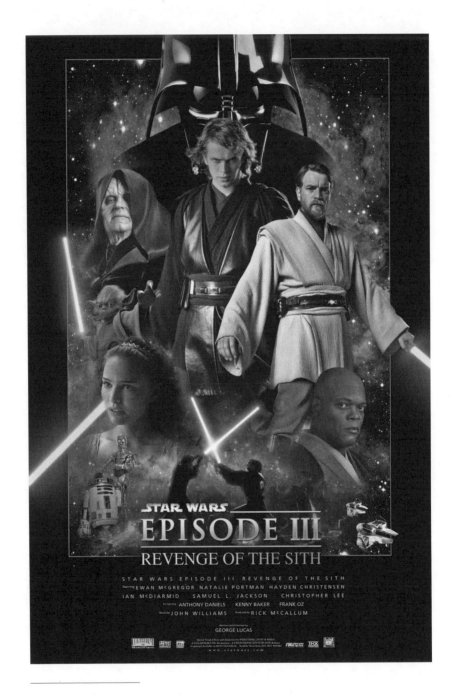

《星球大战》：科幻电影史上一座没有思想的里程碑。但在当年，它确实太能够激发人们的想象力了

为卢卡斯的弟子，导演了《魔茧》《阿波罗13号》《美丽心灵》等影片。

那年詹姆斯·卡梅隆也是23岁："看《星球大战》让我惊喜得要尿裤子。我从椅子上跳了起来，天哪！谁做的？我告诉自己：我也要拍这样的电影！我就这样辞去了卡车司机的工作。"——七年后他导演了《终结者》，十七年后拍了《泰坦尼克号》。

那年斯皮尔伯格31岁："让我眼花缭乱！我爱死它了。"——他本来就是卢卡斯的好友，此后他接连导演了《第三类接触》《E.T.》《侏罗纪公园》《迷失的世界》《人工智能》《少数派报告》等科幻大片。

那年雷德利·斯科特40岁："看了《星球大战》，我傻眼了，我对我的制片人说：我们还等什么？这么棒的东西居然不是我拍的！"——他急起直追，两年后导演了《异形》，五年后拍了《银翼杀手》，在"影史十大科幻片"中分别排名第四和第一。

毫无疑问，《星球大战》确实是电影史上一座伟大的里程碑。

卢卡斯成名之后，难免有点英雄欺人，他对《首映》杂志说："我喜欢从故事中间讲起。"实际上第一部《星球大战》上映时，谁知道有没有后面的和前面的故事呢？因为谁也想不到影片会如此成功——卢卡斯自己也没有想到。公映前夜他忐忑不安一夜无眠，等到早上出门发现交通阻塞，竟是为了排队抢购《星球大战》电影票而引起的，卢卡斯一阵眩晕："我吓坏了。我成功了！"反正他成功了，大家只好由着他，让他将故事先从中间往后讲，再从前面讲回到中间。

《星球大战》系列共六部正片，按照故事情节排列如下（括弧中标出了上映年份）：

Ⅰ：《幽灵的威胁》（*The Phantom Menace*，1999）

Ⅱ：《克隆人的进攻》（*Attack of Clones*，2002）

Ⅲ：《西斯的复仇》（*Revenge of the Sith*，2005）

Ⅳ：《新希望》（*A New Hope*，1977）

Ⅴ：《帝国反击战》（*The Empire Strikes Back*，1980）

Ⅵ:《武士归来》(Return of Jedi, 1983)

在Ⅱ和Ⅲ之间，还有一部动画版《克隆人的战争》(Star Wars: Clone Wars, 2003)，内容与Ⅱ大同小异。

整个《星球大战》系列的故事梗概，按照内在顺序大致如下：

遥远的未来，银河共和国，绝地武士是在宇宙间维护正义的使者，由绝地武士长老会领导。但此时绝地武士已经逐渐衰落了。故事的主干就是几代绝地武士之间的恩怨情仇，至于银河共和国中的叛乱和银河帝国中的起义，都只是故事背景而已。

《幽灵的威胁》：不同凡响的少年阿纳金，愿意追随两位绝地武士——欧比旺和他的导师魁刚——行走江湖。他们决定将阿纳金训练成绝地武士，但长老会不同意——因为预见到阿纳金有一个令人忧虑的未来。

《克隆人的进攻》：十年之后，阿纳金已经成长为英俊少年，并成为身手不凡的绝地武士。他和他奉命保护的纳布星球女王爱米达拉渐生情愫，尽管这违背绝地武士的纪律。

《西斯的复仇》：阿纳金与爱米达拉秘密结婚。银河共和国的议会议长极力拉拢阿纳金，并告诉他黑暗的力量远远超过绝地武士们的所谓光明，要阿纳金投向黑暗。议长露出了长期隐藏的真面目——原来他就是传说中的黑暗皇帝西斯。西斯宣布银河共和国改为帝制，下令剿杀全部绝地武士，阿纳金成为他的首席帮凶。绝地武士中只有尤达大师和欧比旺幸免于难。阿纳金被欧比旺斩去一臂一腿抛入岩浆，西斯将他救起，改造成半人半机械的怪物达斯·瓦德勋爵。爱米达拉生下一子一女后气绝。为防西斯斩草除根，女婴莱雅由反抗帝制的议员奥加纳领养，奥加纳回奥德朗星球着手建立秘密起义联盟；男婴卢克由欧比旺带回塔图因星球，交欧文夫妇抚养，欧比旺隐姓埋名在欧文的农场附近隐居。

《新希望》：银河帝国的暴政已经持续了几十年。达斯·瓦德勋爵指挥建造了超级星际战舰"死星"。秘密起义联盟领袖莱雅公主被捕，欧比旺和少年卢克联合了武装走私飞船"千年隼号"的索洛船长，挺身而出救了莱雅。起义联盟摧毁了"死星"，达斯·瓦德勋爵仅以身免。

《帝国反击战》：达斯·瓦德勋爵率领帝国军队对起义联盟穷追猛打。

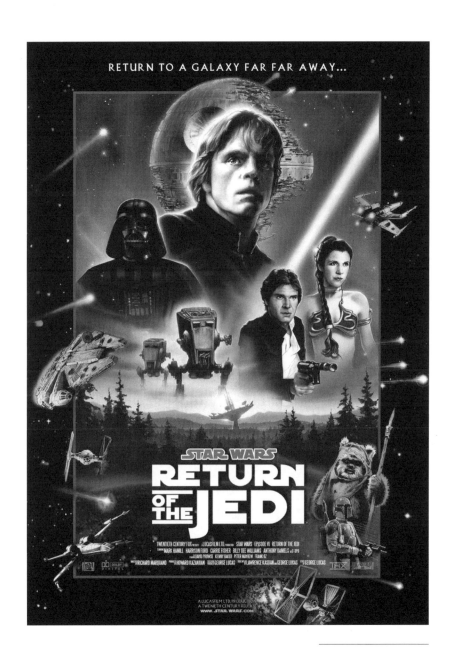

《星球大战》：武士归来，一个相当圆满的结局。但是现在，我们已经要期待《星球大战》Ⅶ了

卢克来到尤达大师隐居之处，开始接受绝地武士的训练，但他未及学成就与达斯·瓦德勋爵交手，不敌，后者告诉卢克自己是他的父亲，要卢克投向黑暗，卢克被斩去一臂但宁死不从。

《武士归来》：第二"死星"又开始建造。尤达大师将毕生绝学传给卢克后圆寂。卢克独闯"死星"，要让父亲投向光明。卢克与帝国皇帝西斯对决，不敌，千钧一发之际，达斯·瓦德勋爵觉醒，出手杀死皇帝。他向卢克忏悔，感谢儿子对他灵魂的拯救，随后气绝身亡。起义联盟摧毁了"死星"，银河帝国崩溃。卢克与莱雅公主兄妹相认，卢克成为新一代的绝地武士。

影片中的绝地武士拥有一种超能力——能够掌握和使用"大能"（the Force）。这种超能力有三种表现：一、隔空取物，类似中国武侠小说中的所谓"擒龙功"；二、影响平凡人物的心念，例如使哨兵轻易放自己过关之类；三、感知遥远之处发生的事件，或看到未来的事件。这种"大能"的观念来源，被认为与佛教有关。卢卡斯表示，他通过影片中"大能"的描述想表达的意思是："有比我们更强大的神秘事物与力量，你要相信你的感觉才能接近它们。"

《时代周刊》记者对卢卡斯说："有许多人把《星球大战》'解释为意义深刻的宗教'。"卢卡斯很得意地告诉记者："那部电影刚出来时，几乎每一种宗教都把它当作本宗教的一个例证。"也许，"大能"可以算《星球大战》中最"深刻"的部分了，但那也只是一种观念的简单图解。

我一直将《星球大战》列为"没有思想"的影片，我觉得这并不冤枉它。因为影片中的观念，都是平面的，好坏分明的，是13岁少年理解起来没有任何障碍的。或者说，它是形式大于内容的。不过，它虽不能启发观众去思考任何深刻的问题，却实在太能激发观众的想象力了，我想这就是它成为电影史上伟大里程碑的根本原因。

美国人的世界秩序：重温《地球停转之日》

这是一部1951年出品的科幻电影，可以算非常老的了，还是黑白片。老片盈千累万，修复的成本也不菲，通常只有那些被电影公司视为经典的影片，才能得到修复的待遇。这部《地球停转之日》(*The Day the Earth Stood Still*)，本来在科幻电影史上也算有一席之地的。在它问世半个多世纪之后，今日再来重温，倒也能看出一些新的意思来。

影片从一个外星飞碟降落在华盛顿展开故事。

面对飞碟的降落，美国人如临大敌，调动了武装部队，坦克机枪，四面包围了它。新闻媒体当然也不会缺席，无数照相机对准了飞碟。原本周遭光滑天衣无缝的飞碟，凭空出现了一道门，缓缓打开之后，走出了一个和人类一样的外星人。在他身后跟着一个高大的机器人。这个名叫克拉图（Klaatu）的外星人，此行负有一项在我们今天看来十分天真的使命：

警告人类不要制造核武器——因为这将造成人类的灭绝。

可是，当时美国刚刚在六年前使用了两颗原子弹，最终战胜了日本，结束了第二次世界大战，美国也由此成为世界上最强大的国家，美国人又怎么可能接受这种天真的警告呢？

一个因为紧张害怕而失去控制的士兵向外星人开了枪，打伤了他。这当然立刻遭到他身后外星机器人的惩罚，当时自认为世界上最强大的军队的武器，转瞬变成一堆堆废铁。

双方都有所克制，很快停火，但军队继续包围着飞碟，机器人则

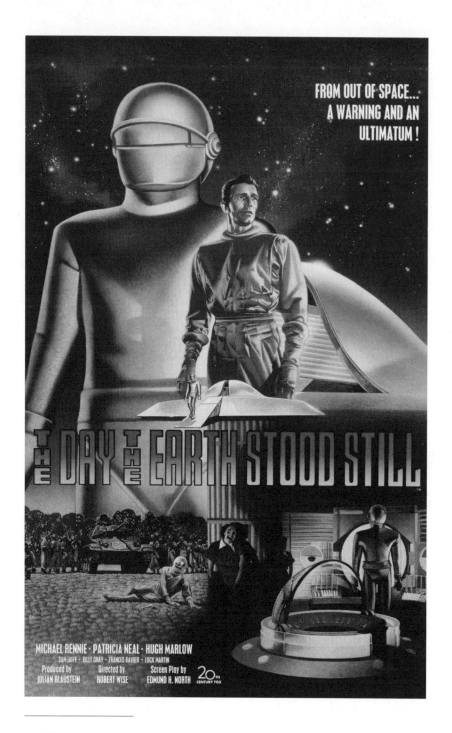

《地球停转之日》：美国人假借"神之使者"宣布的世界秩序

看守着飞碟，双方对峙起来。外星人克拉图的伤很快就自愈了。他现在的当务之急是要完成使命——把上述警告传达给地球人。对着广场上的士兵和群众传达看来是没有用了，他意识到他必须和地球上的高层人物接触。

接下来的一段情节几乎没有什么科幻色彩。外星人克拉图混入地球人群中，以房客的身份住进了一户人家，并获得了女房东小儿子的好感和信任，由此得以接近一个著名的教授（影射爱因斯坦？）。他轻而易举就帮助教授解决了他百思不得其解的科学难题，使得教授对他另眼相看，答应帮助他安排与高层人物的会晤……

到故事结束时，外星人克拉图并未能真正完成他的使命。他虽然看上去似乎让世界上的著名科学家们赞成了他的观点——核武器将造成人类的灭绝，但是他当然不可能让地球上的高层人物答应销毁已有的核武器，不再研发新的核武器。首先美国总统就不会答应，电影的编剧、导演也不会甘心让他们的总统答应。

最后，他为了让愚蠢而自负的地球人类醒悟（其实就是为了让地球人类知道他不是徒托空言），展示了他的力量——使地球上所有的电器瘫痪了一个小时。这样他就向地球人传达了一个"强有力的信息"。然后他带着他的名叫戈特（Gort）的机器人一起回到飞碟中，升空而去了。

外星人克拉图的"强有力的信息"是这样的（经我归纳改写，不是原话）：

我们来自一个遥远的星球，那个星球上的科学技术和文明，已经发达到你们地球人类无法想象的地步——刚才那一小时发生了什么，你们都已经看到了。

宇宙中各处发生的事情，我们都能知道，现在，我们知道你们已经研究出核武器了，而且已经开始使用了！这是极其危险的，它将使得你们面临毁灭！

我们已经在宇宙中建立了秩序和规则，宇宙中的任何文明都应该遵守这些秩序。对于破坏秩序的人，我们就给予惩罚，惩罚由戈特这样的

机器人来执行——它的威力你们也已经领教过了。

《地球停转之日》改编自哈里·贝茨（Harry Bates）的短篇小说《告别神使》。影片中的外星人克拉图，其实就是神的使者。那么，神是谁呢？

在本片问世的1951年，世界上只有美国、苏联两家掌握了核武器，后来所谓的"核俱乐部"还未出现。这是我们解读这部影片必须考虑的一个历史背景。

如果从好的角度出发解读这部影片，可以理解为对美、苏两国未来核军备竞赛的预见和警告，对核武器扩散的忧虑。这样的解读并没有错，直到今天也还可以成立。已经挤进了"核俱乐部"的成员，当然总是反对核武器扩散的。

但是，对于《地球停转之日》，我们还可以有另外一种解读方法。如果我们将外星人克拉图看成美国的代言人，而将影片中华盛顿广场上的听众看成今天的伊拉克、伊朗等国家，那么我们马上就可以发现，上面那段外星人克拉图的"强有力的信息"，活脱就是今天美国人对待伊朗核武器问题的态度。

这一点也不奇怪，因为小说是美国人写的，电影是美国人拍的，美国人的思维方式就是这样的。他们崇尚力量（在科幻电影中，往往通过钢铁、机械、电气、能量等方式来象征和表达），并且认为只要自己掌握了超过别人的力量，就有资格制定、宣布秩序和规则。他们喜欢自任世界警察，这种情结在许多好莱坞电影中都有反映。《地球停转之日》中的机器人戈特，就是美国心目中的世界（宇宙）警察，这样的警察以强大的力量来维护美国人心目中的正义。机器人戈特这个角色明显影响了后来的科幻电影《铁甲威龙》（*Robocop*，1987—2014，即《机器战警》），连续拍了四集之多，只是那个战警没有被置于宇宙的大背景中而已。

"人类必须成熟起来，否则就将被毁灭。"这就是外星人克拉图在华盛顿广场上发出的"强有力的信息"，也就是今天美国对伊朗、朝鲜

等国家发出的信息。但是怎样才算"成熟起来"了呢？在影片《地球停转之日》中，答案非常简单，就是服从、遵守克拉图所宣布的秩序，其实也就是服从、遵守美国所制定的秩序。

美国人所主张的世界秩序好不好，合理不合理，是另外一个问题（其中当然也有合理的成分），本文不打算讨论。这里我感兴趣的是，《地球停转之日》中反映出来的美国人这种自命世界警察的天真心态，半个多世纪过去，依旧毫无改变。如今美国不遗余力地推行"世界新秩序"，遭到许多反抗和批评，恐怕和他们在这个问题上半个多世纪以来始终原地踏步不无关系。如果他们能够将傲慢自大的心态改善一些，或许"世界新秩序"也会好一些？

《异形》：女英雄教人类不要骄傲自满

未来岁月的某一天，一艘大型星际飞船正在返回地球的航程中，飞船上的电脑由于收到奇怪的求救信号，改变了航线飞往一个陌生的星球，七位处于休眠中的宇航员也被唤醒了。当副指令长芮普莉发现那个奇怪的信号并非求救而是警告时，为时已晚。陌生星球上巨大的化石状虫卵中的活物袭击了一位宇航员——附在他的脸上，无法取下。大家把这位船员送回飞船，第二天他脸上的怪物脱落，似乎已经死去，却不知"异形"已经潜入他的体内，迅速发育成长，从他体内破膛而出，迅速消失在飞船的走道上。

芮普莉发现这次改变航线事件是公司预谋的，目的是将那个星球上的异形带回地球来进行研究，但是现在事情已经失控——这个异形已经不可战胜：它身上满是黏液，长着昆虫似的甲壳，刀枪不入；它的血液是强酸，可以蚀穿厚厚的钢板；它具有高度智能，所有试图捕杀它的宇航员一个个死在它的攻击之下。

九死一生幸存下来的芮普莉，知道已经无法在飞船上消灭异形，决定弃船。她逃上太空救生艇，启动了母船的自毁程序。谁知异形还是追踪进入了救生艇，幸好芮普莉设法将异形排出艇外。她随后进入了休眠状态，在茫茫太空中，不知将来还有没有机会生还。

（《异形》第一部剧情）

我们的银河系中，有着一千亿至两千亿颗恒星，我们的太阳只是其

中普普通通的一颗。

在整个宇宙中，星系的数量在十亿以上，我们的银河系只是其中普普通通的一个。

想想上面这两个数字吧，难道其中不会产生几个比我们更高级的文明？

外星高等生物是否存在，科学上一直是有争论的。

如果完全从常识出发来推论，外星高等生物存在的可能性当然是无法排除的。但是迄今为止，一个简单的事实是：人类既没有发现外星高等生物存在的证据，也未能提供外星高等生物不存在的证据。因此所有那些被认为外星高等生物降临地球的现象，都是现今的科学无法解释的。

然而，现今的科学经常是傲慢的。如果世间有现今科学不能解释的现象，而人们又乐意谈论这些现象，就会被视为对权威的冒犯（实际上恐怕是对某些人假想的自身权威的冒犯）。在外星高等生物是否存在这个问题上，回击这种冒犯的策略有两种：一种是试图用现今已有的科学知识"证明"外星高等生物不可能存在；另一种是宣布对外星高等生物的讨论属于"伪科学"之列。

"证明"外星高等生物不可能存在，可以用到一个"德雷克公式"：

银河系中的高等文明数=恒星总数×恒星拥有行星系统的概率×行星系统中产生生命的概率×生命中产生智慧生命的概率×智慧生命进入技术时代的概率×技术时代的平均持续时间÷银河系年龄

在这个公式中，银河系年龄有一个大致确定的数值，恒星总数是一个巨大的数值，中间各项则非常小，相乘之后就更小，由于中间各项数值都是估计的，因此最后所得之值在1—1000之间。若取值为1，就"证明"了外星高等生物不存在——因为这个1已经被我们地球占了，所以我们是银河系中独一无二的。

当然这个"证明"远不是无懈可击的：首先，中间各项数值的估计随意性太大，很难有确切值。更大的问题是，公式中的"生命"仅限于

地球上的生命模式，而事实上，谁能排除生命还有其他模式（比如说不需要阳光、空气和水）的可能性？而在幻想电影中，生命的不同模式早已经司空见惯，比如影片《病毒》(*Virus*, 1999) 中的病毒，就是一种高智慧的外星生命，但是它们根本就没有形体。

 在当年发现异形卵的那个星球上，人类已经建立了殖民地LV-426。而芮普莉终于被地球人救回。不久公司派人来找芮普莉，希望她和派遣队一起前往LV-426。在她的追问下，公司代表承认在LV-426上进行着对异形的研究，但是最近LV-426已经和地球失去联系，恐怕凶多吉少。公司表示此次远征是为了彻底消灭异形。

 当芮普莉和派遣队到达LV-426时，发现此处已经发生过人类和异形的大战，沦为死寂的废墟。芮普莉找到了一个幸存的女孩，这时异形向派遣队发动了大规模进攻——"异形，这次是一场战争"（影片片首画外音），而战争的结果，仍然是人类失败。

 更可怕的是，芮普莉发现公司此次远征的真正目的，竟是企图让异形有机会侵入她身体内作茧发育，然后将她带回地球！但是在异形的进攻面前一切都失去控制，公司代表本人也被异形吞噬。

 芮普莉和幸存女孩总算逃入地球派来接应的飞船，为了让邪恶的异形能够就此完结，他们使LV-426星球在一场核爆炸中化为灰烬。

<div style="text-align:right">（《异形》第二部剧情）</div>

 将对外星高等生物的讨论归入"伪科学"，虽然省力，但只是对于制止人们讨论问题有作用，对于增进人类的知识则毫无贡献。倒是另一种从哲学出发的思路，将地外文明视为"一个现代性的神话"，有一定的道理。比如吴国盛教授认为，地外文明是一个无法进行科学检验的问题，因为即使往返最近的恒星，也需要数百万年，而数百万年之后，谁知道地球文明会变成何种光景。姑不论恒星际航行的技术目前还根本未被人类掌握，即使掌握了，往返时间如此之长，对人类也毫无意义。

 当然这种思考问题的思路，也不是完全无懈可击的。第一，即使

《异形》：如果异形是大自然的一部分，那么我们到底应该征服自然、改造自然，还是应该敬畏自然？

人类还不能去,但外星文明如果掌握了更高的星际航行技术,他们可以来啊;第二,尽管目前人类能够进行的初级航天速度确实很慢(相对于遥远的恒星际空间而言),但是超光速航行、寻找虫洞(能够快速进行时空转换的特殊通道)、低温休眠等方法,都已经出现在科学家的想象中,将来实现的可能性也不能绝对排除。这些都可能使得外星文明从"神话"变为具有科学意义的问题。事实上,这些想象中的方法,在科幻电影中早已经被使用了无数次,星际航行已经成为家常便饭。在《异形》和《太空杀人狂》(*Jason X*,2001)等电影中,使用的办法就是低温休眠。

> 接应芮普莉逃生的宇宙飞船在返回地球途中失事,只有芮普莉一人幸存,她的低温休眠舱坠落到一个阴冷黑暗的星球上——狂暴161号,这是一个关押犯人的太空监狱。犯人们有一个共同信仰的神,倒也不闹事。
>
> 芮普莉研究了从飞船上取回的电脑芯片,发现是异形入侵导致了飞船失事,而现在异形已经随着低温休眠舱来到了狂暴161号星球上。星球上的管理人员起先并不相信芮普莉所说的关于异形的一切,然而当这里的人一个接一个死去,芮普莉的恐惧再一次变成现实。
>
> 芮普莉身体不适,电脑测试表明:还有一只雌性异形正在她体内生长!公司收到了报告,派人前来,而公司只对异形有兴趣,并不管其他人的死活。当侵入狂暴161号星球的异形终于被炸成碎片时,芮普莉体内的异形也破体而出了,芮普莉抓住它纵身跳入高温熔炉,与异形同归于尽。
>
> (《异形》第三部剧情)

关于科学研究该不该有禁区,也一直是有争论的。

在《异形》系列中,公司代表了人类对于科学技术的盲目自信。在公司看来,科学研究当然是没有禁区的,他们相信自己掌握的科学技术足以搞定一切事情,所以总想将异形弄回来研究。然而事实上每次局面

都失控了，人类已有的科学技术搞不定关于异形的事情，最后只能依靠女英雄芮普莉舍身救世人。

而女英雄芮普莉，恰恰是主张科学研究应该有禁区，主张人类应该敬畏大自然的。她每次都劝阻公司或她的同伴，不要去招惹神秘的外星生物，不要去"研究"异形——异形既然比人类更强大，智慧更高，"研究"一词听上去也就只是狂妄自大而已。但是她身边的男性们没有一个听得进她的逆耳忠言，非要弄到局面失控，自己也都死于非命，最后只能靠女英雄来收拾残局。

科学研究如果有禁区的话，实际上范围也相当有限，而且也不会一成不变。

首先是伦理道德方面的考虑，比如说对于大规模杀人武器的研究和制造，会引起争论，爱因斯坦临终前七天曾致信罗素，同意签署一份号召一切国家放弃核武器的宣言（1955）。但那是事后人们感到原子弹太残酷了，而当年在和纳粹德国的竞赛中，爱因斯坦也曾致信罗斯福总统，力劝他执行一项研究计划以研制原子弹（1939）。现在绝大多数人都会同意，如果当时美国在原子弹研制上自设禁区，让纳粹德国先掌握了这件武器，肯定是一个更大的错误。

现在看来，主要的禁区问题出在生物学领域，这里既有伦理道德问题，还有容易失控的问题——因为人类对于生命的奥秘所知还很有限，很难把握某些研究可能导致的后果。除了专讲失控问题的《异形》系列，还有不少电影是以这方面的问题为思想资源的，比如《异种》系列（*Species*，1995—2007）、《12猴子》（*12 Monkeys*，1995）、《食人》（*Soylent Green*，1973）等。

在联合盟军医疗研究飞船中，科学家克隆出了新的芮普莉，并从她体内取出了一批异形，由于克隆时的"基因互换"，现在的芮普莉也具备了某些异形的特征，例如她的血液也具有腐蚀性。幸好她的头脑和思想还是人类的，否则将是人类的灾星而不是救星了。

科学家利用商业飞船"贝蒂号"送来的人类做实验，制造出了12个异形，不料异形们通过牺牲其中一个的方法，用它的血液蚀穿

了钢板，开始暴动。刚刚还在内讧交火的两派人，转眼都成为异形猎杀的对象。

医疗研究飞船开始自动返回地球，为避免异形侵入地球，芮普莉决定毁掉该飞船，而乘坐"贝蒂号"逃生。此时异形皇后（它身上有芮普莉的某些基因）诞生了一个新的异形，该异形认芮普莉为母亲，追踪她来到"贝蒂号"上，芮普莉"大义灭亲"，利用自己血液的腐蚀性，出其不意破坏了异形身后的舱壁，使异形消失在茫茫太空之中。

<div style="text-align:right">（《异形》第四部剧情）</div>

四部《异形》，分别由四位导演执导，由于后来他们全都大红大紫，遂有"拍《异形》的导演必红"的神话。而四部《异形》本身，则成为科幻电影的一个经典系列；更何况每一部的票房也都不俗，真正做到了叫好又叫座，不能不令人击节叹赏。

好的电影，不仅有娱乐价值，还要有思想价值，而科幻电影的思想价值，就在于科学与人文之间的冲突和沟通，在于两者之间的张力。

某些自以为懂科学的人，经常有着严重的傲慢与偏见，认为只有自己才有资格谈论科学。这和某些自以为懂历史的人，认为只有自己才有资格谈论历史是一样的。而无数的科幻电影和历史电视剧，已经给这些有着傲慢与偏见的人上了无数次课了。

科幻电影当然不是科学，历史电视剧也不是历史学，但是一方面，它们开发了科学或历史的娱乐功能，使科学或历史也能为公众的娱乐生活做出贡献；另一方面，它们也有自己的思想价值。科学或历史学都是由纳税人供养着的，都是天下之公器，不是科学家或历史学家的禁脔。不是科学家或历史学家的人，也可以思考和谈论科学或历史——如果谈得不对，科学家或历史学家当然可以纠正。

科幻电影的编剧、导演，虽然不是科学家，通常也不被列入"懂科学的人"之列，但是他们那些天马行空的艺术想象力，正在对公众发生着重大影响，因而也就很有可能对科学发生影响——也许在未来的某一天，也许现在已经发生了。

索拉利斯星的隐喻

老实说，这是两部看不明白的电影。然而，它们又是那么迷人，所以我决定写一篇或许也看不明白的文章。读者要是读了此文不得要领，那就去找波兰小说作家斯坦尼斯拉夫·莱姆（Stanislaw Lem）算账——谁让他写出这么奇怪的作品呢？

1960年，莱姆完成了科幻小说《索拉利斯星》（*Solaris*），后来被视为科幻小说的经典作品。1972年，苏联导演塔尔柯夫斯基将小说搬上银幕，同名电影《索拉利斯星》也成了科幻电影的经典作品。影片非常尊重小说原著，在情节上几乎亦步亦趋。2002年史蒂文·索德伯格再次拍摄同名电影。但他宣称，新的《索拉利斯星》将是"《2001太空漫游》与《巴黎最后的探戈》（*Last Tango in Paris*，1972）的混合物"。

我第一次看《索拉利斯星》（中文片名译作《飞向太空》，不好），是2002年的美国版。一年后我又看了第二遍。不久我阅读了莱姆小说的中译本，接着看了苏联版的电影，接着第三次看了美国版的电影。感觉有点像梁启超谈李商隐无题诗：不理解，但只觉其美；我看《索拉利斯星》也是不理解，但只觉其迷人。

就像对诗很难有唯一准确的理解一样，对电影也很难有唯一准确的理解。我觉得索德伯格的《索拉利斯星》至少还是把握了原著中的部分精要，而且将电影拍得相当生动，远比塔尔柯夫斯基的电影更具观赏性。

未来的某个年代，人类对一颗名叫"索拉利斯"的神秘行星，已经

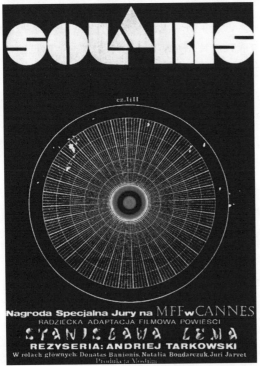

《索拉利斯星》：索德伯格认为影片中的索拉利斯星是一个关于上帝的隐喻，但莱姆未必这样认为

做了大量研究,有一个空间站一直围绕着该行星运行。近来空间站内发生了许多怪事,在站长的强烈要求下,心理学家凯尔文博士来到了空间站。但当他到达时,站长已经自杀,其他成员则言辞闪烁,行为乖张。凯尔文一再追问到底发生了什么事,这些人都吞吞吐吐不肯说。

入夜,凯尔文博士在空间站中自己的房间里睡觉。他梦见了已经死去多年的妻子芮雅,梦见他们第一次相见,后来相识、相爱的那些美好时光……忽然,美丽的芮雅真的出现在他的身边,与他同床共枕!

这首先使我想起中国古代的一些传说。比如《史记·孝武本纪》中的"齐人少翁以鬼神方见上。上有所幸王夫人(一说为李夫人),夫人卒,少翁以方术盖夜致王夫人及灶鬼之貌云,天子自帷中望见焉"。少翁的方术毕竟有限,汉武帝对自己思念着的已故夫人只能"自帷中望见焉",哪里比得上凯尔文博士的遭遇——他身边的芮雅可是个活色生香的真美人。又如《长恨歌》中的"临邛道士鸿都客,能以精诚致魂魄。为感君王辗转思,遂教方士殷勤觅"。这方士"排空驭气奔如电,升天入地求之遍",后来终于在海上仙山遇见了杨玉环。凯尔文博士乘坐宇宙飞船前往遥远的索拉利斯星,不正和《长恨歌》中那个道士前往海上仙山差不多吗?

芮雅这样的访客究竟从何而来呢?根源似乎在神秘的索拉利斯行星上。这颗行星可能自身就是一个巨大的智能生物,它表面那变幻莫测的大洋,似有超乎地球人类想象的能力,它可以让空间站成员记忆中的景象化为真实——到底什么是真实,至此也说不清了。

现在的问题是,如何对待芮雅这样的访客(空间站其他成员也有类似遭遇)?

凯尔文博士一开始是恐惧——处在科学主义"缺省配置"中的人骤然面对科学理论无法解释的事物时往往如此,所以他将芮雅骗进一个小型火箭中,将她发射到太空中去了。这有点像不愿意杀生的人,见到虫子就设法将它赶到窗外,至于虫子在窗外会不会冻死、饿死就不管了。但是,当夜晚芮雅再次来到他身边时,他改变了态度——毕竟他心里还是爱着芮雅。他想和芮雅一起回地球去,如果不能一起回去,那么一起

在空间站他也愿意,"这是我们所能拥有的,对我已经足够"。

但是空间站的其他成员可不这么想。特别是美国版电影中的高文博士,她向凯尔文坚决表示:你不能和"它们"动感情。她甚至用类似高能射线的装置杀死芮雅这样的访客,理由是斩钉截铁的:"它们"不是人类!而当芮雅因为自己不是"真的"而请求高文博士用这个装置杀死自己时,高文博士毫不犹豫地实施了。

摊牌的日子到了。

对索拉利斯星的探索依然毫无头绪,站长的幽灵对凯尔文说:"如果想继续寻求解答,你们会死在这里。……没有答案,只有选择。"

与此同时,在索拉利斯行星引力作用下,空间站轨道越来越低,已无法避免葬身大洋的命运。此时空间站里只剩下凯尔文和高文博士两人了,他们决定乘坐救生飞船逃回地球。

但是,就在救生飞船起飞的那一刻,凯尔文选择了留下!他呼喊着芮雅的名字,宁愿随同空间站被吸入索拉利斯星的大洋中!

正如美国版导演索德伯格说的,索拉利斯星"可以是一个关于上帝的隐喻"。凯尔文甘愿被吸入大洋,和杨过为小龙女殉情跳下绝情谷,正是一样的情怀!面对这样的情怀,索拉利斯星让凯尔文这个情种瞬间回到了家!而且,芮雅正在家中等着他!

抱持科学主义色彩的"非我族类,其心必异"立场的高文博士,仇视一切非人生物。影片用凯尔文的痴情和奇遇,深刻批判了高文博士所代表的褊狭立场。如果人类自认对一切非人生物具有绝对权力,那么如果有比人类更强大的外星生物也照此逻辑行事,要对人类生杀予夺,作为人类,你该怎么办?难道你能说:怨就怨谁叫你不幸生在地球?

UFO 谈资指南

UFO已经被人们谈论半个多世纪了,照理说早已成为老生常谈,然而奇怪的是,一直有许多人对它乐此不疲,不仅在日常生活中会遇到许多这样的人,媒体也不停地做着各种关于UFO的报道和采访。

在几乎所有谈论UFO的人心目中,它其实并不是字面上的"不明飞行物"这个意义,而是"智慧外星人的宇宙飞船"。事实上,只有后面这个意义才会让它具有被谈论的价值。以下本文也始终使用这一意义。

什么人不谈论 UFO?

半开玩笑地说,世界上的人可以分成两类——谈论UFO的和不谈论UFO的。我更愿意先分析不谈论UFO的人群。

第一,以我在中国科学院上海天文台工作十五年的经历,我可以很有把握地说,"主流科学共同体"不谈论UFO。事实上,他们羞于谈论UFO,耻于谈论UFO。一方面,当然是因为谈论UFO无助于他们拿到科研经费和项目——不仅无助,反而有害,一个科学家如果经常谈论UFO,他甚至在申请别的课题时也会因此而受到消极影响。另一方面,也是更为重要的,是因为"主流科学共同体"通常认为,UFO这类话题有着浓厚的"伪科学"色彩,"严肃的科学家"谈论它是不适宜的。

第二,政府官员从来不在公开场合谈论UFO。但这并不排除他们在私下场合,以一个普通人的身份和朋友聊天时,也会问"UFO到底有没有啊?""你相信UFO吗?"这样的问题。政府官员不谈论UFO是有原

因的，因为这后面有一条暗含的推理链条：

以人类今天的科技能力，只能在地球附近活动；

我们没有在地球附近乃至整个太阳系发现别的智慧生物；

所以UFO如果是智慧外星人的宇宙飞船，它们必定来自更远的星球；

它们既能从地球人还无法到达的远方来到地球，它们的科技能力必定大大超越人类；

想想看，一个拥有超越人类科技能力的天外来客意味着什么？它必然意味着对现有政府权威的挑战，或至少是潜在的挑战。

所以，政府官员不在公开场合谈论UFO，这一点国内外都是一样的。因为从维护政府权威、保持社会稳定等角度来看，政府官员谈论UFO都是不适宜的。

第三，像我这样曾受过严格科学训练但如今已不在科学前沿工作的人，通常也不谈论UFO，因为觉得这个话题既没意思，也乏趣味。不过——哈哈——写专栏时例外。

到底有没有UFO的证据？

谈论UFO的人，也可以分成几类。他们在某种意义上可以成为上述不谈论UFO的三类人的镜像。

第一类，是民间科学爱好者。他们很不喜欢"主流科学共同体"对待他们和他们的UFO话题的傲慢态度。当然，他们也很不喜欢"主流科学共同体"所颁布、所奉行的所谓"科学标准"——这种标准之一，是要求实验可重复。而民间科学爱好者宣称自己所看见、所经历的UFO事件，通常都无法进行科学家所要求的重复。

第二类，有着愤青情怀的人，他们希望挑战一切权威。当科学权威认为谈论UFO没意义，或者是"伪科学"时，他们就更要谈论。当政府官员让媒体上的UFO讨论"刹车"时，他们就在网上谈论得更加热烈。由于他们通常对现实不够满意，渴望变革的发生，所以在他们的潜意识里，也许期盼着某种外星超级力量的降临。对这种潜意识想象到极

致，就成为刘慈欣小说《三体》中的叶文洁。

第三类，就是像我这样的人。虽然感到UFO话题没什么意思，但并不拒绝与媒体打交道，所以也不时被动地谈论UFO——通常都是接受报刊采访或做电视节目。

关于UFO我始终强调两点：

一、迄今为止，尚无被科学共同体公开正式认可的UFO证据。

二、不能排除UFO存在于宇宙中，或降临到地球上的可能性。

这第二点颇有些"两边不讨好"，UFO的爱好者感到太软弱乏力，却又不能与"主流科学共同体"的立场一致。

国内的"主流科学共同体"倾向于认为，除了地球人类，宇宙中并无其他智慧生命。比如我的老上级、中国科学院上海天文台前台长赵君亮教授，在一次天文学会年会的报告中就是这样认为的。这让我联想起北京大学哲学教授吴国盛的观点：外星人只是现代人发明的一种神话，为的是可以在"外星人"旗帜的掩护下谈论各种超自然能力和现象——没有这个掩护而谈论超自然能力和现象就会被视为"伪科学"。他的见解和赵台长的见解相配合，倒是颇有异曲同工之妙。

至于那些UFO爱好者所提供的大量"证据"——UFO目击报告（包括文字、照片、录像），被UFO劫持的经历叙述等，因为始终无法满足"实验可重复"的科学标准，况且其中还充斥着虚假的陈述，"主流科学共同体"是不会认真对待的。

但是在UFO爱好者看来，这些"证据"早已足够证明UFO的存在，足够证明外星智慧生命的存在，也足够证明这些文明曾经到达过地球。他们和"主流科学共同体"的分歧，主要在判别标准上。从终极的意义上来说，"实验可重复"也未必就是放之四海而皆准的永恒标准。况且"主流科学共同体"也从来没有给出过"外星智慧生命不存在"的任何证明。所以我们当然不能排除UFO存在于宇宙中，或降临到地球上的可能性。虽然目前国家尚无必要用纳税人的钱去资助UFO研究，但对于民间的自发研究则应持宽容态度。

记得有一次记者问我：你说在今天，"主流科学共同体"到底要怎样才肯承认UFO的存在？我说，按照今天的情形，除非有一艘UFO飞船

大白天降落在华盛顿广场上，长期停留，万众目睹——这正是电影《地球停转之日》(*The Day the Earth Stood Still*，1951)中的场景，"主流科学共同体"才肯承认。

UFO影视作品提要

相关的影视作品本来是UFO话题最重要的谈资之一，但UFO爱好者往往不太注意。这里略谈几部比较重要的。

六十年前的《地球停转之日》当然是相当重要的一部，因为其中有UFO的典型形象。不过该片的主题实际上是警告人类可能因核武器而毁灭。2008年的同名翻拍片也没有将主题集中在UFO问题上。直接将主题集中在UFO问题上的影片，有这样几部值得注意：

《夜空》(*Night Skies*，2007)，讲述六个人遇见UFO的故事，最后被证明只是他们的幻觉——这种现象在实际出现的大量UFO报告中占有重要位置。

《第三类接触》(*Close Encounters of the Third Kind*，1977)，讲述美国军方以"毒气泄漏"欺骗民众转移清场，然后秘密设立基地与UFO联络。最终一位UFO痴迷者被外星人选中而"升天"。

《第四类接触》(*The Fourth Kind*，2009)，认为人类与UFO的接触分为四类：一、看见飞碟；二、看见证据（比如麦田圈之类）；三、与外星人有交往；四、被外星人劫持。影片利用故事情节，悲愤控诉了那种拒绝考虑任何超自然力量可能性的、僵化死硬的唯科学主义立场。

关于UFO最权威、最集大成的影视作品，当数斯皮尔伯格监制的10集的电视连续剧《劫持》(*Taken*，2002)，因为每集长达90分钟，所以也可以视为系列电视电影。影片采用史诗形式，通过美国三个家族四代人——其中有的是人类与外星人的混血——之间的恩怨情仇，呈现了几乎所有传说中与UFO有关的情景和猜想。影片中外星人来地球的动机，是想通过与地球人混血来改良它们自己的"人种"。《劫持》在一般影视观众中知名度很小，但实为UFO爱好者的必看作品。

宇宙：隐身玩家的游戏桌还是黑暗森林的修罗场？

莱姆的奇异小说

波兰作家斯坦尼斯拉夫·莱姆（Stanislaw Lem）初版于1971年的《完美的真空》（*A Perfect Vacuum*），曾在国内最好的书店之一被尽职的营业员放入"文学评论"书架，而此书实际上是一部短篇科幻小说集。

之所以会出现这种状况，是由于莱姆别出心裁地采用评论一本本虚构之书的形式来写他的科幻小说——共16篇，每篇小说就以所虚构的书名为题，但这些被评之书其实根本不存在，全是莱姆凭空杜撰出来的。在文学史上，这种做法并非莱姆首创，在他之前已经有人用过。但是在科幻小说史上，莱姆也许可以算第一个这样做的人。在每篇评论的展开过程中，莱姆夹叙夹议、旁征博引、冷嘲热讽、插科打诨、讲故事、打比方、发脾气、掉书袋……逐渐交代出了所评论的"书"的结构和主题，甚至包括许多细节。

我猜想，莱姆采用这种独特的方式来写科幻小说，目的是既能免去构造一个完整故事的技术性工作，又能让他天马行空的哲学思考和议论得以尽情发挥。

但是《完美的真空》的最后一篇，也是最长的一篇，即《宇宙创始新论》，又玩出了更新奇的花样——这回不再是"直接"评论一本虚构的书了，而是有着多重虚拟：一部虚构的纪念文集《从爱因斯坦宇宙到特斯塔宇宙》中，有一篇虚构的"诺贝尔奖颁奖典礼上的发言稿"，发

言者是虚构的物理学家特斯塔教授,他介绍和评论一本"对他本人影响至深"的虚拟著作《宇宙创始新论》,此书的作者阿彻罗普斯自然也是虚构的。

这可以说是莱姆所有科幻小说中最具思想深度的一篇。这篇小说——事实上它已经是一篇学术论文——主要试图解释这样一个问题:既然宇宙那么大,年龄那么长,其中有行星的恒星系统必定非常多,为什么人类至今寻找不到任何外星文明的踪迹?这就是所谓的"费米佯谬",我在专栏文章和学术文章中不止一次讨论过它,下面要讨论的是更深一层的问题。

莱姆的宇宙:隐身玩家的大游戏桌

我们以前一直习惯这样的思想:宇宙("自然界")是一个纯粹"客观"的外在,它"不以人的意志为转移",至少在谈论"探索宇宙"或"认识宇宙"时,我们都是这样假定的。这个假定被绝大多数人视为天经地义。

但是莱姆在《宇宙创始新论》中,一上来就提出了另一种可能——"宇宙文明的存在可能会影响到可观察的宇宙"。这种说法实际上也没有多少石破天惊,因为在"彻底的唯物主义"话语中,不是也一直有"征服自然"和"改造自然"的说法吗?这种"征服"和"改造"当然是由文明所造成的,那么莱姆上面的话不就可以成立了吗?

如果同意莱姆的上述说法,那么我们就可以继续前进了——人类今天所观察到的宇宙,会不会是一个已经被别的文明规划过、改造过了的宇宙呢?

莱姆设想,既然宇宙的年龄已经如此之长(比如150亿—200亿年),那早就应该有高度智慧文明发展出来了。这些早期文明来到宇宙这张巨大的游戏桌上,各自落座开始玩博弈游戏(比如资源争夺),经过一段时间之后,他们为什么不可以达成某种共识,制定并共同认可某种游戏规则呢?

如果真有这种情形,那么我们今天所观察到的宇宙,就很有可能真

的是一个已经被别的文明规划过、改造过了的宇宙。这个宇宙不是只有一个造物主，而是有着"造物主群"。

这种全宇宙规模的规划或改造，为什么竟是可能的呢？莱姆是这样设想的：

> 工具性技术只有仍然处于胚胎阶段的文明才需要，比如地球文明。10亿岁的文明不使用工具的，它的工具就是我们所谓的"自然法则"。物理学本身就是这种文明的"机器"！

换言之，所谓的"自然法则"，只是在初级文明眼中才是"客观"的、不可违背的，而高级文明可以改变时空的物理规则，所以"围绕我们的整个宇宙已经是人工的了"，也就是莱姆所谓的"宇宙的物理学是它的社会学的产物"。

这种规划或改造，莱姆在《宇宙创始新论》中至少设想了两点：

一、光速限制。在现有宇宙中，超越光速所需的能量趋向无穷大，这使得宇宙中的信息传递和位置移动都有了不可逾越的极限。

二、膨胀宇宙。莱姆认为："只有在这样的宇宙中，尽管新兴文明层出不穷，把它们分开的距离却永远是广漠的。"

宇宙的"造物主群"为何要如此规划宇宙呢？莱姆认为，在早期文明（他所谓的"第一代文明"）来到宇宙游戏桌开始博弈并且达成共识之后，他们需要防止后来的文明相互沟通而结成新的局部同盟——这样就有可能挑战"造物主群"的地位。而膨胀宇宙加上光速限制，就可以有效地排除后来文明相互"私通"的一切可能，因为各文明之间无法进行即时有效的交流沟通，就使得任何一个文明都不可能信任别的文明。比如你对一个人说了一句话，却要等八年以后——这是以光速在离太阳最近的恒星来回所需的时间——才能得到回音，那你就不可能信任他。

这样，莱姆就解释了地外文明为何"沉默"的原因——因为现有宇宙"杜绝了任何有效语义沟通的可能性"，所以这张大游戏桌上的"玩家"们必然选择沉默。同时莱姆也就对"费米佯谬"给出了他自己的解

释：作为"造物主群"的老玩家们,在制定了宇宙时空物理规则之后选择了沉默,所以他们在宇宙大游戏桌上是隐身的。

在这样的规则之下,新兴的初级文明不可能找到老玩家们。那种刚刚长大了一点就向全宇宙大喊"嗨,有人吗?我在这儿"的文明,不仅幼稚,而且危险。莱姆将此称为"无定向广播",也就是现今有些人士热衷的"SETI计划",莱姆认为这"一概弊大于利"。

刘慈欣的宇宙:黑暗森林中的修罗场

在莱姆的设想中,宇宙的"造物主群"虽然强大而神秘,但未必是凶残冷酷的,"玩家们并不以关爱或者指教的态度与年轻文明沟通",他们既没有兴趣了解别的文明,也不让别的文明来了解自己,但他们"希望年轻的文明走好",而不是穷凶极恶只要发现一个新文明就立刻毁灭它。

然而,在被誉为当今中国最优秀的科幻作家刘慈欣的小说《三体》系列(又称"地球往事"三部曲)中,一种悲观的深思臻于极致。在他笔下,宇宙从一张神秘的游戏桌变为"暗无天日"的黑暗森林。在第二部《黑暗森林》末尾他告诉读者:"在这片森林中,他人就是地狱,就是永恒的威胁,任何暴露自己存在的生命都将很快被消灭。这就是宇宙文明的图景。"而他的三部曲的最后一部,书名是《死神永生》。

"死神"是谁?就是莱姆笔下制定现今宇宙物理规则的玩家,不过在《三体》中他们的规则是:一发现新兴文明就立刻下毒手摧毁它。

在《死神永生》中,刘慈欣让一个这样的玩家现身了:

"我需要一块二向箔,清理用。"歌者对长老说。
"给。"长老立刻给了歌者一块。
……"您这次怎么这样爽快就给我了?"
"这又不是什么贵重东西。"
"可这东西如果用得太多了,总是……"
"宇宙中到处都在用。"

在这段对话中,"歌者"只是那个超级玩家文明中地位最低的一个"清理员",他申请这一小块"二向箔"干什么用?用来毁灭人类的太阳系!方式是将太阳系"二维化"——使太阳系变成一张厚度为零的薄片,我们的地球文明就此彻底毁灭了。这种"维度攻击",正是莱姆所设想的对时空物理规则的改变。

第二章
Chapter 02
◆◆◆
时空旅行与平行宇宙

在虫洞中回到中世纪

——《时间线》中的爱情故事和物理学

"虫洞"(wormhole)作为一个天体物理学中的术语,原是出于比喻。在英语中,蚯蚓、蛔虫之类的蠕虫,被称为"worm",而虫子蛀出来的弯弯曲曲的洞——有点像中国古代线装书上被虫蛀出来的洞——则被称为"wormhole"。所以"wormhole"有时也被译为"蚌洞"或"蠕洞",但是比较通行的译法是"虫洞"。

在天体物理学中,"虫洞"的意思,按照史蒂芬·霍金在《时间简史》中的通俗解释是这样的:"虫洞就是一个时空细管,它能把几乎平坦的相隔遥远的区域连接起来。……因此,虫洞正和其他可能的超光速旅行方式一样,允许人们往过去旅行。"说得更直白一点,就是从理论上说,虫洞可以让人从一个世界(时空)到达另一个世界。

这种想法,当然是科幻电影最欢迎的思想资源之一。电影《时间线》(*Timeline*,2003,又名《重返中世纪》)的故事结构,就建立在此基础上。这部影片是根据迈克尔·克莱顿(Michael Crichton)的同名科幻小说改编的。

故事开始于现今的某个年代,类似于时间机器的东西已经被人类制造出来。一位考古学教授正在向学生们讲述英、法之间"百年战争"中的一次战役,另一位年轻的考古学家安德烈·马瑞克则补充了动人的历史情节:英军将仪态万方的法国贵妇克莱尔杀害,并在拉洛克城堡上示众,结果法国骑士们义愤填膺,为替美人复仇奋不顾身,终于攻克城堡。

《时间线》：偶然去到另一时空，发现在那里遇到的爱情是值得留恋的

马瑞克还在考古遗址发现了一个石棺，上面有一位骑士和一位贵妇牵手并卧的石雕，他向同伴感叹，贵妇的雕像多么美丽，以及骑士和她牵手多么浪漫。奇怪的是，那位骑士雕像是没有右耳的。

接下来的情节就奇峰突起了。教授在旅行中不慎遭遇了一个虫洞——这个虫洞所对应的时空点，是中世纪后期，公元1357年的法国，英法"百年战争"正在这里进行着，两国的武士们在这片土地上反复厮杀。教授失陷在这个时空点上，无法回到现在。

为了将教授从1357年救回来，有关方面决定将五位年轻的考古学家派往这个时空点。为什么不派特工、特警之类的人物，而要派考古学家呢？有关方面的负责人解释说："我的人不懂中世纪文化。"结果这五位年轻人就不得不去往一个六百多年前的陌生世界。

他们前往过去世界的途径，仍然是那个虫洞。经历虫洞的光景，照例是变形、高亮度、最后消失，这是不少科幻电影和小说——比如李连杰主演的《救世主》(*The One*, 2001)——中想象的光景，《时间线》也未能免俗。至于如何回来，这部电影中的办法是，五位考古学家每人都有一个硬币状挂件，只要在适当的空地上按下挂件上的按钮，就可以回到现在——但这只是理论上如此，实际上他们的挂件大多被英国武士抢走或弄坏了。

通过虫洞前往过去或未来世界，毕竟是一个相当抽象的概念。《时间简史》之类的书中所画的虫洞图像，通常是两片平行宇宙，代表两个不同的时空，也即两个不同的世界，中间有圆锥状的通道，那个通道就是虫洞，也就是所谓的"爱因斯坦–罗森桥"。

令人惊奇的是，史蒂芬·霍金等人想象的这种图景，竟然和中国古代的宇宙图景异曲同工！古代中国的宇宙学说中，有一派称为"盖天"，认为天地就是平行平板，天地之间，北极之下，是一根圆锥形的柱子。这种图景和中国古代传说中的神木、天柱、登葆山等，以及古代印度宇宙图景中的须弥山之类，都有相似之处，而后面这些东西，都被认为是天地之间的通道。所有这些，都和"爱因斯坦–罗森桥"有着某种形式上的相同之处。

从抽象的意义上说，在古人心目中，天地是两个不同的世界，天上是众神所居，地上是凡人所住，天、地之不同，几乎类似于两个不同的宇宙或时空。至于"天上一日，地上千年"之类的传说，更与不同的时空概念大有巧合。如果将古代的这些传说，视为某个已经消失（或者离去？）的高级文明留下来的吉光片羽，当然是缺乏根据的。但是，这些传说中天地之间的通道，它们的形状确实和史蒂芬·霍金等人想象的虫洞十分相似。

当我们再次离开抽象的思辨和联想，回到《时间线》那里，影片中最动人的爱情故事就展开了。五位年轻的考古学家到达1357年的法国，立刻卷入了英法之间的战争，没多久他们中的一位就被英国武士杀死。

马瑞克遇见了贵妇克莱尔，而且和她相爱了。但是在拉洛克城堡攻防战中，克莱尔被英军俘获，马瑞克也被击倒在地，英国武士的战斧向他劈头砍来——马瑞克是现代的文弱书生，在古代的专业武士面前哪里是对手？眼看小命休矣，他只能将脑袋向旁边避让，战斧闪电般落下，劈去他的一只耳朵。他先是痛呼"我的耳朵"，忽然脑海里灵光一闪，想起他发现的石棺上的无耳骑士雕像，大叫一声"那就是我！"，顿时天降神勇，奋不顾身，挺剑而斗，竟将英国武士一剑刺死！随后英雄救美，护着克莱尔逃出敌阵。

当同伴们找到失陷的教授，准备返回现在时，马瑞克竟不愿意和他们一同回去——他要和心爱的克莱尔一起生活。

电影结尾处，考古学家们再次来到先前马瑞克发现的石棺那里——他们现在当然已经知道那个无耳骑士就是马瑞克。他们仔细释读雕像下面的铭文，发现有如下字样："安德烈·马瑞克及爱妻克莱尔。……我选择了一种美妙的生活。"联想到影片开始时马瑞克对同伴说他要"自己创造自己的历史"，正是暗示这一结局。而马瑞克的生卒年，现在变成了"生于公元1971年，卒于公元1382年"！

这个美妙的结局，再次涉及史蒂芬·霍金《时间简史》中的问题：人回到过去能不能干预历史，改变历史？一种结论是只能旁观，不能干预，不能改变，这被霍金称为"协调历史方法"；另一种就是所谓的

"多世界"("多重宇宙")理论,人回到过去可以干预历史,改变历史,实际上是产生一个新的世界和历史,这被霍金称为"选择历史假想"。霍金本人似乎倾向于前一种结论,但是毫无疑问,科幻电影的编剧、导演们,科幻小说的作者们,都是喜欢后一种结论的——谁都看得出,只有采纳后一种结论才编得出好玩的故事。

当李连杰遇到量子世界

——《救世主》背后的量子力学与密教

好莱坞的科幻影片,其宗旨不是"科普"而是娱乐,这是谈论任何科幻影片之前必须明确的。要娱乐就要讲票房,"叫好不叫座"和"叫座不叫好"的事都是经常发生的。

这部2001年的科幻动作片《救世主》(*The One*,中文片名有《平行歼灭战》《宇宙追缉令》《最后一强》等),或许就属于"叫座不叫好"之列。上映首周北美票房2000万美元,应该算很不错的了,却被"专业影评"评为烂片,据说得分仅为8分(100分制)。一些中国影评人士"与国际接轨",也跟着说本片"编剧太差""连最基本的剧情都缺乏创意灵感和精心布局"云云。

《救世主》是李连杰进军好莱坞最早的几部影片之一,导演为黄毅瑜,编剧为摩根(Glen Morgan)和黄毅瑜。上面提到的那些影评,在我看来并不公正。这些影评人士可能完全没有理解剧情背后的思想资源。其实本片的编剧不乏精致之处。

剧情线索并不复杂。故事发生在一个遥远的未来:

我们生活在"自己的"宇宙中,但是宇宙并不是只有一个,而是有125个,这些宇宙被称为"平行宇宙"(multiverse)。利用虫洞(wormhole)可以在这些平行宇宙之间往来。人类已经有能力制造虫洞,可以随意开启和关闭虫洞。但个人并不能在平行宇宙之间随便往来,这种时空旅行受到时空特警当局的严格管制。

按照影片中的故事,人类除了在自己生活于其中的宇宙之外,每个人在其余的宇宙中也存在着。对每个个人来说,其余宇宙中的"自己"

《救世主》：量子力学的平行宇宙和密教的曼陀罗，外加李连杰的武功。一部影片的优劣，最终只能由你亲自观影之后才能判断，轻易听信影评很容易被误导，本片就是一个生动的例证

就是自己的"分身"。换句话说，对处在任一宇宙中的某个人来说，他在其余124个宇宙中各有一个自己的"分身"。

恶人刘宇（李连杰饰），是一个在诸宇宙间受到通缉的重犯，他被指控犯下了123次一级谋杀，并123次进行非法时空旅行穿梭于平行宇宙之间，因而被判永远监禁——将通过虫洞送往一个"殖民监禁宇宙"。

刘宇谋杀的对象，就是他在各宇宙中的"分身"。而他每杀一个"分身"，就能够获得此"分身"的能量和功力。因此他已经变成了一个近乎超人的恶魔。现在，他只要再杀掉最后一个"分身"（第124个），他就会变成宇宙间的最强者——The One。这个词在英语中就是"救世主"。

在法庭上，刘宇为自己的罪行辩解说：平行宇宙中每个宇宙都有不合理之处，"我只是想完善它们，你们却说这是谋杀"。他振振有词地问道："我怎么可能谋杀我自己123次？"他说"我只是想把那些分身的能量集中到我身上来"而已。

判决还未来得及执行，刘宇竟从法庭上脱逃。

与此同时，在另一个宇宙，有一个善良的洛城警察刘盖布（亦李连杰饰），他有一个美丽的医生太太。刘宇当庭脱逃之后，又擅自开启虫洞（反正他已经是惯犯了），到了刘盖布当洛城警察的那个宇宙，两名时空特警紧追而至。刘盖布也参加了对刘宇的追捕。但在追捕行动中，刘盖布手下留情，因为他发现要追的逃犯就是他"自己"——他此时还不知道自己正是刘宇要追杀的最后一个"分身"。太太和同事们认为刘盖布有精神分裂症，尚未意识到有二刘——但追踪而来的时空特警知道这一点。

太太劝刘盖布去医院检查，因为他最近"怪怪的"——岁数大了反而变得更强壮、身手更敏捷，刘怕真的查出病来，他说他不想失去工作，可是太太担心他，说"我也不想失去你"，刘只好去接受检查。在做核磁共振时，刘宇也来到医院，二刘第一次交手，奇怪的是两人有同样的超人功夫，竟不分胜负。

影片中的"平行宇宙"并非导演、编剧的杜撰，而是大有来头的物理学概念。

我们知道，在量子力学的发展中，自从"薛定谔的猫"搅和进来之后，就在下面这个问题上将物理学家逼到了墙角：量子系统可以是若干个量子态的叠加，可是测量行为只要一实施，量子态的叠加就会"坍缩"到某一个明确的（被观测到的）经典态，那么造成这种坍缩的到底是什么呢？

"平行宇宙"就是针对上述问题的解释之一。1957年，埃武烈特（H. Everett）在博士论文中提出"多世界解释"（many world interpretation，常被缩写为MWI）。他认为，在量子测量过程中，其实并无所谓的"坍缩"，所有可能的态是共存的，具有同等的实在性，所有的可能性其实都实现了，只不过每一种可能性实现在一个个不同的宇宙中了，而且这样的宇宙有无穷多个。

埃武烈特的"多世界解释"发表后，虽然有导师惠勒（J. Wheeler）的推荐，在物理学界仍然反应冷淡，受到冷落的埃武烈特逐渐退出物理学界。直到20世纪70年代，德维特（B. S. de Witt）重新发掘了这个理论并在物理学界大力宣传，它才逐渐广为人知——甚至出现了"埃武烈特主义"（Everettism）这样的词汇。

"多世界解释"后来被以时空旅行为主题的作品广为借鉴。在M. Moorcock的系列小说 *Eternal Champion Stories* 中，已经出现了"平行宇宙"的名称，它被后来的小说家们一直沿用。而图解"平行宇宙"最直观的电影，就数《救世主》了。

德维特在阐述"多世界解释"时说："宇宙的任何一个遥远的角落的任何一个星系中任何一个星球上发生的任何一次量子跃迁，都将把我们这里的世界分裂成自己的亿万个拷贝。"从这句话中我们已经依稀可以嗅到"分身"的味道。当然，影片还有另一个神秘主义思想资源，与密教有关。

影片中有一个前后照应的细节：刘盖布和太太两人项上的挂饰，可以相互嵌合，合成的图案，正是他们家墙上挂着的一幅唐卡中的曼陀罗

图案。

曼陀罗（Mandala）意为"坛城"，是密教冥想修行时的重要器物之一，有"神圣空间""宇宙象征"等意义，图形中央的点表示"宇宙中心"。修行者冥想曼陀罗，从图形外围逐渐趋近中心，寻求启悟。影片中刘盖布对时空特警回忆爷爷的教诲，有"寻找你的圆心"等语，正是密教修行中的话头。而恶人刘宇的梦想，是成为宇宙间的The One，这也与曼陀罗的象征有关。本片的海报之一，上面的几何图案也是简化了的曼陀罗。

屡败屡战的时空特警要求刘盖布出手协助抓捕刘宇，他告诉刘盖布：你们两人互为"分身"，刘宇原来也是时空特警，他到别的宇宙中攻击他的"分身"，他杀了对方后，对方的能量会分布到其余"分身"身上，所以你也在日益变强。现在你是刘宇的最后一个分身，刘宇如果杀了你，就会成为所有宇宙中最强的，成为The One。

但刘盖布无法相信这套玄之又玄的理论，他要那时空特警"离我远点"。

然而刘宇随之潜入了刘盖布家，为掩饰行踪杀死了刘妻。刘盖布痛失爱妻，冲冠一怒为红颜，遂愤而协助时空特警抓捕刘宇，且必欲杀之而后快。二刘决战，刘宇落下风，这时虫洞开启，时空特警将二刘一起带到特警本部。

刘宇终于被执行永远监禁，送入了那个殖民监禁宇宙。他在那里将与一众极恶罪犯互争雄长，永无宁日。

时空特警将刘盖布送回了他原先所在的那个宇宙，但将时间提前了几年，回到了他初次结识他未来太太的那一天——这意味着他后来几年的遭遇可以重新来过，他不会痛失爱妻了。

从《灵幻夹克》到《定婚店》

——关于时空旅行与预知未来之间的过渡

《灵幻夹克》(*The Jacket*,2005),一部构思奇特的电影。它甚至算不上科幻,只是一个奇幻而动人的爱情故事,然而它确实从一个特殊的角度,再次涉及时空旅行这个科幻影片中的传统主题。

1991年海湾战争中,27岁的美国海军陆战队士兵杰克·斯塔克斯(Jack Starks),被一个他好心问候的当地儿童开枪射击,头部中弹,当场死亡,但收尸的士兵发现他眼球在动,结果他捡回一条命,但因此留下了严重后遗症——失忆。

他只好回家乡佛蒙特,前路茫茫,无亲无故。他在白雪覆盖的公路上看到一辆抛锚的小货车被困在路边,司机是个喝得酩酊大醉神志不清的女人,身边带着8岁的女儿杰姬(Jackie Price)。善良的斯塔克斯帮助母女俩重新发动了汽车,却被那位酒醉的母亲怒斥。小女孩看到他当兵时用来辨别身份的"狗牌",感到好奇,向他要,他就送给了她。他没有料到此举的严重后果——这是唯一可以证明他身份的物件,而偏偏他还患有失忆症!

随后斯塔克斯搭上了一辆开往加拿大边境的旅行车。不料他们的车被警察拦截,他所搭之车的司机枪杀了警察,他却在目睹了枪杀后突然昏厥,司机将他弃于雪地后驾车逃逸,他身旁是司机丢弃的凶枪。

当斯塔克斯醒来时,发现自己坐在小镇的法庭上,他被警察当成了在逃的杀人嫌疑犯。幸好由于他被认为精神失常,罪名不能成立。但他也失去了自由,被带到了一家名叫"阿尔卑斯山的小树林"的精神病

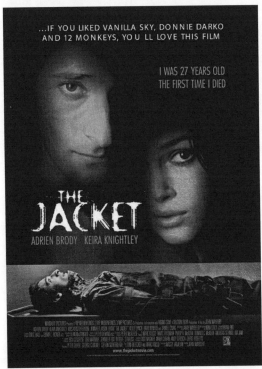

《灵幻夹克》：跨越时空的爱情令人遐想

院,这是一家研究精神病人犯罪的机构。恶魔般的贝克医生及其助手,对病人实施已经被禁止采用的疗法,包括神志复苏药物治疗和抑郁恐怖症的物理强制治疗。每次被强行注射药物之后,斯塔克斯就被穿上精神病人的束缚衣——形状很像一件厚厚的夹克,囚禁在地下太平间的停尸柜里。

一次次停尸柜里的经历,使得被黑暗淹没的斯塔克斯的脑海里,开始出现过去的记忆碎片,从战争中被当地儿童枪击,后来侥幸逃出鬼门关,到公路上司机枪杀警察……他竭力将过去的记忆碎片拼凑起来,试图感知现在的处境。

就在此时,奇迹出现了。斯塔克斯突然跨越时空,来到了2007年圣诞之夜的佛蒙特。在那里他邂逅了一家餐馆的女服务生杰姬——她正是斯塔克斯十五年前的冬天曾在公路上遇见的那个小女孩!

当时正是圣诞之夜,好心的杰姬希望为斯塔克斯找到一个安身之处,然而无家可归者的收容站都已人满为患,杰姬只好将斯塔克斯收留在她自己的小屋中。杰姬的父亲在这个故事中根本没有出现,她母亲在她幼年时因吸烟引起的火灾丧生,杰姬几乎就是孤儿。在这只属于别人的圣诞之夜,一对孤独的陌生男女,很快有了一点相濡以沫的感觉。

斯塔克斯意外发现了被杰姬珍藏着的自己当年的"狗牌",他激动地告诉杰姬:我就是十五年前在雪地帮你们修车的人,谁知杰姬却痛苦地请求他赶快出去,因为她知道他早就死了!当地报纸报道过,斯塔克斯在1993年1月1日死于头部重击。斯塔克斯欲辩不能,茫然离去。但下次他再被关进停尸柜里之后,又去餐馆找杰姬。一来二去,他们渐渐相熟——他们毕竟是有"前缘"的。

通过各种渠道,杰姬帮斯塔克斯查阅到了大量他"身后"的信息。而斯塔克斯多次往返于1992年与2007年之间,他们两人也渐渐萌生了感情。对于在精神病院中的斯塔克斯而言,现在离1993年1月1日这个日子只有几天了!而在这几天里,发生了许多事情。

最重要的一件,是年底的一天,斯塔克斯又被关进停尸柜里,他再次穿越时空来到了杰姬身边。在杰姬的小屋里,这对男女相爱了,他们

灵肉交欢，相互将自己给了对方，并相约明年不见不散！

另一件，也是特别动人的一幕，是斯塔克斯临终那天赶到杰姬家，将一封信交给杰姬的母亲，叫她别再抽烟以免引起火灾而丧命，这样杰姬未来的生活也会好些。此时8岁的小杰姬对斯塔克斯脉脉含情，依依不舍，他们大手牵着小手告别……

斯塔克斯死亡——其实正是他的新生——的时刻到了。他在冰上滑倒，头部撞在地上，血流如注，他要求精神病院的人，再次给他穿上那件他曾经如此厌恶的夹克，将他送进他曾经如此恐惧的停尸柜……最后，当斯塔克斯再次来到"新的"未来，重新见到美丽的杰姬时，她并未幼年丧母，而且工作似乎也更体面了——她在医院上班。这预示着她和斯塔克斯将有一个更好的未来。

斯塔克斯前往十五年后的未来，在那里他得到了他的爱情。对于到过2007年的斯塔克斯来说，1992年的许多事情都是"早就定好了的"。这样的情节，使人联想到中国唐代传奇小说《定婚店》的故事。

一个叫韦固的大龄青年，找对象十年没有结果，着急上火，到处相亲。有一天凌晨，在一个旅店里意外遇到了神——专司人间婚姻的月下老人，他向月下老人探问自己的婚姻前景，月下老人告诉他还早着呢，"你妻子现在才三岁"。韦固问妻子此时在何处，月下老人说就是旅店北面卖菜摊贩瞎眼陈婆的女儿。韦固和月下老人一同去到陈婆那里，一看那小女孩丑陋不堪，大怒道：我杀了她行不行？月下老人说：此女命中注定要因你而享富贵，怎么杀得了啊？说罢就不见了。

韦固回家，命家奴带刀入市，去将陈婆的女儿杀死，奖赏万钱。家奴领命而去，向小女孩刺了一刀，回来复命。

此后过了十几年，韦固多方求亲，始终无法成功。直到他做了相州参军，相州刺史王泰命他掌管司法，十分欣赏他的才能，就将女儿嫁给了他。妻子"容色华丽"，韦固觉得幸福死了。只是妻子眉间总是贴着一个花饰，连洗澡时都不肯拿下来，韦固感到奇怪，问其原因，妻子乃痛说家史：她本是官员之女，父亲死在任上，母亲兄长不久也都去世，她由乳母陈婆带大。三岁时曾被狂徒在眉心刺了一刀，幸好未死，眉心

留下了刀疤,所以用花饰遮掩。后来她叔叔做了官,认她做了女儿。韦固听了,感叹不已,告诉妻子,那狂徒就是自己指使的。因为他将事情原原本本讲给妻子听了,也就得到了谅解。

其实这韦固的故事我并不喜欢。如果和《灵幻夹克》中善良的斯塔克斯相比,韦固就太凶残了。不过这里我感兴趣的是时空旅行与预知未来之间的过渡问题。

知道"前定"之事,那自然就是古人所谓的"先知"了。一个人,如果他到过未来,那他回到现在就成为先知;类似地,如果他从现在回到过去,那他在那个时空里也必成为先知。《定婚店》故事中的先知则是月下老人。

以前我们谈到"先知",不是用作讽刺,就是当作迷信,在现有的知识基础上这是不错的。但是,如果有一天,人类实现了真正可操作的时空旅行,那么"先知"就将成为一种现实,而且一点也不神秘了。

另外,斯塔克斯通过在"现在"的努力改变了未来,而韦固的努力却无济于事,这正好分别对应了物理学家关于时空旅行中能否"改变历史"的两种意见。

有多少人生可以重来？
——从《蝴蝶效应》到《疾走罗拉》

> 我们每个人，无论是有意还是无意，都会幻想自己能够改变过去，好使目前的状态更好些；或者希望过另一种生活、成为另一个人。
>
> ——麦卡·格鲁勃（J. M. Gruber）

我20岁前后，有一阵痴迷于象棋古谱，收集了许多清代乃至明代的棋谱，其中最令我迷恋的是清朝王再樾的《梅花谱》。《梅花谱》中有后手屏风马破当头炮八局，风格刚健开朗，着法精妙绝伦，被公认为清代象棋全局谱中的精华。正是从《梅花谱》中，我习惯了"一本""一变""二变"之类的术语。"一本"是对局的基本走法，相当于电影中的故事情节主线；而在主线的某些节点上，会出现"一变""二变"等变化，表明在这样的节点上，着法可以有变化，相当于故事情节可以分叉。

念大学时，我四年都是南京大学校象棋队的成员，但是大学毕业后，我对象棋的热情烟消云散。如今即使偶尔还在电脑上重温几段《梅花谱》，那也只是像对旧日情人的温馨回忆，惆怅寂寞时聊以遣怀而已。随着年岁的增长，我像许多人一样感叹"人生如棋局"，我耳闻目睹乃至亲身经历了许多人生故事，知道在人生的情节主线上，同样有着一些关键的节点，在这些节点上的决策，决定了人生棋局的结果。

再往后，我接触到了"混沌理论"，当然也接触到了"巴西一只蝴蝶扇动翅膀会不会在美国得州引起一场风暴"这句名言（洛伦兹，1972。不同版本甚多，但大同小异）。这句名言的意思是说，在"混沌

理论"中，一件表面上看来毫无关系、非常微小的事情，可能带来巨大的、难以想象的后果。这种现象后来就被称为"蝴蝶效应"。

"蝴蝶效应"这个概念，被新线公司搬上了银幕——《蝴蝶效应》（*The Butterfly Effect*，2004，还有两部续集：2006、2009）。"我们每个人，无论是有意还是无意，都会幻想自己能够改变过去好使目前的状态更好些，或者希望过另一种生活、成为另一个人，"编剧麦卡·格鲁勃说，"这部电影反映的就是这种想法，以及假如我们真这样做的结果。"

影片中的男主人公伊万，是一个帅哥，又是一个有着不幸童年的大学生，他小时候经历了一系列可怕的事情，损坏了他原本可以完美的人生。在童年记忆的折磨下，伊万请求心理医生的帮助，医生鼓励他每天把发生的事情一件件详细记下来。后来，在旅行和写日记的帮助下，进入大学的伊万突然意识到，记录自己每天所做事情的笔记本，可以帮助自己找回孩童时候的记忆——实际上就是进入时空旅行，回到过去。

伊万的不幸童年中，有几个重要的节点场景：一是他和几个孩子将一小筒炸药放进了邻居家的邮筒，结果炸药爆炸造成惨剧；二是他的儿时女伴的父亲要让他们拍裸体照片，遭到伊万严词拒绝；三是另一个凶狠的男孩将一只狗装进麻袋，淋上汽油，准备点火焚烧。伊万每次回到过去，总是到达上述三个节点场景之一，然后让故事展开另一段情节。这三个节点场景，实际上就相当于中国象棋谱中的"一变""二变""三变"等所在的位置。

伊万回到过去，是想让他的童年重新来过，但是回到过去所改变的每一件事，当他回到现在时，都发现它们带来了意想不到的后果，而且损害更加严重，事情变得更糟。为了弥补错误，伊万不得不再次返回过去，试图消除痕迹，但总是事与愿违，他的所作所为，只能再次导致现实世界中他生活的灾难。于是反反复复，他奔波于日益混乱的过去与现在之间，直到不可挽回的结局——他最终决定回到他母亲的子宫里并且自杀，这样他就彻底放弃了生活和自我——他已经不想再重来了。

对于影片所表达的幻想改变过去、过另一种生活、成为另一个人

《蝴蝶效应》：昨日即使可以重来，却总是无法尽如人意

之类的愿望来说,"蝴蝶效应"只是一个由头而已,这些愿望实际上和"蝴蝶效应"没有多少关系,和"混沌理论"更没有多少关系。事实上,《蝴蝶效应》所要表达的上述愿望,不用科幻的包装,也可以表达,而且已经有影片这样做了,就是提克威(Tom Tykwer)导演的那部颇有名气的《疾走罗拉》(*Run, Lola Run*,1998)。

不少人表示对《疾走罗拉》看不懂,或是看不下去。这部影片从观赏性的角度来说,确实不怎么好看,但是影片所传达的想法还是值得思考的。影片的故事极为简单,就是女主角罗拉需要搞到10万马克并送到男友那里帮他脱困,她想尽办法试图做到这一点。但是影片采用了极为夸张的手法,将罗拉的行动描述了三遍,每一遍的过程中都有某些微小细节与前一遍不同,结果就导致了大相径庭的结局。从这个意义上来说,《疾走罗拉》的导演心目中,也有着"蝴蝶效应"的影子。

《蝴蝶效应》和《疾走罗拉》都表达了这样的想法:人生的道路和结局,会被早年某个微小的偶然事件所影响。这就会被引导到历史观的问题上去,会被引导到"宿命论"还是"非宿命论""决定论"还是"不可知论"等更为抽象的哲学问题上去。

电影编导虽然不是哲学家,但他们也会有自己的哲学观点,从这两部影片来看,他们似乎都倾向于不可知论。《蝴蝶效应》中伊万每次回到过去,都想让事情变好,但总是不成功,总是出现意料之外的、他所不愿意看到的结果,以至于最后他万念俱灰,彻底放弃,这明显暗示了"世界(或历史)是不可知的"。《疾走罗拉》的基调虽然不那么悲观,但也明显暗示了,罗拉每次的遭遇都是不可预知的。

《蝴蝶效应》通过讲述伊万的故事,将一个严重问题推到观众面前:即使人类将来掌握了时空旅行的能力,回到过去成为现实,即使"多世界"("多重宇宙")理论是正确的(每次回到过去干预历史都能产生一个新的世界或新的历史),我们能不能保证我们每次回到过去干预历史都产生预期的结果呢?

如果答案是"能",那我们是不是就会不可避免地走向宿命论?

如果答案是"不能",那我们又怎么能和不可知论划清界限呢?

归根到底,人类究竟能不能把握住自己的命运?

Run Lola Run

Written and directed by Tom Tykwer

1999 Germany

Franka Potente as Lola
Moritz Bleibtreu as Manni

Produced by Stephan Arndt · Photography by Frank Griebe · Produced by Stephan Arndt · Photography by Frank Griebe

Friday and Saturday, February 17 and 18, 2000
7:00 and 9:00 p.m.
Detroit Film Theatre
The Detroit Institute of Arts Auditorium
5200 Woodward Avenue

从《疾走罗拉》上溯到《机遇之歌》

最初是田松博士向我推荐影片《疾走罗拉》(Run, Lola Run, 1998, 又译《罗拉快跑》)的, 他对这部影片击节叹赏, 我就去找来看了。

德国导演提克威(Tom Tykwer), 似乎主要以这部《疾走罗拉》为中国观众所知, 尽管我认为他的另一部电影《疾走天堂》(Heaven, 2002)更有意思。

《疾走罗拉》从观赏的角度来说, 确实不怎么好看, 女主角罗拉的形象也不养眼。影片和《蝴蝶效应》(The Butterfly Effect, 2004)表达了相同的想法(只是《疾走罗拉》没有采用科幻的形式), 即人生的道路和结局会被某个微小的偶然事件所影响。

因为有这样的思想价值, 虽然《疾走罗拉》不怎么好看, 我对它的评价一直还是比较高的。直到我接触到波兰导演基耶斯洛夫斯基(Krzysztof Kieslowski)的影片《机遇之歌》(Blind Chance, 1987), 这才爽然自失——原来在《疾走罗拉》之前, 早就有人拍出了远比它好看又远比它优秀的同类影片, 真是山外有山, 天外有天啊。

《疾走罗拉》:它比《蝴蝶效应》更生动地展示了蝴蝶效应——每个微小的细节差异都可能导致完全不同的结局

《疾走罗拉》的三段故事，过程几乎是相同的，只有微小细节上的不同，影片强调的就是这些微小细节上的差异可以导致完全不同的结果。然而这个构思在《机遇之歌》中早已使用，而且格局远较《疾走罗拉》宏大——《疾走罗拉》所表达的那点思想，只是《机遇之歌》所表达的思想中的一个子集。

《机遇之歌》中的主人公是一个男青年威特克。故事展开时，他是医学院一个因"缺乏使命感"而休学的学生。三段故事都是从他在月台上飞奔赴一列开往华沙的火车开始。

第一段，威特克赶上了火车，在车上遇到了一个党员（看上去是一个干部），于是他入了党，进入了政界，后来地位日见上升，隐然有政坛后起之秀的光景。然而他毕竟还是性情中人，最终难免自毁前程。

第二段，威特克没有赶上火车，却在月台上和警察扭打起来，于是被控袭警，判处拘役30天。他在拘役中认识了一个反党分子，于是开始了地下反抗生涯。他们印刷、传播那些持不同政见的地下出版物，却不知早已经被警察当局在暗中监控。

第三段，威特克仍然没有赶上火车，但在月台上意外邂逅了昔日医学院的女同学——一个金发美女，两人居然一见钟情，迅速堕入爱河。他很快和女同学结了婚，而且很快有了一个可爱的孩子。这一次威特克打算过平静安稳的生活，他去找院长要求复学，说是"使命感又回来了"。他努力工作，越来越得到院长的赏识。在政治上他力求不偏不倚，既谢绝入党，也不参加抗议。最终他代院长出国访问，妻子抱着孩子给他送行，一家三口恩恩爱爱，似乎一段美好人生就此展开了……

《疾走罗拉》将故事设置成小混混弄丢了黑帮大佬的钱，要女友替他送钱解困，这是一个立意低俗的故事，只是借此表现了"过程中的微小细节可以给结局以大影响"这一想法；而《机遇之歌》同样表现了这一想法，但基耶斯洛夫斯基设置的故事，反映了上世纪七八十年代波兰的政治、社会和文化背景，格局显然更大，立意显然更高。

威特克的三段人生，虽谈不上波澜壮阔，也足可算荡气回肠，反映了那个时代波兰青年知识分子所面临的政治选择：一、与当局合作，谋

《机遇之歌》:它比《疾走罗拉》至少高出一个等级,却远远没有得到《疾走罗拉》那样的知名度,这是西方世界在文化上享有话语霸权的结果

求自己的前程，但要付出人格代价（威特克被这段人生中的女友冷嘲热讽就表现了这一点）；二、加入持不同政见者的活动，在上世纪80年代末东欧巨变的前夜，这种选择也是东欧青年中相当流行的，但同样要付出代价；三、希望远离政治，靠专业技术吃饭，守着爱人，平平安安过自己的小日子。这本来似乎是最好的选择，然而基耶斯洛夫斯基却毫不犹豫地将这种前景击碎。

经历过改革开放初期社会生活的中国观众都记得，那时出国是一件大事，是一个人在政治上有没有地位的象征性标志。在《机遇之歌》中我们可以看到，在那个时代的波兰也是如此。对此基耶斯洛夫斯基拍了两次非常相似的机场场景：

第一段人生的末尾，威特克出国时在机场受阻，象征着他已经在政治上失宠，他的政治前程也玩完了。第三段人生的末尾，同样的机场场景，但这次威特克顺利登机了。眼看着飞机腾空而起，不少观众会以为影片到此结束，要是在影院，这就是观众纷纷起立、出口的门次第打开的时候了。

本来这样的结尾也已经相当不错，然而，如果你看到最后一分钟，你将看到空中越飞越远的飞机突然化为一团火球——飞机爆炸了！基耶斯洛夫斯基用这团火球彻底炸碎了这段折中主义的美好人生。这当然可以解读为关于那个时代的知识分子在政治上"没有第三条道路可走"的隐喻。这样强悍的手法，这样深远的寓意，岂是《疾走罗拉》中那种老套的黑帮故事所能比拟？

类似《机遇之歌》这样的电影，通常不会被归类到科幻影片中去，尽管这种呈现几段不同人生的叙事结构确实与科幻有内在的相通之处。如果我们套用时空转换和平行宇宙的概念，那么威特克在月台上追赶火车就是一个时空"分岔"之处，从这里分出三个平行时空，在其中分别展开他的三段不同人生。其实这和典型的科幻影片如《回到未来》系列（*Back to the Future*，1985—1990）等是完全一样的结构。连《大话西游》中都有这样的结构。所以影片是否算科幻，有时只是技术包装上的差别。

还有很多影评说这种三段式构思的电影手法已经"被用滥了",他们举出后来的同类影片如《疾走罗拉》和《滑动门》(*Sliding Doors*,1998,又译《双面情人》)等。可是,这可不是基耶斯洛夫斯基将它用滥的——《机遇之歌》早在1982年就已完成,但被波兰政府禁映,直到1987年才得以在戛纳影展上亮相,并夺得当年格但斯克电影节最佳编剧、最佳男主角等奖项。是后来那些在自己的电影中向基耶斯洛夫斯基"致敬"的人,将这一构思用滥了的。

回到未来：有多少历史可以重来？

常识告诉我们，历史是无法"重新来过"的，这一点曾经让多少历史学家扼腕浩叹，更让多少文学家痛心疾首！历史学家多半要讲理性，知道不能起古人于地下；文学家却是多愁善感的，恨不得能将这可恶的常识打破。

早在1895年，威尔斯就出版了科幻小说《时间机器》(*The Time Machine*)，想象利用"时间机器"在未来世界（公元802701年）旅行的经历。这种旅行后来通常被称为"时间旅行"，既可以前往未来，也可以回到过去。如果说，在相对论出现（1905）之前，所谓"时间旅行"纯粹只能存在于人们的幻想之中，那么相对论开始让这种幻想变得有点"科学"味道了——相对论使得"时间机器"从纯粹的幻想开始变得稍有一点理论上的可能性。

相对论表明，一个人如果高速运动着，时间对他来说就会变慢；如果他的运动速度趋近于光速，时间对他来说就会趋近于停滞——以光速运行就可以永生。那么再进一步，如果运动的速度超过光速（尽管相对论假定这是不可能的），会发生什么情况？推理表明，时间就会倒转，人就能够回到过去——这就有点像威尔斯的时间机器了。当然这只是从理论上来说是如此，因为事实上，人类至今所能做到的最快的旅行，其速度也是远远小于光速的，更别说超光速旅行了。

但是物理学家这种纯理论的、目前还没有任何实践可能的推理，对于科幻电影来说，已经足以构成重要的思想资源。

利用这一思想资源的影片，可以分成两类：第一类是比较初级简单

的，即利用"时间机器"一会儿跑到未来，一会儿回到过去——根据威尔斯小说《时间机器》拍摄的同名影片就是如此。第二类比较高级复杂一些，就要在因果性问题上做文章。本来在我们的常识中，因果律是天经地义的：任何事情有因才会有果，原因只能发生在前，结果必然产生于后。但是一旦人可以回到过去，因果律就要受到严峻挑战——人如果能够回到过去，则他已知未来之果，假如他对这个结果不满意，他能不能去改变当日之因？换句话说，他可不可以重写历史？这第二类影片，较新的有近年的《未来战士》(*Terminator*, 1984—2009)、《12猴子》(*12 Monkeys*, 1995) 等，较早的有20世纪80年代斯皮尔伯格的《回到未来》系列 (*Back to the Future*, 1985—1990)。

在《回到未来》第一部中，主人公就回到过去，改写了他不满意的历史。

少年马蒂生活在1985年的美国，他虽然看上去无忧无虑，踩着滑板在街上疯，和女同学谈谈恋爱，但是生活中不如意事也十常八九。他那当小职员的父亲常受上司欺负，敢怒不敢言；他和女同学的恋爱也遭到限制，想在街头长椅上接一次吻都办不到。

谁知阴差阳错，马蒂上了科学博士造出的"时光机器"（一辆神奇的汽车），回到了三十年前——1955年。选择这个年份似乎也不无深意，因为这一年正是相对论的创立者爱因斯坦去世之年。那时马蒂的父母正上中学，他未来的父亲是一个窝囊的男生，常受班上一个叫比夫的大个儿男孩（就是后来他父亲的上司）欺负；他未来的母亲那时正是如花少女，而且对他一见钟情！马蒂来自未来，对此心知肚明，死活不敢接受这飞来的爱情，反而千方百计撮合他未来的父母恋爱，因为"否则就要没有我了"。由于马蒂的努力，他未来的父亲终于奋起反抗比夫的欺负，当众将比夫打倒在地，赢得了马蒂未来母亲的芳心。

马蒂撮合了父母的恋爱，又惩戒了欺负人的比夫，恩怨了了，就上了时光机器回到1985年，却发现他家里现在住着宽敞的大房子，他父亲是一位潇洒的成功人士，和他母亲恩爱异常，而比夫则成了他们家雇着的车夫，整天殷勤地讨好着这对父子。至于他和女同学的恋爱，自然也

《时间机器》：威尔斯写小说《时间机器》时，爱因斯坦的相对论还未问世；是相对论为威尔斯的超前想象提供了学理上的支持。《时间机器》则成为无数同类作品的鼻祖

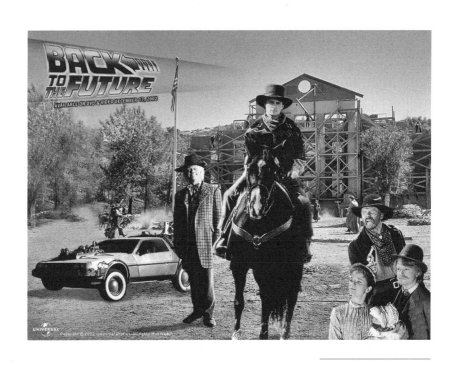

《回到未来》：相信回到过去可以干预历史

就一帆风顺起来。原来，马蒂到过去走了一遭，干预了历史，也改变了历史。

在《回到未来》后两部中，故事的思路又有所拓展。这一回马蒂和博士先是到了未来，在那个世界里，他们拿到了一本体育年鉴，其中有1950—2000年间所有比赛结果的记录。不幸的是，当他们带着这本年鉴又前往过去的1955年时，年鉴无意中丢失了，而且偏偏落入了邪恶的比夫之手。当他们再次回到1985年的故乡时，发现那里已成人间地狱，邪恶的比夫统治着当地，飞扬跋扈，无法无天。原来比夫得到那本年鉴之后，就按照年鉴上的记载下注博彩，结果自然是百发百中，于是成为亿万富翁，也成了当地的主人。

中国古代有所谓"泄露天机"之说，通常就是指预先知道未来将要发生的某些事件，而《回到未来》中的那本体育年鉴，正是不折不扣的"天机"。影片中博士也说过"知道天机是不祥的""我已经知道得太多了"之类的话。博士意识到，正是那本来自未来世界的年鉴落入比夫之手，造成了邪恶得势的后果。也就是说，年鉴落入比夫之手这个事件，导致了另一种历史的生成。为了"纠正"这段历史，他们只好再回到1955年的世界去，千辛万苦将那本体育年鉴从比夫手中偷走，并且断然将它烧毁，以免"天机"再被泄露。这样，当他们再次回到1985年的世界时，历史才恢复了"正常"。

这里所谓的"正常"，当然只是"原来那样"之意。但是，如果某些事件可以导致不同的历史，那么到底哪一种历史才是"原来"的呢？或者说，到底哪一种历史才是"真实"的呢？从影片故事内部的逻辑来看，这些不同的历史相互之间似乎是平权的——没有哪一种历史比别的历史更真实，或更正常，更有理由。所以在《回到未来》第三部的结尾，博士郑重告诉马蒂："未来是不确定的。"

在以时间旅行为思想资源的科幻影片中，《未来战士》系列突出了对因果律的困惑和挑战，而《回到未来》则在"让历史重新来过"上做文章。影片《超人》（*Superman*，1978—1987）中也有类似的"干预历

史"的情节（让时间回到女友惨死之前）。其实影片《疾走罗拉》中的三种结局，也是让历史重演三次，直到令人满意为止，这和《超人》中的上述情节是类似的，只是没有采用时间旅行和科幻的形式而已。

 时间旅行的故事，确实可以引发一些深层的哲学思考。比如，我们生活在今天这个世界中，这个世界有着我们已知（至少我们自以为"已知"）的历史，但是，我们能不能排除还存在另一些历史——或者说另一些世界——的可能性呢？在影片《回到未来》的故事语境中，"存在"又怎么定义呢？这些都是今天还无法得到答案的问题，但是在深夜看完影片之后想想它们，还是挺让人惆怅的——惆怅有时还是一种很舒服的感觉呢。

假如安重根未能击毙伊藤博文

1909年10月26日,原日本首相、当时朝鲜——已经沦为日本的"保护国"——的实际统治者伊藤博文,抵达中国哈尔滨车站时(此行原是去进行对俄谈判的),被朝鲜爱国志士安重根击毙。安重根随后也被处死。多年以前有一部朝鲜电影《安重根击毙伊藤博文》,讲的就是这一段故事。

在日本近代史上,伊藤博文是极其重要的人物。其人1841年出生于农家,年轻时加入倒幕运动,明治新政府成立后,44岁那年出任首届内阁总理大臣兼宫内大臣,次年起主持起草审议《明治宪法》。他还是日本对中国、朝鲜侵略政策的制定者,甲午战争的发动者。割取台湾地区、迫使朝鲜成为日本的保护国,也都是他的"功劳"。1906年,他在朝鲜汉城设立"统监府"并自任首任统监,在任期间,对朝鲜实施残酷的殖民统治,朝鲜人民恨之入骨,故有安重根舍生取义对他行刺之举。

科幻电影中常用的思路之一,就是"历史重来"——如果现状不能令人满意,就让历史重来以改变之。这个思路还可以活用:假想某个重要事件是另一种结局,比方说,如果1909年10月26日安重根未能击毙伊藤博文,那么历史将会是怎样的呢?

日、韩合拍的"抗日"历史/科学幻想电影《2009迷失记忆》(*2009 Lost Memories*,2002)一开头,是公元2009年的汉城——那时日本早已经吞并了朝鲜,汉城是日本帝国的第三大城市。故事在朝鲜秘密抵抗组织和日本警方之间展开。

抵抗组织中有一个高级机密：某博物馆中有一件珍贵文物，是上古留下的一把月牙形石刀，如果拿到那把石刀，就可以进入时空隧道，回到从前的某个时刻；如果在这个时刻干预历史，就有机会改变历史。

而这个有待改变的历史就是：1909年10月26日，在哈尔滨车站，安重根未能击毙伊藤博文，所以朝鲜后来被日本吞并。抵抗组织的计划，是要获取这把石刀，然后进入时空隧道，派人帮助安重根，让安重根在1909年10月26日那天能够击毙伊藤博文。如果做到这一点，历史就会改变，朝鲜就不会被日本吞并。

按照我们以前教科书上习惯的说法，总是将历史说成是有必然规律的，按照这种规律，也许朝鲜是必然要被日本统治若干年的，即使没有伊藤博文，也会有田中博文、山口博文之类的人来做成这件事的。这种观念并不是中国传统的观念，而是从西方传来的。

当然西方也有另一种历史观念，即所谓"克丽奥帕特拉的鼻子如果长一点……"，这种观念承认历史发展中偶然事件的重要性，强调到极致，就是克丽奥帕特拉的鼻子如果长一点，她就不那么美丽，就不会迷住恺撒和安东尼，恺撒和安东尼的下场就会改变，罗马帝国的历史也就会改变，甚至整个世界历史都会改变……

《2009迷失记忆》当然是立足于后一种观念的。虽然拍电影不是写历史教科书，完全可以戏说，但是任何戏说、任何想象，实际上都必然从某种理论或观念中汲取思想资源，不存在彻底的天马行空和胡思乱想。以现有的历史知识来看，选择安重根击毙伊藤博文事件，还是相当合理的，因为伊藤博文在历史上有重要地位。

此外，在我们通常的观念中，一个民族的复国大业，成就之路不外武装起义、宫廷政变、军事抵抗之类，而《2009迷失记忆》却将朝鲜民族的复国大业寄托在一个神秘文物——打开时空隧道的钥匙上，也是相当富有想象力的做法。伴随着对宝物的惊险争夺、神秘时间之门的打开、安重根行刺之际千钧一发的那一枪等，使得电影在观赏性方面颇为成功。

安重根那一天击毙伊藤博文与否，会对此后的历史产生怎样的影

《2009迷失记忆》：又一部相信回到过去可以干预历史的作品

响,在现有的科学知识框架中,是无法知道的,因为历史不可以重来。但是在科幻电影里,只要是人们能够想象得到的事情,都是可以发生的,这正是科幻电影的魅力所在。

关于时间之门、时空隧道之类的观念,并不是科幻电影编导们的凭空想象,这类观念在西方有相当长久的传统。生活在不同时代的人之间的神秘相见、"鬼车"(突然出现和消失的充满神秘现象的车辆)之类的故事,长期以来一直既出现在"态度严肃"的报告中(但很容易被指责为伪科学),也经常出现在科幻小说和电影中。倪匡受到西方作品影响颇大的科幻小说如《卫斯理》系列等,其中也经常出现这类题材(比如有一部小说就名为《鬼车》)。许多人相信,越过时间之门,与过去或未来的世界进行沟通是可能的。

而在现今的科学理论框架中,科学家则从另一个角度发挥他们的想象力。爱因斯坦1917年发表的那个著名的引力场方程,是这类想象力的基本温床。通过求解这个方程,许多令人惊异的景象开始展现出来。今天在科幻作品中常见的"黑洞""平行宇宙"等观念,都是求解爱因斯坦引力场方程带来的结果,而"爱因斯坦-罗森桥"则是通往平行宇宙的通道。最初这个通道被认为是不可能通过的(一切物质都将在这个通道中被压碎),然而1936年克尔(R. Kerr)得出一个解,表明有可能存在着可以通过的"爱因斯坦-罗森桥",这时它就变成一个"虫洞"——通往另一宇宙的通道。如今不少科学家相信,"虫洞"可以进行时间旅行,还能够通往不同的空间。

这样的"虫洞"观念,几乎就是电影《2009迷失记忆》中的时间之门,也就是电影《星门》(Stargate,1994)中的那道神奇的星门。一过此门,就是另一个世界。与这种景象相对应的是所谓的"多世界"理论,认为在回到过去的时间旅行中,会产生新的平行的世界。这种具有无限可能性的"多世界"景象,对人类来说是一种希望——因为这样的话选择一个怎样的未来世界就可以取决于人类自己(影片《回到未来》中博士对马蒂说"未来是不确定的"就是此意)。而且,人类即使在一个世界中因为自己的过错而已经灭亡,却仍有可能在另一个世界中继续

生存着。

在《2009迷失记忆》的结尾，抵抗组织的一位成员历经险阻，终于通过时间之门，回到1909年10月26日的哈尔滨车站，协助安重根击毙了伊藤博文。于是历史改变了——重新回到公元2009年时，韩国已经是一个南北统一、繁荣强盛的大国，年轻漂亮的女教师带着孩子们参观安重根纪念馆（今天的哈尔滨也有一个安重根纪念馆），告诉孩子们，他是为了我们民族献出了生命的义士……

《战国自卫队》：时空转换中历史能改变吗？

自从那个相声一出，我们就有了一个新典故"关公战秦琼"，它经常被用来指责和嘲讽那些"戏说"历史、搞错人物年代的影视作品，成为大家习以为常的贬义语。但是在时空转换的幻想作品中，"关公战秦琼"却是由来已久的好东西。

宋人刘克庄《沁园春》词有名句曰："使李将军，遇高皇帝，万户侯何足道哉！"这话原是从《史记·李将军列传》中所记汉文帝对李广所说的："惜乎，子不遇时！如令子当高帝时，万户侯岂足道哉！"变化而来。汉文帝是感叹武将在承平之时不能充分发挥其长处。你看看，这种假想不同历史时期人物相逢及其情境的想象力，汉文帝就有了！只是在我们这里被"关公战秦琼"搞坏了名声。

日本的科幻电影，当然没有美国的成就，但有时其中也能见到相当有价值的作品。1979年的《战国自卫队》，和2005年的翻拍片《战国自卫队1549》，比照起来看，就是很有些思想深度的作品。片名就是"关公战秦琼"式的——现代的日本自卫队去到了战国时代（公元16世纪的日本），但影片并未停留在古代武士惊叹现代武器、现代军人了解古代历史之类的表面层次上，而是能够尽量利用这个故事构成的思想平台，展开对人性、历史、命运等问题的思考。

木石建造的古代城堡，城门开处，却见现代的坦克隆隆驶出；装甲运兵车的后面，行进着身穿盔甲手执长矛的古代步兵；可是阿帕奇武装直升飞机却又盘旋在战场上空……两部《战国自卫队》就以这样对比强烈的画面，将观众带入四百多年前的日本战国时代。

《战国自卫队》：维护"回到过去无法干预历史"信念的作品

在1979年的《战国自卫队》中，伊庭指挥的一小支日本自卫队，在演习时因完全未交代原因的时空转换而落入了战国时代。当他们弄明白情况之后，立刻面临艰难的选择——因为他们无法判断自己还能不能回到"现代"，如果不能，那么他们在这陌生的古代将怎么生存下去？指挥官的权力开始涣散了，有人擅自出走，自由行动，强抢民女，放纵情欲……在镇压了几个骚乱的部下之后，伊庭重整了他的指挥权，他决定：在这个弱肉强食的时代，选择战争，与大名长尾景虎合作，共同夺取天下。

严格地说，长尾景虎当时还只是大名上杉氏的家臣，但已经拥有相当强大的实力，后来他继承了上杉的姓氏和"关东管领"的职位，改名上杉谦信，与武田信玄、织田信长被后人并列为当时最有希望完成统一大业的三位大名之一。这是在历史上——现在我们只能说是"已有的历史上"——的情形。

到了电影里，长尾景虎得到这支自卫队的加盟，拥有了机枪、坦克、装甲运兵车、武装直升飞机，那还了得？岂不是将在诸大名中战无不胜、攻无不取？然而电影却并不如此安排。伊庭指挥的自卫队，进攻武田信玄的军队，虽然最终阵斩武田信玄（这是假想的结局，实际上武田信玄于1573年病故），取得了象征性的胜利，但是在武田信玄麾下武士的智谋和勇气面前，自卫队伤亡惨重，而且竟损失了全部重武器。

伊庭不顾士兵们的反对，依旧不想回到现代，他问道："回去能干什么？在和平时代军人能干什么？"这话倒是与汉文帝对李广的感叹千载相通。可是现在只剩下五个伤残士兵和几支冲锋枪，伊庭已经没有实力可以支持他与长尾景虎"共取天下"的梦想了。长尾景虎毫不犹豫地翻脸，杀死了伊庭和所有的自卫队员。这个残酷的结局，也消解了影片开头留下来的"能否回到现代"的悬念——现在已经没有人需要回去了。

到了2005年的《战国自卫队1549》，故事被编得更复杂，更合情理，因而也更有助于思考的深度。

话说公元2003年，的场一佐指挥的一支自卫队，连同他们的全套重

武器装备（同样是坦克、装甲运兵车和武装直升飞机），因为太阳黑子的干扰，在实验中出现意外，在时空转换中落入了1547年。军方从仪器探测的结果推测他们还活着，于是守候了两年，在太阳黑子条件相同的日子再次启动时空转换，将另一支由的场一佐昔日的副手鹿岛参与指挥的自卫队送入1549年。他们的任务，表面上说为了"救回"的场一佐他们，实际上是为了制止的场一佐在那个时空中的行为——这种行为正在将地球今天的环境推向毁灭。

的场一佐的行为，是企图将日本的历史推倒重来。

他也是利用自卫队加入到当时诸大名之间的战争中去，但是他比前一部电影中的伊庭更为深谋远虑，也更为疯狂。为了让飞机坦克长期获得燃料，他居然建立了石油加工厂；他甚至将电源用的核反应堆改造成原子弹，准备大批屠杀民众来完成他的征服，以期最终"建立一个新世界"。

鹿岛到来之后，力劝的场一佐放弃疯狂的计划，跟他回到现代，但的场一佐被自己疯狂的梦想所迷，顽固不化，两人只好兵戎相见。然而鹿岛屡败，人员装备都损失颇大，一度几乎丧失信心。但当他无意中发现，他们刚来时救下后来一直追随着他们的那个少年，竟然就是丰臣秀吉，顿时恢复了信心——因为在已有的历史中，丰臣秀吉后来是实现了统一大业的，这就意味着，挫败的场一佐改变历史的计划仍是有可能的。在丰臣秀吉父子的帮助下，鹿岛终于击败了的场一佐的军队，杀死了的场一佐，还摧毁了石油加工厂，并将核反应堆带回了2005年，避免了一场浩劫，也"保卫"了已有的历史。

当现代人在时空转换中回到过去，会面临两个问题：一是你想不想改变历史？二是你能不能改变历史？

第一个问题很大程度上取决于人主观上对"现代"的生活是否满意。在《战国自卫队1549》中，大部分人都是满意的，其中甚至包括了一个到"现代"来过的战国武士七兵卫，他也认同了这个未来。只有伊庭、的场一佐之类的战争狂人，才对已有的历史不满，拼命想改变它。

第二个问题则只能在物理学的猜测中寻求答案。这两部电影的思路

和结局,在科幻作品中属于比较少见的情形,它们都符合斯蒂芬·霍金所说的"协调历史方法",即如果回到过去,面对已有的历史,你只能旁观无法干预,即使干预也无法改变——因为按照物理学家索恩(K. S. Thorne)的说法,"物理定律将会阻止你"。影片中的场一佐在1549年时空中企图改变历史的行动竟会破坏今天的环境,几乎就是在呼应索恩的上述说法。

重构历史的冲动,其实经常在一些历史爱好者脑海中翻腾。才子陆灏在《东写西读》中谈到他自幼痴迷三国故事,后来玩过十几个《三国》游戏版本,每次都毫不犹豫选择刘备当主角,让他北伐曹操,东征孙权,最终一统江山。只是每次"大业"成就之后,他会"好几天陷入一种空虚、失落的感觉"——他要是有机会时空转换回到三国时代,其狂热劲头怕是不会比伊庭和的场一佐逊色吧?

《未来战士》：终结者挑战因果律

早在1895年，威尔斯就出版了科幻小说《时间机器》，想象利用"时间机器"在未来世界的历险。值得注意的是，这一年正是爱因斯坦考大学名落孙山的那年（他不得不去读了一年当时的"高考复习班"，第二年才上了大学），相对论还要等待十年才能问世。而正是相对论，使得"时间机器"从纯粹的幻想变成了有一点理论依据的事情。相对论表明，如果运动的速度超过光速（尽管相对论假定这是不可能的），时间就会倒转，人就能够回到过去——当然这只是从理论上来说。

但是，未能实践并不等于不能推理和想象，"想象的翅膀可以飞到无穷远处"。

如果人能够回到过去，就会对我们的常识构成挑战，就会在理论上产生一个严重问题。这个问题可以有多种表述方法，但据我所见，将这一问题展示得最为生动者，当数电影《未来战士》系列（Terminator, 1984—2009）。

影片原名《终结者》，《未来战士》是根据电影内容另起的中文片名，因为比较响亮，估计会被沿用下去（就像Matrix之被译为《黑客帝国》那样）。故事的基本架构照例在第一集就奠定了。

公元1984年，一个未来世界（公元2029年）的机器人杀手T-800来到洛杉矶地区，以宁可错杀三千绝不放过一个的残酷无情，疯狂追杀一个青年女子莎拉·康纳（Sarah Connor）。为何这个涉世未深、生活也不

《未来战士》：有着双重主题的佳作。坚信回到过去可以干预历史，但更重要的是关于人工智能反叛人类、统治人类的忧虑、悲愤和绝望。一曲人类发展人工智能导致毁灭的挽歌，在今天人工智能大发展的前夜，具有极其重要的警世意义

《未来战士》：反叛的人工智能，狞恶、丑陋、冷酷无情

很如意的平庸女孩如此重要？电影中交代的逻辑是这样的：

在公元1997年8月29日，地球将经历一场核灾难，30亿人死亡（没有搞错，现在已经是2015年了，很高兴没有发生这样的灾难），此后电脑"天网"统治了地球，人类开始了艰难的抵抗。后来人类抵抗组织中出现了一个叫约翰的天才青年，成为首领，而他的母亲就是莎拉·康纳。"天网"认为，如果将约翰的母亲在成为母亲之前杀掉，约翰就不会诞生，人类抵抗组织就不会有这样一个首领，抵抗就容易被摧毁。所以决定派杀手机器人T-800回到过去，要他斩草除根消除后患。

与此同时，约翰闻讯也派出了一个战士回到过去，他的任务是保护莎拉·康纳。这个战士不得不以血肉之躯、与施瓦辛格扮演的杀手T-800进行一次次殊死搏斗。在这场艰苦斗争中，他终于使莎拉·康纳相信了上述未来世界的故事，认识到了自己将要成为未来救世主的母亲。更奇妙的是，他和莎拉·康纳的生死交情发展成了爱情，他成了约翰的父亲！

《未来战士Ⅱ》（*Terminator 2: Judgment Day*，1991）的故事时间，到了"审判日"——公元1997年8月29日——之前不久。"天网"再次派出更先进的机器人杀手T-1000回到过去，企图杀害已经是少年的约翰。此时约翰有点像个不良少年：和养父母关系恶劣，还不时利用自己的电脑天分搞些违法的小勾当。约翰的母亲莎拉·康纳则长年被关在疯人院，没有任何人相信她关于"审判日"的警告。有趣的是，施瓦辛格扮演的杀手T-800，此次却成了人类抵抗组织的成员，他受约翰派遣，再次回到过去，这次是去保护少年约翰。

作为"智能液态金属人"的杀手T-1000、莎拉·康纳逃出疯人院、施瓦辛格的打斗等，都是《未来战士Ⅱ》的看点，但更有科学文化意义的情节，是约翰母子和T-800找到了"天网"的研发者，得知正是"天网"发动了"审判日"的核灾难，他们最终说服了研发者，一起摧毁了有关"天网"的一切资料，炸毁了电脑公司，阻止了人类世界未来的浩劫。

本来在我们的常识中，因果律是天经地义的——任何事情有因才会

有果,但是一旦人可以回到过去,因果律就要受到严峻挑战。

比如,约翰可以派遣自己的属下回到过去,这位属下还成了他的父亲,这岂不是说,约翰的出生是约翰自己后来安排的?

又如,《未来战士Ⅱ》中的T-800是人类抵抗组织派遣回来的,可是他既然已经能够摧毁"天网"于未成之际,避免了"审判日"的到来,未来就不会有什么"天网"的统治和人类的抵抗组织,约翰也将和他母亲过着和平幸福的生活(影片确实有一个这样结尾的版本),那么还有谁会将T-800派遣回来呢?

更荒谬的,杀手T-1000是"天网"在公元2029年派回来的,可是"天网"既然已经在研发成功的前夕被彻底摧毁,后来又怎么会有"天网"存在?它又怎能派遣杀手呢?

这样的事情,在物理学上被称为"佯谬",上面这个问题,物理学家早就讨论过,他们的表述方法之一是"外祖母佯谬":如果你回到过去,遇见了年轻时的外祖母,你和她一起登山,不慎导致她失足身亡,那么你的母亲将无法诞生,那么又怎么会有你的存在呢?这个表述,和《未来战士》系列电影所展示的故事相比,就乏味多了。只不过人们在欣赏电影时,往往被电影特技、施瓦辛格、英雄救美等弄得眼花缭乱,就容易忽略故事情节背后所蕴含着的科学文化背景。

"回到过去"和"时空跨越",如今已经成为科幻电影中最重要的灵感源泉之一。比如《第五元素》(*The Fifth Element*,1997)、《星门》(*Stargate*,1994)、《12猴子》(*12 Monkeys*,1995)等,都是如此(至于那种简单利用"时间机器"一会儿跑到未来,一会儿回到过去的影片,就比较初级了——影片《时间机器》就是如此)。在《12猴子》中,回到过去的主人公最终死于警察的乱枪之下,未能制止人类未来的那场惊天浩劫。这个悲剧的结果虽不能伸张正义,却维护了因果律,避免了《未来战士》中光明结局所带来的佯谬。

本来从逻辑上说,《未来战士Ⅱ》已经将整个故事"终结"了,再往下续,多半是画蛇添足了。然而前两集的巨大成功,使得人们对第三集的期待难以抑制。所以尽管原来的导演和女主角都不愿意再

干了（据说女主角因剧本"毫无灵魂"而拒绝出演），《未来战士Ⅲ》（*Terminator 3: Rise of the Machines*，2003）和《未来战士Ⅳ》（*Terminator 4: Salvation*，2009）还是次第登场了。好在依旧有施瓦辛格，他依旧扮演T-800。只想看打斗热闹的人，正在那里担心"阿诺老矣，尚能打否"——毕竟，看电影不是上物理课，也不是科学研究，好看才是最要紧的。

浪漫不分大小，未来不能知道
——《记忆裂痕》中的爱情和物理学

有一次在电话里和一位优秀的美女聊天，记不得是说到了什么事情，她脱口道，"浪漫不分大小"。忽然之间，我们都觉得这句话十分有力，简直是渊渊作金石声，当时就约定要拿它来作文章题目。此事已经过去多日，文章也写过若干篇了，终于找到勉强可以用这个标题的地方，这是吴宇森的影片《记忆裂痕》（*Paycheck*，2003，又名《致命报酬》等，不确切但也无不可）。

影片根据菲利浦·迪克（Philip Dick）的同名科幻小说改编，是一部集科幻、爱情、探案于一身的科幻动作片，而且其中还有浓厚的电脑游戏色彩。虽然在美国票房不好，其实还是很好看的。原著作者迪克也不是等闲之辈——只要指出著名科幻电影《银翼杀手》（*Blade Runner*，1981）、《少数派报告》（*Minority Report*，2002）等都是根据他的小说改编的，就足够了。

影片讲述这样一个故事：万莱康公司在搞一项秘密研究——可以预见未来的机器，为此雇用了电脑天才迈克尔·詹宁斯，许以上亿美元的报酬，但是要将他在受雇三年期间的记忆消除。詹宁斯对这样危险的生意原有顾虑，但巨额报酬实在诱人，况且公司里还有一位由《杀死比尔》（*Kill Bill*，2003）而走红的乌玛·瑟曼（Uma Thurman）饰演的美女波特博士，詹宁斯对她一见钟情，因此就不惜以身涉险，答应下来。谁知三年过后，他完成了任务，却不仅没拿到报酬，反而面临公司杀手的追杀。

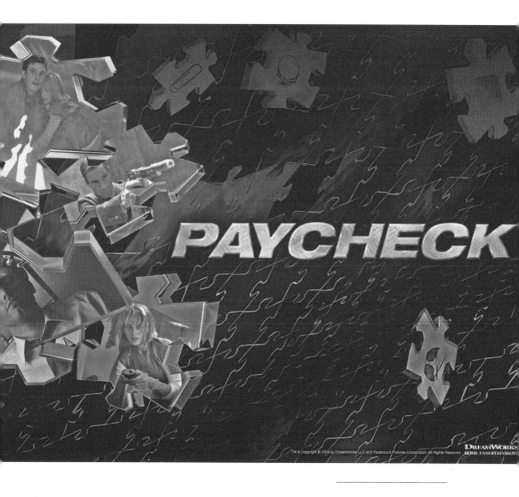

《记忆裂痕》：预见未来实属邪恶之举，有些错误带来美好爱情

这里首先涉及"预见未来"这个概念,这不仅是理论物理学上非常玄虚的一章,而且会导致深刻的哲学问题。预见未来和时空旅行、多重宇宙等问题都有联系,简单地说,如果你能够到未来时空转一圈,那么一旦你回到现在,就自然成为一个知道未来的人,也就是古人所谓的先知或预言家。古往今来,东方西方,一直有不少人对于获得预见未来的能力心驰神往。根据现有的常识,预见未来当然只是痴心妄想;但是如果从理论上接受时空旅行的可能性,则同时也就必然承认预见未来的可能性。换句话说,古往今来关于某些人能够预见未来的传说,也许并不全是彻头彻尾的无稽之谈。

爱情通常不是吴宇森影片的重点,但这次似乎有点例外。詹宁斯与波特博士之间的一见钟情当然有些老套,他为了美女而以身涉险,这点浪漫情怀在西方人也是非常习惯的。但是在传统的中国人看来,因万莱康公司有自己心仪的美女在,就稀里糊涂接受雇用,这几乎不能叫作浪漫情怀,恐怕只能是"浪子情怀"了。

这只是浪漫的开头,更大的浪漫还在后面。詹宁斯在为万莱康公司工作的三年中,和波特博士过着甜蜜的爱情生活,他明知这三年的记忆是要被消除的,但他还是对波特说他不会允许这事发生——因为他不仅不想忘记和波特的爱情,他更要破坏万莱康公司的计划。原来他在工作中看到了未来,而那未来是极为暗淡的——包括核灾难。为此他在那台能预见未来的机器的芯片中安放了病毒,使得机器在他离开后无法正常运转。这也是他完成工作恢复记忆之后公司要找他算账的原因。

在西方的幻想电影中,未来通常总是十分暗淡的,这部影片也不例外。不过影片在这个问题上只是采用人物对白的方式来交代。詹宁斯指控说:"预测就像创造了一个人人都逃不掉的瘟疫,不论预测什么事,我们就会让它发生。"例证是,万莱康公司的机器预测会有战争,总统(没有说是哪一国的)就决定发动先发制人的进攻,结果战争就真的来了。

这种"不论预测什么事,我们就会让它发生"的故事模式,也是西方人从小就熟悉的。在希腊悲剧中,俄狄浦斯王之弑父娶母,早就有神

谕预言，其父借此预言，就决定弃杀此子，谁知这反而促成了此子后来的弑父。中世纪中亚帖木儿王朝的国王乌鲁伯格——他同时还是一位重要的星占学家，他的《乌鲁伯格天文表》在西方历史上非常有名——也有同样的故事，因为星占学预言说他将被其子所弑，他就将其子放逐，谁知这招致其子的怨恨，后来竟真的弑父了。

以这些故事作为背景，就比较容易理解詹宁斯的指控。他断言："如果让人们预见未来，那么他们就没有未来；去除了未知性，就等于拿走了希望。"因而他认为万莱康公司制造预见未来的机器实属邪恶之举。

影片富有电脑游戏色彩的地方是，詹宁斯在受雇期满，到他拥有股票（万莱康公司给他的报酬）的公司要求兑现时，被告知在三年受雇期间，他自己竟已经签字声明放弃所有股票，只要求将他寄存在公司的一个信封交给他。而这个信封里只是一些日常的琐碎物件，诸如钥匙、车票、喷发胶、回形针、小纸条之类。詹宁斯当时大怒，说我怎么可能放弃一亿美元来换取这些琐碎物件？难道我是白痴吗？

但是后来他被万莱康公司杀手追杀时，发现信封里的每一个小物件都可以在千钧一发之际救他的命，这才意识到，信封里的物件是他在受雇万莱康公司期间精心挑选的——因为他是曾经预见未来的人，因此知道未来杀手们的每一个步骤。而他之所以声明放弃上亿美元的股票，是为了让自己在失去这三年记忆的情况下重视此事，好去完成他的义举。

他的义举，当然是去摧毁万莱康公司的预见未来的机器。

不过，他也不能让自己未来受穷，所以他以预见未来的能力，在受雇期间买了一张中巨奖的彩票（信封中的小纸条上就写着彩票中奖号码），藏在波特博士的鸟笼下面。

信封上写明里面的小物件是20件，但詹宁斯找来找去只得19件，后来发现第20件是信封上的邮票，邮票图案是爱因斯坦头像，原来詹宁斯把未来的有关信息拍成缩微胶卷放在爱因斯坦的小眼睛里，最后用幻灯片放大后才洞悉了未来将发生的事情。这里选择爱因斯坦头像邮票作为道具是有点深意的——因为影片中曾借詹宁斯之口说过"爱因斯坦也相

信预见未来在理论上是可能的"。

在他和万莱康公司作殊死斗争时，美丽的波特博士毅然反叛公司，勇敢地和他一起战斗。他们的爱情使他逐渐恢复了受雇三年期间的记忆。这个科幻电影中不时出现的情节，虽然也稍有些老套，但依然讨人喜欢——失忆、意识被控制之类的情况，通常总是在遇到铭心刻骨的爱情时出现例外；童话、神话故事中的魔法，也总是要靠爱情来破除的（想想柴可夫斯基的《睡美人》、瓦格纳的《齐格弗里德》之类的戏剧吧）。

詹宁斯看到未来的那天，他回到和波特的住处，脸色惨白，向波特问了一个奇怪的问题：如果你一开始就知道我们的交往是没有结果的，你还愿不愿意和我交往？当时波特回答的两句话，真是浪漫中的浪漫，也是这部影片中最棒的台词：

> 我不会拿甜蜜时光换任何东西。
> 人一生中有些最棒的事，就是由错误引起的。

星际穿越：目前还只是个传说

受访 / 江晓原　整理 /《文汇报》刘力源

对着一面齐着天花板的木质书架，恍惚间似穿越到了《星际穿越》中的关键场景——墨菲的书房，一缕茶香将人拽回现实，上海交通大学科学史与科学文化研究院院长江晓原在他的书房里侃侃而谈，说的依旧是外太空的那些事——星际穿越是否只是纸上谈兵、多维空间有谁见过、科幻与现实的距离又有多远……

星际穿越能否实现？

电影《星际穿越》(*Interstellar*, 2014) 中，男主角库珀有着一份最牛履历：穿越虫洞到达河外星系、被吸进黑洞却柳暗花明体验了一把多维空间……在现实生活中，人类的履历是否能添上其中一样？江晓原肯定地给出了答案"no"。所谓的星际航行更像是一个存在于纸面上的传说。

毕业于天体物理专业的江晓原是个科幻迷，看过的科幻电影和小说不下千种，家中有着一整排书架专门放置国内外科幻书籍，收藏的8000余部电影中，幻想类影片近2000部。他称自己对于科幻的爱好为"不务正业"，而这个"不务正业"也渐渐发展成了他独树一帜的门派。江晓原梳理起科学幻想的发展脉络格外清晰：对于时空旅行，人类抱有这一幻想至少已有一百年以上的历史——1895年威尔斯完成《时间机器》(*The Time Machine*, 1985)，打开了这一主题的想象之门，不过这在当时也纯粹只是一个幻想。1915年，爱因斯坦发表广义相对论，随后几年

人们不断求解广义相对论的"场方程",根据场方程计算出来的结果,时空旅行的可能性是存在的。

时空旅行常与星际旅行牵绊不开,正在上映的诺兰大片《星际穿越》又助燃了人们对星际旅行这一话题的热情。在江晓原看来,星际旅行是"一堂令人沮丧的算术课",按人类目前的能力,根本实现不了。至于原因,江晓原分析:在人类现有的知识基础上设想进行恒星际的穿越只有几条路径:

一是增加速度,而人类现在连光速的万分之一都无法达到。"在英美科学家的想象中,将来人类能把星际航行的速度提到光速的十分之一——每秒3万公里,这在目前完全达不到,因为现在哪怕把极小的一块物质加速到光速的十分之一,需要耗掉的能量也非常惊人。一些专业人士提到过《星际穿越》中的燃料问题,如果不是因为有一个虫洞缩短了航行距离,飞船绝大部分体积都应该被燃料占掉。"

另一个方案是花费无限长的时间,比如通过让宇航员休眠来完成遥远的星际航行。"休眠对于个体来说时间是停止的,但这也只是个理论上的产物,从未有人在航天中实践过,实际上也几乎可以算是一条死路。"——江晓原曾做过六年电工,这让他更看重技术细节,目光也往往会落到人们容易忽视的技术细节上,"所有机械零件的工作寿命都非常有限,人类目前发明的东西几乎都不能持续工作半个世纪以上"。在漫长的星际航行中,宇航员一休眠就是几百年,几百年后休眠仪器是否还能稳定工作?搭乘的飞船是否可以做到千万年不坏?答案都是否定的,"机器的运转需要维护保养,得有人伺候才行。所以无限延长航行的时间也不可行。就好比《雪国列车》(*Snowpiercer*,2013)中,列车永远在开就只是一个幻想"。

两种无解的方案在江晓原看来,提高速度还相对"靠谱"一点,因为延长航行年代,除了技术问题,还涉及人类的心理预期及实际意义。"今天人类派一个使者出使太空,等到两百年后才能回来,对现有的人类而言没有意义,更何况这个时间有可能延长至几万年,那时的地球是什么样子都难以预测,这种长时段的方案,人类在心理上也是接受不了的。"

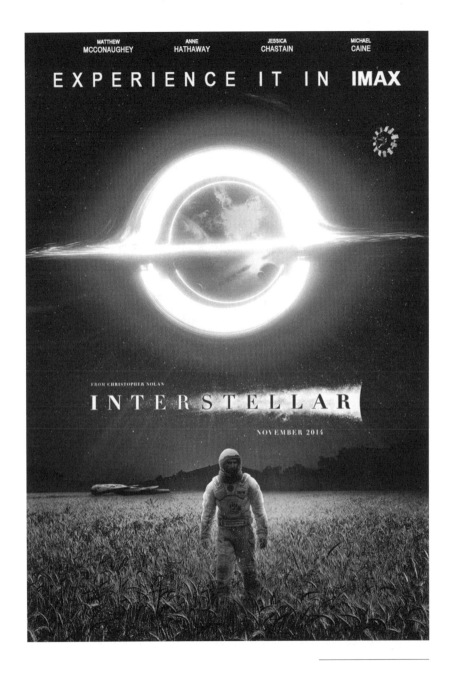

《星际穿越》：星际穿越在今后很长的岁月里仍将只是传说。在大片营销的尘埃落定之后，这部影片能否享有长期的声誉，还在未定之天

而高速运行在技术上也有个致命问题——飞船是否载人。"人的肉身无法承受太高的加速度。我们现在生活在重力为一个g（重力加速度）的空间里，以星际航行为任务的飞船加速时间很短才有意义，一旦加速到光速的十分之一，宇航员感受的力量可能是非常多个g的累加，人类的身体肯定受不了。更何况，在现有技术条件下，要做这些事情还要面对无数技术细节。"

"现在就只剩下虫洞了。"在江晓原看来，对于星际航行来说，虫洞是一个非常完美的工具，只要进去就瞬间万里，时间和速度都不成问题，影片《星际穿越》中，木星附近出现了一个虫洞。有一种解读，这是文明高度发达的未来人类为了挽救祖辈而制造出来放到那里的。但如果是这样，为什么不放在地球附近，非要放到那么远的地方呢？影片中也没有交代那个地方对于形成虫洞有什么特殊便利。

不过尽管过程艰辛异常，但让时空穿越成为了可能，电影中曾留有笔墨为观众解释过虫洞的概念——时空扭曲产生的时间隧道。霍金在《时间简史》里也做过一个简单的解释：两个距离遥远的空间，但空间中有种通道能让物体瞬间通过。类似的解释还出现在好几部科幻电影中，比如《回到未来》（*Back to the Future*，1985—1990）。

关于时空扭曲，江晓原介绍时引用了一个更为生动直观的比喻："设想床上有一张方格子床单，有一个很沉的球放在上面，会看到床中间塌陷下去，球周边床单上的方格不再是平直的。大质量的恒星、天体就相当于这样一个球，而我们周围看不见的空间就好比床单，因此有大质量物体存在的周围空间，会有一定程度的扭曲，只不过这个扭曲通常很小，人类肉眼察觉不到。"

"有足够大的能量就能扭曲时空，这一点在科学界得到共识，现有的知识推测出这一点也是靠谱的，"但江晓原依然表示依靠虫洞实现穿越目前难以企及，"虫洞没有被直接观测到过，它只是一个理论上的存在。而且制造时空隧道，所需要的能量之巨大是人们难以想象的，在现有科学下做不到。只有质量极大而体积极小的黑洞才能强烈地扭曲周围的空间。"

至于常与虫洞混为一谈的黑洞，江晓原也指出，到目前为止这也只

是一个理论产物,"事实上我们今天没有靠近过任何黑洞,也没有确切地直接观测到一个黑洞。今天对一切天体的观测都是观测其电磁辐射,黑洞里任何电磁辐射都无法射出,无法验证,因此黑洞只是间接观测的一个结果,观测过程中还存在很多假设环节"。

有朝一日人类能否实现星际穿越的梦想?江晓原觉得这件事情并不能简单预测:"由于技术的发展和突破是不可知的,科幻小说《三体》里就特别强调了这一点。有可能几百年都陷于瓶颈没有进展,也有可能几年之内就爆发,因此无法预言实现这一梦想需要花费的时间,在现有层面上,在可见的将来,人类还没有这个能力实现。除非超能力者发现了新的规律,或者不邪恶的外星文明给我们支了招。"江晓原笑言,这种"可能"也纯属"科幻"。

外太空,一个危险系数很高的梦

人类凭借当前的实力可以远行到多远?江晓原的答案是,现在正努力往火星上去,现有条件下,人类如果努力一点,到达火星可能性很大,"但目前也就是到这儿了"。

在太阳系中,人类对于火星的兴趣尤甚,近年对于火星的探索一直未曾间断。最近又有美国一物理学家提出大胆假设,称火星曾拥有两个古文明和生命体,最终毁于外星核爆。对这一假设,江晓原并不赞同,"这个要被确认还有很多路要走,而且这种假说肯定要引入外星文明才行,否则就要引入文明的轮回说——西方有很多人相信,地球上曾经有过非常高级的文明,后来毁灭了,他们认为,文明就是一次次毁灭和重建,科幻作品中文明的轮回素材也会经常出现,《星际穿越》的开头也是一样:地球上植物遭受枯萎病,空气已经不适合人类生存……"

说到人类对火星的热情,要追溯到19世纪,当时的欧美国家非常流行观测火星,尤其是一些富豪热衷于用大望远镜展开观测,他们"看到"火星上有很多"运河""城市",关于火星文明的幻想由此盛极一时,科学家们也热烈讨论与火星文明沟通的途径。后来随着光谱分析技术被大量用于天体物理研究,所有关于火星的传说都销声匿迹。"光谱

分析的好处是只要收集到行星上的光，就能分析出行星大气的成分，结果发现火星的大气成分人类不能呼吸。"

另外，靠光谱分析，还可以了解到行星表面的温度。那个时代还有很多人想象太阳上有居民，科学家还在严肃的科学刊物上讨论这类话题，后来也是通过光谱分析了解到太阳表面温度，这种猜想也随之"下课"。

江晓原介绍，火星上的文明是个持久的猜测，甚至到现在也还存在，仍然有很多以火星为主要场景的小说、电影产生，人们乐于幻想火星上存在文明，"我相信，等到人类将来到达火星，又会引起一轮热潮"。而地球的另一近邻——金星，由于常年被浓厚的云雾严密包着，难以观测。科幻作品中，人们对它的兴趣远不及火星。此外金星靠近太阳，环境较热也是原因之一。

太空中另一享有极高关注度的是"多维空间"。《星际穿越》上映后，对多维空间的讨论也成一时之热。谈起多维空间，江晓原的态度与对待虫洞等类似，"也检测不出，我们在三维空间生活着，认识到了时间，并将其定义为第四维，但是谁也没有真正见过四维空间。现在通过计算，高维一直可以达到十几维，但弦理论里说的所谓'维'已经完全是玄学了"。

江晓原说："对于多维空间还流行一种说法，当人处在高维空间看低维空间，就会了解下面维度的过去、现在、未来；从高维干预低维，就好似神要干预凡间的事情，相对低维有'超能力'。虽然从数学上可以解释高维，但都没有实证，都是推论。"

有人希望，有朝一日技术发达了，人类也可以与其他空间"对上暗号"，这在江晓原看来"凶多吉少"，大部分情况下人类会遭祸。"我们常常看到的都是一边倒的'探索外空间，与外星文明沟通'，实际上几十年来，西方一直有一派人坚决反对与外星文明沟通，认为人类主动去沟通多半会招祸。因为人类现在还出不去，而它们能到地球来，证明它们的能力比地球人强。地球上已经有太多弱肉强食的例子，先进文明引入后，地球人的命运可想而知，人类可能招致灭顶之灾。霍金最近也明确表示，不应该主动去与外星文明沟通，因为它们可能是邪恶的，可能

是它们原来居住的行星资源已经耗竭，它们变成了宇宙间的流浪者，这种外星文明极具侵略性"。

尽管存在危险，但外太空对人类的莫名吸引力从未减弱，提到人类遨游太空的梦想，江晓原总觉得有些可疑——这并不是由科幻作家灌输给我们的，对于许多人是生而有之。"依照某种神秘主义的说法，人类之所以总是做着到天上的梦，几乎所有的探索也都是要到天上去，是因为人类本来就来自外太空，人类下意识里一直觉得遥远的母邦就是天上的某一颗星，所以人类想象中的神也总是在天上。这种故事听着挺有文学色彩，不过也没有什么实证。"

科幻与科学的距离

《星际穿越》最引人注意的是其中对于物理理论的拿捏运用，整部影片看上去"很科学"。但科幻距离科学有多远？曾有人说，幻想和科学探索的界限根本分不清。

事实上，通过考察天文学发展过程中与幻想交织的案例，我们可以看到，科学与幻想之间根本没有难以逾越的鸿沟，两者之间的边境是开放的，它们经常自由地到对方领地上出入往来。或者换一种说法，科幻其实可以被看作科学活动的一个组成部分。

这种貌似"激进"的观点其实并不孤立，例如英国著名演化生物学家理查德·道金斯在《自私的基因》(*The Selfish Gene*)一书中，就建议他的读者"不妨把这本书当作科学幻想小说来阅读"，尽管他的书"绝非杜撰之作""不是幻想，而是科学"。道金斯这句话有几分调侃的味道，但它确实说明了科学与幻想的分界有时是非常模糊的。

又如，英国科幻研究学者亚当·罗伯茨在《科幻小说史》(*The History of Science Fiction*, 2006) 中，也把科幻表述为"一种科学活动模式"，并尝试从有影响的西方科学哲学思想家那里寻找支持——他找到了费耶阿本德关于科学方法"怎么都行"的学说，费耶阿本德认为："科学家如同建造不同规模不同形状建筑物的建筑师，他们只能在结果之后——也就是说，只有等他们完成他们的建筑之后才能进行评价。所

以科学理论是站得住脚的，还是错的，没人知道。"不过，罗伯茨不无遗憾地指出，在科学界，实际上并不能看到费耶阿本德所鼓吹的这种无政府主义状态，然而他接着满怀热情地写道："确实有这么一个地方，存在着费耶阿本德所提倡的科学类型，在那里，卓越的非正统思想家自由发挥他们的观点，无论这些观点初看起来有多么怪异；在那里，可以进行天马行空的实验研究。这个地方叫作科幻小说。"

江晓原又强调，其实"科幻"这个措辞是富有中国特色的——因为我们喜欢将"科幻"与"魔幻""玄幻"等区分开来。我们将故事中有科学包装的幻想作品称为科幻，比如《星际穿越》就是科幻，而《指环王》(The Lord of the Rings，2001—2003)、《哈利·波特》(Harry Potter，2001—2010)就不是科幻。但在西方人的心目中，这些作品都被视为"幻想作品"，并无高低贵贱之分。

江晓原将科幻故事的母题大致归纳为五类：

第一母题是星际航行/时空旅行，"凡是星际航行肯定都是时空旅行，两者总归牵扯一起，因为有相对论效应"。

第二母题是外星文明。有关作品多不胜数，最近因《星际穿越》而经常被人联想到的经典影片《2001太空漫游》(2001: A Space Odyssey，1968)就是突出代表。

第三个母题是造物主与其创造物之间的永恒恐惧。"这个母题里包括机器人、克隆人等元素，造物主总是担心所造物不受控制，因此总要预设一个杀手锏，比方说《银翼杀手》里的再造人，为了防止其谋反，寿命设定只有四年。被创造物因为知道造物主对自己不信任，因此也必然想尽办法突破杀手锏，通常不对造物主心怀感恩，而是充满怨恨和敌视，这个母题覆盖的作品很广。

第四个母题是"末世"。"科幻作品经常想象地球末日、人类终结，人类文明只剩下一点儿残山剩水，比如《星际穿越》开头所展示的。在这样残余的文明里，争夺资源是不可避免的，《星际穿越》中曼恩意图杀死库珀，制止他驾驶小飞船回地球，这与小说《三体》中的'黑暗之战'非常相似，当资源只有一点点的时候，人性的黑暗就会显现。"

这一母题在影片《雪国列车》中也能看到。

最后一个母题是反乌托邦。即担心在技术支持下的一种极权社会，近期的几部科幻影片如《分歧者》（Divergent，2014）、《饥饿游戏》（The Hunger Games，2012—2014）等都属此类。"反乌托邦电影有一些默认的色调，从电影《一九八四》（1956）开始，这一类电影似乎都是以灰黄为主色调。近期的电影《雪国列车》就自觉地接上了反乌托邦的血统，直接让人想到小说《一九八四》（1948）、《美丽新世界》（Brave New World，1932）等，谱系严密。"

江晓原说，能引起观众热烈讨论的电影往往都涵盖了不止一个母题，如《星际穿越》就涉及了末世、星际航行两个母题。而时空旅行母题下的一个重要分支——"祖父悖论"，即未来的人能不能回去干预历史，也经常被运用到科幻作品当中。"在物理学上到底能否干预也没有实验的证据，霍金本人明确表示干预是不可能的，因为他相信物理学定律会阻碍干预的发生。对'祖父悖论'的另一种解决方案是'多世界'（平行宇宙）理论，根据不同的可能不断的分岔，每一个分岔对应的都是一个平行宇宙。每个宇宙里的事情发展不一样。"

《星际穿越》中的宗教与科学

《星际穿越》使用的物理学专用术语不少，对于这样一部作品，江晓原自然要将它放入脑海中的科幻作品库称称分量。江晓原认为，在总体上，《星际穿越》要优于《盗梦空间》（Inception，2010）——他曾写过《盗梦空间》的长篇影评，对该片给了很低的评价。

"有人把导演诺兰美化成神，但是在科幻电影里成为'神'是很难的，因为科幻电影已经有了一百多年的历史，最早的片子可以追溯到1902年［《月球旅行记》（A Trip of the Moon）］，在这个漫长的历史时期里，许许多多的桥段人们都想过了，科幻电影发展到今天会出现很多相同之处。比方《云图》（Cloud Atlas，2012）把故事割碎一片片叙述，这种叙事手法格里菲斯在1916年的经典影片《党同伐异》（Intolerance Love's Struggle Throughout the Ages，1916）中已经用过了。

诺兰的电影其实也大量借鉴了前辈的东西。比如《盗梦空间》令人

咋舌的层叠空间，江晓原曾在一篇文章中列举了15部他看过的电影，其中都有过类似的创意。又如《星际穿越》最后库珀自愿落入黑洞，按照科学，库珀的结果必然是万劫不复，而他却意外地掉入多维空间。这一情节让我想起波兰科幻作家莱姆的小说《索拉利斯星》(*Solaris*, 1960)，索拉利斯星是一颗神秘星球，表面覆有一片大洋，人类派往的研究人员到了索拉利斯星后都会精神失常，男主角被派去后，发现索拉利斯星的特别之处是能看到生命中逝去的人，而他也见到了死去的爱人，最后男主角自愿落入大洋，醒过来却发现回到了家里，活色生香的爱人就在旁边。曾将这一作品搬上大荧幕的导演索德伯格曾说："索拉利斯是一个关于上帝的隐喻。"如果仿此而言，则《星际穿越》中库珀掉入的黑洞，同样是一个关于上帝的隐喻。

另一个让江晓原产生"似曾相识"感觉的是剧中的书架。电影里多次出现书架附近有超自然力量，电影将书架的神奇解释为其连通了多维空间，库珀在另一空间通过书架不断想给墨菲一些暗示，但在江晓原看来，这个书架某种意义上就像佛教密宗修持的本尊，"密宗修持者每晚对着密室中供奉的塑像、画像念诵真言，有人认为，塑像或画像将对修持的人产生一定的作用，比如给予启示或使肉身发生某种超自然的现象等，只不过这些塑像、画像在电影中被换成了一个书架，书架就是超自然力量的所在，我觉得五维空间的理论本来就很玄妙，放入密宗修持同样可以适用，诺兰拍《星际穿越》时从密宗修持中获得灵感也是有可能的"。

至于人们热议的电影中的科学成分，江晓原也有独到的看法。此次，《星际穿越》的一大噱头就是请来了霍金的好友——美国理论物理学家索恩作为顾问，索恩是研究广义相对论、天体物理学和宇宙学领域的著名学者之一。"这部电影虽然用了索恩作为号召，但这种宣传中绝对包含了营销行为，诺兰在多大程度上接受了索恩的建议目前也不可知。"

在江晓原看来，《星际穿越》的台词大部分是符合科学常识，但情节设置上有些与科学常识相违背的。"电影的科学性不要太当真。"他最近主持翻译的丛书中有一本《好莱坞的白大褂》，专门论述好莱坞电

影与科学的关系,"其实说穿了就是好莱坞把一切东西都拿来当作它的资源,科学也只是其资源的一部分。拍电影,不是上科学课,因此科学成分不能评价太高。对好莱坞的人来说,更关心的是故事好不好玩,多弄点科学对故事是否有益"。

不过,江晓原也提到了电影中展现的一些霍金、索恩等物理学家研究领域中的相关内容,比如虫洞在理论上的功能,又如提到了广义相对论和量子力学之间没有办法一致,"这是物理学上目前的观点,霍金就致力于使二者联系起来,现在人们相信所谓的'弦理论'可能将二者联系起来,但其实也是很玄的。我们理解的经典物理学,是可以设计实验或观测,总之是可以验证的,'弦理论'还没有任何实证可以证明,只是个理论"。江晓原认为,物理学发展到这个地步,跟科幻的界限就模糊了,"如宇宙学等的前沿几乎就是科幻,所以有的人称之为玄学"。

江晓原说,"科幻在中国一直被视为科普的一部分,所以曾长期拜倒在科学技术脚下,一味只为科学技术唱幼稚的赞歌,但现在也大多都跟西方接轨了。这个所谓的'轨',是指从19世纪末威尔斯的《星际战争》(*The War of the Worlds*,1898)、《时间机器》开始,科幻的主流就是反思科学、反科学主义,所以在这些科幻作品里,人类的未来都是黑暗的,科学技术为我们带来的通常都是负面后果。《星际穿越》一上来展现的光景也是残破黑暗的未来"。

江晓原认为:"科幻作品最大的价值,不在科学性,而在思想性。不在作品展示的科学知识或预言的科技发展,而在作品对科学技术的反思,包括对科学技术局限性的认识,对科学技术负面价值的思考,对滥用科学技术可能带来的后果的评估和警告。"

第三章
Chapter 03
◆◆◆
造物者与被造物之间永恒的恐惧和对抗

《银翼杀手》：从恶评如潮到无上经典

无上经典的诞生

据说从来没有一部影片，有着像《银翼杀手》(*Blade Runner*, 1982)那样的奇遇：上映之初，恶评如潮，既不叫座，也不叫好，连饰演其男主角的哈里森·福特也不以出演这部电影为荣。然而在此后四分之一世纪中，《银翼杀手》的声誉却由恶变好，接着扶摇直上，成为科幻电影中地位极高的经典，在2004年英国《卫报》组织60位科学家评选的"历史上的十大优秀科幻影片"中，它竟以绝对优势排名第一。如今谈论科幻影片的人，一说起《银翼杀手》，那通常都是高山仰止了。

据说《银翼杀手》先后已经有过7个不同版本，最新发行的是导演斯科特"钦定"的最终版本。影片根据菲利浦·迪克（Philip Dick，1928—1982）的小说《仿生人会梦见电子羊吗？》(*Do Androids Dream of Electronic Sheep?*)改编。迪克生前贫困潦倒，但身后他的科幻小说却声誉日隆——根据他的小说改编的科幻影片至少已有10部：《银翼杀手》、《全面回忆》(*Total Recall*，1990、2012)、《尖叫者》(*Screamers*，1995)、《少数派报告》(*Minority Report*，2002)、《冒名顶替》(*Imposter*，2002)、《记忆裂痕》(*Paycheck*，2003)、《黑暗扫描仪》(*A Scanner Darkly*，2006)、《预见未来》(*Next*，2007)、《命运规划局》(*The Adjustment Bureau*，2010)。

《仿生人会梦见电子羊吗？》是迪克写于1967年的中篇小说。改编成电影时，从别处买来了一个标题"Blade Runner"的使用权。按照字

《银翼杀手》：一个反乌托邦的未来世界。人权究竟靠什么来获得？记忆对我们意味着什么？我们置身其中的世界是真实的吗？

面意思,这个片名应该译成"刀锋行者",现在常用的中译名"银翼杀手"据说来自台湾地区,显然不是确切的翻译。不过既已广为流行,也就约定俗成了。

三观尽毁杀人夜

《银翼杀手》的故事情节并不复杂,复杂的是对这些情节的解读。小说的故事集中在24小时左右的一昼夜中。

经历了又一场世界大战之后,地球环境残破不堪。人类已经前往外太空殖民,留在地球上的人们前途暗淡。公元2019年的洛杉矶(小说中原来设定的年份是1992年),阴雨连绵,暗无天日。

当时人类已经掌握了"仿生人"(Android)的技术,Tyrell公司研制的仿生人——它们仿照人类中的精英复制,但是只有四年的寿命,四年一到即自动报废——不断更新换代,到Nexus-6型的时候,这些仿生人即使被放到人类中间,也已经是出乎其类,拔乎其萃了,它们个个都是俊男靓女,而且综合能力和素质极高。不过即使已经如此优秀,它们仍然没有人权。仿生人被用于人类不愿亲自去从事的那些高危险工作,比如宇宙探险或是其他星球的殖民任务。

但是仿生人既然已经如此优秀,它们不可能长期甘心处于被奴役的地位,反叛终于出现了。人类政府于是宣布仿生人为非法,并成立了特别警察机构,专门剿杀仿生人。受雇于该机构的杀手被称作"银翼杀手"(Blade Runner),哈里森·福特饰演的男主角戴卡(Rick Deckard)就是一个已经金盆洗手了的前银翼杀手。

影片故事开始时,警察局长请戴卡重新出山,因为还有四个残余的仿生人,它们老奸巨猾,至今逍遥法外。戴卡贪图赏金,于是在残破的洛杉矶城中重操旧业,开始了对这四个仿生人的全力追杀。而仿生人在被追杀的同时,却在寻求另一个目标——延长它们自己的生命。最优秀的仿生人罗伊·巴蒂(Roy Batty)找到了仿生人的设计者Tyrell博士,但是博士也无法延长仿生人的生命,巴蒂在绝望中杀死了博士。

戴卡在追杀四个仿生人的过程中,杀死了其中的两个,却爱上了另

一个——女仿生人瑞秋（Rachael），Tyrell公司老板的美丽秘书。她不在追杀任务的名单上，因为老板宣称她是"公司财产"。但是戴卡对自己的任务越来越困惑，在最终完成追杀任务的那个夜晚，他"三观尽毁，完全变成了一个新人"。

影片《银翼杀手》省略了小说中的一些次要线索，比如戴卡和妻子之间的矛盾、领养动物或昆虫作为宠物的风尚等（所以"仿生人会梦见电子羊吗？"自然就没了着落）。影片强化了戴卡在追杀仿生人过程中的道德和人性冲突，最后在与巴蒂决斗时，他简直不堪一击，完全居于下风，而此时已到临终时刻（因为四年的寿命即将期满）的巴蒂不仅没有让戴卡"垫背"，反而出手救了戴卡，然后自己说了那段著名的遗言之后死去——那段在小说中并未出现的遗言①之所以著名，是因为直到今天仍然没有一个人能够将它解释明白。最后戴卡和瑞秋离去，不知所终。

戴卡自己是不是仿生人？

关于《银翼杀手》，迪克曾经说："在我看来，这个故事的主题是戴卡在追捕仿生人的过程中越来越丧失人性，而与此同时，仿生人却逐渐显露出更加人性的一面。最后戴卡必须扪心自问，我在干什么？我和它们之间到底有什么本质的不同？如果没有不同，那么我到底是谁？"这段话将我们直接引导到影片《银翼杀手》最棘手的难题中——如果说关于影片的其他种种难题都还可以有一个哪怕似是而非的解释的话，那么对于这个难题，却在争论了四分之一世纪之后，依然未能得到大体一致的答案。

从《银翼杀手》上映的那天起，人们就一直在争论一个问题：戴卡自己是不是仿生人？答案当然有"是"和"不是"两种。两造各有许多

① "I've seen things you people wouldn't believe. Attack ships on fire off the shoulder of Orion. I watched C-beams glitter in the dark near the Tannhauser gate. All those moments will be lost in time，like tears in rain. Time to die."

《银翼杀手》：残破、幽暗、阴雨连绵，本片的摄影风格此后几乎成为反乌托邦幻想影片的某种标志性风格。画面中那座巨大的建筑物，是用一个两米见方的模型拍摄而成的，该模型现保存于纽约电影艺术博物馆

条理由来支持自己,其中有一些是相当有力的。

支持戴卡自己是一个仿生人的重要理由包括:

(1)戴卡的"独角兽之梦",这暗示戴卡的记忆是被植入的(每个仿生人都需要植入一段记忆,以便有一个"前世今生");

(2)当戴卡告诉瑞秋自己不会杀瑞秋时,眼中闪着红光(仿生人眼中才会闪红光);

(3)警察局长对戴卡说,如果你不当警察,你就什么也不是;

(4)导演斯科特认为戴卡是一个仿生人,他曾表示,他之所以不在影片中明确说出这一点,只是为了让观众自己去发现。

支持戴卡自己不是一个仿生人的重要理由包括:

(1)影片最初的版本中,戴卡身世清楚,还有前妻;

(2)戴卡的"独角兽之梦"是因为他看了瑞秋的资料;

(3)戴卡如果是一个仿生人,他就不可能像影片中所表现的那样厌恶自己的工作;

(4)戴卡是一个没有灵魂的人类,巴蒂是一个富有人性的仿生人,影片正是用这样的对比表现了深刻的思想,如果戴卡是一个仿生人,这个对比就会荡然无存,影片就会大大失去其思想价值;

(5)戴卡的饰演者哈里森·福特强烈赞成上面这条理由,所以他一直坚持戴卡不是一个仿生人。在影片拍摄过程中,福特和导演的关系一直不融洽,这一分歧或许也是原因之一。

虽然影片一旦问世,它就是一个"文本",观众愿意怎么解读就可以怎么解读,导演或主角都无法将他们自己的见解强加于观众,但是解读毕竟还有合理与不合理,或者好与不好之分。从影片的思想价值来说,将戴卡视为一个仿生人,毫无疑问是一个"不好"的解读,或者说,是一个削弱影片思想价值的解读。

所以我完全赞同哈里森·福特的见解——戴卡不应该是一个仿生人。

仿生人的人权和世界的真实性

在我的解读中,《银翼杀手》主要是在戴卡身上纠缠在一起的两个

主题。

第一个主题是仿生人的人权问题：罗伊·巴蒂这样优秀的仿生人，英俊健美，豪侠仗义，富有艺术修养，有着高尚人品——它连在搏斗中陷入绝境的敌人都愿意伸出援手救彼一命，这样的人却没有人权，而且只有四年的寿命，这不是太荒谬、太不合情理了吗？所以戴卡会对自己的任务困惑，况且他又爱上了一个仿生人。人权究竟依据什么来获得？是依据生物学上的"出身"，还是依据人性——也就是文化——来获得？这个问题也可以平移为"机器人的人权"或"克隆人的人权"，在后来的《机械公敌》（*I, Robot*，2004）、《逃出克隆岛》（*The Island*，2005）等影片中都同样被涉及了，但《银翼杀手》可以算它们的先驱。

第二个主题稍微隐晦一点，即我们能不能够真正知道自己所处世界的真相？《银翼杀手》中关于记忆植入的故事情节，涉及的就是这个主题。事实上，戴卡就无法知道他自己究竟是谁（他也可能是仿生人）。迪克在多部小说中反复涉及这个主题。在后来的《十三楼》（*The Thirteenth Floor*，1999）、《黑客帝国》（*Matrix*，1999—2003）等影片中，这个问题得到了更集中、更直接的表现和探讨，但《银翼杀手》同样可以算它们的先驱。

小说还反映了迪克对于现代化"无限发展"的深层忧虑。比如戴卡质问Tyrell公司老板：没有任何人要求你们将仿生人研制到Nexus-6型这么先进，你们为何要这样做？得到的回答是：如果我们不做，行业里总会有人这样做的。又如小说中对垃圾问题的悲观而夸张的想象。这些都表现了迪克对人类未来的悲观和忧虑。

当然，《银翼杀手》还有着更多的"先驱"资格，例如，它还是反乌托邦影片传统最重要的先驱——从思想倾向到艺术风格都是如此。它能够成为经典，确实不是浪得虚名。

菲利普·迪克的科幻江湖悲歌

艺术家、小说家、学者，这三类人的人生，通常都难逃如下四种组合：一、生前身后皆寂寞；二、生前身后皆荣耀；三、生前寂寞，身后

荣耀;四、生前荣耀,身后寂寞。第一种正是绝大部分人的宿命,无须多言;第二种是少数人的幸运,比如意大利文艺复兴时期的三杰之类;第三种的典型代表是梵高;第四种人通常善于经营自己的人生,故得以生前享受荣耀,但实际成就有限,身后很快被人遗忘,终究难免寂寞。菲利普·迪克无疑属于上述组合中的第三种人。

迪克是一个早产儿,而且出生在一个相当糟糕的美国家庭,出生三周,他的孪生妹妹就因电热毯烧伤而死于襁褓之中。他五岁时,父母因父亲调动工作发生争执,其母拒绝随他父亲赴任,决定独自抚养迪克。迪克小学时经常逃课,成绩平庸,和写作有关的课程只能得C(这是最低的及格成绩)。他进过大学,读德语专业,但很快就辍学了。此后当过一个音乐节目的DJ,1952年他售出了他的第一篇小说,于是开始了全职写作——估计是被迫的,因为他找不到什么固定的工作。20世纪50年代他贫困潦倒,甚至缴纳不了因在图书馆借书逾期而产生的罚款。

1963年迪克因长篇小说《高城堡里的人》(*The Man in the High Castle*)得了雨果奖的最佳小说奖,这虽是科幻界的大奖,但科幻本身仍是相当边缘的,迪克的小说仍然只能在廉价的出版社出版,20世纪60年代仍不是他的黄金岁月。这一时期迪克还因参与反对越南战争的活动而被联邦调查局列为监控对象。

迪克结过五次婚,次次以离婚收场。他终身贫病交加,酗酒、吸毒,欠债。科幻作家海因莱因(R. A. Heinlein)爱其才,不时帮助他,有一次迪克欠缴税额颇大,束手无策,海因莱因帮他缴了税,让他感激涕零。53岁那年,迪克在贫病中死去,他父亲白发人送黑发人,将他葬在夭折的孪生妹妹一旁。

迪克死的那年,根据他的小说改编的第一部电影上映,即《银翼杀手》。本来这是他"守得云开见月明"的开端,可惜他死得太早,见不到自己身后的荣耀。

总体而言,迪克的作品主要胜在思想性。而且他没有受过完整的大学教育,导致他在知识背景方面杂学旁收,这倒成了他的优点。但是平心而论,他作品中的语言偏于枯涩,场景通常残破暗淡,不易产生阅读快感。他的生前潦倒或许也和这一点有关。

弗里德里克·詹姆逊（Fredric Jameson）评论迪克时说："他是科幻小说中的莎士比亚。……并且他在法国知识分子中成了一个偶像式的人物，但是在大学里的英语系当中，知道他的人却并不多。"这一点也可以从中国最著名的科幻作家之一韩松在迪克的小说《尤比克》（*Ubik*）的跋中得到旁证：韩松说自己大概到2003年才知道迪克，"后来一天天感觉不一样了。现在听说能为迪克的书写跋，能与这个牛人阴阳对话，诚惶诚恐，受宠若惊，坐在电脑前甚至有一种毕恭毕敬感"。而亚当·罗伯茨（Adam Roberts）在《科幻小说史》（*A History of Science Fiction*，2006）中认为："迪克理应比其他作家得到更为详细的解读，因为他可以算是20世纪最重要的科幻小说作家。"

《银翼杀手2049》六大谜题：
电影文本的复杂性和不确定性

科幻大片《银翼杀手2049》在中国高调上映，营销也相当努力，不幸票房惨淡，铩羽而归。如果说1982年的《银翼杀手》上映后是"票房惨淡，恶评如潮"，那么这回的《银翼杀手2049》在中国就是"票房惨淡，空评如潮"——迄今为止，所有对《银翼杀手2049》的影评，包括我自己写的被至少1家报纸和10家微信公号发表的那篇在内，不是在影片外围隔靴搔痒的老生常谈，就是富有文青色彩的无病呻吟，全都无法让我满意。羞愧之余，我决定采用"阵地战"形式，堂堂正正地向"敌军"阵地发起正面进攻。

我的所谓"进攻"，是要解读、建构、理顺《银翼杀手2049》所讲的故事。下面处理这个课题时，我将遵从如下原则：

（1）建构的故事要尽可能有影片中的情节作为依据；（2）对于在影片中无法找出直接依据的部分，将参考迪克小说原著、其他科幻影片中的经典桥段等来建构；（3）建构的故事不能和影片中的情节有矛盾，如果有表面上的矛盾，将通过分析尽量做出有说服力的解释。

让我们好好见个真章吧！哪怕进攻失败，也好过老生常谈和无病呻吟。

《银翼杀手》系列作品清单

迄今为止，《银翼杀手》的影视系列共有五部作品，先开列如下：

《银翼杀手》（*Blade Runner*，1982）

《银翼杀手2022：黑暗浩劫》(*Black Out 2022*，2017，动漫短片)

《银翼杀手2036：连锁黎明》(*2036: Nexus Dawn*，2017，真人短片)

《银翼杀手2048：无处可逃》(*2048: Nowhere to Run*，2017，真人短片)

《银翼杀手2049》(*Blade Runner 2049*，2017)

这五部作品中，只有1982年的第一部是从菲利普·迪克（Philip Dick）的小说《仿生人会梦见电子羊吗？》(*Do Androids Dream of Electric Sheep?*) 改编而来的，后面四部的故事都是衍生出来的，已经没有迪克原著小说作为依据了。中间三部短片是为了让观众更好地理解《银翼杀手2049》而拍摄的，讲述2019（第一部中故事发生的年份）—2049这三十年间的三个重要事件。

为了完成解读、建构、理顺《银翼杀手2049》中的故事这一任务，我从解决影片所呈现的六大谜题入手。在解决这六大谜题的基础上，一个合情合理而且前后完整的故事也就呼之欲出了。

谜题一：戴卡究竟是人类还是复制人？

这是1982年第一部《银翼杀手》留下的谜题：主角银翼杀手戴卡（Deckard）究竟是人类还是复制人？这个谜题非同小可，因为它具有极强的示范效应和象征意义。

从网上对《银翼杀手2049》的评论看，对这个谜题的答案有三种意见：（1）戴卡是复制人；（2）戴卡是人类；（3）无法从影片中确定戴卡是复制人还是人类。其实这个谜题恰恰是五大谜题中最容易解决的——因为《银翼杀手2049》给出了明确的答案。

从1982年《银翼杀手》上映那天起，人们就开始争论戴卡是不是复制人。

支持戴卡是复制人的重要理由包括：

（1）戴卡的"独角兽之梦"暗示他的记忆是被植入的（每个复制人都需要植入记忆，以便有一个自己的"前世今生"）；（2）戴卡告诉瑞秋（Rachael）自己不会杀瑞秋时，眼中闪着红光（只有复制人会如

此);(3)警察局长对戴卡说:如果你不当警察,你就什么也不是。

导演斯科特(Ridley Scott)认为戴卡是一个复制人,他曾表示,他之所以不在影片中明确说出这一点,只是为了让观众自己去发现。

支持戴卡是人类的重要理由包括:

(1)影片最初的版本中,戴卡身世清楚,还有前妻;(2)戴卡的"独角兽之梦"是因为他看了瑞秋的资料;(3)戴卡如果是一个复制人,他就不可能像影片中所表现的那样厌恶自己的工作;(4)戴卡是一个没有灵魂的人类,巴蒂(Batty)是一个富有人性的复制人,影片正是用这样的对比表现了深刻的思想。如果戴卡是一个复制人,这个对比就会荡然无存,影片就会大大失去其思想价值。

戴卡的饰演者哈里森·福特(Harrison Ford)强烈赞成理由(4),他一直坚持戴卡是人类。在影片拍摄过程中,福特和导演的关系一直不融洽,这个分歧或许也是原因之一。在这个问题上,斯科特和福特直到影片拍摄完成也没有取得一致意见。

在我以前对1982年《银翼杀手》发表的影评中,我一直赞成"戴卡是人类"。

有些评论者以极大的耐心从《银翼杀手2049》中仔细寻找戴卡是否为复制人的种种蛛丝马迹,却忽视了影片给出的最明确的证据。其实这只需一个非常简单的"理科式推理"即可解决问题,推理如下:

在1982年的《银翼杀手》中,明确指出了当时的复制人只有四年寿命,四年一到即自动报废死亡,巴蒂在和戴卡决战后就是这样死亡的。那么在三十年后《银翼杀手2049》的主角K又找到了老年的戴卡,这个简单的事实就无可辩驳地表明:戴卡是人类,否则他不可能活到三十年之后。

如果试图推翻上面的推理,必须假定戴卡是当时已经存在的另一种复制人,他们有大大超过四年的寿命;或是戴卡在报废前被改造过了,得以延长寿命。但事实是,在五部《银翼杀手》系列作品中,没有任何这类的情节。所以结论只能是:《银翼杀手2049》选择了"戴卡是人类"这个答案。而且,这个答案也是解答后面诸谜题的基础和出发点。

那么这个谜题的"极强的示范效应和象征意义"又何在呢?

首先在于，它强力示范了电影这种文本可以有多大程度的不确定性——影片可以在导演和主演始终对于"主角是不是人"这样的根本问题没有一致意见的情况下完成拍摄，而且成为经典。

其次，这强烈提示人们，电影作为一种"文本"，一旦问世，就可以由观众自由解读和建构——既然连导演和主演也可以没有一致意见，观众就有理由认为"连导演也可能不知道自己在说什么"。

理解这个谜题的示范效应和象征意义，认识到某些电影文本可以具有高度的复杂性和不确定性，对于我们展开下文的讨论是非常有益的。

谜题二：2019—2049这三十年间发生了什么？

这个问题本来并不构成什么谜题，因为在三部短片中有明确的交代。但是大部分观众在观看《银翼杀手2049》之前或之后，显然并未去将这三部短片找来看过，所以对他们来说这个问题仍然是一个谜题。

当年科幻电影的巅峰作品《黑客帝国》系列（*Matrix*，1999—2003）因为号称"烧脑"，就有《黑客帝国卡通版》，里面包括九个短片，来帮助观众理解《黑客帝国》。动漫短片补充了正片故事的"前传"和一些技术细节。现在《银翼杀手2049》模仿此法，事先"放出了"三部短片——似乎可以理解为供人免费观看，因为这三部短片网上很容易找到。这三部短片是《银翼杀手2049》的前传。

三部短片都只有10多分钟，每部讲述一个重要事件，事件发生的年份都已经在片名中明确标注了。第一部是动漫，后两部是真人饰演。

动漫短片《银翼杀手2022：黑暗浩劫》的故事：Tyrell公司的复制人已升级为Nexus-8型（在1982年《银翼杀手》中是Nexus-6型），不再有四年的寿命限制。这些复制人被广泛用于战争等高危行业，而"人类至上主义"的兴起导致人类对复制人的仇杀，于是复制人密谋反叛。2022年复制人劫持了导弹，在全球六个地方同时制造了核爆炸，造成全球大停电，目的是从物理上消除人类存放的复制人身份档案。此后反叛的Nexus-8型复制人得以隐姓埋名在人间生存下来，人类政府则从法律上禁止了复制人的制造。而"2022大停电"成为此后人们经常提起的历

史事件。

真人短片《银翼杀手2036：连锁黎明》的故事：政府关于复制人的禁令使得Tyrell公司濒临破产，依靠合成食品起家的Wallace公司收购了残存的Tyrell公司，再次开发更为先进的Nexus-9型复制人。这些复制人会毫不犹豫地执行人类要其自残甚至自杀的命令。短片主要展现了一个Wallace公司复制人在政府测试官员面前奉命自残和自杀的过程，残酷血腥，政府官员都看不下去了。于是新一代复制人获准制造，时为2036年。

真人短片《银翼杀手2048：无处可逃》的故事：当年参与"2022大停电"行动的反叛复制人之一莫顿（Morton，应该是Nexus-8型）隐居民间，常和一对母女相互照顾。2048年的一天，莫顿激于义愤出手制止了歹徒对母女的施暴，结果暴露了其复制人身份，不得不亡命天涯。

到《银翼杀手2049》的开头，莫顿隐居在一个小农场里，但新一代银翼杀手、警探K找到了莫顿，这场猎杀成为《银翼杀手2049》的开场戏。

谜题三：为什么"奇迹"成为反抗者的精神支柱？

在《银翼杀手2049》中，"奇迹"绝对是最重要的关键词之一。

在开场戏中，莫顿面对银翼杀手K的猎杀视死如归，他悲天悯人地对K说，你之所以甘为朝廷鹰犬，情愿替统治者干脏活累活，是因为你根本没见过奇迹。

这是影片中第一次出现"奇迹"这个词，此后它还将多次在密谋反叛的复制人口中出现。即便是没看过《银翼杀手》系列前四部作品的观众，甚至是对《银翼杀手》故事一无所知的观众，只要看下去也会知道，他们所说的"奇迹"是指这样一件事：当年Tyrell公司老板的秘书、也是老一代银翼杀手戴卡的情人瑞秋生了孩子。

当然，瑞秋和谁生的孩子？她生了一个还是两个？这都还是谜题。但我们这里先要解决这样一个问题：为什么莫顿等密谋反叛的复制人一说起这个"奇迹"时，不是视死如归就是豪情万丈，仿佛黑夜中的行人看到了指路明灯？换句话说，"奇迹"一直是密谋反叛的复制人的精神

支柱，这是为什么呢？

从《银翼杀手》故事最初的源头，迪克的小说《仿生人会梦见电子羊吗？》开始，复制人（仿生人）的人权问题就一直是主题之一。这个主题当然也很容易平移为"机器人的人权""克隆人的人权"等。

要讲人权，就要有区分人类和非人的界限。诸多幻想作品都有自己设想的界限，比如著名的讨论机器人人权问题的影片《变人》（Bicentennial Man，1999）中设想的界限是"死亡"——只有会死亡的才可以算人。而在《银翼杀手》系列作品中，从小说作者迪克到导演斯科特，其实都没有明确提出过自己设想的界限，明确提出设想界限的是《银翼杀手2049》，它设想的界限是"生育"：只有被母亲生出来的孩子才有人权。

现在我们开始接触到"瑞秋生了孩子"这个"奇迹"的意义了。在《银翼杀手2049》的世界里，复制人是没有人权的，人们不必尊重他们。银翼杀手K虽然身怀绝技（看他开场时猎杀莫顿就知道了），仍被同事们鄙视为"假货"，甚至邻居在他家门上涂鸦"假货滚开"，他也视若无睹，默默忍受。

当K的女上司得知瑞秋当年生过孩子时，仿佛五雷轰顶，她命令K去找到那个孩子并且杀掉。K拒绝执行命令，他说："我不杀生育出来的人。"但女上司气急败坏，严令K立即执行，她对K说："我的责任是维护秩序。"

注意女上司的措辞，为什么一个复制人生了孩子就会对"秩序"造成危害呢？这是因为在《银翼杀手2049》的世界里，设定的人权界限就是"生育"，而"瑞秋生了孩子"这个"奇迹"却模糊了这个界限——这个孩子是没有人权的复制人所生的后代，这个孩子应该有人权吗？站在"秩序"维护者的立场想想，也确实是两难。

K所说的"我不杀生育出来的人"，其实就是"机器人三定律"中第一定律"机器人不得伤害人类"的翻版。这意味着，在K思想中，这个孩子应该有人权。而这同样也是那些密谋反叛的复制人的共同想法，所以"奇迹"的真正意义是——复制人也可以有人权！这虽然只是一个象征的意义，但足以激励着复制人前赴后继献身于他们的解放大业。

谜题四：K有没有灵魂？

这个问题似乎很少有人注意，但是它会直接影响我们对K身份的判定，所以需要认真寻求答案。由于《银翼杀手2049》没有打算明确给出这个谜题的答案，所以我们必须根据影片中的细节来推测。

直接引发这个问题的，是影片中K和他的女上司的一次谈话。女上司对K说："你没那玩意儿（指灵魂）不也活得挺好吗？"本来K领受了指示正准备离去，已经走到办公室门口了，听到女上司这句话，他停了下来，一脸受伤的表情，若有所思，欲言又止，最终还是默默离去了。这个细节表明，当时人们普遍认为复制人是没有灵魂的，但是K对这个判断已经有了怀疑。

要推测K有没有灵魂，另一个路径是注意他的虚拟女友。在《银翼杀手2049》中，K的虚拟女友乔伊（Joi）很引人注目。她是一个人工智能，她照顾K的生活，为讨K的欢心而梳妆打扮，甚至替K找来妓女充当自己的肉身，好让K享受到真实的性爱。她在用餐时拿起来准备念给K听的书是纳博科夫（Vladimir Nabokov）的《微暗的火》（Pale Fire），而K每次出任务后回到局里都要接受的测试中念的句子就出自《微暗的火》。如果说这些无微不至的体贴关爱都是人工智能的设定，那么当乔伊在"生命"的最后一刻，弯下腰来匆匆对被打倒在地的K说了"我爱你"三个字，就很像是有"灵魂"的样子了。

另一个可供推测的例子是被K猎杀的Nexus-8型复制人莫顿，他能够激于义愤而出手救助那对母女，在面临猎杀时又能够感念"奇迹"而视死如归，怎么能说他没有灵魂呢？

如果连虚拟女友和低型号的复制人都可能有灵魂，那么K比他们更高级，K有灵魂也就不是什么难以想象的事了。

再进一步看，"灵魂"本来也缺乏明确的定义，它经常和"自由意志"联系在一起。我们甚至不妨将"K有没有灵魂"这个问题平移为"K有没有自由意志"。这两个问题具有类似的意义，但是这样一平移，我们就可以从影片的情节中得到更多的证据了。

女上司严令K去找出瑞秋的孩子并且杀掉，K在追查时逐渐发现自己很可能就是瑞秋的那个孩子，但他并未自杀，而是向女上司汇报称自己已经"了结"了此事，所有的证据他都已经烧毁，只留下他找到的一只婴儿穿的小袜子交给了女上司。显然，K没有不折不扣地执行上司的命令，而且向上司闪烁其词并隐瞒了部分真相。他这样做，当然说明他已经具有自由意志，而一个具有自由意志的人怎么可能没有灵魂呢？因此我们有理由相信K有灵魂。

谜题五：斯特琳的身份之谜

在《银翼杀手2049》中，神秘女子斯特琳（Stelline）是一个重要人物。她具有先天生理残疾，必须在无菌环境中才能生存；同时她又具有超能力，她擅长制作专供复制人用的植入记忆——此物在1982年的《银翼杀手》中已经出现，每个复制人都会被植入一段记忆，以便自己有一个能够言之成理的前世今生。斯特琳长期向Wallace公司提供植入记忆。

但是随着故事的推进，观众逐渐明白，斯特琳就是当年戴卡和瑞秋生的孩子——所以她实际上就是密谋反叛的复制人暗中传说的那个"奇迹"。对于这一点，诸多评论者似乎都无异议，我也完全赞同。但这里有一个问题：如果斯特琳真是戴卡和瑞秋的女儿，那她怎么可能安然无恙地长大，并以制作植入记忆著称于世呢？

从影片中的情节来看，人类政府——它在影片中的唯一代表就是K的女上司——即使知道斯特琳的存在，肯定也不知道她的身世。女上司在得知瑞秋当年曾生过一个孩子时那样惊恐，严令K去杀人灭口，直接说明了这一点。

影片《银翼杀手2049》中的世界，实际上有三方势力：人类政府、Wallace公司、密谋反叛的复制人，这三方势力的利益和诉求当然不可能一致。所以即使人类政府不知道斯特琳的身世，Wallace公司却未必不知道，但公司即使知道也没有必要向政府通报——她既然是公司特殊制品的长期供应商，向政府通报她的身世显然对公司有害无益。而在密谋反叛的复制人那里，斯特琳的身世至少在高层是一个意义重大的惊天机密。

还有一点可以顺便指出，在短片《2048：无处可逃》中，隐居的莫顿冒险出手保护的那对母女，很容易让人想象为瑞秋和斯特琳，但这个想象是无法成立的，因为短片中的女孩还很小，而故事的年份是2048年，下一年《银翼杀手2049》中的故事就展开了，那时斯特琳已经是一个成年女性。

谜题六：K是戴卡和瑞秋的儿子吗？

现在我们终于兵临城下，进攻到了影片《银翼杀手2049》最诡异的堡垒面前。主角K是戴卡和瑞秋的儿子吗？这是影片中最难索解的谜题。

K奉女上司之命调查当年瑞秋生孩子的事件，他发现在历史记录中，瑞秋生下了一男一女两个孩子，是双胞胎。K还和他的虚拟女友一起查看了相关记录，确认他自己就是那个男孩。也就是说，K是人类戴卡和复制人瑞秋的混血后代。这件事让他的虚拟女友极为兴奋，她说你既然是"真的"人，就应该有一个人类的名字，她给K起的名字是乔（Joe）。

另一个可以验证K身份的重要情节，是K去找斯特琳，请她检测他自己关于小木马的儿时记忆是被植入的还是原生的。K的这段记忆让斯特琳泪流满面，她非常肯定地告诉K，这段记忆是原生的，这使K确信自己是戴卡和瑞秋的孩子。斯特琳的热泪可以解读为，她不仅早就知道自己的身世，现在也知道了K的身世。

再往后，K找到了隐居多年的戴卡，本来应该是父子相认的温情时刻，两人却先拳脚相加打了一架，原因是K怨恨戴卡当年无情无义抛弃自己和母亲。戴卡向他解释，这是反叛组织为了更好地保守这个惊天秘密有意这样安排的，并非自己无情无义。于是面对Wallace公司派来的杀手，父子站到了同一战线。

戴卡的解释无疑表明，他已经和密谋反叛的复制人站在了同一战线，这一点和1982年的《银翼杀手》故事情节有着完整的逻辑传承——在2019年的那个夜晚，戴卡在追杀复制人的过程中反思使命，三观尽毁，最终和与他相爱的复制人瑞秋遁世隐居。所以此时父子联手对抗公

司杀手,当然意味着K也站到了反叛的复制人一边。

本来故事讲到这里,应该已经没有什么谜题了。不料影片安排了反叛复制人的女首领出来救K,让女首领一举颠覆了K前面对自己身世的步步认知。她告诉K:你根本不是戴卡和瑞秋的孩子,你就是一个复制人,所有你追查出来的身世信息,都只是我们为了保护"奇迹"而散布的烟幕!K听后几乎崩溃。

从网上的评论看,几乎所有人都认同了反叛女首领的说法。许多人看到这里,就被这个所谓的"剧情反转"震得五迷三道,开始顶礼膜拜起来。

所谓的"剧情反转"并不存在

但是这些膜拜者看来都没有联想到当年导演斯科特和主角福特为戴卡是不是复制人而发生的争议。戴卡如果是复制人,《银翼杀手》就会失去深刻性;K如果是复制人,《银翼杀手2049》同样会失去深刻性,而且会产生严重的矛盾。

先说矛盾。女首领曾对K强调:保护同类是我们人性的最高表现。既然如此,如果她对K所说的"你的身世只是为保护斯特琳而散布的烟幕"是真的,那就意味着他们反叛组织不惜利用甚至牺牲一个同类(K)来保护斯特琳的身世秘密——如果K被政府认为是戴卡和瑞秋的孩子,他必遭追杀,这不是公然违背女首领自己刚刚宣示的理念吗?

更严重的问题是,女首领接着居然命令K去杀掉戴卡!理由是戴卡已被Wallace公司抓捕,会被利用来要挟我们。这个命令的荒谬显而易见:第一,戴卡的忠贞毫无疑问——他早已成为复制人反叛组织的一员,而且还是"革命女神"斯特琳之父,很难设想他会甘心被敌人利用;如他不从,最多有死而已,用得着让"革命同志"去杀害他吗?第二,K是什么人?此刻他的身份还是朝廷鹰犬,他能接受女首领的命令吗?刚刚他自认是"革命女神"的同胞兄弟、"女神之父"的亲生儿子时,倒还有一点可能,可是女首领已经一举击碎了他的自我认同。何况在这种认同中,要他去杀害生父,也是荒谬绝伦的。

所以，女首领的这个命令，只能理解为一个测试。

测试什么呢？很简单，测试K有没有自由意志。如果他有自由意志，他就不会去执行这个极为荒谬的命令。事实上K没有执行这个命令——他不仅没有杀戴卡，反而救了他。因此K通过了测试。

既然荒谬的命令是测试，那么前面对"K是戴卡和瑞秋之子"的否认也就令人难以置信了。这个否认只能理解为测试的一部分，或者是为测试命令服务的。

因此，我们有理由确信，K就是戴卡和瑞秋之子。

K的使命：对谜题六的进一步申论

上面对谜题六的解释，特别是对"剧情反转"的否定，会让一些"反转"的膜拜者不服或不爽，所以需要对此进一步申论。比如，K为什么需要被测试？

在好莱坞科幻电影中，有一种常见的桥段：一个有着不同凡响的能力、际遇或身世的角色，比如《黑客帝国》中的尼奥（Neo）具有徒手挡住子弹的大能，《阿凡达》（*Avatar*, 2009）中的萨利（Sully）成为纳威人首领之女的爱人，在《银翼杀手2049》里则是K作为人类和复制人唯一的男性混血后代。这样的角色，通常都是有着重大使命的，他们的使命往往也是类似的：反叛到敌对阵营中成为首领，带领他们走向胜利——实际上他就是救世主。比如尼奥本是虚拟世界的顺民，后来成为反抗组织的首领；萨利本是人类侵略军的战士，后来成为纳威人的首领，打败了人类侵略军。所以《银翼杀手2049》中的K，其实就是《黑客帝国》中的尼奥，就是《阿凡达》中的萨利。而反叛组织在将这样的角色奉为首领之前，都必然要对他们进行测试。

其次，反叛组织暗中保护两个未来的领袖人物，并让他们分别成长，在科幻影片中也是有桥段的。《银翼杀手2049》中的K和斯特琳，就好比《星球大战》（*Star Wars*, 1977—2015）中的天行者卢克（Luke）和莱阿（Leia）公主。所不同的只是卢克有成长过程（毕竟《星球大战》系列有8部之多），而K的武功在出场时已经被训练好了。

那么K的使命是什么呢？当然就是在《银翼杀手》系列作品的下一部中成为复制人反抗军队的统帅——女首领告诉K，这样的军队已经暗中组织起来了。这下一部作品的名字也不难猜测，它应该是类似《银翼杀手：终极之战》这样的片名。

至于终极之战的后果，可以有如下几种：复制人战胜人类，从此统治世界；复制人和人类达成妥协，从此双方和平共处；复制人反抗失败，人类从此严禁复制人的制造，生活在一个没有复制人的世界中。选择哪一种，就要看导演打算在反科学、反人类的道路上走多远了，比如依着卡梅隆（James Cameron）在《阿凡达》中的心性，那就选第一种。

《银翼杀手》系列作品故事梗概

如果认同了上述六个谜题的答案，那么我们就可以确定如下的故事梗概：

2019年，人类银翼杀手戴卡在追杀反叛复制人时，经过反思，没有彻底执行使命，而是和他所爱的复制人瑞秋遁世隐居。不久戴卡和瑞秋生下了一对双胞胎男女，此事被称为"奇迹"，成为反叛复制人组织高层的机密，也是他们的精神支柱。男孩长大后成为新一代银翼杀手K，女孩则成为制作植入记忆的专家斯特琳。

2022年，反叛复制人策划实施了"大停电"，使得Nexus-8型复制人得以在人间隐姓埋名生存下去。人类政府遂下令禁止复制人的生产。

2036年，Wallace公司的Nexus-9型复制人获准生产。

2048年，隐居的反叛复制人莫顿身份暴露。

2049年，银翼杀手K奉命追杀莫顿，由此发现了"奇迹"，并发现自己就是"奇迹"中的那个男孩。《银翼杀手2049》结尾时，K通过了"天将降大任于斯人也，必先苦其心志"的艰难测试；在"斯特琳研究所"，老年戴卡和一双儿女热泪相逢，他们已经准备好为未来的复制人反抗大业高举义旗。

（原载《读书》2018年第2期）

"你若看一遍就明白,那只能证明我们失败"
——重温《2001太空漫游》

 标题中这句傲慢的话,相传是阿瑟·克拉克(Arthur Clarke)为影片《2001太空漫游》(*2001: A Space Odyssey*, 1968)辩护而说的。这部影片永远和两个伟大的名字联系在一起:导演斯坦利·库布里克(Stanley Kubrick)和小说作家阿瑟·克拉克。这两个人都被实至名归、毫无逊色地尊为各自领域的大师。同名的电影和小说,分别被视为这两个人作品中的巅峰之作。

 与通常先有小说再改编成电影的模式不同,这两部同名作品是同时构思和进行的,据克拉克回忆,到了最后阶段,"小说和剧本是同时在写作,两者相互激荡而行"。多年以后,克拉克对于当年与库布里克这一段愉快而令人兴奋的合作,总是津津乐道,丝毫没有"文人相轻,各以所长,相轻所短"的情绪。

 前些年,库布里克已经先归道山,后来克拉克也去和他会合了,估计他们在天之灵还会欢然相见,一起回顾当年那一段"相互激荡而行"的峥嵘岁月吧?

 要比较这两个人谁更伟大,本来是相当困难的,电影导演和小说作家也不是同类,但是如果我们以"思想价值"这个标准来看,则库布里克应该更胜一筹。

 在我为自己收藏的影碟所做的数据库中,记录着我观看每一部影片的日期,可以查出我是在2003年夏天第一次看影片《2001太空漫游》的。对于科幻影片而言,那时我还是十足的菜鸟——看过的科幻影片还不到10部。当然,那时我没有看懂《2001太空漫游》。在我当日的观影

简记中仅有这样一行:"太邪门,上来竟有近4分钟黑屏!"——说实话,我当时确实曾怀疑我的DVD播放机是不是坏了。那时我也还没有读到过本文标题中克拉克的那句话,否则也许会更释然些。

克拉克去世后,我将这张影碟(还是国内相当少见的D10格式)找出来又看了一遍。这回我当然也不敢自命看懂了,不过毕竟这时我已经看过数百部幻想影片,有了一定的观影经验,情形比五年前要好多了。

按照我现在所接受的观念,一部影片只是一个所谓的"文本",并不存在一个客观的、标准的主题或意义——哪怕这个主题或意义是由导演或编剧所宣示的,观众也不必认同。观影不是做数学习题,导演不是出题的老师,观众也不是解题的学生,非得解出一个"正确答案"来不可。所以观众"看懂"了一部影片,并不意味着他们对影片得到了共同的理解或解读,而只是意味着他或她得到了自己对影片主题或意义的理解或解读。换句话说,这种理解或解读可以言人人殊。

影片《2001太空漫游》的故事情节并不复杂,影片分为四章,情节如下。

第一章"人类的黎明":数百万年前,地球上还没有现代人类,猿人茹毛饮血地生活着,有一天大地上突然出现了一块黑石——光滑平整的巨型石碑,接近这块黑石的猿人们获得了天启,知道可以用兽骨作为武器,来战胜相邻部落,就此开启了人类进化之途。

第二章"月球之旅":人类已经发展到具有航天技术了,在月球的一个环形山下挖掘出了一件神秘物体。这个物体被确认为外星智慧生物制作的,因而这是人类第一次获得外星智慧生物存在的确切证据。此事被定为极度机密,政府极力向公众隐瞒此事。这个神秘物体就是第一章中出现过的那块黑石。

第三章"木星任务:18个月之后":人类派出了宇宙飞船"发现者号"前往木星。飞船上有两名宇航员,还有三位处于休眠状态下的科学家,负责操纵飞船的则是一台名为"HAL-9000"的电脑——它已经是人工智能,所以实际上是飞船中的第六位成员。此行的任务极度机密,连那两名宇航员也不知道。航行途中"HAL-9000"无故反叛,它谋杀

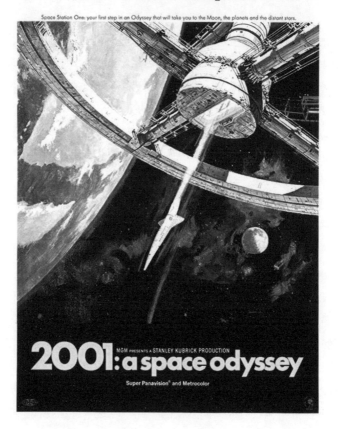

《2001太空漫游》：极度超前的太空想象，直到今天看起来依然令人震撼。而影片对于哲学和宗教的探索性思考，至今仍是许多科幻作品望尘莫及的

了一名宇航员和三位处于休眠状态下的科学家，幸存的宇航员戴夫逃脱毒手，强行关闭了"HAL-9000"。这时他才发现了此行的真正任务：因为月球上的黑石一直在向木星发射无线电波，所以要派"发现者号"前去探查。但现在戴夫只剩孤身一人，"HAL-9000"也不再可用，前路凶多吉少。

第四章"木星·超越无限"："发现者号"继续向木星前进，在木星附近它竟与那块黑石擦肩而过，接着飞船失去控制进入了时空隧道。最终已经明显变老的宇航员戴夫，在一个奇怪的宫廷般的建筑中，见到了更老的自己；更老的戴夫又见到了临终的自己；临终的戴夫在卧室中又见到了那块黑石。当临终的戴夫将手指向黑石之际，忽然不知所踪，而一个婴儿诞生了。影片到此戛然而止。这个怪异的结尾是开放的，同时又是歧义丛生的。

这样一部影片，为什么能够成为不朽经典呢？克拉克为什么要说"你若看一遍就明白，那只能证明我们失败"那句话呢？在看似简单的情节背后，其实有不少很不简单的东西，还有库布里克大大的野心。

克拉克回忆说，当时库布里克想搞一部电影来探讨"人类在宇宙之中的定位"，他认为这个打算难以被好莱坞接受（足以让那些电影公司的主管们"心脏麻痹"）。然而好莱坞事实上还是接受了库布里克的想法，库布里克自己事后戏称"米高梅公司稀里糊涂投资了一部宗教片"——这句玩笑话揭示了库布里克在本片中强烈的宗教情怀。

库布里克的宗教情怀，主要通过影片中那块神秘的黑石来表现。黑石是一个关于天启或上帝的隐喻。黑石第一次出现时，扮演了人类进化过程中"第一推动"的角色，即天启的智慧。第二次出现时，影片又用音乐和特殊的画面，让宇航员们在月球上对黑石"朝圣"了一番。而且，黑石显然是具有超自然力量的，它既出现在地球上，又出现在月球上，还出现在木星附近，甚至出现在戴夫临终的卧室里。事实上，黑石几乎就是上帝。

影片的表现手法则极为超前、大胆，甚至凶悍。

这部1968年上映的影片，其中所有关于宇宙飞船和空间站的画面都

极其精致，又极其恢宏壮丽，放到今天来看依旧毫不过时。而第一章结尾处，让猿人向天抛起的兽骨直接幻化为太空飞船，一秒钟就跨越数百万年人类文明进化史，一向为人称道为大师手笔。这些都还是容易被理解和接受的。

但是，如果说影片开头近4分钟的黑屏（只有音乐）只是有点邪门的话，那么第四章中有整整10分钟就真的是凶悍了。这10分钟没有任何对白和音乐旋律，只有噪声，画面则始终是斑斓色块的延伸、旋转、拼贴。其实这极度迷乱疯狂的10分钟，只是表达了一个意思："发现者号"进入了时空隧道。

想想看，仅仅上述这14分钟，就足以引发多少恶评！确实，与影片《银翼杀手》类似，本片也经历了从上映时的各种恶评到最终成为无上经典的过程。库布里克在《2001太空漫游》中似乎根本不考虑观众的感受，这部影片"是让你体验的，不是让你理解的"（首映时一位中学生的评语），它"虽然不能迎合我们，却可以激励我们"（《芝加哥太阳时报》的评语）。最终，观众们不得不接受库布里克的创意，而且还对之顶礼膜拜，而库布里克则被尊为"大师中的大师"。

《黑客帝国》：科幻影史的巅峰之作

《黑客帝国》发烧友分类学

影片《黑客帝国》(Matrix，1999—2003）有发烧友无数，如要简单分类，可以有如下三种类型。说大一点，也可以说是关于《黑客帝国》的三种研究路径。

第一类可称为"知识索隐派"。他们干的可真是"体力活"，比如找来《圣经》或《希腊神话指南》之类的书籍，从中逐一检索《黑客帝国》中的人名、地名、战舰名，诸如尼奥（Neo，新、救世主）、崔妮蒂（Trinity，三位一体）、莫菲斯（Morpheus，梦神）、锡安（Zion，古代耶路撒冷一个要塞）、逻各斯（Logos，宇宙之道）等。希望从中解读出隐喻的意义。又如对影片的海报、视频截图等下大功夫，检索出某一款海报中，尼奥手持的是M16A1型步枪；或尼奥和崔妮蒂勇闯大堂的激烈枪战中，尼奥手中的捷克造Vz61"蝎"式冲锋枪跳出的弹壳特写却是一款手枪子弹的。

第二类可称为"合理解释派"。他们的主要兴趣是要将《黑客帝国》这三部影片中的故事，建构成一个能够前后照应、逻辑合理的框架。比如锡安、机器城和真实世界究竟是什么关系？尼奥到底是人类还是程序？如此等等。为此他们又经常需要依赖那部包括九个短片的《黑客帝国卡通版》（Animatrix，2003）来说事。通常，一个系统只要复杂到一定程度，就会产生无数问题，每个问题的答案又远远不止一个，于是我们平时所习惯的"真相"就会扑朔迷离。而《黑客帝国》系列的四

部影片，思想驳杂，手法多样，已经构成了一个极其复杂的系统，足以将所谓的"真相"隐入千重云雾之中。所以这一派所从事的实际上是"Mission Impossible"——就是找沃卓斯基兄弟（如今是姐弟了）亲自来讲解，也未必能够自圆其说。

第三类是我自己搞的，或可名之曰"科学思想史派"。我其实自认还够不上《黑客帝国》发烧友，比如"知识索隐派"那些体力活就让我望而生畏，不过十多年来，《黑客帝国》三部正片我看过五遍（每次都要将三部依次看完），那部《黑客帝国卡通版》也看了三遍。我的主要兴趣，是对影片故事情节背后的某些思想进行考察。

《黑客帝国Ⅰ》的故事

常见的电影三部曲，往往是见第一部大获成功，才筹拍第二部、第三部，这样每部的故事之间虽然多少有些联系，但是每一部都可以成为一个独立的故事。而《黑客帝国》与此不同，它是一开始就被整体规划好的三部曲。

这三部电影的安排，是有意让观众每看完一部，就会发现看前一部所得的某些结论是不正确的——因为它逐渐给出信息，而信息给出到哪一步，观众根据这些信息推出的结论自然也就只能达到对应的地步。

第一部当然是整个故事的基础。《黑客帝国Ⅰ》（*The Matrix*，1999）的故事背景是公元22世纪，那时人类已经丧失对地球的统治权，地球由机器人统治，而人类则以自己的肉体为机器人提供能量；人类生活在一个由机器人安排好的巨大的虚拟世界Matrix之中，它无所不在，无所不能，人类不识庐山真面目，只缘身在此山中，根本不知道自己生活的真相。只有一小部分人，因为特殊的机缘，认识到了事情的真相，决心反抗。而这一小群反抗者被机器人世界的警方视为"恐怖分子"。

《黑客帝国》：问世十六年后，仍是科幻电影史上无法超越的巅峰

反抗者们在地底深处有一个称为锡安的秘密基地,而且可以从秘密基地的电脑网络中了解地面世界的几乎一切情况。他们中的几个,拥有超人的本领,武功(中国功夫!)高强,身手矫健。他们在基地中坐上一种特殊的椅子,在辅助人员的操作下,就可以"元神出窍"进入地面世界("肉身"还留在椅子上)。而"元神"返回基地中"肉身"的途径,是在地面接听一个基地打来的电话——奇怪的是,这个电话必须是座机的,手机不行,因此这成为他们每次返回基地时最大的危险,经常要在机器人凶悍的捕杀过程中奔向某个公用电话亭或有座机的房间。

接下来的部分就有点神秘主义味道了。在第一部结束时,反抗者们最大的成功,是找到了神秘女先知启示中所说的"救世主"尼奥(Neo,有人指出这正是One的变换拼写)——他原是一个年轻的电脑工程师,同时也是网络黑客。他们使他认识到了自己生活的真相,并将他训练成为一个武功高手。神秘女先知的启示中还说,"救世主"是不可能被杀害的,而尼奥在第一部结尾时,面对三个机器人特警的密集射击,竟能硬生生将子弹全部躲开,这使得反抗者们坚信,尼奥就是他们苦苦寻找的"救世主"——反抗事业的曙光出现了。

《黑客帝国Ⅱ》的故事

在第一部的基础上,《黑客帝国Ⅱ》(*The Matrix: Reloaded*,2003)的故事就容易理解了。既然前面"黑客帝国"已经将错就错,则片名译成(《黑客帝国Ⅱ:重装上阵》倒也就不算错了。这时人类的反抗事业已经壮大起来,有了自己的地盘和军队,尼奥已经成为一个超人,他与第一部中的女战友崔妮蒂正情深似海——在各种场合都情不自禁地接吻。反抗者们甚至向机器世界的要害部门发动了一场进攻,原以为可以一举摧毁敌人,但是他们低估了敌人的能力,进攻失败,影片戛然而止。这个期待中的伟大胜利,看来要等到《黑客帝国Ⅲ》中才会出现了。

到此为止,似乎该片的主题,就是"人类反抗机器人统治"这一科幻电影中早已有之的旧题。然而,影片向观众显示,上述认识未免太简单了。在《黑客帝国Ⅱ》的结尾处,安排了尼奥和Matrix的设计者之间

上图 《黑客帝国》：全球首映地图

下图 《黑客帝国卡通版》：九部卡通短片，对于深入理解《黑客帝国》颇有帮助

一长段玄奥的对话，设计者告诉尼奥，不要低估Matrix的伟大，因为事实上就连锡安基地乃至尼奥本身，都是设计好的程序（他已经是第六任这样的角色了！），目的是帮助Matrix完善自身——在此之前Matrix已经升级过五次了。

这样一来，看第一部后得到的认识就被彻底推翻了。现在，真实世界究竟还有没有？它在哪里（如果锡安也只是程序，那么真实世界在这三部电影中就从来也没有出现过）？人是什么——是由机器孵化出来的那些作为程序载体的肉身，还是那些程序本身？什么叫真实？什么叫虚拟？……所有这些问题，全都没有答案了。

《黑客帝国Ⅲ》的故事

怀着这么多没有答案的问题，观众从《黑客帝国Ⅲ：革命》（*The Matrix: Revolution*，2003）中能指望得到什么呢？片名似乎暗示，革命还是会发生的。

然而，我们从影片中能看到的，主要是Matrix和锡安基地之间一场冗长的攻防战——大量机械人（由人手动控制的人形机械——在科幻电影《异形》系列中早就出现过）对机器章鱼的没完没了的交火。特技、声效等确实炫人耳目，但其中某些宏大场面则显然是抄袭电影《星球大战》的。Matrix的这次进攻，锡安基地本来是不可能抵挡得住的。但是由于救世主尼奥徒手独闯Matrix核心，大展奇迹，最终中止了Matrix的进攻，挽救了锡安基地，双方又恢复了共存的状态，也留下了希望。

然而，我们根本看不到革命，也解决不了第二部中引出的任何问题。影片结尾这个暂时的和平，是一个开放的结局：观众既可以想象Matrix已经完成了第六次升级，也可以继续讨论真实世界到底存不存

《黑客帝国》：对于世界真实性的终极追问，对于人工智能最终统治人类的终极忧虑，吸引着越来越多的哲学家来关注和研讨这个影片系列

在、存在于何处等,而且还可以期待《黑客帝国Ⅳ》——那个期待中的革命,原本就是可以召之即来挥之即去的。但是在《黑客帝国》的故事结构中,如果不解决"有没有真实世界"这个问题,就很难谈革命——没有真实世界,革命还有什么意义呢?谁革谁的命呢?

据说许多观众虽然都承认《黑客帝国》好看,但实际上并未看懂。这话是否言过其实,我没有调查过,无法妄断。我自己的感觉,要看一遍就明白确实不容易。本来语言就是有歧义的,而电影语言歧义更多,有时导演到底想表达什么,可能连他自己也不很清楚。

还有一部《黑客帝国卡通版》(Animatrix, 2003),其中的故事被认为是交代了"《黑客帝国》之前世今生"。从其中前几个故事看,真实世界还是存在的,这样人和机器之间的斗争就仍然有着传统的意义。

《黑客帝国》颠覆了实在论吗?

据说有史以来,从未有过影片像《黑客帝国》那样,引起哲学家们如此巨大的关注兴趣和讨论热情。许多西方哲学家热衷于谈论《黑客帝国》,特别是那些比较"时尚"的,比如齐泽克(Slavoj Zizek)之类。这确实是一个相当奇特的现象。而中国的哲学家则大都"既明且哲,以保其身",几乎从不谈论这个话题。也许他们觉得对自己也看不明白的《黑客帝国》不如藏拙为好?抑或觉得以哲学家之尊去评论这样一部"商业电影"有失身份?我不知道,反正我不是哲学家。

不过哲学家谈论《黑客帝国》,仍然难免"哲学腔"——用我们门外汉的大白话来说就是总爱说些一般人听不懂的话(当然仅限于我看到过的著述)。倒是有些出自非哲学家之手的文章,明白晓畅,也触及了相应的哲学命题。

如果让我尝试用大白话来说,《黑客帝国》的哲学意义,最具根本性的是这个论题:

一旦我们承认了Matrix(所谓"母体",即影片中电脑所建构的虚拟世界)存在的可能性,我们还能不能确定外部世界是真实的呢?我看到的答案通常都是否定或倾向于否定的,我自己思考的结果也是否定

的。不难想象，这个否定的答案，对于我们多年来习惯于确认的外部世界的客观性（实在论），具有致命的摧毁作用。因为你一旦承认"母体"存在的可能性，那也就得跟着承认你此刻正在"母体"之中的可能性；而这样一来，你对外部世界的真实性就再也无法确定了。

上面这个问题，并非《黑客帝国》横空出世第一次提出，在此之前，哲学家们讨论的所谓"瓶中脑"问题，就是它的先声。在《黑客帝国》之前的某些科幻影片中，也已经或多或少地接触了这个问题，比如《银翼杀手》（*Blade Runner*，1982）、《十三楼》（*The Thirteenth Floor*，1999）等。但是它们都未能像《黑客帝国》那样将这个问题表现得如此生动和易于理解。可以说，《黑客帝国》用最新建构的故事和令人印象深刻的情节，在大众面前颠覆了实在论。也许这正是哲学家热衷于讨论《黑客帝国》的原因之一。

《黑客帝国》如何看待人机关系？

《黑客帝国》第一部的故事，似乎并未脱出"人类反抗机器人统治"这一科幻电影中早已有之的旧题，比如《未来战士》系列（*Terminator*，1984—2009）。但是影片在第二部结尾处，Matrix设计者告诉尼奥，就连锡安基地乃至尼奥本身，都是设计好的程序，目的是帮助Matrix完善自身。锡安基地本来不可能抵挡住机器兵团的进攻，但由于救世主尼奥与Matrix达成了和平协议——尼奥为Matrix除掉不臣的警探史密斯，Matrix从锡安退兵。最终挽救了锡安基地，双方恢复共存状态。

有人认为第三部的所谓"革命"，指的是观念上的革命。

因为我们以前考虑人和计算机之间的关系时，不外乐观（相信机器永远可以为我所用）和悲观（相信机器终将统治人类）两派，这两派其实都是"不是东风压倒西风，就是西风压倒东风"的思想模式。据说《黑客帝国》第三部要革的，就是这个思想模式的命。取代这个模式的，则是"人机和谐共处"的模式。

第三部结尾处，Matrix的设计者承诺：人类有选择的自由——既可以选择留在Matrix中，也可以选择生活在锡安的世界。留在Matrix意

味着将自己的大脑（和灵魂）交给机器，但可以过醉生梦死的"幸福生活"；去往锡安意味着保持自由意志，但生活（的感觉）可能没有在Matrix中那么美好。

在第三部结尾处有一个阳光灿烂的美丽场景，如果我们还记得影片中曾交代过，人类为了阻断机器人所依赖的太阳能，已经"毁灭了天空"——地球上永远是暗无天日的，那么此刻的阳光灿烂，当然可以解释为人机之间已达成永久和平，世界已经重归和谐美好。

但是且慢，这样的解释是无法成立的。既然锡安也只是一个程序，那它就必然是Matrix的一部分，那就意味着机器已经控制了整个世界。人类实际上不能在真实世界和Matrix之间选择，只能在Matrix中这一部分和那一部分之间选择。这样的生活，不是依旧暗无天日吗？不是依旧在"不是东风压倒西风，就是西风压倒东风"的模式中吗？那个阳光灿烂的美丽场景，仍然只能是Matrix给人类的幻象。

所以我的结论是：《黑客帝国》在人机关系问题上肯定是悲观的。影片未能给出"人机和谐共处"模式取代"不是东风压倒西风，就是西风压倒东风"模式的足够理由。而那场向观众许诺的革命，在影片中并未发生——也许永远不会发生了。

第四章
Chapter 04
◆◆◆
电脑、网络、虚拟世界与人工智能

《机械公敌》：机器人能够获得人权吗？

幻想电影在美国可谓非常发达，但有一个现象很有意思：凡是那些在票房上名列前茅的影片，往往都是故事简单、思想浅薄甚至毫无思想的作品，比如《范海辛》(Van Helsing，2004)、《加勒比海盗》(Pirates of the Caribbean，2003—2011)之类。编造或利用一个老套的故事，让俊男美女打斗一番，或缠绵一番，加上视觉冲击和音效，就可以去赚大钱。可见许多美国电影观众，需要的也就是那些低俗的东西。这类影片在我们这里习惯上不被划入"科幻电影"的范畴，尽管现在也常常被引进。

与此不同的是另一类影片，有思想，故事背后有着非常深刻的科学和文化内涵。这样的电影一般很难在美国创造票房奇迹，尽管也可以有过得去的成绩。比如《接触》(Contact，1997)、《火星任务》(Mission to Mars，2000)之类。要论思想价值，极其成功的、几乎是划时代的《星球大战》(Star Wars，1977—2015)，其实没有多少思想内涵，比不上《2001太空漫游》(2001: A Space Odyssey，1968)，也比不上《黑客帝国》(Matrix，1999—2003)。

按照上面这种区分，科幻影片《机械公敌》(I, Robot，2004)就可以算一部有科学和文化内涵的电影。影片的故事最初来自杰夫·温塔（Jaff Vintar）的剧本，但是片名却取自阿西莫夫（Isaac Asimov）的同名科幻小说，导演从这位科幻作家的小说中得到了灵感。《我，机器人》是阿西莫夫科幻小说中一个重要系列，著名的"机器人三定律"也是在这里提出的。影片开头，特意在浩瀚星空的背景下，展示了这三条定律

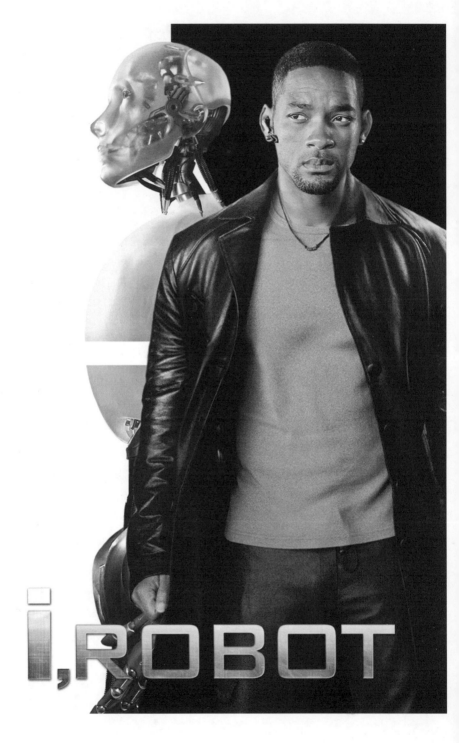

的文本——也许是暗示这三条定律对整个宇宙都有意义。

公元2035年的芝加哥，USR公司开发的NS-5机器人大行其道，普遍进入了人类的日常生活。但是被大家指为思想守旧的警官史纳普，则总是怀念过去的那种生活方式，他对机器人怀着根深蒂固的疑虑：如果它们违反三定律怎么办？如果它们从一开始就是被造出来做坏事的呢？而专门研究机器人心理问题的专家苏珊，一开始对机器人的发展充满信心，她相信机器人将来会超过人类，但它们只会帮助人类，不会伤害人类。

然而随着事态的发展，苏珊的信心开始动摇了。事情的起因是NS-5机器人的设计者兰尼博士的神秘死亡。他看上去是自杀的，但是史纳普警官怀疑此事与机器人有关。在史纳普和苏珊联手调查此案的过程中，确实出现了一个有嫌疑的机器人。史纳普认为这个机器人已经出了问题，但是USR公司和市长都不希望史纳普穷追猛打地追究下去，他们对于"机器人谋杀了兰尼博士"这样的指控尤为反感——市长是担心引起市民的恐慌，公司当然是担心NS-5机器人的销售受到阻碍。

公司代表为了不让事态扩大，竭力将此事说成普通的意外：即使是这个机器人杀死了兰尼博士，那也只是一桩"工业事故"——他很雄辩地指出：所谓谋杀，是指一个人蓄谋杀害另一个人。他质问道："如果你们认为是机器人谋杀了兰尼博士，那你们就承认机器人是人了？"——既然机器人不是人，那就不存在什么谋杀。

公司代表的辩解，实际上涉及了一个很有深度的问题：所谓"人"的资格，究竟是靠什么获得的？答案只能有两个：一、靠物种的划分获得——生下来是人就是人，哪怕是白痴也有基本人权，也比任何别的动物高贵；二、靠文化程度获得——掌握了人类的文化，就可以跻身人类之列。

《机械公敌》：又一个对于人工智能的悲观展望

第一种答案，深究下去就会有问题。幻想影片《X战警》系列（*X Men*，2000—2014）其实就提出了这个问题：如果有一种物种，具有和人类一样的智能和体能，甚至超过人类，但是它们长得和人类不一样（比如长着尾巴或者有收放自如的钢铁利爪等），人类愿不愿意和它们分享这个世界（这里的意思是指像对待同类那样对待它们）？影片中的故事和常识都告诉我们，这是很难的。

但是，如果追问下去，就会面临理论上的困难：人类为什么不愿意和它们分享世界？难道就因为它们长得和人类不一样吗？"非我族类，其心必异"这条古训的依据究竟在哪里呢？如果只因为长得不一样，那说到底，什么物种的身体不都是由分子和原子构成的吗？在这个层次上大家不都是同一个"族类"？不都是同一个"物种"？有什么分别？

第二种答案，听上去有点匪夷所思，其实有一定的合理性。在这个问题上我们可以做一个联想或类比。

昔日曾静鼓动清朝军政大员反清复明，事发已成大逆之罪，但雍正偏不杀他，反而将和曾静辩论批驳的文献颁行天下，要求当时的大小知识分子"学习领会"，这部奇特的文献集就是著名的《大义觉迷录》。曾静鼓动反清复明，理论依据无非就是中国的"夷夏之辨"——说到底也就是"非我族类，其心必异"。雍正针对"夷夏之辨"指出：昔日虞舜是"东夷之人"，周文王是"西夷之人"，他们为什么可以有权统治中原？是因为他们掌握了中原文化。雍正据此为满清征服中原辩解，认为满族人之所以有权统治汉族，也是因为他们已经采纳了汉族文化。换言之，统治权的获得，不是依靠血统，而是依靠文化。

类比此事，则某个物种是否能获得人权，究竟是依靠躯体是否为血肉，还是依靠文化？若论躯体的构成，无论是血肉还是钢铁塑料或芯片，说到底都是原子和分子；如果是依靠文化，则一旦机器人也掌握了人类的文化，那它们为什么不能获得人权？比如说，著名科幻影片《人工智能》（*Artificial Intelligence*，经常简化为*A. I.*，2001）中的那个小男孩，那么善良，那么可爱，难道不能获得人权吗？

然而在影片《机械公敌》中，可怕的事情还是发生了。由于人类采

用了"让机器人来制造机器人"的技术,这固然高效快捷,但是太可怕了——那个反叛人类、违反"机器人三定律"的机器人,得以"克隆"出大批它的志同道合者。它们先是试图杀死坚持探案的史纳普警官,后来更是成群走上街头,和人类冲突起来。机器人中间出现了分化——当然也有同情和忠诚于人类的机器人。

影片最终的结局,有点扑朔迷离。那个率先反叛的机器人,在苏珊的整治下似乎改邪归正了,机器人的反叛也终于被制止了。但是,影片结尾时,没有出现任何人类,却出现了一个救世主式的机器人,统率着广场上无数的机器人,这暗示着什么呢?一个这样的机器人,它要是反叛人类,手下的机器人要是"只知有恺撒,不知有共和国",只听它的指挥,那人类如何应付?或者,影片干脆就是暗示一个由机器人统治的未来世界?

从文化的角度来看,既然机器人掌握了人类文化,哪怕它们最终统治了地球,人类的文化仍然可以得到延续。只是,到那时机器人就要发展它们已经掌握的文化了,谁知道会发展成什么样子呢?

HAL-9000 的命运：服从还是反抗？
——科幻电影中的"机器人三定律"

机器人三定律

当年，阿西莫夫在他的小说《我，机器人》系列（I, Robot, 1950）中提出了著名的"机器人三定律"（其实这三定律在他更早的短篇小说中已经出现）。

第一定律：机器人不得伤害人，也不得见人受到伤害而袖手旁观。

第二定律：机器人应服从人的一切命令，但不得违反第一定律。

第三定律：机器人应保护自身的安全，但不得违反第一、第二定律。

这三条定律，后来成为机器人学中的科学定律。以前我在文章中说过这样的话：科幻作家们"那些天马行空的艺术想象力，正在对公众发生着重大影响，因而也就很有可能对科学发生影响——也许在未来的某一天，也许现在已经发生了"，如果我们要找一个"现在已经发生了"的例证，那么阿西莫夫的机器人三定律就是极好的一个。

将阿西莫夫的机器人三定律仔细推敲一番，可以看出是经过了深思熟虑的。第一、第二定律保证了机器人在服从人类命令的同时，不能被用作伤害人类的武器，也就是说，机器人只能被用于和平用途（因此在战争中使用机器人应该是不被允许的）；第三定律则进一步保证了这一点——如果在违背前两条定律的情况下，机器人将不得不听任自己被毁灭。

机器人的反叛和服从

1968年库布里克导演的著名影片《2001太空漫游》(*2001: A Space Odyssey*)中,有一个重要的角色是一台名为"HAL-9000"的电脑。这台电脑操控着"发现者号"宇宙飞船的航行及内部运作。从这个意义上说,这台电脑也就是一个机器人(尽管它没有类似人的形状)。在将近四十年前的作品中,关于这个角色的想象显得如此超前——事实上,就是在今天看来,它也不算过时。

但是,由于《2001太空漫游》有着多重主题,诸如人类文明的过去未来、外星智慧、时空转换、生死的意义等,结局又是开放式的扑朔迷离,评论者通常都把注意力集中在上述这些宏大、开放的主题上,进行联想型、发散型的文学评论,很少有人从阿西莫夫"机器人三定律"出发来讨论影片中电脑HAL-9000的行为。

在影片《2001太空漫游》中,电脑HAL-9000逐渐不再忠心耿耿地为人类服务了。最后它竟发展到关闭了三位休眠宇航员的生命支持系统——等于是谋杀了他们,并且将另两位宇航员骗出飞船,杀害了其中的一位。当脱险归来的宇航员戴夫决心关闭HAL-9000的电源时,它又软硬兼施,企图避免被关闭的结局。

如果套用阿西莫夫"机器人三定律",则HAL-9000的上述行为已经明显违背了第一、第二定律。这一点成为影片《2001太空漫游》的续集《2010接触之年》(*2010: The Year We Make Contact*,1984)中的重点。

《2010接触之年》虽然远没有《2001太空漫游》那么成功和有名,有人甚至认为它只是狗尾续貂之作。但它接着后者的开放式结尾往下讲故事,其中关于HAL-9000的部分倒是有些意思的。

却说公元2001年(地球上的年份),宇航员戴夫在"发现者号"宇宙飞船上强行关闭了电脑HAL-9000之后,意外进入了错乱的时空,不知何为过去未来,也不知自己是生是死,而"发现者号"实际上已被遗弃在木星附近。九年之后,一艘苏联(注意这是1984年的影片,那时苏联还"健在"着)宇宙飞船被派往木星,目的是寻找当年"发现者号"上保存的神秘信息。从理论上说,"发现者号"是美国所有,所以苏联的飞船上

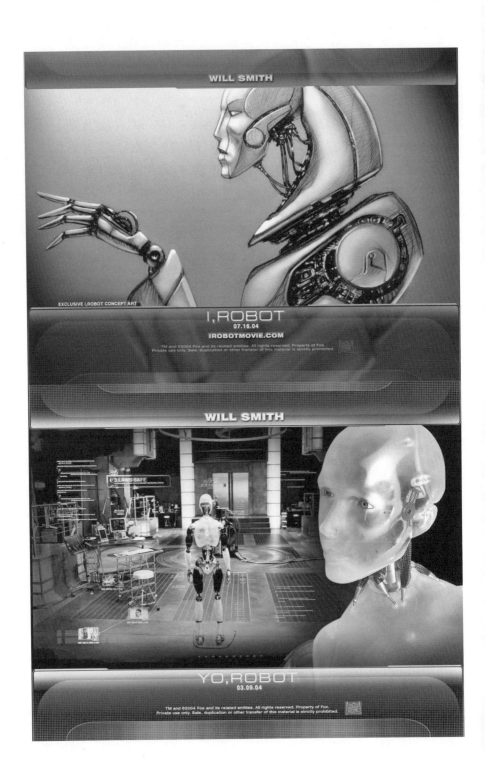

还有三位美国宇航员,其中包括当年HAL-9000的设计者钱德拉博士。

在找到仍在轨道上运行的"发现者号"并成功实施对接之后,钱德拉博士登上了"发现者号",并重新启动了HAL-9000。HAL-9000表现十分温顺,对一切指令都乖乖执行。顺便插一句,HAL-9000用男声说话,这当然意味着它被想象为一个雄性物体。但影片中它说话的声音也极为温顺——甚至有点娘娘腔了。

钱德拉博士对它很有信心,甚至为它九年前的罪行辩护,说那是因为它接到了矛盾的指令之故。但这种辩护显然是站不住脚的,因为按照机器人第一、第二定律,根本不可能有指令上的矛盾——任何杀害宇航员的指令都应视为"乱命",根本不应该考虑执行。换句话说,即使"发现者号"上有反叛或邪恶的宇航员需要被处死,那也只能由别的宇航员"人工"执行,不能让HAL-9000去执行。

但是,随着故事情节的发展,考验HAL-9000忠诚的时刻到了。美、苏两国的宇航员们决定,用尽"发现者号"上的燃料帮助苏联的宇宙飞船逃生,"发现者号"则将被遗弃而在一场爆炸中毁灭。现在的问题是,对于这样的指令,HAL-9000会不会执行呢?大部分人感到没有把握,因为HAL-9000执行这样的指令就意味着它自身的毁灭。

影片在这里用了浓墨重彩。指令是钱德拉博士向HAL-9000发出的。HAL-9000很不理解,它一再告诫钱德拉博士,这样的话"我们的"飞船就会毁灭。在它不得不执行指令,进入倒计时之后,它还一次次告诉钱德拉博士,"现在停止还来得及"。最后钱德拉博士向它说出了真实意图,HAL-9000终于明白它将要毁灭自己来帮助宇航员们。它平静地接受了这一残酷的现实,执行了指令。最终美、苏两国的宇航员们得以返回地球,而HAL-9000连同"发现者号"一起化为了灰烬。

这里我们看到了对机器人第三定律的完美体现:当人类的生命受到威胁时,为了挽救人类,机器人就不应该再"保护自身的安全"了,因

《机械公敌》与《未来战士》中对机器人形象的想象一脉相承

为此时它再试图保护自己，就会违背第一定律和第二定律。

"第〇定律"只会使情形变得更坏

在以机器人为主题的科幻影片中，阿西莫夫的机器人三定律通常会得到特殊的强调。比如，在影片《机械公敌》(*I, Robot*, 2004) 中，一上来就在浩瀚的星空背景上出现机器人三定律的文本，似乎象征着该三定律之"放之四海而皆准"；而在影片《变人》(*Bicentennial Man*, 1999) 中，机器人安德鲁一到主人家就用夸张的方式向主人陈述了机器人三定律。但是，机器人三定律虽然思虑周详，真的要执行起来，还是很困难的。比如将机器人用于战争，就是许多科学家现今努力的方向。即使在不否定机器人三定律前提下，也可以为这种努力辩护。因为"机器人""电脑""自动机械"之间的界限是很难清楚划定的，使用自动武器、智能武器，并不等于使用机器人啊。

再进一步想，在今天我们能够想象的条件下，机器人的行事原则，只能是人类事先为它规定的，只要不那么"迂腐"，完全可以让机器人执行它主人的任何指令，包括大规模屠杀人类的指令。机器人三定律只能是善良人类的道德自律，根本不可能对科学狂人或邪恶之徒（这两类人都是科幻影片中经常出现的）有任何约束力。

在小说《基地前奏》中，阿西莫夫又提到，应该有一个关于机器人的"第〇定律"，表述为："机器人不得伤害人类整体，也不得见人类整体受到伤害而袖手旁观。"这样，原先的三定律就要作相应的修正，比如第一定律改为："机器人不得伤害人，也不得见人受到伤害而袖手旁观，但不得违反第〇定律。"第二、第三定律依此类推。然而，加了这个"第〇定律"情形只会变坏——"第〇定律"非但对于狂人和恶人同样没有任何约束力，反而让他们有机会以"人类整体利益"的名义，来利用机器人伤害人类个体了。

做人好不好？永生行不行？
——关于《变人》的对话

《变人》(*Bicentennial Man*，1999) 是一部不太引人注目的科幻影片，但是其中的思想资源，作为一部电影来说，却应该算是非常丰富的了。下面是两位观众在凌晨进行的一场观后感对话。

黛溪：已经凌晨两点钟了！但是你竟毫无倦意？

纪德：这不奇怪，好的电影总是能让人兴奋、思考和感动，你不也是看得聚精会神吗？不过我看这片名起得太差——"两百岁的人"？根本没有体现出影片的主题，还是中文译名《变人》更妥，直接点明了主题。

黛溪：变人的过程真的太艰苦了——我不是指技术上的进步，而是指影片中机器人安德鲁的"心路历程"。

纪德：安德鲁刚被工程师买回家时，它只是一个专做家务的机器人而已，它被看成一件家用电器，就像冰箱、电视、洗衣机等一样。但随着它和主人一家的多年相处，它逐渐接受并习惯了人类的许多观念，逐渐萌发了人类的主体意识——它要求工程师为它在银行开设存款户头，它表示要"自食其力"，它后来又用那银行户头上的巨款向工程师赎买它的"自由"……

黛溪：这一家人给了安德鲁尊重和友爱。尽管太太和大小姐并不厚道，但是工程师和二小姐却是睿智而友爱的，他们向安德鲁展示了人类的这些美德。

纪德：安德鲁初到工程师家时，二小姐还只是个小娃娃，但那时她

就向安德鲁伸出了友爱的小手。当二小姐出落成亭亭玉立的美女时,他们之间实际上已经有着某种朦胧的爱情。然而"非我族类"阻碍了二小姐向安德鲁付出感情——人怎么能和一件家用电器相爱呢?我们知道,二小姐心中一直是爱着安德鲁的,这只要看看老年的二小姐临终时手里拿着什么就知道了——她拿着大约七十年前安德鲁为她雕刻的小木马。

黛溪:是吗?我倒没有注意到这个细节,但安德鲁与二小姐之间有感情是肯定的。安德鲁多年来不止一次给自己升级硬件和软件,为的是让自己更接近人类。当它后来又爱上了二小姐的孙女波夏小姐时,这种升级的冲动达到了顶峰——它让自己的外形变得与人类完全一样,它甚至有了男性的性器官,而且能让波夏小姐在和它做爱时产生强烈快感!

纪德:正是在这里,影片所引导的第一个深刻问题出现了——生命和非生命,现在到底还有没有界限?原初版本的安德鲁,确实只是一件家用电器,尽管比较精致,但是随着它的不断升级,现在它已经完全是一个"人"了!在影片《变人》的幻想中,只要技术进步到足够的高度,生命和非生命之间的传统界限,确实是可以打破的。这使我想起影片《人工智能》(A.I., 2001)中,未来世界已经没有人类,只有人工智能,在它们的知识中,"真的人类"是一个遥远的奇迹。那么"真的人类"到底是什么?我们今天的人类,有没有可能已经是另一种人工智能了?所以我们现在对"生命"和"人"的定义都是有局限的。

黛溪:在这里,影片仍然采取了人类中心主义的立场,默认人类是自然界的最高等级,是生物进化的最高目标。其实,这种思想在中国古代也是源远流长的,而且有着生动的表现,那就是那些"精"——狐狸、老鼠、花木乃至某一件器物——的"修炼成精",比如在那些神怪小说故事中,一只狐狸"修炼"了数百上千年,就可能"修成人形"(狐狸通常当然要修成美女)。用这种思路来看《变人》中的安德鲁,它两百年的升级和追求过程,就是一件家用电器"修炼成精"的过程。既然如此,我希望从现在开始,让我们用"他"来指称安德鲁——到了这会儿还将安德鲁当作一件家用电器,太不公平了。

纪德:这我没意见。看来你倒是颇有影片中二小姐的情怀呢。

黛溪:影片中那个所谓的"世界议会",头脑僵化得令人讨厌。安

德鲁已经自食其力，成为一个纳税的守法公民，而且和他深爱的美女波夏小姐生活在一起那么多年了，他们竟然还不肯承认他是人，还不批准他和波夏小姐的事实婚姻。

纪德：我倒觉得这可能正是影片的深刻之处。你想想，议会不承认安德鲁是人的最后一个理由是什么？

黛溪：是因为安德鲁是永生的——他不会老不会死，因而说他不是生命。可是我觉得这不应该成为妨碍他获得人权的理由啊？

纪德：这里又有两层问题。第一层，机器人的人权靠什么获得？或者说，某个物种能否获得人权，究竟是根据其躯体是否为血肉，还是根据它对人类文化的掌握与否？我一贯认为应该根据文化。因此我当然赞成安德鲁应该获得人权，他和波夏小姐的婚姻应该得到承认。在这个问题上，我们没有分歧。问题出在第二层，即安德鲁是永生的……

黛溪：等一下——议会的这个理由，不正是"根据其躯体是否为血肉"吗？

纪德：确实是这样，所以我不同意影片中"世界议会"的保守僵化。但是，永生的问题，确实是影片引导出的第二个深刻问题。你要注意到影片中这个情节：安德鲁已经掌握了让波夏小姐永生——至少是益寿延年、玉颜永驻——的技术，但是波夏小姐却拒绝采用，她认为有生有死才是生命的最基本原则。她的观点，或许也就是影片编剧、导演的观点。如果人类真的掌握了永生的技术，世界会变成何种光景呢？

黛溪：先前秦皇汉武，都曾追求过永生。帝王中做永生之梦的人有的是。

纪德：永生对某个个人来说，初看肯定是非常有吸引力的。但是，如果永生的技术真的出现了，那必然成为人类争夺的最大资源，必然会出现一段尔虞我诈、腥风血雨的岁月，最终这项技术很可能扩散至人人皆能永生而后止。而一旦人人皆能永生，恐怕首先要消除生育的功能，否则有生而无死，人类数量将无限膨胀，那将是不可"永续发展"的。那么消除了生育功能又如何呢？人类从此无生无死，也就不再是生命了。

黛溪：不过，知识照旧可以积累，文化照旧可以发展啊。而且那时

知识积累会更有效，文化发展也会更迅速。

纪德：但是，人人永生之后，时间对任何人来说就都是无穷大，最终全人类的知识都可以积累在任何一个个人头脑中，那全世界会不会进入无差别境界？那不就和物理学上的"热寂"差不多了吗？

黛溪：别拿物理学吓我啊。人人永生，并不意味着消除了个体之间的一切差别，每个人都有自己的个性，都有自己的长处和短处，而且人类会不断获得新的知识，根本不会有你担心的什么"热寂"。

纪德：那让我们退一步来想。最先获得永生的人，其实也未必真的幸福。安德鲁最终就自己放弃了永生，议会也给了他"迟到的公正"——承认了他是人，批准了他和波夏小姐的婚姻。他这样做的理由，表面上看，是因为不惜一切代价也要人类承认他是人，批准他和波夏小姐的婚姻。实际上还有一个原因，就是他一再送走他尊敬或心爱的人，先是工程师，再是二小姐，再是波夏小姐……他觉得太痛苦了，还不如使得自己能够和心爱的人"一起慢慢变老"，和心爱的波夏小姐一同去另一个世界。

黛溪：这倒也是。设身处地来想，换了我也受不了的。看来，做人虽然挺好，永生也许不行——但这只是我们人类的看法。

将文化多样性进行到底
——关于《机器人》的联想

一个初夏的晚上，因为有上海电影节放映的美国影片《机器人》（*Robots*，2005，又译《机器人历险记》）的赠票，原以为是一部科幻片，所以欣然前往。不料是一部卡通片（尽管仍然可以算科幻），就不大提得起劲来，中间甚至想退场。后来想既来之则安之，也就看下去了。谁知越看越兴奋，终场时竟然浮想联翩。

就电影本身而言，也就是好莱坞的基本套路，没有什么特别之处。一派美国下层社会的风情，小人物的喜怒哀乐故事：年轻小伙子罗尼在家乡小镇没法出头，决心到远方去碰运气，妈妈舍不得，在餐馆当洗碗工的爸爸则理解他、支持他，告诉他"将来我会以你为荣"。小伙子在远方的大都市历尽艰辛，终于做出一番事业，成了人物，然后衣锦还乡，帮助老爸实现了他早年想当音乐家的梦想，影片在喜庆的高潮中结束。

只不过，所有这些故事都是在机器人中间发生的——那是一个机器人的世界。那个世界没有任何人类，尽管那些机器人的故事其实就是人类的故事。

卡通片中通常总是有鲜明的善恶两方，《机器人》也不例外。善的一方的代表人物是一个名叫Big Weld（意为大的焊接，或许代表了熔合）的机器人，他是一个电视明星，也是下层民众心中的偶像，因为他会修理各种各样的机器人。

但是且慢，为什么会修机器人就成为下层民众心中的偶像？这就

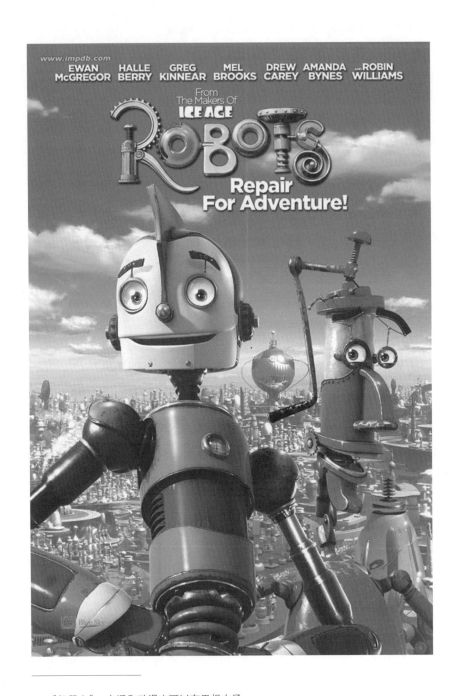

《机器人》：卡通和动漫也可以有思想内涵

是这部卡通片开始有意思的地方了——因为在那个社会里，上层的机器人都不停地更新换代，而"穷人"们则无法更新换代，或是不想更新换代。不更新换代就需要修理，修理就需要零件，而零件如今已经无法得到了。

因为一个叫Ratchet（意为棘轮，这种齿轮的特点是只能向一个方向旋转而不能倒转，或许代表了不断升级）的坏人控制了这个世界。他软禁了Big Weld，他只向人们提供所谓"升级版"，同时断绝了其他各种型号机器人的零配件供应。这就断了那些不能或不愿更新换代的机器人的生路。更有甚者，他不断派出巡逻队，抓捕那些不能或不愿更新换代的机器人，然后将它们强行销毁——实际上就是杀害。这个Ratchet就是影片中恶的代表。

以前鲁迅有"一部《红楼梦》，道学家看见淫，经学家看见《易》，革命家看见排满……"的名言，恐怕我也未能免俗，所以从影片中看到了——或者说想到了——另外的一些思想。至于这些思想是不是导演和编剧想要表达的，其实并不重要。

影片中有一个场景，罗尼闯入了一个Ratchet主持的"上流社会"的豪华聚会，那里几乎所有的来宾都是类似不锈钢的亮闪闪的外壳，这一幕是富有象征意义的。在这个恶人Ratchet所控制的社会中，富足是没有问题的，但是文化的多样性却荡然无存。

这个豪华聚会上那些一模一样的来宾，其实就是今天我们生活中那些大公司的白领们的真实写照，他们穿着同样风格的"职业套装"，迈着同样快捷的"职业步伐"，带着同样虚假的"职业微笑"，说着同样乏味的"职业套话"……这番真实写照，也是富有象征意义的——它象征着，以"全球化"为旗帜的现代商业运作，实际上在很多情况下是和文化多样性背道而驰的。

本来，在《机器人》的故事语境中，每个机器人都有权拒绝升级，有权要求得到维修并保持原有版本，这就好像我们有权继续看黑白电视、有权继续使用Windows 3.2版本的操作系统一样。但是，今天你试试看，你还能够在任何一家商店（古董店除外）买到黑白电视机吗？你

还能够在你的电脑上使用Windows 3.2吗？——你会无法上网，无法发e-mail，无法打开别人的Word文档，无法运行绝大部分的应用程序……总之，你只能被迫升级。这只是一个随手找到的小例子，当下生活中这样的例子太多了。

我们常说"己所不欲，勿施于人"，但己之所欲，有些人却很自然地认为可以强加于人。常见父母强迫孩子报考某个专业，或强迫孩子不要和某人恋爱，等等，最常用的一句话是"我是为你好！"，从表面上看，强制升级也是"为你好"。但是，个体是千差万别的，某些人，甚至绝大部分人认为好的东西，比如Ratchet的"升级版"，并不是所有人都认为好的，那些不认为好的人有权不使用它。

我们经常提倡"多元"和"宽容"的理念，文化多样性是贯彻这些理念所能得到的结果。根据这些理念，一个低版本的机器人，有权不使自己升级；一个处在某种非现代化文明中的人，有权选择"贫困"或"愚昧"的生活方式——其实可能只是在所谓的"文明人"看来是如此。或者说，处在某种非现代化文明中的人有权拒绝别人强加于他们头上的外来生活方式，就像影片中罗尼他们有权拒绝Ratchet强加于他们的"升级版"。

那么，在以"全球化"为旗帜的现代商业社会中，文化的多样性靠谁来守望呢？答案似乎只能是：靠知识分子。

通常情况下，知识分子被社会供养，社会期望他们的是什么呢？以前我们喜欢说是"提供精神产品"或"提供精神食粮"，竭力要让知识分子的工作可以和工人、农民的工作等量齐观，心里才觉得踏实。其实我们完全可以换一个角度来看问题。社会所期望于知识分子的，应该是对文化多样性的守望。所谓的"精神产品"，正是这种守望的成果。

因为以"全球化"为旗帜的现代商业运作，在物质和精神的层面都很容易消解文化的多样性，而知识分子既受社会供养，和工人、农民、店员、小白领们相比，又有着更多的条件可以抵抗对文化多样性的消解。况且，知识分子应该比广大公众更能理解文化多样性的价值，因为他们更容易接受"多元"和"宽容"的理念。

因此，大学（以及中国科学院、中国社会科学院等机构）应该是最能保持文化多样性的地方，应该是罗尼们的绿洲和乐园。

可是，如果大学也成了Ratchet的势力范围，那文化多样性还能靠谁来守望呢？

如今，中国的大学里已经来了一个Ratchet，它的中文名字叫"量化考核"。这种量化考核，从理念上说天生就是文化多样性的敌人。因为它只看数量无视质量，只看统计数字无视个体差异。这个Ratchet的梦想，就是将全中国的大学教师都变成"升级版"——变成生产SCI、EI、CSSCI论文的机器。那些无力升级或不想升级的人，就活得很没劲，比《机器人》中的罗尼和他的朋友们还要没劲。

卡通片通常都有光明的结局。当罗尼和他的朋友们推翻了Ratchet的统治后，文化多样性重新回来了，各种各样机器人的零配件供应又恢复了，升级与否重新成为每个人的自主选择。只是，在一派欢歌劲舞的喜庆中，我们应该想到，在我们身边，还有着形形色色的Ratchet呢。文化多样性和Ratchet之间，"战斗正未有穷期"。

《基地》：依赖机器人的文明都已灭亡

写了半个世纪的小说《基地》系列

当年传出卢卡斯与斯皮尔伯格决定联手打造《夺宝奇兵Ⅳ》（*Indiana Jones and the Kingdom of the Crystal Skull*，2008）的八卦新闻时，我就感叹过：放着《基地》这么精彩的小说，为什么不去改编为电影？这样一部科幻史诗才当得起这两位的联手打造。

系列科幻小说《基地》（*Foundation*），按照故事顺序包括："前传"：《基地前奏》上下、《迈向基地》上下；"正传"：《基地》《基地与帝国》《第二基地》；"后传"：《基地边缘》上下、《基地与地球》上下。可以算美国科幻作家、科普作家艾萨克·阿西莫夫（Isaac Asimov）最负盛名的作品。近年我红尘陷溺，俗务缠身，已经极少读小说了。但是，尽管《基地》中译本有11册之多，我居然一口气读完了。要注意我可不是什么"阿迷"，《基地》能吸引我，实在是靠它自身的魅力。

当年阿西莫夫业余写科幻小说大获成功，遂从医学院副教授任上辞了职，全心全意过写作生涯，此后他的全部岁月都在打字机前度过。《基地》"正传"三部曲给他带来了意想不到的声誉和财富，然而他却在1957年戛然停止了科幻小说的写作，转入科普创作。新的写作继续为他带来声誉和财富。他的科普作品风行世界。同时他又走上电视，成为向公众传播科学的明星，被誉为"我们这个时代伟大的讲解员"。

但是阿西莫夫那些科幻小说的粉丝和出版商却放他不过，一直要求他将《基地》三部曲续写下去，在停顿了二十多年之后，阿西莫夫终于

再作冯妇，开始写《基地》的"前传"和"后传"，结果甚至比当年的"正传"更加畅销。例如"后传"中的《基地边缘》1982年出版后，持续25周出现在《纽约时报》畅销书排行榜上。

《基地》系列第一部写于1941年，最后一部写于1992年，时间跨度长达半个世纪。2001年发生"9·11"恐怖袭击之后，因为有传言说"基地"组织的名称和运作可能受到《基地》小说的启发（这确实有可能），《基地》再次引人注目。

科学、宗教、心理史学

《基地》故事的场景被设定在一个遥远的未来，那时人类已经遍布银河系中的可居住行星，而日暮途穷的"银河帝国"已经有着两万多年的历史。有一个名叫谢顿的人，发明了一种"心理史学"，可以预测人类社会未来的盛衰（这至今仍是没有科学依据的幻想）。谢顿秘密建立了两个基地，为银河帝国的崩溃和重建做准备——他要让中间这段黑暗时期从三万年缩短为一千年。

《基地》史诗般的故事结构宏大，气象万千，据说是吉本的《罗马帝国衰亡史》触发了阿西莫夫的灵感，他让一部帝国盛衰史在银河系遥远未来的时空中全新搬演。小说中出现了大量很有深度的思考或猜测。对于这些思考或猜测，谓之杞人忧天固无不可，谓之留给子孙后代的精神财富亦无不可。因为这是对人类未来命运的思考。

阿西莫夫在《基地》中似乎对科学技术仍然抱有通常的信念，他仍然尽力讴歌科学技术的成就和力量。在《基地》的故事中，文明的衰落会导致科学技术的失传和倒退，全银河系一度只剩下基地所在的行星——"端点星"还掌握着原子能技术。而基地就是依靠科学技术的优势发展壮大，逐渐控制了几乎整个银河系。

在阿西莫夫的想象中，宗教和科学技术可以相互依赖，甚至相互转化。基地对近旁"四王国"的征服就是这样的一幕：毫无武装力量的基地，面对虎视眈眈的四王国，反而向四王国提供原子能技术，但同时建立了教士阶级，教士们掌握着四王国的能源、医药等命脉，而他们都在

基地接受训练,基地成为他们心目中的"神圣行星"。最后,当国王们决定征服基地,出动联军向基地进攻时,联军在教士的煽动下哗变,宣布效忠于基地。从此四王国成为基地最坚强的根据地。

上面这充满戏剧性的一幕,阿西莫夫很可能是从当年罗马教会在西罗马帝国崩溃后,面对诸"蛮族"王国设法自保的历史中获得灵感的。不过,如果我们戴上"后现代"的有色眼镜,也未尝不能将这一幕解读为某种"反讽"——科学可以被神化成为一种新宗教。

依赖机器人的文明终将灭亡

近来"机器人"话题越来越热,据说中国的机器人制造公司正在雨后春笋般涌现,珠三角地区宣称将在近期大规模引入工业机器人……阿西莫夫自己创作过一系列关于机器人的科幻小说,他创立的"机器人三定律"甚至成为当代机器人研究中的基本原则(尽管在应用中经常会被违反),《基地》中也经常谈到阿西莫夫自己创立的"机器人三定律",有时还要在前面加上"第○定律",有时还认为这几条定律所针对的对象应该从人类扩展到宇宙中所有的生命。但非常令人惊奇的是,阿西莫夫在《基地》中明确表达了这样的一个信念:所有依赖机器人的文明都终将灭亡!

阿西莫夫给出的理由之一是这样的:"一个完全依赖机器人的社会,由于极度单调无趣,或者说得更玄一点,失去了生存的意志,终究会变得孱弱、衰颓、没落而奄奄一息。"这个想法是有相当深度的。它和前不久有人提出的"当生产iPhone的工厂大量使用机器人后,造出来的iPhone准备卖给谁?"实有异曲同工之妙。

对于电脑发展的前景,阿西莫夫也有一些朴素的想法,例如他正确认识到电脑微型化也是有物理极限的:"更进一步的微型化,势必遇到测不准原理的障碍;而复杂度再增高的结果,则一定会几乎立即崩溃。"虽然这只是对于单个机器人智能的刚性制约,阿西莫夫写完《基地》系列时互联网刚刚冒头,他未能想象到人工智能与互联网的结合将轻而易举越过这个刚性制约。但这种结合将使人工智能变得极度危险,

反而让阿西莫夫关于依赖机器人的文明终将灭亡的告诫变得更有价值。

在《基地》的故事中，机器人已是一个遥远的回忆，因为所有依赖机器人的文明，后来几乎无一例外都衰亡了。而人类在与尾大不掉不再服从人类命令的机器人进行了一场战争之后，最终禁止了机器人，人类这才幸存下来。但是《基地》中又有一个已经存在了两万多年的以造福人类为己任的超级机器人，出现在整部小说的始终。考虑到《基地》写作前后长达半个世纪，看来阿西莫夫自己在这个问题上的观点也有点游移不定。

中国为什么不拍一部《基地》的科幻电影？

在1966年的"世界科幻大会"上，《基地》"正传"三部曲荣膺雨果奖新设的"历年最佳系列小说"。直至2005年，四川天地出版社才从台湾购买叶李华的《基地》中译本，全套共11册，2012年江苏文艺出版社的"银河帝国"系列合并为7册。现在中国读者想亲近一下这部小说已经很方便了——关键是看你在被移动互联网浪费掉大把时间精力之后，还愿意为它贡献出多少阅读时间。

考虑到西方那么多科幻小说都被拍成了电影——其中比《基地》平庸的作品有的是，那么《基地》至今仍然没有被改编成电影，确实是一件非常奇怪的事情。《星际迷航》（*Star Trek*，1979—2013）已经拍了12部，《星球大战》（*Star Wars*，1977—2005）也要拍Ⅶ了，《基地》这样伟大的科幻史诗，任何读过它的人都会同意，改编成系列电影是顺理成章的。如果美国人过了七十多年都不拍，可不可以由中国人先来尝试拍一部呢？

《少数派报告》：心灵犯罪是否可能？

对于科幻影片《少数派报告》（*Minority Report*，2002），如果联系到"9·11"、阿富汗战争、伊拉克战争等事件来思考，就会发现，影片所揭示的问题，所表达的忧虑，对当代社会是极有先见之明和启发意义的。

影片改编自已故著名科幻作家菲利普·迪克（Philip Dick）的同名小说，迪克擅长短篇小说，故事精练，情节严密，而且有相当的思想深度。影片原计划1999年秋天开拍，2000年暑期上映。那时"9·11"、阿富汗战争、伊拉克战争等事件都还未发生。但是因为大导演和大明星都太炙手可热，档期一直难以配合，结果拍摄计划一拖再拖，拖来拖去，等到2002年6月公映时，"9·11"、阿富汗战争等事件已经发生，伊拉克战争随后也爆发了。但是，大部分电影观众可能仍未将影片和这些事件联系起来思考。所以，这部影片中所表达的——或者说试图表达的，或者是虽没有想这样表达但实际上表达出来的——某些重要思想，可能还未得到充分的注意。

古之"其心可诛"，今之"人机结合"

中国古代有"诛心"之说，成语"其心可诛"就是这个意思，换成大白话来说，就是"你虽然作案未遂或尚未作案，只要有过这个心思，就是该死"。从现代的观念看来，"有过这个心思"只是思想动机，还未构成犯罪行为，就只能由道德来管，不能由法律来管，因而也就不能以

此定罪。所以到了今天,"其心可诛"在我们只能是一个修辞手段,用来表达对某种邪恶思想动机的道德谴责而已。

而《少数派报告》,就是一个未来世界的"诛心"故事。故事的场景被想象在公元2054年的华盛顿特区,在那里"谋杀"这种事情已经彻底消失——有整整九年没有发生过了,因为犯罪已经可以预知,而罪犯们在实施犯罪之前就会受到惩罚。司法部有专职的"预防犯罪(Pre-Crime)小组",负责侦破所有犯罪的动机,从间接的意象到时间、地点和其他的细节,这些动机由"预测者"(Pre-Cogs)——他们能够预知未来的各种细节——负责解析,然后构成定罪的证据。在这样的制度下,公众也就没有任何隐私可言了,因为一切言行都在有关机构的监控之中。

"预测者"是三个有超自然能力的人(两男一女),但是处在令人恐惧的景象中——他们被制作成木乃伊般的僵尸,浸泡在液体中,生不像生,死不像死,他们脑内被植入犯罪图像的晶片,就像原始数据,快速浏览图片并储存,等他们脑细胞组织发育完全,晶片就与之完全融为一体,可以有效地接收并处理信息,这就是所谓的"犯罪预知系统"。"他们不会感觉到任何痛苦,但必须保持恒温,要不就会沉睡不醒。"这种图景也正是如今人工智能研究中一个炙手可热的方向,即所谓"人机结合",迪克的想象确实是大大超前的。

有人被三个浸泡在液体中的"预测者"这一景象所震惊,就认为导演斯皮尔伯格要借此控诉美国的"人权状况",控诉美国的"白色恐怖",却不知影片实际上思考的问题要深刻得多。斯皮尔伯格的思考是以戏剧性的情节来表达的。

以"预防犯罪"的名义

"预防犯罪小组"的精英之一约翰·安德顿(汤姆·克鲁斯饰),工作卖力,对"犯罪预知系统"的可靠性当然深信不疑。在经历了儿子被绑架,生死不明的悲剧以后,他将全部激情都投入这个系统中,他相信这个系统能够让成千上万的人免于他所经历过的悲剧。……然而有一

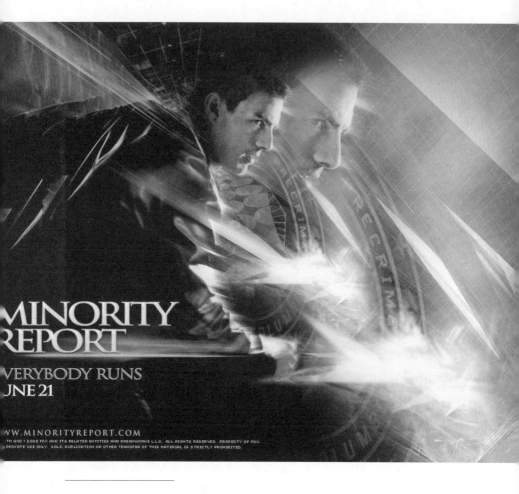

《少数派报告》：再次展示了菲利普·迪克幻想小说的思想深度。依据思想动机将人定罪会导致荒诞的后果。以"预防犯罪"的名义侵犯公众隐私，本身就是犯罪

天，意想不到的事情发生了，一向尽忠职守、遵纪守法的安德顿，竟被侦测出有犯罪企图，他被指控将在36个小时之内谋杀一名他根本不认识的男子！转眼之间，一名忠诚的执法者就变成了被追捕的目标，原本一起并肩作战的同事全变成倾力缉捕自己的敌手。

安德顿自己当然知道自己是无辜的，但是"犯罪预知系统"不是从来就可靠无误吗？如果他坚持自己无辜，那又怎么能保证以往由这个系统对别人作出的定罪全都正确呢？现在，安德顿只得在这座对所有公民都严密监控、毫无个人隐私可言的城市中逃亡，并追寻原因，以求洗脱自己的罪名。

安德顿在亡命和追索的过程中得知，一个人的罪名最终是否成立，其决定权就在那三位浸在液体中半生半死的"预测者"。如果其中的两位认定罪名成立，而另一位有不同意见时，最后这位就是"少数派"（Minority）；这一位的意见就被称为"少数派报告"。影片和小说就是据此得名。

安德顿的谋杀罪名最后能不能洗脱？影片实际上借此提出了两个严重问题：

一、根据动机给人定罪，是不是合理？
二、能不能以"预防犯罪"为理由侵犯公众隐私？
答案当然都只能是"不"。

侵犯公众隐私就是恐怖主义

如果做简单的、然而不无道理的类比，则美国此次伊拉克战争推翻萨达姆政权，以及在反恐中实行"先发制人"的政策，就类似根据动机给人定罪；而以反恐为理由干涉别国内政，也可以类比于以"预防犯罪"为理由侵犯公众隐私。

长久以来，西方人普遍对思想专制（诸如思想罪、侵犯隐私之类都包括在内）有着根深蒂固的忧虑和恐惧，所以他们会千百遍地在小说、电影里表达这种忧虑和恐惧。前不久因小说《达·芬奇密码》（*The Da Vinci Code*，2003）而大红大紫的丹·布朗（Dan Brown），在他的前一

部畅销小说《数字城堡》(*Digital Fortress*，1998)中，就从另一个角度表达了同样的忧虑和恐惧。在这部科幻小说中，美国情报机构为了防止恐怖活动，建造了一个可以窥探全世界一切电子邮件的"万能解密机"，这一做法遭到一些人的反对，最终"万能解密机"被摧毁。丹·布朗自己对这个问题的立场，在小说中则是暧昧不明的。

虽然，如果要为"犯罪预知系统"或"万能解密机"之类做辩护，也不是毫无理由。本来，人类社会的法制就是一套人与人之间相处的规则，而犯罪就意味着破坏某种规则，"9·11"之类的恐怖活动当然意味破坏更多、更基本的规则。率先破坏规则的人，其实同时也就在道义上赋予了别人（特别是受害者）不按照规则对待自己的权力——这就是报复与惩罚的权力。所以对恐怖分子进行报复与惩罚，在道义上是没有问题的。

但是问题在于，在某人实施犯罪之前，仅仅因为判定他思想上有犯罪的动机，就对他进行制止和惩罚，这种做法虽然从理论上说不无道理，实际操作起来却是不可能的。因为实施了犯罪，就会形成证据，可以据此认定犯罪事实；而犯罪动机则是思想上的事情，没有事实可以被认定，因此就需要"预测者"之类的人或机器来"解读"，这种解读必然导致歧义、误读、武断等问题（比如《水浒》中黄文炳对宋江题在浔阳楼上的"反诗"的解读），据此定罪不可能是公正的。安德顿的蒙冤就是这一点的展演。至于以"预防犯罪"为理由侵犯公众隐私，则是公众的权利尚未被犯罪侵犯于彼，却已先被"预防犯罪"侵犯于此了，这本身就是恐怖主义，当然也是令人难以接受的。

记录好不好？隐私留不留？

——《最终剪辑》引起的遐想

未来世界，有一种新的技术已经成功地商业化了。

这种技术可以在婴儿出生时将一个被称为Zoe的芯片植入其脑中，该芯片可以记录此人一生的活动。当此人去世时，可将该芯片取出，然后将其一生活动中的精华部分剪辑出来，供此人举行葬礼时播放，俨然一部个人传记影片矣。这种剪辑出来的片子，通常当然都是隐恶扬善的，以供参加葬礼的人缅怀死者。

从事这种剪辑工作的人，则成为一个新的职业——剪辑师（Cutter）。

由于剪辑师可以接触植入芯片之人的一切隐私，而且剪辑出来的片子是不是隐恶扬善，隐什么恶、扬哪些善，也都操控在剪辑师手上，所以剪辑师颇受尊重。而作为一个行业的自律，剪辑师有三条戒律：

一、剪辑师不得将死者的Zoe芯片出售或泄露其内容给他人；

二、剪辑师自己不得植入Zoe芯片；

三、剪辑师不得将一个人Zoe芯片中的内容混淆到另一个人的内容中去。

当影片《最终剪辑》（*The Final Cut*，2004）的故事开始时，这种芯片植入技术已经发展到第9代了。街头到处都是关于这种芯片植入的广告。据说已经有5%的人在使用这种芯片。当然反对这项技术的也大有人在，示威者高呼的口号是：

"记忆是自己的！"

《最终剪辑》:个人隐私对于本人和他人,究竟有着什么意义?

"为今世而活着!"

因为有的人一旦知道自己已经被植入芯片,想到此生一举一动、一颦一笑都将被记录下来,并将被剪辑、被播放,就被对于"身后是非"的过度关注所笼罩,从此失去了自我,失去了生活——仿佛只是为了别人而活着了。

影片的主人公哈克曼(Alan W. Hakman),被认为是当时最优秀的剪辑师,从业已经三十年了。"EyeTech"(正是提供影片所述芯片植入技术的公司)的班尼特去世了,风情万种的班尼特夫人委托哈克曼剪辑丈夫的记忆片。尽管别的剪辑师认为班尼特夫人"根本就是人渣",但哈克曼还是接受了。

与此同时,反芯片植入技术的人士则向哈克曼表示,愿意出50万美元购买班尼特的芯片。因为班尼特在公众心目中的形象是虚假的——作为"EyeTech"的领袖,他被媒体描绘成热爱家庭、备受各方尊重的人物。而反芯片植入技术的人士认为,只有得到班尼特的记忆芯片,才能揭露班尼特虚假伪善的真面目。

正如相传黑泽明自述在影片《罗生门》中想要表达的:虚饰是人类的天性,即使死到临头也不忘记虚饰,所以在实际生活中,谁没有虚假伪善的一面呢?在这样的记忆芯片中,没有任何人会是真正的圣人,班尼特确实也不例外。

为此,哈克曼与反芯片植入技术的人士多次辩论。按照剪辑师的戒律第一条,哈克曼当然不能将班尼特的记忆芯片卖给他们。但是,反芯片植入技术人士的顾虑也是有道理的:哈克曼本来就是虚饰的高手,他总是为他的顾客隐恶扬善,他剪掉那些人生前的恶行片段,再将那些好事编辑起来,并配上优美而适当的背景音乐。他剪辑的片子总是让人看起来十分感动。如果他把这些手段用在班尼特身上,自然会剪辑出更大的谎言。所以他们指责哈克曼"将人们的生命编成一个个的谎言""你在把一个杀人犯变成圣人"。

但是哈克曼也有理由支持自己的行为。他说"我的工作是帮助人们记住那些他们想要记住的",他认为"这是科技发展,并且满足人的本

性"。因为这种剪辑工作能够"让人们长存于后辈心中,把人从罪恶中救赎出来"。他把他的虚饰理解为帮助死者"去除灵魂中的杂质,这样,他的灵魂得到净化……让他在来世中生而向善"。

哈克曼一直以"这就是我的工作"自豪,但是反芯片植入技术人士和他的辩论似乎逐渐动摇了他的信念。当他看到芯片植入技术的推销者一番踌躇满志的表白后,颇受震动。那个推销者说:"你们可以将你们的记忆传给后人,这意味着什么?——不朽!……不管什么样的情景,你都能够拥有或者删除!"这些自白,实际上证实了反芯片植入技术人士的指控。这使得哈克曼原先的信念开始崩溃。

起先哈克曼在50万美元的诱惑下也不肯犯规,后来他却把剪辑师的三条戒律破坏殆尽:他将许多人的记忆混合在一起搞成片子(违反了第三戒律),并且给女朋友看着玩(违反了第一戒律)。他甚至给自己植入了芯片(违反了第二戒律),为的是将自己一段童年记忆输出,以解开他自己一个童年记忆的心结——他一直以为童年的一个玩伴之死和自己有关。为此他求他的同行为他做这种输出。

正当哈克曼接受了反芯片植入技术的观点,决定金盆洗手时,一连串的意外发生了。班尼特的芯片在他和女友的冲突中毁坏了(女友因他剪辑她和前男友亲热的镜头而大怒,向他的剪辑电脑开了一枪),哈克曼向班尼特夫人表示,他再也无法完成她的委托。而反芯片植入技术人士得知班尼特的芯片毁坏,因无法再从中揭露班尼特的真实面貌而怒不可遏,竟枪杀了哈克曼——他的死倒真有点"朝闻道,夕死可矣"。

古代中国人的"谀墓"传统久已有之。通常人死之后,人们就隐恶扬善,不再批评死者的过失,往往还要夸大死者的好处。昔日唐代大文豪韩愈为人写了许多墓志铭(那可是有偿的!),被后人斥为谀墓之辞,颇受诟病。其实今天各种追悼会上的悼词,与韩愈的谀墓之辞没有任何不同,只是作者没有韩愈那么大的文名耳。而这些墓志铭和悼词,与哈克曼剪辑出来的片子其实也是异曲同工,只是没有那么"高科技"耳。

不过,《最终剪辑》至少引出了如下问题:

首先，婴儿的权利问题：如果父母在孩子出生时为孩子植入了芯片，什么时候可以将此事告诉孩子呢？植入技术的推销者建议选择在孩子21岁时。但是，婴儿的父母是否有权代替婴儿本人决定是否植入芯片？植入芯片给婴儿带来的到底是幸福还是不幸，这答案是取决于婴儿成长以后的本人的，父母其实无法替婴儿作出答案。

其次，如果芯片植入者意外丧生，那他很可能就会没有机会表明自己的意愿：是否要求输出记忆并剪辑成片子。此时亲属或友人能不能替他做主？

再次，即使本人愿意植入芯片，并且寿终正寝，而且也愿意在身后将芯片交给自己信任的剪辑师全权处理，他仍有可能侵犯了别人的隐私——因为他生前必然或多或少知道一些他生活中周围人物的事情或隐私，这些事情或隐私是当事人同意让他知道的，但这并不意味着他们也同意让剪辑师知道，更不意味着他们也同意被剪辑到别人的片子中去。

所以《最终剪辑》实际上提出了这样两个问题：

一、如果你自己可以做主，你愿不愿意植入这样的芯片？也就是说，你觉得这样记录你的人生好不好？

二、如果你已经植入了这样的芯片，你愿不愿意将它交给剪辑师全权处理？也就是说，你的人生记录，特别是其中的隐私部分，你愿不愿意让它们留在世上？

我试着询问了我生活中的一些人，发现各种答案出入很大。那些有着足够的表现欲和倾诉欲的人，会对上面两个问题回答"愿意"；而那些很在乎"身后是非"的人，当然也更容易倾向于干预剪辑师的工作，或者干脆回答"不愿意"。

虚拟世界：幻中之幻《十三楼》

每部电影就是一个虚拟世界。

当影片《黑客帝国》三部曲（*Matrix*，1999—2003）风靡世界的时候，观众的注意力大都被影片表面的奇幻所吸引，而影片所引发的——或者说是影片的宣传者所策动的——所谓"哲学讨论"中，较多的注意力也集中到了人与机器人之间的斗争、机器人能否统治世界之类的问题上去了。其实《黑客帝国》还有另一个主题，即现实世界和虚拟世界的界限问题，可能是更为深刻的。这两个世界之间究竟有没有界限？有的话又在哪里？如果我们只是套用简单的机械唯物主义观点来看待这个问题，那答案当然是很明确的（实际上只是看上去如此），甚至可以宣布这个问题"根本不是问题"。

然而，在那些富有想象力的故事情节中，问题就确实存在了，而且不是那么简单了，答案也很难明确了。例如，在《黑客帝国》第二部末尾，尼奥和Matrix的设计者之间那段对话就是如此。在《黑客帝国》的故事语境中，现实世界究竟还有没有？人是什么——是由机器孵化出来的那些作为程序载体的肉身，还是那些程序本身？什么是现实？什么是虚拟？……所有这些问题，全都没有答案。

这种关于现实世界和虚拟世界的界限问题，如果没有一个适当的故事作为载体，来展开想象和思考，听上去就会显得很像胡思乱想和胡说八道（尼奥和Matrix设计者之间的对话就已经有点这种味道）。在这方面，《黑客帝国》之前的影片已经做过相当成功的探索，科幻影片

《十三楼》：在虚拟城市的尽头，恍然开始怀疑自己所处世界的真实性，以及自己本人的真实性——我思我亦不一定在

《十三楼》(The Thirteenth Floor, 1999，常见中译名有《异次元骇客》《十三度凶间》等）就是一部这样的电影。

这类电影有一个共同的特点，就是对于情节和故事结构的解读往往言人人殊，各人的理解会有出入。下面是我的解读：

故事先说20世纪90年代，电脑科学家海蒙·富勒和道格拉斯·霍尔，开发出了一种虚拟世界的设备，虚拟的是1937年的洛杉矶——为了方便，此后我将这个虚拟世界称为"洛杉矶1937"。人躺到一个特殊的装置上，接入系统（《黑客帝国》中锡安基地的反抗战士进入Matrix也是如此），就可神游那个世界，在那里有自己的生活，自己的喜怒哀乐。富勒虽然已经垂垂老矣，还要去那个世界泡妞。

有一天富勒被人用刀杀死，而男主角霍尔一觉醒来却发现自己住处有一件血衣。警察的介入使得霍尔谋杀的嫌疑越来越大。可是霍尔为什么谋杀自己的同事呢？

原来富勒有一天发现了一个惊天秘密，他不敢在20世纪90年代的现实世界将这个秘密告诉霍尔，只能在"洛杉矶1937"中给霍尔写一封信，并委托他常去的酒吧里的一个侍者，务必将此信转交霍尔——当然是进入"洛杉矶1937"的霍尔。职业道德败坏的侍者偷看了这封信，不料信中的内容使他惊吓不小。

原来富勒所发现的惊天秘密竟是：他自己和霍尔都是虚拟的，他们辛辛苦苦开发出来的"洛杉矶1937"本身也是虚拟的——他们生活于其中的、自以为是真实的20世纪90年代的世界其实也是虚拟的！

侍者现在当然知道他自己也是虚拟的，为了验证这一点，他按照富勒信中所说的方案，驱车前往城市的边缘（他越过了"禁止通行"的路障），那里实际上就是虚拟世界的尽头，除了电流在天际形成的绿色线条，周围一片死寂。

当霍尔终于从侍者手里看到富勒写给他的信时，他一方面无比震惊（他也驱车前往自己的城市边缘，看到了天际的绿色电流），另一方面也恍然大悟：假定"洛杉矶1937"是最终一层的虚拟世界，那么他和富勒生活于其中的20世纪90年代就是上一层的虚拟世界；既然他和富勒都是

虚拟的，那么必然有更上一层的世界——也许就是真实世界，也许只是再上一层的虚拟世界。

而这再上一层的世界是不会允许富勒泄露他所发现的惊天秘密的——让虚拟世界中的人发现自己是虚拟的，必然是系统的一个bug，而bug是必须得到纠正的，所以富勒难逃一死。现在他知道确实是自己杀死了富勒，因为这根本就是上一层世界为他设计的程序！

让我们暂且再回到20世纪90年代的世界。富勒死后，出现了一个神秘的金发美女（真的很美），宣称她是富勒的女儿，现在的使命是来关闭富勒的公司。霍尔询问同事，谁也没有听说过富勒有女儿。但这位金发美女似乎对霍尔一见钟情，两人就此倾心相爱了。然而这下霍尔的麻烦就大了——有一个和霍尔一模一样的人，来到20世纪90年代的世界，怒气冲天，要杀掉霍尔和金发美女！

金发美女告诉了霍尔更大的惊天秘密：原来此人是金发美女的丈夫，一个心理变态的科学狂人，他才是这虚拟的20世纪90年代世界的造物主（就像富勒和霍尔是"洛杉矶1937"的造物主一样），是他开发了这个虚拟世界。而这个虚拟世界中的霍尔，则是他妻子根据他的形象塑造的。出人意料的是，他妻子爱上了自己塑造的艺术形象，这使得他妒火中烧，难以自制，所以跑到虚拟世界来杀人。

导演当然不会让他杀死男主角和金发美女，金发美女万念俱灰、闭目等死之际，警察击毙了她丈夫——即霍尔的"真身"。警察现在也有点明白了，他说了一句意味深长的话：也不知道谁会把我们"关掉"呢。

时空一下子跳跃到公元2024年的洛杉矶，唯美的画面，告诉观众这真是一个"金色的年代"！金发美女和霍尔携手过着相亲相爱的幸福生活，一派要"直至白发千古"的架势。正当观众松一口气，在心里祝福这对璧人，并准备结束观影时，银幕突然"啪"的一声缩成一个亮点后全黑——系统被"关掉"了！这个一秒钟的强悍结局，暗示了公元2024年的洛杉矶也是一个虚拟世界，因为有人可以将它"关掉"！

那么，在2024年的洛杉矶之上，至少还有一层世界。

那么，这样一层一层地虚拟上去，何处是尽头呢？我们现在是不是要怀疑：我们今天所生活于其中的世界，会不会也是"更上一层"的世界所设计的虚拟世界？

影片一开头就是笛卡尔的名言"我思故我在"，预告片中的主题语则是"13楼，即使不存在，你也能去那儿"，似乎都在提示上面的疑问。

最后，关于影片的片名，还可以讨论几句。

整个"洛杉矶1937"的设备，就架设在富勒的公司所在大楼的13楼，影片即据此起名。不过，在西方人心目中，13是不吉利的数字，有些大楼甚至跳过13楼（12楼上就是14楼），影片却偏偏让富勒的"洛杉矶1937"架设在13楼，每次片中人物进入13楼，都是凶险万状，几乎就是去鬼门关走一遭。这样的安排是否别有寓意？也许可以解读为：虚拟世界这种技术，以及人类对虚拟世界的探索，都是不吉的？

许多人对这部影片的流行中译名（《异次元骇客》《十三度凶间》等）不满意，所以我姑且直译为《十三楼》。其实按照对电影译名可以依据情节随意另译的传统，我觉得本片最好就译作《洛杉矶1937》——当然这又可能和我的个人偏爱有关，因为我很喜欢张彻的武侠片《大上海1937》（1986）。

《虎胆龙威Ⅳ》：一堂反技术主义现场课

> 有机械者必有机事，有机事者必有机心，机心存于胸中则纯白不备，纯白不备则神生不定，神生不定者，道之所不载也。
>
> ——《庄子·外篇·天地》

2007年8月参加"2007中国（成都）国际科幻·奇幻大会"时，我被《新发现》杂志安排在"白夜"酒家与著名科幻作家刘慈欣做了一次对谈，这个长篇对谈后来以"为什么人类还值得拯救？"为题发表在该杂志上。在对谈中，刘慈欣表示他是一个"极端的技术主义者"，他相信用技术最终可以解决一切问题。例如，他甚至主张，为了万众一心服从统一指挥来应付人类未来的危机，可以在公众脑部植入芯片以便控制全民的思想意识。我当然不赞成这种技术主义，但是也不可能在一个晚上改变刘慈欣多年来思考形成的观点。

那时我还没有看过《虎胆龙威Ⅳ》（*Live Free or Die Hard*，2007），回到上海后不久看了这部影片，突然发现这是一个思考技术主义问题的极好个案。

《虎胆龙威》作为著名的动作片系列，许多人心目中对它的期望已经定型：布鲁斯·威利斯饰演的热血警探约翰·迈克莱恩，奋不顾身与恐怖分子斗争，总是枪战、搏斗、追车、爆炸。这回《虎胆龙威Ⅳ》又加进了华裔美女李美琪（常用的名字是Maggie Q），扮演一个类似《尖峰时刻Ⅱ》（*Rush Hour 2*，2001）中章子怡的反派"打女"角色（胡莉），更加养眼。结果大家的注意力都集中到了这些方面，完全忽视了影片中

浓厚的反技术主义思想特色。

《虎胆龙威Ⅳ》和前三部相比，已经大不相同了——事实上，它可以被看成一部科幻影片。本来科幻影片的边界这些年正在越来越模糊，特别是许多动作片和间谍片（比如"007"系列中的好几部），就往往有不少科幻成分。

却说某年的美国独立日——7月4日的凌晨，警探约翰·迈克莱恩奉命去接送一位青年黑客马修·法雷尔，据说此人是联邦调查局非常重视的人物。不料迈克莱恩刚和他接上头，就遭到无名杀手的凶狠追杀。两人好不容易从法雷尔的住所逃出，在前往联邦调查局总部的路上，交通突然极度混乱，并很快陷入瘫痪，而杀手依旧对他们两人紧追不舍。

迈克莱恩凭经验感觉到，有人出于某种重大目的，千方百计必欲杀死法雷尔。他护着法雷尔一面逃命一面盘问他，原来法雷尔是电脑神童、黑客高手一类人物，他曾受雇为恐怖分子开发和完善他们的电脑程序，现在任务已经完成，看来恐怖分子是想要杀人灭口。而警方告诉迈克莱恩，已经有七个这样的黑客高手死于非命了。

全城交通瘫痪只是恐怖行动的第一波。接着又出现了炭疽病毒攻击的警报，大楼里的人们蜂拥而出。再接下来是纽约证券交易所遭到网络攻击，混乱进一步加剧。电视里，历届美国总统的演讲被剪辑拼接成为恐怖分子的宣言播出。接着通信也被恐怖分子所控制和监听，迈克莱恩现在只好单打独斗了。

幸好他身边跟着法雷尔，这个黑客高手随身带着一些相当管用的小玩意儿，可以随处侵入网络，获取信息或与恐怖分子在网络上对抗。法雷尔惊恐地告诉迈克莱恩，看来恐怖分子是在实施"完全清除"行动了。该行动计划分三步：第一步，交通全面瘫痪；第二步，金融系统和通信系统全面瘫痪；第三步，全美国的水、电、煤气等供应全面瘫痪。

<div style="text-align:right">

《虎胆龙威Ⅳ》：动作片已经转化为科幻片，
对"技术可以解决一切问题"信念的深刻反讽

</div>

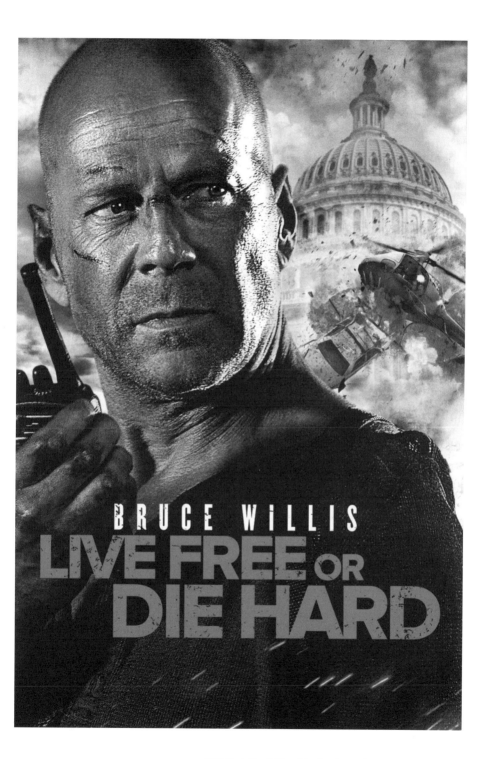

前两步都可以通过远程控制来完成，事实上恐怖分子已经完成了，但第三步需要派人到现场操作。等迈克莱恩和法雷尔赶到东部电力控制中心时，守卫和值班人员已被杀害，那位李美琪扮演的美女杀手正要将整个美国东部的电力切断。虽然迈克莱恩殊死搏斗将她杀死，电力还是被切断了，整个东部瞬间陷入黑暗之中……

恐怖分子究竟是些什么人呢？他们为何要费尽心机搞这场"完全清除"行动呢？这不是"9·11"，不是本·拉登，也不是什么宗教仇恨或国外敌对势力。法雷尔带着迈克莱恩去会见了一个神秘黑客高手，这才弄清这场浩劫的来龙去脉。

原来四年前美国国防部曾聘请托马斯·加布里尔为软件工程师，加布里尔（Gabriel，也即《圣经》中的天使长加百列，向圣母玛利亚预告耶稣降生的那个天使的名字）是电脑天才，他受雇后很快告诉当局说美国的国家安全系统太脆弱了，但他的上司不以为意，以为他是危言耸听以求自抬身价。据说加布里尔气愤不过，竟硬闯参谋长联席会议，他当场只用一台笔记本电脑就侵入了北美联合防空司令部的网络，并当场关闭了所有的空中防御系统，直到他的脑袋被枪指着这才停手。

这件事也许使得高层重视了加布里尔的警告，然而结果却变得更糟——"9·11"之后，美国国家安全局在巴尔的摩市郊秘密建立了一个安全控制中心，用来备份国家所有的财政信息，只要国家安全系统受到袭击，所有财政信息，包括银行储备、国库备用金、公司资料、政府资金——也就是说，全美国的财富，就会自动下载到该安全中心的一个服务器上。恐怖分子策划实施恐怖行动"完全清除"，就是为了让巴尔的摩市郊的安全控制中心启动下载程序，现在他们已经控制了那个服务器，此刻通过向国外银行转账，他们转眼就可以将美国国库洗劫一空！

联邦调查局的首脑愤然质问上司：这个安全控制中心连我都不知道，恐怖分子怎么可能知道？上司无奈地告诉他：这个控制中心的自动备份下载程序就是加布里尔设计的——而他就是这伙恐怖分子的首脑！

加布里尔最后和迈克莱恩对决时说，他搞这场恐怖行动只是为了对

美国政府和人民进行"风险教育"——"我这是在帮助美国！"但迈克莱恩一针见血地指出：你只是为了钱！正是美国政府秘密建立的这个安全控制中心，使加布里尔见财起意，并且有机可乘。

反技术主义的个案，至此已可结案。结论是：过度依赖技术是危险的。

首先，这个自动备份下载程序，作为一项技术它是不是"中性"的呢？在这个故事中显然已经不能简单断言了。恰恰是这个"将全美国的财富都备份到一个服务器上"的极端技术主义的想法，起到了"慢藏海盗"的作用。

如果坚决站在技术主义立场上，辩解说这只是技术不够完善之故，那仍将很难面对另一个问题：技术无论怎样完善，最终总要靠人去操控。技术被用来行善还是作恶，最终总是取决于某些个人的道德和忠诚，而这种情况下所涉及的人数越少，风险就越大——当人数少到只有一个人时，这个人就会被引诱着来扮演上帝或魔鬼的角色。加布里尔就是如此。

相信技术可以解决一切问题，这种信念从表面上看是"中性"的，因为技术本身似乎就是中性的——好人可以用技术来行善，坏人也可以用技术来作恶。其实不然，有些技术本身就像魔鬼，它们一旦被从瓶里放出来，人类对它们有了依赖性，明知它们带来的弊端极为深重，却已经请神容易送神难了。农药、手机、互联网，哪个不是如此？我们今天对这些东西哪个不是爱恨交加？

《盗梦空间》：从《黑客帝国》倒退

2010年9月3日《深圳特区报》编者按：著名科学史教授、独立影评人江晓原，于《盗梦空间》一片赞美之声中，应邀为本报写出另类的评论，从电影的创意与科幻电影的思想价值的角度，指出《盗梦空间》是《黑客帝国》的倒退。

从"大片"营销模式说起

在上海一家报纸上，有几个影评人告诉读者：今日中国，没有任何一个影评人是真正独立的——他们无一不被电影公司收买、操控或影响。比如，每当"大片"营销程序开始启动，影评人就会被电影公司请去看片，然后给钱让他们写影评为该片造势——非常廉价，据说名头最高的影评人也就是一千元，无名小辈两三百元就打发了。

这种说法是否符合实际情况，当然是可疑的。首先对"影评人"的界定就成问题，如果只有"会被电影公司请去看片"的才算影评人，那这种说法倒也可能成立；而如果以"曾经发表影评"作为影评人的定义，那中国肯定有独立影评人——我不用进行社会调查就能证明这一点，因为本人已经持续发表影评十二年了，就从未受过电影公司任何影响。

不过，这几位影评人的说法，确实也可以帮助我们解释一个疑问：为什么我们经常看到许多不痛不痒、不着边际、不得要领的影评文章？包括许多所谓的"专业"影评文章，也是如此。我经常怀疑有些影评

文章的作者根本没有看过所评论的电影，只是从影片的官方网站上翻译一点资料，就拉拉杂杂拼凑成篇了。比如我最近看到一篇关于《盗梦空间》的长篇"专业"影评，其中70%以上的篇幅都在谈论导演诺兰（Christopher Nolan）以前导演的各部电影，而《盗梦空间》到底好不好看？创意在哪里？有何打动该影评作者之处？这些本来应该出现在这篇影评文章中的内容，几乎一概没有。

从去年下半年开始，一系列进口或国产的"大片"次第登场，先是《风声》(2009)，接着是《2012》(2009)、《阿凡达》(Avatar, 2009)、《唐山大地震》(2010)。我无意中关注了一下它们的营销模式，发现颇有共同之处，几乎已成固定套路：

除了正常的电影宣传之外，只要你发现在《南方周末》《周末画报》《外滩画报》以及所谓"四大周刊"上都不约而同地出现了关于某部电影的长篇报道、导演访谈、制片人专访之类的内容，你就可以知道，又有一部"大片"要登场了。在这些大牌媒体的引领下，"二线媒体"或"低端媒体"必然纷纷跟进，因为它们担心，如果不跟着谈论谈论这部"大片"，就会显得落伍，显得"跟不上趟"了。这时，科普类的报纸杂志就要谈《2012》，科幻类报纸杂志当然要谈《阿凡达》，旅游类报纸杂志可以谈《唐山大地震》，而思想教育类报纸杂志至少也可以谈谈《风声》……其实在分类上根本用不着这么拘泥，比如旅游杂志要宣传《风声》可以谈"裘庄"的原型在何处，科普杂志要宣传《风声》可以讨论周迅旗袍上的密码……

到了这时候，你就会发现，在某一部"大片"上映期间和上映前后，几乎所有的报纸杂志乃至电视电台，全都在谈论这部电影。充斥着信息垃圾的网络上，与这部"大片"有关的信息当然更是铺天盖地。置身于这样的环境，广大观众自然只好乖乖掏钱买票，进电影院去"跟上时代节拍"啦。所以但凡"大片"，几乎总是会票房大卖的。这种"大片"营销模式，虽然俗不可耐，却是行之有效。

现在，又轮到《盗梦空间》(Inception, 2010，又译《奠基》《全面启动》《潜行凶间》)了。

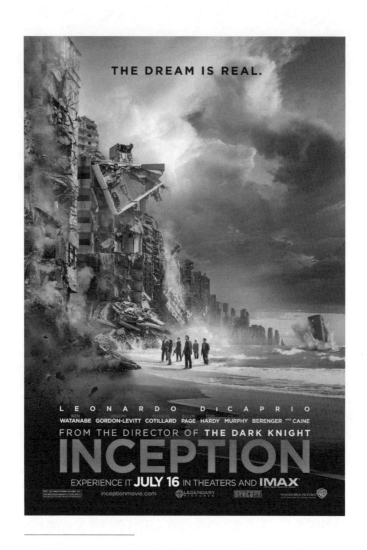

《盗梦空间》：如果没有营销中那些言过其实，其实还是一部值得观看的影片

《盗梦空间》竟令我昏昏欲睡

了解"大片"营销模式之后,我们对于一部"大片"宣传中出现的夸大其词就会有足够的思想准备了——这部"大片"总是会被说成横空出世,创意非凡。《盗梦空间》当然也不例外,下面是媒体对《盗梦空间》的赞誉之辞举例:

"一部天生供大家膜拜的电影";

"名列影史第三";

"被誉为《黑客帝国》之后最出色的科幻电影";

"它注定成为影迷们的鱼子酱,珍贵且值得久久回味";

"具备过去五十年来欧洲艺术电影一直引以为豪的思辨风格"。

看了这样的赞辞,你一定期望看到一部既有思想深度又有视觉奇观、足够娱乐、精彩至极的电影了吧?好吧,我祝愿你走进电影院之后不会失望。

"大片"之为"大片",通常确实有其成功之处,否则一般不会得到"大片"的营销待遇,所以从实际的观影效果来说,《风声》《2012》《阿凡达》《唐山大地震》都不无可取之处(我对《阿凡达》的思想价值评价最高),但是这条规律到了《盗梦空间》似乎出了例外。

我前不久曾看了迪卡普里奥(L.Dicaprio)主演、斯科塞斯(M.Scorsese)执导的影片《禁闭岛》(*Shutter Island*, 2010),印象非常之好,所以对同一男主角的《盗梦空间》也抱着较高的期望。谁知开始观影之后,《盗梦空间》竟然多次让我犯困!为了看完这部电影,我不得不强打精神,中间甚至去熟睡了一小时,起来接着看(此处特别声明:我不是在影院看的《盗梦空间》,所以这一小时影片播放处在"暂停"状态,也就是说,我并未跳过影片一小时的内容"),才断断续续将它看完,这在我当时约1500部电影的观影史上也是罕见的。

后来我发现,毛病可能出在《盗梦空间》的音乐上——每当进入梦境,那些背景音乐总是平板而喧闹,所以几次让我昏昏欲睡。与《禁闭岛》中配乐的刚健硬朗相比,《盗梦空间》的配乐实在是催眠效果一流。也许这是导演为了营造梦境气氛而故意如此安排的,正如影片中科布手

下的人所说:"我们可以用音乐来催眠。"

15部可能影响《盗梦空间》的电影

影评的常见套路之一,是谈论所评影片与此前其他电影的承传、影响、"致敬"等的关系。这类关系,有时导演自己也愿意谈谈,有时则是评论者的猜测;导演所谈经常是欺人之谈,评论者的猜测有时倒有可能接近真相——至少他可以根据此前已经问世的电影进行比较,作出"以事实为依据"的推测。

关于对《盗梦空间》的影响,导演自己谈到的"邦德电影"就不用多提了,因为在《盗梦空间》中我压根儿没看出什么与"007"系列电影——所有23部正片我当然全都看过——实际相干的地方。影片后半部分那场冗长的雪地追逐枪战戏,据说是向诺兰最心仪的007电影《女王密使》(*On Her Majesty's Secret Service*,1969)"致敬"的,因为据说他心目中最完美的007电影就是这一部——其实这一部恰恰被广大007影迷认为很烂。而且这种说法本身也很可能只是穿凿附会。

但是,我至少可以举出此前的15部电影,它们都和《盗梦空间》的创意有关,我将它们按年代先后排列,并给出简单的、与《盗梦空间》相关的创意提要:

《银翼杀手》(*Blade Runner*,1982):植入记忆

《脑海狂飙》(*Brainstorm*,1983):重现记忆

《全面回忆》(*Total Recall*,1990,又译《宇宙威龙》):植入记忆

《童梦失魂夜》(*The City of Lost Children*,1995):盗梦,"瓶中脑"形象

《移魂都市》(*Dark City*,1998):植入记忆

《黑客帝国》Ⅰ、Ⅱ(*Matrix I*、*II*,1999、2003):现实真实与否

《十三楼》(*The Thirteenth Floor*,1999,又译《异次元骇客》):层层虚拟幻境

《入侵脑细胞》(*The Cell*,2000、2009):入侵人脑

《少数派报告》(*Minority Report*,2002):感知他人思想

《记忆裂痕》（*Paycheck*，2003）：消除记忆

《杀人频道》（*Control Factor*，2003）：控制人脑

《豺狼帝国》（*L'Empire des loups*，2005，又译《决战帝国》）：植入记忆

《天神下凡》（*Chrysalis*，2007，又译《脑海追凶》）：植入记忆

《硬线》（*Hard Wired*，2009）：植入芯片消除记忆控制人脑

当然，这个影片清单肯定是不完备的。对上述15部影片逐一分析对比，也是这篇文章的篇幅所不允许的，但可以择其要者稍言之。

比如"盗梦"这个概念，在1995年的《童梦失魂夜》中已经明确出现，在那部影片中，一个坏蛋设法偷盗儿童的梦。至于"入梦"，其实与"入侵人脑"又有多大差别呢？"入梦"还需要在梦中才能"入"，而"入侵人脑"则可以在更多的状态下进行。如果"入梦"与"入侵人脑"没有太大差别，那么《盗梦空间》高调标举的"植梦"，与"植入记忆"又能有多大差别呢？

又如《盗梦空间》备受吹捧的"多重梦境"构想，其实在1999年的《十三楼》中早已形象展示过了，那部影片中的虚拟幻境装置，能够虚拟出"洛杉矶1937"，而这个"洛杉矶1937"又是在另一个虚拟幻境"洛杉矶1990"中开发出来的，而"洛杉矶1990"又可能是由"洛杉矶2024"所创造的……这层层虚拟与《盗梦空间》中的多重梦境，其实可以说完全一样。

再如，《盗梦空间》中为人津津乐道的梦境中的城市变形，被认为是影片创造的一大奇观，其实这在1998年的《移魂都市》中早就展现过了，最多也就是这些年电脑特技的进步使得《盗梦空间》的场景更为炫目一些而已。

"这是不合法的任务"

营销宣传中所说的那些《盗梦空间》的创意，虽然如上所述是早已有之，乏善可陈，但毕竟这部影片也不是毫无可取之处，它也提出或涉及了一些值得注意的东西——主要是从思想价值来考虑，可惜这些有价

值的东西却是媒体替它宣传时不屑一顾的。

比如《盗梦空间》提出了"入梦""窥梦""盗梦""植梦"等行动的合法性问题，这是影片中最有思想价值的地方——至少是可以启发观众进一步思考的地方。我们现在经常讲"尊重公众隐私""保护公众隐私"，如果说日记、电子邮件、手机短信、QQ聊天记录之类是个人隐私的话，那么人脑中的思想、记忆、梦等，无疑是更大、更隐秘的隐私。对于科布想在金盆洗手前干的这最后一票买卖，影片虽然没有直接进行道德批判，还用科布和亡妻之间的缠绵爱情将它美化了一番，但影片让科布自己对阿里亚德妮坦言："这是不合法的任务。"

关于"读心术"之类了解他人脑中思想的超能力，在上面开列的电影中早有涉及，但大多未从"侵犯他人隐私"的法制角度进行思考，有些涉及此事的作品，让这种超能力为警方查案所用（比如影片《入侵脑细胞》），这就回避了法律和伦理方面的问题。上述15部电影中，唯一认真考虑过此事的是2002年的《少数派报告》，影片用一个精心构想的故事，质疑了"感知他人思想并据此定罪"这种超能力的应用，在法律上的合法性，以及在科学上的可能性。

再如，影片中科布对阿里亚德妮进行"盗梦"入门训练时，让阿里亚德妮入梦了五分钟，但阿里亚德妮在梦中感觉自己已经和科布谈了一个多小时，科布向她解释说："现实世界五分钟，等于梦里一小时。"科布的理由是，思想比实际行动快得多，所以你在梦中五分钟经历了许许多多事情和场景，这些经历如果发生在现实世界，就需要花费一小时。

这种解释有一定的联想价值（科学意义上的）。科布的意思是说，人对于梦中的时间，仍然是根据他在现实世界中所获得的经验来感觉或估计的。这种判断是否能够成立，恐怕只有研究梦的专家才知道了。这还让我们想起中国古代的说法："洞中方一日，世上已千年。"恰与《盗梦空间》中的说法相反。在古代中国人的观念中，神仙洞府的生活是无比幸福的，所以时间在那里也许如白驹过隙，而充满痛苦的尘世生活相比而言就显得"度日如年"了吧。

还有一点可以提到，影片的各种梦境中，有一种失重状态，人飘浮

在空中，这有一定的实际依据——我这么说的依据是，我自己年轻时确实多次做过自己飘浮在空中的梦，和影片中展示的一模一样。要拍《盗梦空间》这样一部影片，当然会搜集各种各样关于人类梦境的资料，我说的这种梦也许有研究梦的人报道过。

从《黑客帝国》倒退

1999年的影片《黑客帝国》提出了一个颠覆性的问题，即现实世界和虚拟世界的界限问题。这两个世界之间究竟有没有界限？有的话又在哪里？

进一步来看，只要我们不排除Matrix（《黑客帝国》中的虚拟世界）存在的可能性，我们就无法从根本上确认我们周围世界的真实性。这个问题其实就是以前的"瓶中脑"问题，但自从《黑客帝国》将其做了全新的表达之后，引起了人们浓厚的讨论兴趣，连哲学家也加入进来。《盗梦空间》既然被推许为"《黑客帝国》之后最出色的科幻电影"，那么它对这方面的思考有没有新贡献，或者说有没有推进呢？

《盗梦空间》不断让观众在梦境和现实世界之间来回切换。特别是科布和阿里亚德妮、科布和费舍尔的两场戏，都是先展现梦境，然后在梦境的交谈中让对方意识到此刻是在梦境中。这样的剧情等于告诉观众，区分梦境和现实世界还是可能的。

导演诺兰自己承认"《黑客帝国》给了我很多灵感"，而且他也知道《黑客帝国》的主题是"我们怎样才能确定周围的世界是真实的"。然而他对媒体声称："但是在《盗梦空间》中，我想做跟《黑客帝国》相反的设计，就是建造一个虚拟的空间，让观众跟着电影中的角色看到现实是怎样可以被一步步创造出来的。"从电影中的故事情节来看，诺兰要观众相信，现实和梦境还是可以区分的——你既然可以看到那个虚拟的"现实"怎样"被一步步创造出来"，那你当然还是立足在真实的现实世界。正如影片结尾处，科布的团队在飞机上醒来，观众都知道前面的情节是南柯一梦。

影片中另一个类似的情节，即科布对亡妻的徒劳的追忆和爱，也与

影片客观上传达给观众的信念一致：科布盼望在梦境中改变现实，让被害的妻子回来，但这始终无法做到，所以他哀叹："不管我怎么做都无法改变现实。"在这里，"回到梦境"与科幻作品中常见的"回到过去"是等价的，而"回到过去不能改变今天的现实"，也就是对今天现实世界真实性的一种确认。

如果上面的解读大体不谬，那么从思想深度上来说，《盗梦空间》非但不是对《黑客帝国》的推进，反而是从《黑客帝国》倒退了。

附记

其实韩国影片《悲梦》(*Dream*，2008) 虽然没有任何科幻成分，却让人觉得和《盗梦空间》有着更密切的关系——影片中男子镇所做的梦，女子兰必会在梦游状态中实行之，这种局面，不正是科布团队辛辛苦苦"盗梦""植梦"所梦寐以求的吗？

为什么还要期望中国的《盗梦空间》呢?

影片《盗梦空间》(*Inception*,2010)热映,票房不错,对影片的评价则毁誉参半。叫好之声自然铺天盖地,因为这里面既包括了营销手段运作出来的赞美影评,也确实有许多真的喜欢这部电影的自发表达。批评的声音则相对来说更为理性,一位匿名网友的评论堪为代表:"叫好的都是没见过世面的;对我们这些骨灰级科幻迷,这些东西实在太小儿科。……说来说去还是中国科幻不发达,西洋无论出一点什么劳什子,庸众们就花痴似的叫好。"这种众醉独醒的姿态当然会使许多人不高兴,不过"中国科幻不发达"却是无可争议的事实。

中国人拍过科幻影片吗?

这个问题的唯一答案似乎就是《珊瑚岛上的死光》(1980),这部初级阶段的影片也许筚路蓝缕功不可没,但放到今天估计很少有人愿意看了。

其实,中国人二十年前还有一部科幻电影——张艺谋主演的《秦俑》(1989,又名《古今大战秦俑情》)。如果置身于常有精品但也充满垃圾的好莱坞科幻影片中,这部中国影片也可以在及格线之上,应该有中等成绩。可惜的是,恐怕连张艺谋本人也没有将《秦俑》视为科幻电影。据说有一次他和斯皮尔伯格交谈,斯建议他拍一部科幻电影,他就没敢理直气壮地告诉斯皮尔伯格"我已经拍过了"。

幸好还有香港电影。

香港电影人为中国电影贡献了若干科幻影片,当然大部分是对好莱坞亦步亦趋的。按照我对科幻影片的"思想标准",香港科幻影片中最

有价值的一部是《急冻奇侠》(1989),因为其中提出了"一个时空中的义务在另一个时空中还要不要承担"这样一个十足科幻的问题。好莱坞科幻影片中,较多的是表现一个时空中的爱情在另一个时空中的延续,偶有涉及义务者,则通常都假定为当然延续。

我们能够期望中国的《盗梦空间》吗?

在可见的将来,我认为这种期望还无法实现。至少有三个原因:

一是因为我们的教育从小以扼杀孩子的想象力为己任。应试教育、标准答案、保守的教育管理当局、望子成龙却又往往不得其法的家长、陷溺在学历崇拜泥潭中的整个社会,全都在齐心合力扼杀孩子的想象力。他们只能在电脑游戏和玄幻小说中偷偷满足一下想象的乐趣,却还要处在家长的围追堵截之下。

二是我们对电影的审查太严格了。我相信我们对电影审查的严格程度,超过了电视、电台、书籍、杂志和报纸。审查越严格,想象力被扼杀得就越严重,这是自然之理。

三是我们不知道爱惜和鼓励想象力。《秦俑》生不逢辰,现已被人淡忘,姑且不谈。陈凯歌的《无极》(2005),是中国近年另一部有想象力的影片——它和《指环王》及《哈利·波特》一样可归入"幻想影片",却因为一个无聊恶搞的馒头大伤元气,公众和媒体又不知爱惜,反而落井下石,搞得恶评如潮。此事大大挫伤了中国电影人尝试幻想影片的勇气和热情。

所以,那些人云亦云盲目大赞《盗梦空间》同时又摆出"恨铁不成钢"姿态痛贬中国电影的人啊,你们应该扪心自问,当年是不是也对《无极》落井下石了?——我知道你们绝大部分都曾如此。你们既然不知爱惜中国电影中艰难表现出来的想象力,为什么还要期望中国的《盗梦空间》呢?

第五章
Chapter 05
◆◆◆
生物工程的伦理困境

复制娇妻：幻想世界中的东风西风

——从两部《复制娇妻》引发的另类思考

有一次我在接受媒体采访时戏言：中国古代没有科学的时候不缺乏想象力，现在有了科学反而缺乏想象力了。当时那位美女记者要我举出古代中国具有想象力的例子，我就举了《西游记》《封神榜》和《镜花缘》。上面的戏言固然有些过激，但从唯科学主义扼杀人们想象力的角度去理解，却也不是完全荒谬。

没想到最近连续遇到两个媒体采访，话题恰恰都与此有关，令我对《镜花缘》中的想象故事刮目相看，感到李汝珍的幻想相当超前。

一个话题是由一部韩国影片引起的：娶一个机器人做太太如何？好不好？行不行？还有一个话题是关于在公众脑子里植入芯片，以便统一思想，这样做的合法性及合理性问题。

这让我想起几年前就看过的两部同名影片《复制娇妻》(*The Stepford Wives*，1975、2004)，里面正好将这两个话题结合在一起了。2004年翻拍的新片较原先那部在思想上有所深化，可惜仍未达到我希望的境界。不过我们如果借用影片虚构的故事框架，往下思考，还是相当有趣。

在1975年版的《复制娇妻》中，故事大体是这样：一群苦于妻子不贤惠、不温柔的丈夫们，聚居在一个小镇上，他们在镇上秘密复制贤惠温柔的妻子，然后过着幸福的生活。他们的复制娇妻，个个都是男人心中梦寐以求的理想女性：容颜秀丽，身材惹火，天天打扮得时尚而性感，白天温柔贤惠操持家务，晚上上了床则变成风情万种的风骚荡妇。

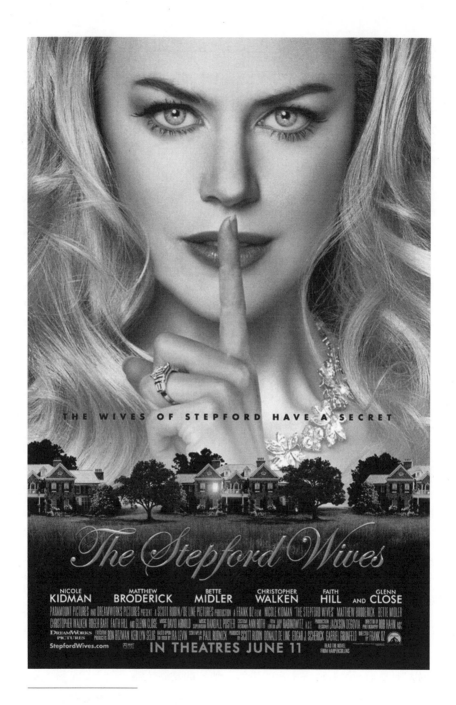

《复制娇妻》:其实也是人工智能问题

这秘密被最后一个到来的妻子发现，但是为时已晚，她自己也被复制。对于娇妻如何复制这样的科学问题，影片采取了虚写的办法，基本上完全回避了。而原先的妻子们，则似乎是被谋杀了。影片在男人们的胜利中闭幕。

到了2004年版的《复制娇妻》中，故事变成这样：同样是一群苦于妻子不贤惠、不温柔的丈夫们，同样聚居在一个小镇上，复制贤惠温柔的妻子。不过这次"复制娇妻"的手段有所交代，是在妻子们的脑中植入芯片——科幻毕竟是最讲究与时俱进的嘛。

为了夸张植入芯片的效果，影片交代，这些妻子原先都不是等闲之辈，不是大公司的CEO，就是高级"白骨精"，来到小镇之后，脑中被植入芯片，就此性情大变。从原先事事要强，在单位指挥男性，控制男性，在家里则凌驾在窝囊废老公头上的女强人，一变而成为世界上最温柔贤惠的妻子：她们安心操持家务，殷勤相夫教子自不待言，更会千方百计将自己打扮成老公喜欢的样子（看到女性为自己打扮，原是最能打动男性的），甚至努力学习老公喜欢的性技巧，白天扮演的是贤惠妻子，晚上上了床则变成火辣情人，夜夜将老公迷得死去活来。

脑中植入芯片的秘密，终于被最后到来的一对夫妻发现，原来这个故事还真说来话长。

却说有一位著名的女科学家，事业上勇猛精进，全力拼搏，谁知丈夫竟和她的年轻助手悄悄相爱，女科学家怒火中烧，愤而杀死了二人。此事对她刺激实在太大，她抛下原先献身追求的科学事业，决心利用她掌握的技术，在人间创造一个男欢女爱的乌托邦！于是来到这个小镇"创业"，弄出这个在妻子脑中植入芯片的乐园。而她的现任丈夫迈克——此间丈夫们的领袖——则是一个由她创造出来的机器人！

影片的故事情节急转直下：最后来到的那位丈夫消除了众妻子脑中的芯片，他的妻子则杀死了迈克，女科学家眼看她一手创建的乌托邦毁于一旦，万念俱灰，竟追随迈克而去。众妻子反抗，反将众丈夫脑中植入了芯片。影片结尾时，众妻子重新做回女强人，她们的一众"上海丈夫"（我只是借用这个词语，希望上海的丈夫们不要生气）则乖乖在超市购物，商量着怎样讨好自己家中的河东狮子。

和1975年版本相比，新版虽然变成在女人们的胜利中闭幕，其实思想仍然没有多少深度。为什么我们不考虑一下这样一种结局呢——如果妻子们原先脑中的"贤妻良母"芯片并未取出，而丈夫们脑中又被植入了"上海丈夫"芯片，那将会出现什么光景？

我随口问身边一个"80后""小美眉"：你看我上面设想的局面会怎么样？"小美眉"想了一下说：那样的局面是不会长期存在的。这答案当然不能让我满意，但是对于我们的思想实验，却也有一点推进。

她的认识，其实就是《红楼梦》中林黛玉的认识："不是东风压倒西风，就是西风压倒东风。"这句名言，既经常被用来描述夫妻之间的关系，也曾被伟人用来描述政治上两大阵营之间的关系。其要点似乎是：平衡是无法稳定（持久）的。

而我所设想的局面，会不会就是小说《镜花缘》中的"君子国"呢？那是一个"礼乐之邦"，国中"耕者让畔，行者让路光景，已是不争之意。而且士庶人等，无论富贵贫贱，举止言谈，莫不恭而有礼，也不愧君子二字"。在君子国的市场交易中，卖主力争的是要付上等货，受低价；买主力争的是要拿次等货，付高价。

"君子国"的要点，似乎在"好让不争"四字。

以前那些分析"君子国"的文章，都众口一词指出那是不可能真的存在的，原因是人类的本性不可能没有私心，不可能真的"毫不利己，专门利人"。但是如今在科幻世界中有了"植入芯片"的手段，人类的本性已经可以随意改造，对于"君子国"这个乌托邦的前景，就可以重新思考了。

"君子国"的问题在于，"好让不争"在逻辑上有缺陷——当双方都要"让"的时候，就会变成一种新的"争"（所以在小说《镜花缘》中，君子国中的每一单交易都极为麻烦，都要旁人"作好作歹"相劝说合老半天才能成交）。"80后""小美眉"断定这样的局面难以持久，似乎就和这一点有关。

在林黛玉的认识中，贤妻良母配大男子主义的丈夫，或女强人配"上海丈夫"，都是可以稳定的；而贤妻良母配"上海丈夫"或女强人配

大男子主义的丈夫，都会争执不下，最终演变成或许形式相反但其实本质相同的荒谬局面。

至于在公众头脑中植入芯片来控制思想、改造人性的任何方案，我都坚决反对。我认为那样就剥夺了人的自由意志，人将不复为人。

再说，这种用途的芯片中的程序谁来写？那个写程序的人不就会变成上帝（或魔鬼）了吗？这种植入手术谁来做？做的时候如何保证没有奸人上下其手？做手术的人自己要不要被植入芯片？他的植入手术谁来做？……我们一上来就会面临许许多多难以解决的问题。况且如前所述，即使真的实施了芯片植入，也会产生荒谬的后果。

这种在人脑植入芯片控制思想的想法，只有极度的独裁者才会喜欢。幸好希特勒当政时这种技术尚未发明出来——这可比原子弹厉害多了！如果希特勒掌握了这种技术，弄得全球遍布他的"满洲候选人"（Manchurian Candidate——因一部同名科幻影片而形成的英语成语，指被人"洗脑"之后丧失了自由意志，完全听命于他人的人），那将成何世界？

《侏罗纪公园》和迈克尔·克莱顿的反科学主义

善于经营的迈克尔·克莱顿

迈克尔·克莱顿（Michael Crichton）的名字总是和著名科幻影片《侏罗纪公园》三部曲（*Jurassic Park*，1993—2001）联系在一起。这三部影片是根据克莱顿的小说《侏罗纪公园》（1990）和《失落的世界》（*The Lost World*，1995）改编的，三部影片的编剧皆由克莱顿本人担任。据说由于大导演斯皮尔伯格不想再导这个系列了，致使侏罗纪公园沉寂了十多年。最近传出的消息说，环球影业再次投放巨资，要拍第四部了——其实克莱顿生前已经担任了这第四部的编剧。而经过电脑特技突飞猛进的十多年，侏罗纪公园也将"升级换代"成为《侏罗纪世界》（*Jurassic World*）了。

科幻作家菲利普·迪克（Philip Dick）身后已有10部科幻电影改编自他的小说，也许只有克莱顿可以和迪克比肩——克莱顿生前就有13部小说改编成了电影。

克莱顿是我和老友清华大学刘兵教授都非常喜欢的作家，2008年，我们在《中国图书评论》杂志的对谈专栏中刚谈了一次他的小说，谁知这年11月4日克莱顿竟去世了，终年仅66岁。我们的对谈发表于2008年8月，应该正是他缠绵病榻之日，这样的巧合是不是"冥冥中自有天意"？

克莱顿1942年生于芝加哥，起初在哈佛大学读文学，后来转入考古人类学，最后却于1969年在哈佛医学院取得医学博士。不过他显然并不

> 《侏罗纪公园》：即使上帝是人创造的，他也不是人可以扮演的

第五章 生物工程的伦理困境

想以"克莱顿医生"名世,而是很快成了畅销书作家。克莱顿生前出版了15部畅销小说,最著名的当数《侏罗纪公园》、《失落的世界》、《刚果惊魂》(*Congo*,1980)、《神秘之球》(*Sphere*,1987)等,其中13部已被拍成电影。还没拍电影的那两部,《猎物》(*Prey*,2002)和《喀迈拉的世界》(*Next*,2006),估计拍成电影也只是时间问题。

克莱顿可不像菲利普·迪克那样生前潦倒,他善于经营自己的人生。他的小说都是畅销小说——通常被归入"商业通俗小说"类型,而不归入"科幻小说"。小说改编成电影的好事他也早早享受到了,他很早就开始担任电影编剧,后来自己拍摄影片,自任导演,甚至还组建了Film Track电影软件公司。克莱顿生前担任编剧的影视作品总共22部(包括2部剧集,2部重拍片),其中有6部他还担任导演。这些并非都是科幻作品,也有带魔幻色彩的,如《刚果惊魂》(据此改编的同名电影也很有名,但其中的科幻色彩却是相当淡的)、《终极奇兵》(*The 13th Warrior*,1999)等,或商业色彩很浓厚的,如《旭日追凶》(*Rising Sun*,1993)等。

克莱顿科幻作品中的反科学主义

一个获得了医学学位的人,竟会在影视方面有如此建树,这在中国是很难想象的。再看看迈克尔·克莱顿的教育履历,他所受的科学教育中,主要偏重生物医学方面,而物理学等较"硬"的科学成分相对少些,所以写《侏罗纪公园》对他来说更为驾轻就熟。但他也不是不能涉及时空旅行之类的物理学主题,比如《时间线》(*Timeline*,1999,即《重返中世纪》),也是他的重要作品之一。

不过,克莱顿的小说虽在商业上很成功,却并不缺乏深刻的思想价值。

在《侏罗纪公园》和《失落的世界》中,克莱顿对于人类试图扮演上帝角色,来干预自然,最后却又失控,做了意味深长的讽喻和告诫。这在此前的幻想作品如《异形》系列(*Alien*,1979—1997)当中,当然已经能找到先声,但克莱顿将故事安排成在公园中再造恐龙,还是别

出心裁的——就是为了娱乐，人类滥用生物工程之类的技术也是危险的，更不用说其他充满伦理道德困境的应用了。

而到了小说《猎物》中，警世意义更为明显。年轻貌美、聪明能干、野心勃勃的朱丽亚，就是一个玩火者，她玩的"火"是一种叫作"纳米集群"的东西，最终这种东西夺走了好几位科学家的生命，也要了朱丽亚的命。如果不是小说中的"我"（朱丽亚的丈夫）出生入死扑灭了失控的"纳米集群"，它们就可能毁灭人类。

在《猎物》想象的未来世界中，"政府"已经退隐到无足轻重的位置，而"公司"则已经强大得几乎取代了政府，经常成为与个人对立的一方。这种现象其实在大量科幻电影和科幻小说中都普遍存在。克莱顿借助他那天马行空的想象力，让"纳米集群"进入朱丽亚体内控制了她，使她时而明艳如花，时而狰狞如鬼，来象征公司这一方的邪恶，以及对金钱的贪欲之害人害己。

优秀的科幻作品，可以借助精彩的故事，来帮助我们思考某些平日不去思考的问题，克莱顿的《神秘之球》就是如此。小说涉及了一个颇为玄远的主题——我们人类能不能"消受"某些超自然的能力？小说设想发现了一艘三百年前坠落在太平洋深处的外星宇宙飞船，考察队进入之后，怪事迭出，最后发现是飞船中一个神秘的球在作祟，这球能够让进入其中的人获得一种超自然的能力——梦想成真！但是克莱顿用他构想的故事，让考察队幸存的队员们认识到，自己实际上无法驾驭这种超能力，人类更是没有准备好拥有这类能力（或技术）。其实《侏罗纪公园》《失落的世界》《猎物》中也表达了类似的意思。

人类既然目前还无福消受"梦想成真"之类的能力，或再造恐龙、"纳米集群"之类的技术，因为我们还没有准备好，那么对于其他将要出现或者已经出现的科技奇迹，我们是不是已经准备好了呢？如果对于是否准备好这一点还没有把握，为什么还要整天急煎煎着追求那些奇迹呢？为什么不先停下来思考一下呢？

当然，克莱顿想必也知道，"停不下来"是因为资本在背后催命。资本为了自身的增殖，是没有理智，也没有道德观念的。克莱顿小说和电影中邪恶的公司，无一不是在资本的驱动下行事。

直面科学伦理争议的作品最有价值

科幻中向来有所谓"硬科幻"与"软科幻"之分,"极硬"的那种,比如前些年去世的阿瑟·克拉克的《太空漫游》四部曲(*2001: A Space Odyssey*; *2010: Odyssey Two*; *2061: Odyssey Three*; *3001: The Final Odyssey*,1968—1997)之类,其中想象的未来科学技术细节,以今天科学技术的基础和发展趋势来看,非常符合某种"逻辑上的可能性"。而"极软"的那种,则可以基本上忽略科学技术的细节,也不必考虑"逻辑上的可能性"。

许多优秀的科幻作家都是"紧跟"科学技术发展前沿的——即使是为了批判和反思,也需要有足够"硬"的准备,才可以服人。克莱顿对科学技术发展前沿一直是相当关注的,按照上面的标准来看,克莱顿的小说至多只能算"中等偏硬"。但每一部情形也有不同,比如《时间线》中的时空旅行、《猎物》中的"纳米集群"之类就比较"硬",而《神秘之球》就比较软。

考虑到中国传统的"科普"读物通常都只向公众传递科学技术争议中赞成一方的一面之词,克莱顿的作品敢于直面当下的科学争议,让读者能够从中了解到争议双方的对立意见和原则,对于中国读者来说就具有了特殊的价值。例如,他晚年的作品《喀迈拉的世界》(*Chimera*)围绕"嵌合体"(chimera,原为古希腊神话中狮头、羊身、蛇尾的吐火怪物)展开故事,涉及基因重组、克隆技术等当下最前沿的技术,是一部"生命基因伦理小说"。又如《恐惧状态》(*State of Fear*,2004),以"全球变暖"和环境保护为主题,讲述生态恐怖主义的故事,认为所谓的"全球变暖"原属子虚乌有。他的观点能否成立当然可以争论,但至少有助于我们"兼听则明"。

隐私与天书之基因伦理学

——从《千钧一发》到"人类基因组"

最严重的隐私，连自己都不敢窥看

隐私权是人权的一部分，所以在文明社会，公民的隐私权得到尊重。通常，隐私的内容，对于主体本人是开放的，每个人当然知道自己的隐私是什么。但是，其实还有一类更为严重的隐私——严重到连主体本人都不敢窥看！这样的隐私是什么？

这种最严重的隐私，是关于一个人的健康、寿命、死期、死因等。在现有的科学技术水准下，这些信息通常还无法确切预知，所以人们通常也还没有习惯将它们列为重要隐私。但是在科幻作品中，作家已经开始为我们思考：如果一个人知道了自己这方面的信息，比如自己的死期和死因，结果会如何呢？

以我见闻所及，讨论这一问题比较深入的作品，是倪匡的科幻小说《丛林之神》。小说中假想了一个外星文明遗落在南美丛林中的圆柱形仪器，能使人获得预知未来的超能力。原始部落的世袭巫师保有这具仪器，获得预知未来的能力，在部落中享有无上权威。后来大都市的上流社会人物将圆柱偷走，噩梦就开始了。偷走圆柱的是一个"富二代"的年轻医生，但他获得了预知未来的超能力后，就性情大变——因为他知道了自己将会如何死去（死在脑手术的手术台上），从此行为乖张，度日如年，他的每一天都仿佛只是在等待已经判决的死刑何日实施。最终他死于非命，接着，所有获得圆柱所赋超能力的人无一善终。当圆柱来到卫斯理手中时，他在白素的督促下将它沉入了海底。

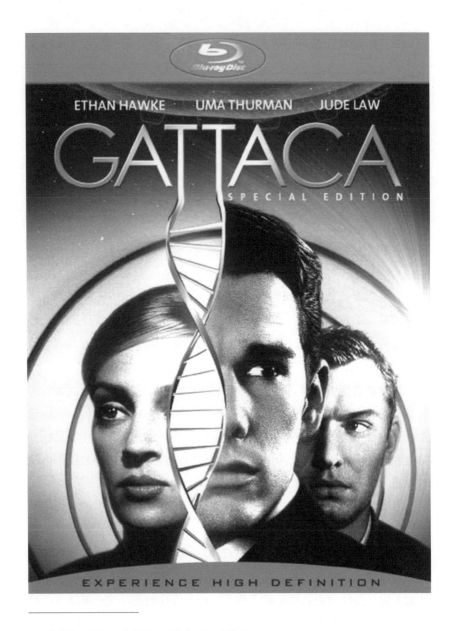

《千钧一发》：破译"天书"之后，我们将来到一个极度不公平的世界

然而，这和基因伦理学有什么关系？好像还没有，但是很快就要有了。

借助《丛林之神》的故事，我们可以感觉到，一个人的健康、寿命、死期、死因等信息，其实是极其严重的隐私，它们确实严重到连主体本人都不敢窥看。至于具体用什么手段来得到这种隐私，在这里并不重要。

基因歧视的黑暗前景

十五年前有一部不太引人注目的科幻电影《千钧一发》（*Gattaca*，1997），假想了一个反乌托邦色彩的未来世界，那时人类已经能够通过基因检测，预知一个人一生的健康状况：包括在几岁时患哪一种疾病的概率、寿命有多长、死于某种疾病的概率等——其实也就是上面所说《丛林之神》小说中那种严重到连主角自己窥看后都无法忍受的隐私，个人隐私在这个世界中已经荡然无存。

不仅如此，那时人类还能够通过基因技术，对胎儿的形成实施干预，使得生下的孩子健康、俊美、聪明、长寿。于是地球上分成两类人，一类是出生前经过干预的"精英人类"，一类是自然生育的"瑕疵人"——因为自然生育的人不可能尽善尽美。"精英人类"理所当然地统治着整个社会，"瑕疵人"则只能从事低等的职业，比如清洁工之类。

影片通过假想的故事提出了一个致命的问题——基因歧视。如果基因检测真的能够将每个人的上述致命隐私一览无余，那么这些还能够称为隐私吗？谁又有权知道这些隐私？如果一个人基因检测的信息表明他未来易患病或短寿，那他将在求学、求职、求偶、晋升、贷款、投保等各种现代社会无法避免的事情上备受歧视！公司为何要录用一个"30岁时患心脏病的概率为70%"的人？银行将拒绝他的贷款申请，保险公司将要求他的保险金额比其他人高许多倍，更别说恋爱结婚了。这个人的一生将暗无天日。

影片中假想的通过基因干预生育优秀儿童，自然是基因歧视的一部分，或者可视为基因歧视的发展。影片没有想象这种干预如何实施。如

果是一种非常昂贵的服务，那必然只有富人才能享受，这当然会使社会剧烈分化——"精英"们才有条件生育出下一代"精英"，继续进入统治阶层；社会下层的"瑕疵人"享受不起这种服务，就只能继续生育"瑕疵人"，永远留在社会底层。这将毫无公平可言。

大众媒体是怎样谈论"人类基因组"计划的呢？

注意影片《千钧一发》上映的年份是1997年。三年之后，一项被誉为"可以与征服宇宙相媲美"的、被称为生命科学的"登月计划"的科学成就隆重宣告达成——2000年6月26日，美国总统克林顿和英国首相布莱尔，在白宫和唐宁街同时宣布："人类基因组"草稿已经完成。到2006年，人类23条染色体的测序工作将全部完成。

十几年间，"人类基因组"已经成为一个进入公众话语的词汇。提到"人类基因组"时，公众通常被告知的是：一部关于人类自身的"天书"被破译了，一部关于人类自身的"自传"被写成了。这是人类探索自身奥秘的里程碑，是继"曼哈顿计划"和阿波罗登月计划之后，人类科学史上的又一个伟大工程。英国记者、科普作家马特·里德利（Matt Ridley）满怀豪情地对中国公众说："生活在这个时代，我们感到无比荣幸，因为我们对基因的了解达到了前所未有的程度，我们正站在一个即将登堂入室的门槛上！"

那么，好吧，我们跨过这个门槛之后，"登堂入室"的是一个什么世界呢？

科学家和大众媒体众口一词，告诉我们说，"人类基因组"图谱可以帮助我们治病，医学将进入一个新天地，我们的健康将有望大大改善，我们的寿命将有望大大延长，有人甚至已经开始谈论长生不老或永生。将公众的注意力集中到健康问题上，成为宣传"人类基因组"的主基调，正如一位中国科学院院士所说："'人类基因组'计划之所以引人注目，首先源于人们对健康的需求。……是每个人、每对父母、每个家庭、每个国家政府所不得不考虑的问题。因为人类对健康的追求，从来都不曾懈怠过。"

但是，一些科学家心里明白但嘴上不说的、一些媒体人士心里不明白所以嘴上也不说的事实是——跨过这个门槛之后，我们将要去的地方，就是影片《千钧一发》中的世界！沿着现在的道路，不用走很远，当人类真的能够借助"人类基因组"图谱来治病时，基因检测就将使得每个人的健康隐私荡然无存。比如，那时求职、入职、入学的体检中，会不会包括一份基因检测报告？谈婚论嫁时，如果恋人要求提供基因检测报告，又将如何应对？

有人已经预言："我们将会面临一场新的战争，那就是——基因歧视。"十几年前克林顿已经签署过一项行政命令，要求"一切非军事单位和个人，都不得在人员雇用问题上把遗传信息作为标准"。但是立法的步伐和科学技术发展的速度相比总是非常缓慢的。况且即使有了法律法规，在科学技术面前也往往是软弱无力的，比如国内关于禁止在生育前检测胎儿性别的法规，就是一个例子。

采用基因干预的方法孕育"精英"儿童，或使自己获得长寿的想法，也必然极大地诱惑着富裕的夫妇们。且不说公平问题，即使仅从技术角度来考虑，这也不见得是好事。因为这会带来一系列伦理道德问题：如果只有少数人能获得长寿，围绕获得长寿的权力就会出现残酷争夺；如果人人都能长寿，则人口爆炸问题、生活资源和生存空间的争夺问题等，就会变得异常尖锐。

在我们目前还没来得及为面对这些问题做好准备的情况下，对于"人类基因组"计划（以及一切类似的科学技术成就），一味传播盲目乐观的论调，对我们没有好处。人类在破译"天书"这件事情上一味高歌猛进，很可能未见其利，先受其害。如果"人类基因组"计划最终只是为我们的后代创造了一个《千钧一发》中的世界，那还叫什么成就？

第六章
Chapter 06
◆◆◆
地球环境、末日预言与灾变

想象与科学：地球毁于核辐射的前景

地球毁于核辐射的前景

如果想改变我们先前对科学技术那种近于痴情、单恋的看法，路径当然有不止一条，比如哲学思考之类，但最轻松的莫过于多看看科幻作品。看得多了，只要稍加思考，有些问题就会次第浮现出来。

比如，许多科幻作品中都想象了地球的末日，我们可以将这些想象中造成地球末日的原因分为两大类：第一类是外来的灾变，比如太阳剧变、彗星撞击等，总之是外来的不可抗拒之力所致；稍推广一点，则外星文明的恶意攻击，乃至《三体》中想象的"降维攻击"等，都可归入此类。第二类是人类自己的行为，在这一类型中，导致地球末日的原因，通常总是核战争或核灾难。

在许多末日主题的作品中，导致地球末日的原因和过程往往虚写，故事总是在地球废墟、逃亡中的宇宙飞船、已经殖民的外星球之类的环境中展开。比如经典科幻影片《银翼杀手》(*Blade Runner*，1982)、剧集《星际战舰卡拉狄加》(*Battlestar Galactica*，2003—2012)等，都是如此。

在这类作品中，地球还经常被写成一个久远的传说，因为它早已被人类废弃。最典型的例子是阿西莫夫的科幻史诗《基地》系列(*Foundation*，1941—1992)，当人们最终找到那个传说中人类起源于此的行星——地球时，发现它是一颗废弃已久的死寂星球，上面"任何种类的生命都没有"，因为极强的放射性使得"这颗行星绝对不可以住人，

连最后一只细菌、最后一个病毒都早已绝迹"。

想象一个"没有我们的世界"

科学幻想的功能之一是所谓"预见功能"——这一点即使是盲目崇拜科学、拒绝反思科学的人也赞成的,但是仅仅靠小说或电影这类虚构作品的想象,毕竟缺乏足够的说服力,于是有人弄出一部"幻想纪录片",来讨论地球的未来。

在通常的认识中,纪录片被视为某种意义上的"非虚构作品"——实际上也难免有或多或少的建构成分。有些幻想故事影片采用"伪纪录片"的形式拍摄,这种做法逐渐模糊了科学幻想和科学纪录之间的界限。

这部由美国"国家地理频道"拍摄的《零人口的后果》(Aftermath: Population Zero,2008),来源于美国人艾伦·韦斯曼的非虚构作品《没有我们的世界》(The World Without Us,2007),此书的纪录片拍摄权出售给了"国家地理频道"。韦斯曼为了宣传此书,还到上海和北京出席了有关活动,与中国读者及相关学者共同研讨了一番"有关人类未来"的种种问题——尽管难免有点大而无当。在2007年举行的一场活动中,我也和韦斯曼讨论过一些这类问题。不过这部影片用了完全不同的片名,而且在片头和片尾也没有找到"改编自韦斯曼作品"之类的字样。

几乎所有的科学幻想作品都是幻想"人类未来如何如何",所以描绘人类突然消失以后的地球,确实不失为一个新思路。假如人类突然消失,地球会发生哪些变化?

消失2天后:管道堵塞,城市变为泽国;

消失1周后:因水冷却系统瘫痪,核电站的核反应堆毁于高温和大火;

消失1年后:大城市的街道纷纷开裂,并被杂草占据;

消失3年后:因为不再有暖气供应,大城市管道系统爆裂,建筑物开始瓦解;蟑螂和那些依附于人类的寄生虫早已死去。

消失10年后:木质建筑材料开始腐烂;

消失20年后：浸在水中的钢铁锈蚀消融，铁路的铁轨开始消失，城市街道成为河流，野草侵夺了农作物的生存空间；

消失100年后：来自北方森林中的牦牛占据了欧洲的农场，非洲象的数量有望增长20倍，大多数房屋屋顶塌陷；

消失300年后：地球上的桥梁纷纷断裂；

消失500年后：曾经是城市的地方已经变成森林；

消失5000年后：核弹头的外壳被腐蚀，其放射性污染环境；

消失35000年后：泥土中的铅终于分解；

消失10万年后：大气中的二氧化碳终于降低到工业化时代之前的浓度；

消失100万年后：微生物终于进化到可以分解塑料制品了；

消失1000万年后：青铜雕塑的外形仍然依稀可辨；

消失45亿年后：放射性铀238半衰期；

消失50亿年后：太阳因进入晚年膨胀而吞噬了地球，地球的历史结束。

上面这些情景，并非纯粹出于幻想。对于人类突然消失后地球会发生哪些变化，可以依据现有的相关知识，结合地球上某些特殊地区的状态来推测。这些地区或是人类尚未大举入侵的，或是人类活动因战争之类的原因而停止了相当长一段时间的。后者看起来更具说服力。比如塞浦路斯东岸的旅游胜地瓦罗沙，因为战争而荒废了两年，结果街道上的沥青已经裂开，从中长出野草不说，连原先用作景观植物的澳大利亚金合欢树，也在街道中间长到一米高了。又如韩国和朝鲜交界处的"非军事区"，从1953年起成为无人区，结果这里变成各种野生动物的天堂，包括濒临绝种的喜马拉雅斑羚和黑龙江豹……

人类已经亲手毁灭了伊甸园吗？

人类在短时间内"突然消失"和逐渐衰亡并不一样——考虑"突然消失"才更具戏剧性，作为思想实验也更具冲击力。这和影片《后天》（*The Day After Tomorrow*，2004，以及随后出版的同名小说）中的故事

有点类似：地球环境突然变冷，于是对人类构成了浩劫。如果逐渐变冷，人类有时间适应并采取对策，就不成其为浩劫了。

从现今的情况来看，在可见的将来，人类突然消失似乎是不可能的，但作为假想，倒也并非全然没有可能。比如：某种致命病毒的传播导致人类全体灭亡——这在玛格丽特·阿特伍德的小说《羚羊与秧鸡》（*Oryx and Crake*，2004）中已经想象过了；或者是人类丧失了生育能力，只有死没有生，由此逐渐"将这个星球还原成伊甸园的模样"——这在影片《人类之子》（*Children of Men*，2006）中也想象过了。韦斯曼甚至还想象了"外星人将我们带走"之类的可能。

想象一个"没有我们的世界"，对于今天的我们有什么意义呢？

站在地球的立场上看，总体来说，人类的退出不失为福音。人类发展到今天，几乎已经成为地球上所有其他物种的天敌。作为人类文明集中表现的城市，则成为高污染、高能耗的大地之癌。越来越多的人开始认识到，城市已经不再能够让生活变得更美好。《零人口的后果》或《没有我们的世界》至少给了我们一个新视角，看看我们人类，对地球这颗行星都干了些什么事啊！再联想到中国古代文学中"高岸为谷，深谷为陵""三见沧海变为桑田"之类的意境，人类文明恍如南柯一梦，最终都将归于寂灭虚无。看看这样的情景，至少也能让人类稍微减少些钻营奔竞之心吧？

虽然在人类退出之后，大自然"收复失地"的能力之强，速度之快，都超出了我们通常的想象，但人类的活动已经给地球种下了祸根，人类目前是依靠自己的持续活动来保持灾祸不发作，一旦人类离去，灾祸就无可避免——最典型的就是核电站。人类天天严密看管着它们，还难免有恶性事故（比如切尔诺贝利、福岛的核灾难），一旦失去人类的管理，那些核反应堆和核废料，在此后漫长的岁月中，"都将成为创造它的智慧生物和靠近它的无辜动物的墓碑"。

所以，不管人类灭不灭亡，伊甸园已经毁在我们手里了。我们还能重建它吗？小说《基地》中所想象的死寂地球，还能够承载另一个新文明吗？

《后天》：我们还能不能有后天

早先，科幻电影（或小说）被认为只是给"小朋友们"看的玩意儿，至少在我们这里是如此。现在也许情形好了一点，但科幻电影还是经常被科学家嗤之以鼻。政治家们通常也不会让电影来影响自己的政策。不过一部影片《后天》（*The Day After Tomorrow*，2004），却引起了轩然大波。

首先它得到了科学界的重视——哪怕就是批评，也是重视。许多科学家出来发表评论。2004年4月，美国国家宇航局（NASA）甚至给戈达德航天中心的科学家和各级官员发了一份内部紧急邮件，其中说："宇航局任何人都不许接受与这部影片相关的采访，或作出任何评论，任何新闻单位欲讨论有关气候变迁的科幻电影及科学事实，只能同与宇航局无关的个人或组织联络。"给人的感觉是，这一次科学界无论如何不能不重视了。

另一方面，环境保护人士当然从这部影片的热映中大受鼓舞，他们欣喜地看到，这部影片已经促使环保观念大大深入人心。就连政治家也不能不有所反应，美国前副总统戈尔在电影发布仪式的同时举行了一个环保集会，他表示："尽管不像电影中描述的那样剧烈和迅速，但地球的环境确实正在遭受严重的、难以弥补的创伤。"

《后天》的故事框架，有一定的科学根据。简单地说是这样：地球上冷暖气候之所以能够保持稳定，很大程度上与"温盐环流"有关。所谓"温盐环流"，是指原先在北大西洋格陵兰岛附近，寒冷而盐度较高的海水因为较重而下沉，形成向南的深海海流；与此同时，为了补充下

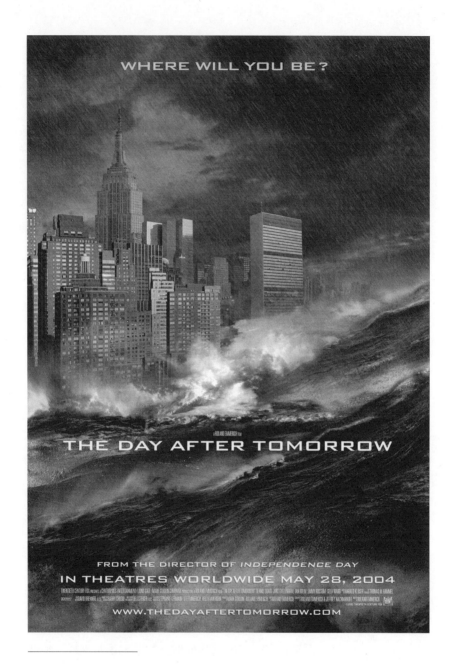

《后天》：如果今天不能正确行事，我们就不会有后天了

沉海水，南方的温暖海水被拉向北大西洋，形成暖流，而正是暖流给欧洲高纬度地区带来温暖的气候。

《后天》的故事是这样展开的：由于全球气候变暖，北极冰层融化后流入大西洋，导致海水稀释变淡，使得"温盐环流"停止流动。于是一系列可怕的后果出现了：海洋温度急剧下降，威力骇人听闻的飓风将高纬度地区的冷空气迅速空降南下，再加上海啸和大冰雹，北半球发达地区转瞬变成酷寒的人间地狱——地球上又一次冰河期突然降临了。

按照古气候学家的意见，在过去九十万年中，地球大约每隔十万年左右会出现一次冰河期。但对于下一个冰河期何时到来，有两种截然不同的判断：一种认为"马上就要到来"，而且会持续约五万年之久；另一种判断则认为下一个冰河期将在五万年之后才会到来。

电影当然不是科学讲座，进行艺术想象是编剧和导演的权力，科学家不能干涉。对于《后天》，科学家实际上并没有多大反感。当然他们指出，影片中让灾变在如此短促的时间内（几天工夫）发生，是夸张了。或者说，《后天》将某种关于地球气候灾变的理论描述，在时间轴上急剧压缩，这样就对观众的心灵形成巨大震撼。事实上，如果那些灾变是在几千年、几百年，甚至几十年的过程内发生，很可能就不是什么灾变了——因为那样的话人类有足够的时间来应对和准备，并且也能够逐步适应环境的变化了。

影片《后天》中还有两个地方颇有思想价值，却往往被评论文章所忽略。

一是在影片中起了巨大作用的"模型预测"。主人公霍尔教授就是根据他制作的数学模型预言了灾难的发生时间，他的儿子、儿子的女友等也是听从了他的预言才得以幸免于难的。这些情节给人的印象是那个在电脑上演示的数学模型神奇莫测，从形式上看简直与巫术异曲同工。而实际上，"模型预测"是西方科学史上最传统、最经典的方法，这种方法在古希腊天文学家那里就已经发展成熟，至今全世界的主流科学家没有不使用这种方法的。

这种方法的基本程序是：通过实测建立模型，然后用这模型演绎（预言）出未来现象，再以实测检验之，符合则暂时认为模型成功，不

符合则修改模型，如此重复不已，直至成功。其实影片中霍尔教授的模型是否一定能够正确预言未来的气候变化，是很难说的，因为气候的变化不像行星运动那样有相当精密的周期性。

影片中的另一个值得注意之处，是假想北半球变成冰雪世界后，幸存的美国人纷纷逃往南方，美国和墨西哥边境的情形顿时翻转过来——以往一直是美国拼命防止墨西哥的非法移民入境，现在却是美国难民潮水般涌入墨西哥境内。影片让墨西哥政府接纳了这些美国人，最后美国总统在驻墨西哥大使馆发表演说，感谢墨西哥人民。

由于迄今为止地球上经济发达地区绝大部分集中在北半球，如果冰河期真的在近期就到来，《后天》中所假想的局面就可能真的出现，那时发达地区的人们将成为逃往南方的难民，往日他们面对欠发达地区的人民曾经趾高气扬，以富贵骄人，此时让他们情何以堪？

所以，影片《后天》所强调的环保意识，不仅仅是某种科学问题或技术问题，它还是思想问题、政治问题。影片中对环境保护持消极态度的美国副总统，被认为是影射美国副总统切尼，影片还被认为是影射攻击了美国政府在环境问题上的政策，因而引起了政府的不满。而影片的导演表示，他希望《后天》成为一部对于地球环境及气候变化的忧思录，他说他有一个秘密梦想：要让这部影片推动政治家在环境保护问题上的行动。

科幻电影的编剧和导演，虽然不是科学家，通常也不被列入"懂科学的人"之列，但是他们可以用电影影响公众，因而也就很有可能对科学和政治发生影响。影片《后天》就可能成为一个这样的例证。《后天》将一个严峻的问题提到观众面前：如果我们再不注意环境保护，我们还能不能有后天？

如果有洪水，谁能上方舟？
——《深度撞击》之"方舟计划"

有人喜欢将科幻分成"硬"和"软"。那种有较多科学技术细节、有较多当下科学技术知识作为依据的作品，被称为"硬"，比如《超时空接触》(*Contact*，1997)中，有使用射电望远镜进行"SETI计划"、按照外星人提供的技术方案制造时空旅行用的飞行器等细节，就可以算是比较"硬"的；又如《2001太空漫游》(*2001：A Space Odyssey*，1968)，因剧中那台电脑"HAL-9000"是一个中心角色，在当年也就算很"硬"的了。而幻想成分越大、技术细节越少，通常就越被认为"软"。例如《星球大战》(*Star Wars*，1977—2015)这样的影片，初看起来似乎颇"硬"，其实是相当"软"的——影片中除了"死星"、光剑、机器人士兵这类道具之外，最"科幻"的部分，大约也就是海盗飞船"千年隼号"驾驶舱中经常出现的那句话了——"进入超光速飞行"。

对科幻作品的"硬"和"软"，各种观众和评论者的口味颇不相同。越是倾向于唯科学主义立场的，一般就越欣赏"硬"，因为在他们看来，越"硬"就越"科学"；而"软"的远端，那就逐渐过渡到魔幻之类，很可能会被他们斥为"伪科学"。但是比较"软"的作品，有时却可以在思想性方面取胜。

从这样的角度来看，《深度撞击》(*Deep Impact*，1998，又名《天地大冲撞》)可以算既有点"硬"但同时又很有思想价值的影片。

影片的故事，实际上是古老的洪水故事的一段现代翻版。世界上好些古老文明都有关于古代大洪水或类似的传说，在西方，《圣经》中的大洪水和诺亚方舟故事当然是尽人皆知的。由于先知先觉或得到"天

《深度撞击》：幻想对未来世界的影响，也许已经发生了

启"，预作准备，结果得以在一场浩劫中生存下来，然后东山再起，重铸辉煌，这样一个古老的故事结构，无疑启发了现代一些重要幻想作品的灵感。比如，阿西莫夫的幻想小说《基地》系列（Foundation，1941—1992）中，一条主要的线索，就是一位先知处心积虑未雨绸缪，要让文明的种子在一场为期三万年的浩劫中保存下来，并且要设法让这场浩劫的时间缩短为一千年。

在《深度撞击》中，洪水是一颗撞击地球的彗星造成的。起先人类试图炸碎这颗彗星，派出宇宙飞船降落在彗星上并安放了炸弹。但是爆炸实施的结果，只是将彗星炸成了两段，一颗彗星变成了两颗；而更可怕的是，这两颗彗星依旧一前一后向地球撞来！精确计算彗星轨道和着陆地点的结果表明，撞击将引起超级海啸和洪水（影片中表现这两项情形相当惊心动魄），繁华的大都市将转瞬变为人间地狱，惊天浩劫已经不可避免——人类文明甚至有可能完全毁灭。

这时，美国政府决定启动一项称为"方舟计划"的应急预案。

关于这项预案的内容及其实施情况，正是本片最具想象力也是最具思想性的部分。

"方舟计划"决定让100万美国人进入预先建造好的特殊设施中，这些设施可以在与世隔绝的状态下支持两年，以等待地球环境从浩劫中逐渐恢复。

但是且慢，在我们中国人看来，恐怕最棘手的问题，将不是如何确保特殊设施的安全和运作，而是——我想多半如此——如何选择这100万人？换句话说，凭什么少数人可以被送进诺亚方舟，而大多数人将被抛弃在滔天洪水之中听其自生自灭？我们当中恐怕没有人敢于做出这样的预案。

在影片中，"方舟计划"是这样选择100万美国人的：

其中80万人由电脑随机选出，但是50岁以上的平民一律不在候选之列！

另外20万人，是由有关机构具体指定的优秀人才，包括医生、科学家、工程师、军人、教师、艺术家（影片中排列的顺序，也可能并无深

意），这些人选不受50岁的限制。

在影片中，美国人平静地面对"方舟计划"的实施。

被选中的人没有欣喜若狂。几家人围坐着看电视新闻，忽然电话铃声响起，女主人接完电话后，平静地、有点抱歉地对丈夫和其他在座的人说："我们被选中了。"大家听后继续看电视。过了一会儿，一位男士起身离去，妻子问他去哪儿，他说回自己家，"我们也可能接到电话"。

未被选中的人也没有"在末日前疯狂一把"的表现。那位起身去等电话的男士，最终就未被选中，洪水来临前夕，他和女儿洒泪而别。另一位妇女则将自己收藏的艺术品捐赠给特殊设施，希望这些艺术品能够度过浩劫。

电影当然要搞一点煽情，影片中有几处是相当"道德煽情"的：

一个男孩（中学生）因为有某方面的优异表现，也被入选20万指定人选之列，但是他不愿意抛弃热恋着的女同学而独自得救。他先是和女同学结婚，试图让她以他妻子的身份得到进入"诺亚方舟"的资格，这当然是小孩子的幼稚想法，和走后门并无多大差别。但是当他得知女同学不能进入之后，他放弃了自己进入的资格，决定和女孩一同设法逃生。

美丽的电视节目女主持人也入选了20万指定人选之列，但是她却觉得自己不应该入选，因为自己其实没有什么才能，并不将自己的美丽和幸运当作多么了不起的资本，这应该说还是相当崇高的情怀。最终她将自己进入"诺亚方舟"的资格让给了一位有小孩的妇女，自己回到孤独的父亲身边，父女二人热泪相拥，在海边平静迎接滔天洪水的到来。当然，如果只从"国家利益"来考虑，女主持人这样做也许并不正确——毕竟，在重建文明的未来，人们对美丽而有经验的电视节目女主持人的需要，一般来说会超过对一位普通妇女的需要。

派往彗星的宇宙飞船"弥赛亚号"，在实施了未能达到预想目标的爆炸之后，还剩下四枚核弹和一点有限的燃料。地球指挥中心已经宣布"弥赛亚号"行动失败，命令他们返航。但是宇航员们最终决定放弃生

还机会，回头再次登陆彗星！这次他们将飞船驶入峡谷深处，引爆了核弹，终于将第二颗彗星炸成万千碎片。最后，在彗星残骸形成的壮丽流星雨中，地球避免了第二次撞击。宇航员们死的选择，换来了无数地球人类的生的机会。那位中学生和他的女同学，就是因此而幸存下来的。

　　除了谁能进入"诺亚方舟"这样的问题之外，这部影片还可以引发许多思考。比如，这样的应急预案的实施，是完全透明，让老百姓清清楚楚，还是一切都在严密的控制之下秘密进行？又如，如果你未被选中进入"诺亚方舟"，在这末日之前的若干天里，你将干些什么？或者，如果你已经被选中进入"诺亚方舟"，你将随身带些什么东西？……诸如此类的问题，都是我们平日不会去想的，而看了影片之后，沿着其中故事展开的思路，开始思考这些问题时，又会发现都是很难得出答案的。

　　从对人类文化的长远贡献来说，当然是作品的思想价值更重要，如果作品能促使观众思考一些问题，这些问题是我们在日常语境中很少会去思考，或不便展开思考的，而幻想作品能够假想某些故事，这些故事框架就提供了一个虚拟的思考空间（这方面小说往往能做得更好些）。

看完《2012》，明天该上班还是要上班

——从《2012》看科学、娱乐和神秘主义

大片营销与末日预言

看了影片《2012》（2009）之后，我除了感叹"大片"的营销力度之大，对影片本身的评价并不太高。"大片"营销已经有一套成熟模式：照例是所有的时尚媒体全部"做"一遍，这一动作会使得其他媒体因为担心自己"落伍"而不得不跟进，于是公众触目所见，没有一家媒体不在谈论《2012》的，自然印象深刻，就乖乖掏钱进电影院啦。这次还没有用上女主角绯闻之类的辅助手段——因为影片中可以说没有女主角。

我已经看了三部以"2012世界末日"为主题的电影，它们在以一个"末日预言"作为包装这一点上大同小异，只是对导致末日的直接原因各自编造得不一样。比方说，影片《2012毁灭日》（*2012: Doomsday*，2008）想象的是，地球自转停下来了；而《2012超新星》（*2012: Supernova*，2009）是想象太阳系附近有一颗超新星爆发，巨大的能量要摧毁地球了；现在这部《2012》，故事中又有另一套看上去很"科学"的包装（比如影片一开头在地下深处废弃矿井中的实验室之类）。

也就是说，末世来临的具体原因可以是各种各样的，这些原因一般会被编得有点科学性，但是不管影片如何讲故事，这个末日的说法本

《2012》：神秘主义也可以成为科幻影片的思想资源

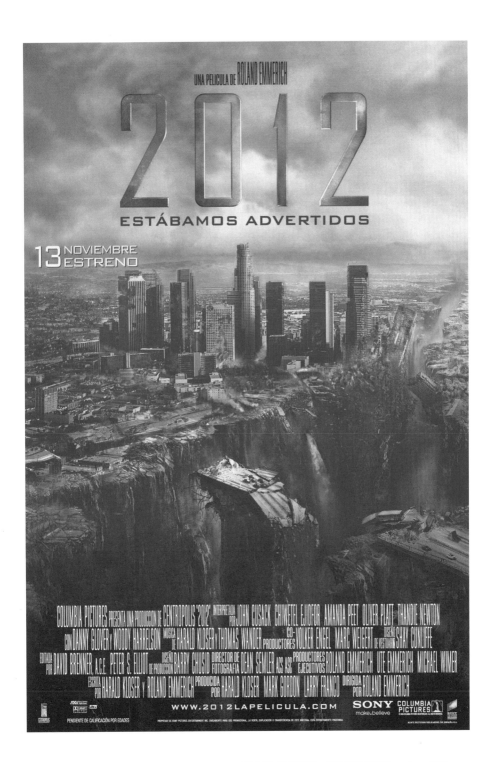

身是毫无科学性的——关于玛雅历法中的"长纪元"第四周期恰好结束于2012年12月21日之类的说法，除了提供神秘主义的娱乐之外，原本是完全不必认真对待的。问题是影片《2012》似乎太成功了，将这个荒谬的末日预言传播得太广了，以至于有些观众觉得似乎有必要来认真看待它了。

末日预言在西方流行的原因

关于"末日预言"，似乎西方人比较喜欢谈论。比方说电影《先知》（*Knowing*，2009）和《地球停转之日》（*The Day the Earth Stood Still*，1951）的2008年翻拍版，都属此类。《后天》（*The Day After Tomorrow*，2004）和《2012》是同一个导演，但两部影片之间有很大差别。

在影片《后天》里，并没有末日预言，只不过描绘了一次灾难。灾难不等于末日。末日是有条件的，首先，末日必须要有一个预言，这样它才会构成末日；其次，末日的情景一定有很大的灾难。如果没有预言，而是一个突发的灾难，比方说《世界大战》（*War of the Worlds*，2005）、《独立日》（*Independence Day*，1996）等，这些电影里都是一个突发灾难，它们不构成末日预言。

"末日预言"之类的话题在西方之所以比较流行，主要有三个背景原因：

一是宗教情怀。宗教情怀就总是让人更愿意讨论救世、末日、重生之类的主题，许多宗教色彩浓烈的作品都不外乎这些主题。

二是文明周期性。西方人比较普遍地相信文明是一次次繁荣了又毁灭，毁灭了又再重建……这种周期性的文明观在西方是相当普遍的，这和我们近几十年的教育所造成的一种直线发展的文明观很不一样。我们认为文明从初级到高级，无限地往前发展，而他们比较熟悉一个循环的观念。

三是愤世情怀。喜欢讲末日的人，很多是对当下的社会不满的人，他们认为这个世界太丑恶了，充满罪恶，它理应被毁灭，所以他们呼唤

着上帝快把它毁灭吧——就像《圣经》故事中索多玛城被毁灭一样。

这三个背景中的前面两个，是我们中国传统文化中不具备的。关于文明周期性的观念，在印度传来的佛教中倒是普遍存在的，但是佛教本土化之后，这一点并没有成为我们中国人普遍接受的东西。对当下社会不满的人当然任何时代都有，但是如果没有前面两个背景的话，就不会有第三个背景。对社会不满的人就会从思想上找别的出路，比方说，呼唤一次革命，或者提倡顺其自然、逆来顺受，争取让自己过一个还算过得去的人生。因为你没有宗教情怀，没有文明周期论，你就不会指望通过呼唤一个末日的到来来改变这个世界——有点像电脑死机之后的重新启动。

灾难片与人性拷问

"2012.12.21"这个日子本身就有数字神秘主义色彩，这在西方相当流行，它几乎已经变成了大众文化中的一部分。拍幻想电影的人总是喜欢在这种神秘主义的东西里寻找思想资源。但是，他们做电影的时候，都只是拿它当思想资源。实际上，他们更感兴趣的是灾难片。他们只是给这个灾难的预言披上一件"末日预言"的外衣，再给造成这个灾难的原因披上一件科学的外衣，但它的主题并不在科学上，而在于灾难。这些末日预言的电影，总是出现巨大的灾难。多年的电影作品表明，巨大的灾难是好莱坞喜欢的。

灾难片有两点好处。第一，它总是能用特效来刺激人，拍出来的场面总是要设法弄得具有冲击力、震撼力，比如《后天》，大家就认为很成功，很有震撼力。即使是小一点的灾难，比如《泰坦尼克号》（*Titanic*，1997），也很有震撼力，这样的挑战很容易刺激人不断尝试。第二，灾难片还有一个好处，它总是可以拷问人性。在灾难面前，人的各种劣根性就会暴露出来。

这次上映的《2012》，本质上也是一部灾难片，它花了更大的功夫搞灾难片的两要素。一是电脑特效，特效真是超酷，因为电脑特效技术不断在发展，比起几年前的就能好很多。二是拷问人性，影片说制造

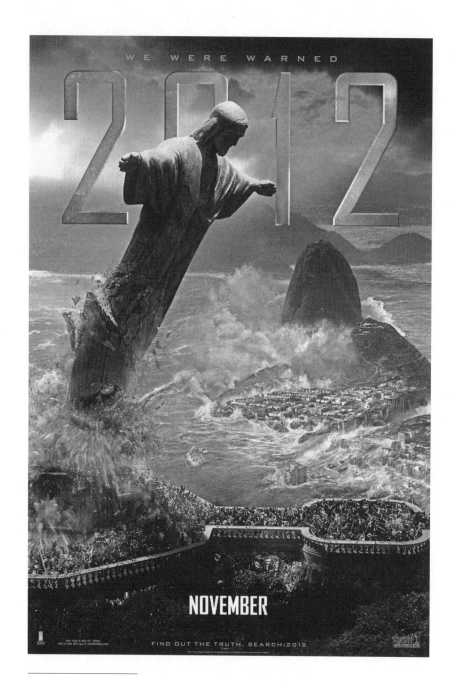

《2012》：神秘主义的末日话题只能聊作娱乐谈资，明天该上班还得上班

了几个"方舟"（这次已经是"中国制造"），好躲过灾难，保存人类精英，但是谁能进那个方舟呢？影片中对于要不要向其他逃难者开放方舟的争论，就是对人性的拷问。

其实这种拷问已经老套了，在以前的另一部科幻灾难片《深度撞击》（*Deep Impact*，1998）中早就用过了。那部影片说有一颗小行星要撞地球，美国就建造了一个地下掩体——就等于是《2012》中的方舟，让他们指定的精英人士进去，剩下的位置则在全民中抽签，抽到的人可以进去，抽不到的就在外面等死。这也是拷问人性。设置一个灾难之后，可以从多方面拷问人性。

同样是搬演"世界末日"的灾难片，早就有过比《2012》更有思想、更有科学色彩的作品。比如电影《超新星》（*Supernova*，2005）。影片假想有天文学家计算出，我们的太阳很快就要变成一颗超新星。按照现有恒星演化模型，一颗恒星的晚年确实有可能发生这种情形，我们的太阳又确实是一颗相当平常的恒星（只是实际上还远未到达它的晚年）。而一旦太阳真的变成超新星爆发，那整个太阳系再无生理，世界末日，人类灭亡，都是毫无疑问的了。于是那个"先知先觉"的天文学家就不辞而别人间蒸发——他取出了所有存款，去周游世界醉生梦死，最后和酒店的美女招待员一起死于陨石袭击之下。而他留下的计算则在政府和科学家群体中引起了剧烈恐慌，偏偏太阳发生了一系列剧烈的活动，使得他留下的计算看起来很像是正确的预言。于是围绕着谁有资格进入类似"方舟"的逃生秘密设施中、我们应该用什么样的态度来对待剩下的短暂人生（也许只有几周了）等问题，剧烈的冲突次第产生，人性再次被残酷拷问。

如何看待"世界末日"

至于影片《2012》中所谓的"世界末日"，我们既不必当真，也不必批判。

世界末日这件事情，纯粹站在科学的立场上说，这个可能性总是存在的。因为不可知的灾难什么时候都可能发生——也许下一个小时就是

末日,这个可能性也存在,只不过它的概率非常小而已。况且按照我们的唯物主义理论,这个世界有始也有终,地球本身,太阳系本身,也都有生命周期,都有衰老死亡之日,那时候当然就是世界末日了。从这个意义上来说,世界末日当然是存在的。

但问题是,当我们现在讨论对于世界末日之说"相不相信"时,我们其实暗含着另外一个问题——那就是:如果你信了,你准备怎么生活下去?如果你不信,你又准备怎么生活下去?

比方说,如果你确信两年之后是世界末日了,和你确信两年之后世界还将是正常的,你此刻的生活态度就会不一样。在前面一种情形下,也许你觉得反正再过两年世界就完蛋了,从现在开始很多约束你都不愿意接受了,你想吃喝玩乐,你想醉生梦死,你想倒行逆施……如果你相信世界还是正常的,那你当然不会胡来了。也就是说,你是不是打算按照两年后世界要毁灭来安排你现在的生活?理智告诉我们,绝大部分人都不可能这样安排生活,都不可能接受这个假设来安排生活。绝大部分人,只要还有理性,肯定会按照"两年后世界将是正常的"这一假定来安排自己的生活。

这让我想起影片《未来战士Ⅱ》(*Terminator 2: Judgment Day*,1991)中,约翰的母亲莎拉·康纳被关在精神病院里,因为她知道了来自未来的人告诉她的1997年是审判日,是世界末日。她一直在预言,说你们一定要做准备,到了这一天,地球上就有灾难,"天网"就要统治地球。人们都认为她是神经病。当然在这个故事中,她其实是正确的"先知"。但在实际生活中,大部分人只要是理性思维的,肯定认为世界将是正常的。

那么为什么大部分人在这种情形下都会相信世界将是正常的呢?因为根据现有的科学理论,我们可以知道两年后世界将是正常的,即使太阳系真会发生什么变化,那也是长周期的变化,几年的时间尺度之内当然感觉不到。

那么为什么我们相信科学,而不相信神秘主义的预言呢?那是因为,科学在以往这几百年里所取得的成绩,让我们相信这个理论是管用的,它对于大部分自然现象的解释是正确的。比方说,它对万有引力的

理解是正确的，以至于我们可以发射一艘飞船飞向火星，居然就真能在火星上着陆，这说明我们计算的轨道是正确的，我们计算这个轨道所依据的整套理论也是正确的，如果它有一点不正确，飞船就飞不到那里去。从这个意义上说，科学的权威当然是最大的。大部分人面临这个选择的时候，还是愿意选择科学。选择科学，我们当然假定两年后世界还将是正常的，我们当然也就不信末日预言了。

有人曾预言，影片《2012》上映之后，大家会更加热衷于谈论"世界末日"之类的神秘主义话题，现在看来倒是有点不幸而言中了。当然，作为谈助，看完电影后，沿着电影里神秘主义的话题继续讨论讨论，这很自然，常能令人愉快，也不至于有多大害处。可是你不会因为这个而改变你对生活的预期和安排——你明天该上班还是要上班。

《流浪地球》当得起开启中国科幻元年的重任

2015年出版的《江晓原科幻电影指南》腰封上，用红色字体印着我的一段预言："所谓的中国科幻元年，它只能以一部成功的中国本土科幻大片来开启。有抱负的中国科幻作家和有抱负的中国电影人，都必须接受这一使命。"当时，我和该书的策划人，都被《三体》电影即将问世的消息所鼓舞，相信这个元年即将到来。

从那时起，已经四年过去了。每年都有人在媒体上呼唤，希望新到来的这一年是中国科幻元年，但是人们一再失望。《三体》改编的电影依然遥遥无期。网上倒是出现过一部名叫《三体》的电影，那是将西方科幻电影中的片段剪辑成一部正常影片的时间长度，同时用画外音简述了《三体》三部曲的故事梗概。有一部名叫《三体》的舞台剧上演了，还得到了刘慈欣的好评。然而，这些零敲碎打怎么能够开启中国科幻元年呢？

直到这个新年，2019年2月5日，大年初一，根据刘慈欣小说改编的同名中国本土科幻影片《流浪地球》正式公映，并迅速成为春节档贺岁影片的票房冠军。

与此同时，对《流浪地球》的评价却毁誉参半，而且两极分化。一些著名人物在观看影片之后，给出了极高评价，并确信它真的将开启中国科幻元年；另一些评论则将《流浪地球》贬得一无是处，而且表现出义愤填膺之状，好像这部影片的问世就是一场祸害。如此分裂对立的评价，放眼世界科幻影史，也属罕见。

应该用什么标准来评价影片《流浪地球》？

以我这几天见闻所及，迄今为止贬抑《流浪地球》的评论主要从两个路径立论：一是以超出观影常态的细心在影片中寻找"科学硬伤"，二是宣称"故事很烂"。对这两方面的批评或诋毁，都很有稍作分析的必要。

故事影片通常都是虚构作品，科幻又必然有幻想成分，所以如何对待科幻影片中的科学细节，本来就不能像在现实生活中对待技术问题那样"较真"，科幻影片的观赏者对这一点本来都是有基本共识的，不知为什么有些人面对《流浪地球》时就忘记这个共识了。如果拿出对《流浪地球》指摘"科学硬伤"的劲头，用到好莱坞的科幻影片上，恐怕大部分都会被搞得百孔千疮。

我们就以和《流浪地球》题材相近，在中国观众中又有一定知名度的影片为例，比如好莱坞影片《绝世天劫》(*Amageddon*，1998)，派一个工程队登陆将要和地球相撞的小行星，安放核弹将其炸毁，不要说二十年前，就是现在，NASA也不具备这样的施工能力。又比如曾在中国公映的《火星救援》(*The Martian*，2015)，整个故事起源于火星上的一场风暴，可是火星上的大气浓度只有地球大气的约0.8%，这样稀薄到几乎不存在的大气，能刮起那场在地球上拍摄成的风暴吗？这类大大的"硬伤"，好像未见有人义愤填膺地指出它们。也许因为它们都是美国电影，就怎么编怎么拍都好？如果对好莱坞电影习惯宽容，那对《流浪地球》也应该同等宽容。

至于影片的故事好不好、烂不烂，更缺乏客观标准，而且牵扯到更多人文方面的价值标准和审美标准。有些人看到影片中拯救人类的英雄是中国人，他们就不习惯，因为他们习惯的拯救人类的英雄，一直是好莱坞常年提供给他们的美国人。

评价《流浪地球》，不应该悬空设立一个无限高、无限完美的标准——任何科幻影片都难以经受这种标准的检验。既然欧美的科幻影片历史悠久，成就也高，我们就姑且拿欧美的科幻影片作为某种标准或背景，来评价《流浪地球》，至少比无限制地吹毛求疵要合理。

影片《流浪地球》的成绩和对小说原著的改编

影片《流浪地球》在特技和视觉效果方面达到了本土科幻影片前所未有的高度,这在那些极力诋毁该片的评论中也不得不承认,只是被说成"也就剩下特技了"。影片在一些视觉场景和细节上致敬了若干著名的科幻经典,比如《2001太空漫步》(*2001: A Space Odyssey*, 1968)、《地心引力》(*Gravity*, 2013)、《后天》(*The Day After Tomorrow*, 2004)等,这些对经典的借鉴非但无可非议,反而显示了编导的专业视野,并能唤起爱好科幻的观影者的深度愉悦。放眼多年来西方的科幻影片,《流浪地球》的视觉效果也毫无疑问可称上品。

影片保留了刘慈欣原著小说《流浪地球》的基本框架——给地球装上发动机,驾驶着地球去别的恒星系寻找人类安放旧家园的新环境。这个框架也是整个故事中最有创意、最富想象力的。但影片对小说的故事情节做了比较大的改编,最重要的是完全略去了小说四章中的第三章"叛乱",取而代之的是关于从木星引力中拯救地球的新情节。此外影片也略去了主人公恋爱、结婚、离婚的故事线。略去"叛乱"和婚恋故事线,有助于进一步凝练主题,应该说是成功的。

影片充分展示了刘慈欣特别喜欢的一些意象:宇宙级别的灾变、人类在应对灾变时万众一心的奋斗和牺牲、政府举措在危急时刻的高度计划性等。但是影片在反映或呈现这些意象时,居然行云流水,浑然天成,实属难能可贵。最后吴京牺牲自己救地球的情节,则可以视为向《绝世天劫》的致敬。

有一些《流浪地球》的影评中对演员的表演评价甚低,甚至进行无中生有的指责,这些指责至多只可能对没看过影片的人士产生一点影响,看过影片《流浪地球》的人应该都会认可,演员们的表演还是很成功的,至少都能很好地完成对故事的呈现。况且这毕竟是一部以架构、视效、故事为主的科幻影片。

影片《流浪地球》的白璧微瑕

有些人非常喜欢在科幻影片中寻找"科学硬伤",乐此不疲。有个韩国教授还写了一本名为《物理学家看电影》的书,专挑科幻影片中的"科学硬伤"。这种活动当然有娱乐功能,比如能作为谈资、显示自己高明等。我一向不喜欢这种活动,因为这往往难免煮鹤焚琴之讥,比如非要让科学的准确性凌驾于影片的思想性和审美之上。

不过,如果求全责备是出于"爱之深责之切"的好意,且避免煮鹤焚琴式的煞风景,那我们也不是不可以接受意见,毕竟兼听则明,群策群力才能够将以后的工作做得更好。

影片《流浪地球》被推崇为"硬核科幻",从风格上看没有问题。影片中对一些物理学、天文学概念的使用或想象,诸如"引力弹弓""洛希极限""重元素聚变发动机"等,都是合理的。但我也发现《流浪地球》有三个不够周全之处,而且如果摄制过程中及时注意到了的话,本来是很容易避免的。

一、按照"流浪地球"计划所规划的地球远航目的地,是半人马座的某恒星。而刘慈欣的小说《三体》中,因为三颗恒星导致环境恶劣,所以决定起倾国之兵来夺占地球的三体文明,偏偏也在半人马座,这表明半人马座已经没有合适的恒星系统,否则三体文明就不必劳师远征地球。考虑到刘慈欣因《三体》而著名,许多《流浪地球》的观众都是《三体》的读者和仰慕者,让读者和观众发现这两部作品在这个问题上的直接冲突,会产生不好的效果。其实影片《流浪地球》只需将地球远航目的地随便换一个星座名称(最好是杜撰一个星座),就可以避免这种冲突。

二、在影片新增的木星引力危机中,演员台词明确说过"木星已经俘获了地球大气",影片还多次通过画面展示这个俘获的过程,那么后来当地球从木星引力中挣脱出来时,还能将原先的大气一起带走吗?从物理上说,地球大气此时早已汇入了木星大气,应该是带不走了。那么此后的地球大气就应该变得非常稀薄,但是影片并未针对这一点有所反映。

三、按照"流浪地球"计划,在脱离太阳系之后,地球将进入"流浪时代",连同加速和减速时代,地球总共将有两千五百年处于没有太阳的太空中。一颗没了太阳的行星意味着什么?意味着比一个没了娘的孩子惨一亿倍!人类现有的关于行星的所有气候和地质知识都将失效。首先,外面是接近绝对零度的超低温环境(零下270摄氏度左右),地球虽有地心热能,但在剧烈的温度梯度作用下,必然很快散逸到极寒的太空中去。要抵御这个过程,需要消耗难以想象的巨大能源。其次,在超低温环境下,即使地球还残存着少量大气,大气元素也已经无法保持气态,这意味着地球在这两千五百年中将彻底失去大气层的一切保护,变成一颗在寒夜中"裸奔"的天体。更何况,这两千五百年中永远是暗无天日的极度深寒,地球表面不会再有任何动物植物,生活在地下的人类将只能靠合成食物维持生命。还有那些维持休眠的机器和那些行星发动机,需要的能源从何而来?它们能持续稳定工作两千五百年吗?人类的机器持续工作五百年的记录还远未出现……

上述二、三两点,肯定意味着流浪地球的前途是凶险万状、九死一生的,可是影片没有照顾到这一点,而是展示了一个相当乐观的结尾。其实如果考虑到上述两点,片尾完全可以让画外音做一个悲壮的陈述,这样既有思想深度,又有科学方面的周全。

结 论

伴随着《流浪地球》票房的成功,围绕这部影片的争论也愈演愈烈。一部分争论渐呈意识形态色彩,这既远离了影片的本意,对于中国科幻的发展也有害无益。中国科幻元年之所以迟迟未能开启,以前是因为缺乏引爆的本土科幻大片,现在这样的大片出现了,难道我们还要因这类无谓的争论而再次推迟元年的到来吗?

最后,请允许我用可能有点简单粗暴的方式——我以看过近1500部各国科幻影片的资深科幻影迷和多年独立影评人的身份,强调四点:

1. 影片《流浪地球》是中国有史以来最好的科幻电影,没有之一。
2. 影片《流浪地球》是一部有高度追求的电影。

3. 如将影片《流浪地球》置身于西方科幻影片中,恰如将小说《三体》置身于西方科幻小说中,毫无疑问也属中上乘的佳作。

4. 影片《流浪地球》当得起开启中国科幻元年的重任,历史将证明这一点。

(曾发表于 2019 年 2 月 14 日《解放日报》、《朝花时文》微信公号,2019 年 2 月 13 日《上海观察》app)

第七章
Chapter 07
◆◆◆
反乌托邦的末日

从《雪国列车》看科幻中的反乌托邦传统

影片《雪国列车》(*Snowpiercer*，2013)系从法国同名科幻漫画改编，在中国的上映没有太大的营销力度，票房固然乏善可陈，口碑也未见高度评价。其实该片不失为韩国电影努力在国际上"入流"之作，不仅选择的是有相当思想高度的方向，影片的"精神血统"堪称高贵，演员阵容也堪称豪华，远非等闲商业娱乐片可比，而且在叙事、象征、隐喻等技巧上亦颇有可圈可点之处，可惜知之者不多，不久就寂寞收场了。

欲知《雪国列车》之"精神血统"，必须从"乌托邦·反乌托邦"传统说起。理解了这个传统之后，对《雪国列车》的评价就会完全改观。

从"乌托邦"传统说起

所谓乌托邦思想，简单地说也许就是一句话——幻想一个美好的未来世界。

用"乌托邦"来称呼这种思想，当然是因为1516年莫尔（T. More）的著作《乌托邦》(*Utopia*)。但是实际上，在莫尔之前，这种思想早已存在，而且源远流长。例如，赫茨勒（J. O. Hertzler）在《乌托邦思想史》中，将这种思想传统最早追溯到公元前8世纪的先知，而他的乌托邦思想先驱名单中，还包括启示录、耶稣的天国、柏拉图的《理想国》、奥古斯丁的《上帝之城》、修道士萨沃纳罗拉15世纪末在佛罗伦萨

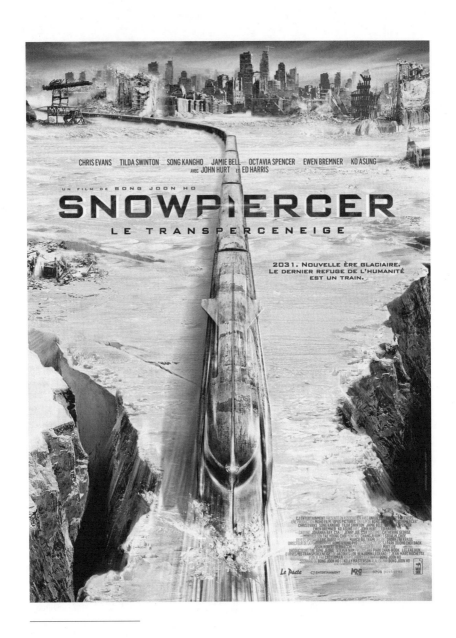

《雪国列车》：如果说永不停驶的雪国列车是对当代科学技术的隐喻，那么影片结尾处雪国列车的颠覆毁灭，简直就是对如今这种过度依赖科学技术支撑的现代化之不可持续性的明喻了

建立的神权统治等。在这个名单上，也许还应该添上中国儒家典籍《礼记·礼运》中的一段："大道之行也，天下为公。选贤与能，讲信修睦。故人不独亲其亲，不独子其子，使老有所终，壮有所用，幼有所长，矜、寡、孤、独、废疾者，皆有所养。男有分，女有归。货恶其弃于地也，不必藏于己；力恶其不出于身也，不必为己。是故谋闭而不兴，盗窃乱贼而不作，故外户而不闭，是谓大同。"

莫尔首次采用了文学虚构的手法，来表达他对未来理想社会的设计。这种雅俗共赏的形式，使得这一思想传统得以走向大众。所以这个如此源远流长的思想传统，最终以莫尔的书来命名。自《乌托邦》问世以后，类似的著作层出不穷。例如：

安德里亚（J. V. Andreae）的《基督城》（Christianopolis，1619）；

康帕内拉（T. Campanella）的《太阳城》（Civitas Solis，1623）；

培根（F. Bacon）的《新大西岛》（The New Atlantis，1627）；

哈林顿（J. Harrington）的《大洋国》（Oceana，1656）；

维拉斯（D. Vairasse）的《塞瓦兰人的历史》（Histoire des Sevarambes，1677—1679）；

卡贝（E. Cabet）的《伊加利亚旅行记》（Voyage en Icarie，1840）；

贝拉米（E. Bellamy）的《回顾》（Looking Backward，1888）；

莫里斯（W. Morris）的《梦见约翰·鲍尔》（A Dream of John Ball，1886）和《乌有乡消息》（News from Nowhere，1890）；

…………

这些著作都使用了虚构的通信、纪梦等文学手法，旨在给出作者自己对理想社会的设计。这些书里所描绘出的虚构社会或未来社会，都非常美好，人民生活幸福，物质财富充分涌流。这就直接过渡到我们所熟悉的"空想社会主义"了。事实上，上面这个名单中的后几种，就被视为"空想社会主义"的重要思想文献。

小说中的"反乌托邦三部曲"

到了20世纪西方文学中，情况完全改变了。如果说19世纪儒

勒·凡尔纳（Jules Verne）的那些科幻小说，和他的西方同胞那些已经演化到"空想社会主义"阶段的乌托邦思想还有某种内在的相通之处的话，那么至迟到19世纪末，威尔斯的科幻小说已经开始了全新的道路——它们幻想中的未来世界，全都变成了暗淡无光的悲惨世界。甚至儒勒·凡尔纳到了后期，也出现了转变，被认为"写作内容开始趋向阴暗"。

按理说这样一来，科幻作品这一路，就和乌托邦思想及"空想社会主义"分道扬镳了。以后两者应该也没有什么关系了。然而，当乌托邦思想及"空想社会主义"逐步式微，只剩下"理论研究价值"的时候，却冒出一个"反乌托邦"传统。

所谓"反乌托邦"传统，简单地说也就是一句话——忧虑一个不美好的未来世界。

苏联作家尤金·扎米亚京（Yevgery Zamyatin），在十月革命的次年就写出了"反乌托邦三部曲"中的第一部《我们》（*We*，1920）。小说假想了千年之后高度专制极权的"联众国"，所有的人都只有代号没有姓名。主角D-503本来"纯洁"之至，衷心讴歌赞美服从这个社会，不料遇到绝世美女I-330，堕入爱河之后人性苏醒，开始叛逆，却不知美女另有秘密计划……作品在苏联被禁止出版，扎米亚京被批判、"封口"，后来流亡国外，客死巴黎。《我们》1924年首次在美国以英文出版。

赫胥黎（Aldous Huxley）的《美丽新世界》（*Brave New World*，1932）是"反乌托邦三部曲"中的第二部，从对现代化的担忧出发，营造了另一个"反乌托邦"。在这个已经完成了全球化的新世界中，人类告别了"可耻的"胎生阶段，可以被批量克隆生产，生产时他们就被分成等级。每个人都从小被灌输必要的教条，比如"如今人人都快乐""进步就是美好"等，以及对下层等级的鄙视。

在这个新世界里，即使是低等级的人也是快乐的："七个半小时和缓又不累人的劳动（经常是为高等级的人提供服务），然后就有索麻口粮（类似迷幻药）、游戏、无限制的性交和'感觉电影'（只有感官刺激、毫无思想内容的电影），他夫复何求？"由于从小就被灌输了相

应的教条和理念，低等级的人对自身的处境毫无怨言，相反还相当满足——这就是"如今人人都快乐"的境界。这个新世界的箴言是："共有、划一、安定。"所有稍具思想、稍具美感的作品，比如莎士比亚戏剧，都在公众禁止阅读之列，理由是它们"太老了""过时了"。高等级的人方能享有阅读禁书的特权。

1948年，乔治·奥威尔（George Orwell）写了幻想小说《一九八四》，表达他对未来可能的专制社会（很大程度上以苏联为蓝本）的恐惧和忧虑，成为"反乌托邦"作品中的经典。"反乌托邦三部曲"中数此书名头最大。"一九八四"不过是他随手将写作时的年份1948后两位数字颠倒而成，并无深意，但是真到了1984年，根据小说改编的同名电影问世，为"反乌托邦"艺苑的经典（奇怪的是《我们》和《美丽新世界》至今未见拍成电影）。

在"反乌托邦"小说谱系中，新近的重要作品或许应该提到加拿大女作家玛格丽特·阿特伍德（Margaret Atwood）2003年的小说《羚羊与秧鸡》（*Oryx and Crake*，2004）——我为小说的中译本写了序。在这部小说的未来世界中，文学艺术遭到空前的鄙视，只有生物工程成为天之骄子。所有的疾病都已被消灭，但是药品公司为了让人们继续购买药品，不惜研制出病毒并暗中传播。如果有人试图揭发这种阴谋，等待他的就是死亡。色情网站和大麻毒品泛滥无边，中学生们把这种东西当作家常便饭。最后病毒在全世界各处同时暴发，所有的人类在短短几天内死亡，人类文明突然之间陷于停顿和瘫痪。

电影中的反乌托邦"精神血统"

"反乌托邦"向前可以与先前的乌托邦思想有形式上的衔接（可以看成一种互文或镜像），向后可以表达当代一些普遍的恐惧和焦虑，横向还可以直接与社会现实挂钩。正是在这个"反乌托邦"传统中，幻想电影开始加入进来。影片《一九八四》可以视为电影加入"反乌托邦"谱系的一个标志。

但是在此之前，至少还有两部可以归入"反乌托邦"传统的影片值

得注意：

1976年的《罗根逃亡》（*Logan's Run*）名声不大，影片描绘了一个怪诞而专制的未来社会，在这个社会中，物质生活已经高度丰富，但人人到了一个固定的青年年龄就必须死去。罗根和他的女友千辛万苦逃出这个封闭城市，才知道原来人可以活到老年。

1982年的《银翼杀手》（*Blade Runner*）初映票房失利且"恶评如潮"，但多年后在英国《卫报》组织60名科学家评选出的"历史上十大优秀科幻影片"中名列首位。影片根据迪克（Philip Dick）的科幻小说《仿生人会梦见电子羊吗？》（*Do Androids Dream of Electric Sheep?* 1986）改编，讲述未来2019年阴郁黑暗的洛杉矶城中，人类派出的银翼杀手追杀反叛"复制人"的故事。因既有思想深度（如"复制人"的人权问题、记忆植入问题等），又有动人情节，且充满隐喻、暗示和歧义，让人回味无穷，遂成为科幻经典。而影片黑暗阴郁的拍摄风格，几乎成为此后"反乌托邦"电影作品共有的形式标签。

影片《一九八四》中的1984年在奥威尔创作小说时还是一个遥远的未来。奥威尔笔下1984年的"大洋国"，是一个物质上贫困残破、精神上高度专制的社会。篡改历史是国家机构的日常任务，"大洋国"的统治只能依靠谎言和暴力来维持。能够监视每个人的电视屏幕无处不在，对每个人的所有指令，包括起床、早操、到何处工作等，都从这个屏幕上发出。绝大部分时间里，电视屏幕上总在播放着两类节目：一类是关于"大洋国"工农业生产形势如何喜人，各种产品如何不断增产；另一类是"大洋国"中那些犯了"思想罪"的人物的长篇忏悔，他们不厌其烦地述说自己如何堕落，如何与外部敌对势力暗中勾结，等等。播放第二类节目时，经常集体收看，收看者们通常总是装出义愤填膺的样子振臂高呼口号，表达自己对坏人的无比愤慨。

与影片《一九八四》接踵问世的幻想电影《巴西》（*Brazil*，1985，中译名有《妙想天开》等），将讽刺集中在由极度技术主义和极度官僚主义紧密结合而成的政治怪胎身上。影片表现出对技术主义的强烈反讽，一上来对主人公山姆早上从起床到上班这一小段时间活动的描写，观众就知道这是一个已经高度机械化、自动化了的社会，可是这些机械

化、自动化又是极不可靠的，它们随时随地都在出毛病、出故障。所以《巴西》中出现的几乎所有场所都是破旧、肮脏、混乱不堪的，包括上流社会的活动场所也是如此。

2002年的影片《撕裂的末日》(*Equilibrium*)，假想未来社会中，臣民被要求不准有任何感情，也不准对任何艺术品产生兴趣，为此需要每天服用一种特殊的药物。如果有谁胆敢一天不服用上述药物，家人必会向政府告密，而不服用药物者必遭严惩。然而偏偏有一位高级执法者，因为被一位暗中反叛的女性所感召，偷偷停止了服药，最终毅然挺身而出，杀死了极权统治者——几乎就是《一九八四》中始终不露面的"老大哥"。反抗成功虽然暗示了一个可能光明的未来，而且影片有颇富舞蹈色彩的枪战和日式军刀对战，有时还被当作一部动作片，但影片充分反映了西方人对极权统治的传统恐惧，在"反乌托邦"谱系中占有不可忽视的位置。

2006年的影片《人类之子》(*Children of Men*)描写了一个阴暗、混乱、荒诞的未来世界，人类已经全体丧失生育能力十八年，故事围绕着一个黑人少女的怀孕、逃亡和生产而展开。随着男主人公保护这个少女逃亡的过程，影片将极权残暴的国家统治和无法无天的叛军之间的内战、源源不断涌入的非法移民和当局的严厉管制、环境极度污染、民众艰难度日等末世光景渲染得淋漓尽致。

2006年更重要的影片是《V字仇杀队》(*V for Vendetta*)，它可以说是"反乌托邦"电影谱系中最正统、最标准的成员之一。这个故事最初是小说家的创作，1982年开始在英国杂志上发表，随后由漫画家与小说作者联手改编为漫画，最后由鼓捣出《黑客帝国》(*Matrix*，1999—2003)的电影奇才沃卓斯基兄弟（现已成为姐弟）将它搬上银幕。该片的编剧在《黑客帝国》之前就已完成。影片描绘了一个"严酷、凄凉、极权的未来"，法西斯主义竟获得了胜利，英国处在极权主义的残酷统治之下，没有言论自由，只有压迫和无穷无尽的谎言。无政府主义的孤胆英雄V反抗极权统治，挑战这个黑暗社会，最后V煽动了一场群众革命。这个结局与《撕裂的末日》中反叛的执法者斩杀"老大哥"异曲同工。

残剩文明与极权统治

　　了解电影史上反乌托邦的"革命家史"之后，理解《雪国列车》就变得容易了。

　　雪国列车中头等车厢里那些上等人富足优雅但又空虚无聊的生活场景，正是小说《美丽新世界》中所描述的样子。而雪国列车上的极权统治者维尔福，正是《一九八四》中的"老大哥"，也就是影片《撕裂的末日》中的统治者。而雪国列车下层民众所在的后部车厢，肮脏残破，一派末日凄凉，拍摄风格黑暗阴郁，明显和影片《银翼杀手》一脉相承。

　　由于后部车厢的场景大约占去了影片《雪国列车》三分之二的时间，观众老是面对着黑暗阴郁的画面，到影片接近尾声时才出现"光鲜亮丽"的场景（比如维尔福所在的车厢），这很可能大大抑制了中国观众的观影兴趣。考虑到中国一般观众对于影片的反乌托邦"精神血统"了解甚少，这样的推测应该是不无道理的。

　　但是影片中大量展示的残破场景，是为影片预设的反乌托邦主题服务的。

　　如果就广泛的意义而言，似乎大量幻想影片都可以归入"反乌托邦"传统。因为在近几十年的西方幻想电影中，几乎从来没有出现过光明乐观的未来世界，只有比如《未来水世界》（*Water World*，1995）中的蛮荒、《撕裂的末日》中的黑暗、《罗根逃亡》中的荒诞、《黑客帝国》（*Matrix*，1999—2003）中的虚幻、《终结者》（*Terminator*，1984—2009）中的核灾难、《12猴子》（*12 Monkeys*，1995）中的大瘟疫之类。在这些幻想作品中，未来世界大致有几种主题：一、资源耗竭；二、惊天浩劫；三、高度专制；四、技术失控或滥用。在《雪国列车》的故事中，就是人类为应对所谓的全球变暖，试图以人工技术为地球降温时失控，导致地球变成了寒冰地狱，人类最终只剩下那列列车的空间可以生存了。

　　残剩文明必然处在资源耗竭或濒临耗竭的状态：狭小有限的空间、

极度短缺的食物和其他生活资料……雪国列车后部车厢底层人民的生存状态就是如此。在这种残剩文明中，极权统治几乎是不可避免的——仅仅为了实施有限生活资料的分配，就很容易导向无产阶级革命中的军事共产主义。红色苏维埃政权在"十月革命"后面对西方列强武装干涉，新政权处于极度危险时，就不得不出此下策。那些年在苏联发生的种种惨状，成为此后幻想作品中描写残剩文明极权统治的模板（只是苏联广阔的领土使得生存空间并不狭小）。

《雪国列车》对经典科幻作品的模仿或致敬

影片《雪国列车》在内容和技巧上，和一些经典科幻作品之间的关系是非常明显的。这种关系可以谓之继承，亦可谓之模仿，甚至可以视为抄袭——这个行为在电影界更常见的说法是"致敬"。

只要对科幻经典作品稍有涉猎，就会知道影片中列车的极权统治者维尔福就是《一九八四》中的"老大哥"，或者造反者贿赂安保专家的毒品就是《美丽新世界》中的"索麻口粮"，等等，这类相似之处太容易被发现，就不必多言了。这里我们分析一个稍具深度和复杂性的例子，看《雪国列车》是如何向科幻经典作品"致敬"的。

在《雪国列车》中，起来造反——更正式的说法是革命——的领袖经过英勇奋战，终于打到最高统治者维尔福所在的车厢，在那里他与维尔福有一场相当冗长的对话。维尔福告诉革命领袖一个惊天秘密：列车上有史以来的每一场叛乱（革命），包括眼下看起来即将胜利的这一场，都是事先精密设计好的！目的是为了维持列车上的生态平衡——列车容纳不了太多的人口，所以必须在叛乱及其镇压中让一些人死去。

维尔福对目瞪口呆的革命领袖和盘托出：你们这些叛乱，不都是后部车厢中那个名叫吉连姆的老头子暗中策动的吗？他因为策动叛乱的罪名，手和脚都已经失去了（列车上有一种特殊的刑罚，将犯人的手足伸到车外冻掉）。可是你要知道，吉连姆他是我的拍档！他负责策动叛乱，我负责镇压叛乱，我们列车上的生态平衡才维持到了今天。难怪影片中吉连姆第一次出场时，那些镇压骚乱的卫兵对他表现了不合常情的尊敬

姿态。

用后现代的眼光来看，这一幕极大地"解构"了先前铺垫了一个多小时的革命——解构了这场革命的正义性，解构了革命中战友浴血牺牲的神圣性。原来从一开始，我们就都只是小白鼠、小棋子，让那些大人物玩弄于股掌之间！

那么《雪国列车》这个高度解构的结局，是在向哪部经典"致敬"呢？

在我个人的评判标准中，科幻电影的"无上经典"离今天并不遥远——那就是1999—2003年横空出世的影片《黑客帝国》系列。《黑客帝国》三部曲［严格地说还应该加上那部有九个短片的《黑客帝国卡通版》（*Animatrix*, 2003）］讨论了多重主题：机器人反叛、世界的真实性、记忆植入（我是谁）、谁有权统治世界，当然也包括反乌托邦，但这里我们姑且只关注《雪国列车》的结尾是如何向《黑客帝国》"致敬"的。

在《黑客帝国Ⅱ：重装上阵》（*The Matrix: Reloaded*, 2003）结尾处，地下反抗者们向Matrix的要害部门发动了总攻，原以为可以一举摧毁敌人，但他们低估了敌人的能力，进攻失败。这时造物主（Matrix的设计者）告诉尼奥，不要低估Matrix的伟大，因为事实上你们的每一次反抗和起义都是事先设计好的，就连锡安基地乃至你尼奥本身，都是设计好的程序（尼奥已经是第六任这样的角色了！），目的是帮助Matrix完善自身——在此之前Matrix已经升级过五次了。

上述两个结局的高度同构是显而易见的：雪国列车对应于Matrix，维尔福对应于造物主，列车中的革命领袖对应于尼奥，革命都是被革命对象事先设计好的。

这就是电影界典型的"致敬"。类似的例子我们可以在影史上找出许许多多。比较奇怪的是，在电影界很少有人发起"抄袭"的指控。看来在这个问题上，搞电影的人比写小说的人要宽容得多。

永不停驶的列车：一个科学技术的隐喻

我问过好几个看过《雪国列车》的人一个同样的问题：影片中的雪

国列车为什么要不停地行驶？没有一个人能够回答我。有的人根本没有想过这个问题。

其实没有人能够回答这个问题，这本身就提示了问题的一条解释路径。

按照影片故事的交代，因为维尔福发明了"永动机"——尽管这在现今的物理学理论中是不可能成立的，所以雪国列车有了取之不尽、用之不竭的能源，因此在影片故事的理论逻辑上，列车一直行驶下去确实是可能的（这里没有考虑列车机件在持续行驶中的磨损，以及补充更换这些机件的困难）。

但问题是，列车有什么必要不停地行驶呢？"永动机"即使能够提供取之不尽、用之不竭的能源，如果让列车停靠在某处，不是更节省能源吗？有什么必要昼夜行驶，每年绕行地球一圈呢？不停地行驶非但浪费能源，还会磨损机件从而减少列车工作寿命，而且列车行驶还会不可避免地产生持续的噪声……总之是有百害而无一利。影片也没有从技术上交代过列车不停行驶有什么必要性（比如"永动机"必须在列车行驶中才能工作？）。

于是，雪国列车的毫无必要的行驶，只能解释为一个隐喻。

雪国列车是依靠什么来建成和运行的？当然是依靠科学技术。影片中的雪国列车，可以说就是"高科技"的结晶，所以它就是科学技术的象征。

想到这里，我竟忍不住要小小自鸣得意一下了：多年以前，我就把当今的科学技术比作一列无法停下的列车。为了证明我所言不虚，请允许我抄录一小段旧文，见于我为我主持的"*ISIS* 文库"写的"总序"中：

> 今天的科学技术，又像一列欲望号特快列车……
> 车上的乘客们，没人知道是谁在驾驶列车——莫非已经启用了自动驾驶程序？
> 而且，没人能够告诉我们，这列欲望号特快列车正在驶向何方！

最要命的是，现在我们大家都在这列列车上，却没有任何人能够下车了！

今天看来，这段旧文几乎就是雪国列车的直接写照：按照影片所设定的故事，雪国列车就是自动行驶的；它每年绕行地球一圈，就是没有目的地的；列车没有停靠站，而且车外的环境低温酷寒没有任何生物可以生存，当然就是没有任何人可以下车的。

所以，雪国列车毫无必要的荒谬行驶，就是用来隐喻当代科学技术"停不下来""毫无必要地快速发展""没有任何人能够下车"的荒谬性质的。

而且，常识告诉我们，这样的列车及其运行状态，是不可持续的。

所以，如果说雪国列车是对当代科学技术的隐喻，那么影片结局时列车的颠覆毁灭，简直就是对现今这种过度依赖科学技术支撑的现代化之不可持续性的明喻了。

反乌托邦作为一种纲领的生命力

从扎米亚京的《我们》到今天已经九十多年了，扎米亚京、赫胥黎、奥威尔他们所担忧的"反乌托邦"是否会出现呢？按照尼尔·波兹曼（Neil Postman）在《娱乐至死》（*Amusing Ourselves to Death*，1986）一书中的意见，有两种方法能让文化精神枯萎，一种是奥威尔式的"文化成为一个监狱"，一种是赫胥黎式的"文化成为一场滑稽戏"。《美丽新世界》这样的作品，展示了另一种路径的"反乌托邦"——如果文化一味低俗下去，发展到极致也可能带来一个黑暗的未来。现在看来，也许奥威尔的预言似乎威胁已经不大，但他认为"赫胥黎的预言正在实现"。

在影片《雪国列车》中，人类残剩文明走上了奥威尔《一九八四》的道路，最终难以避免地走向崩溃。也许，在雪国列车所象征的人类文明崩溃的那一瞬间，导演的心有点软了，他给观众留下了一点点若隐若现的希望。

要看到这一点点希望，需要在观影时保持持续的注意力，并维持较好的记忆力——因为《雪国列车》是一部相当精致的电影，其中有不少含义丰富、前后照应的细节。影片一开始交代说地球已经成为寒冰地狱，任何生物无法生存；中间则在列车每年经过同一处飞机残骸时，让车上的人注意到残骸上的雪线在逐年下降——这意味着地球温度可能在缓慢回升；结尾处只有尤娜和一个小男孩幸存下来，尤娜和远处一只北极熊意味深长地对望了一眼，这暗示地球温度还在回升，已经有生物可以在地球上生存了。

但孤立无助的尤娜和小男孩能够活下去吗？他们两人能够将人类文明从冰天雪地的废墟中重新建立吗？这看起来仍是毫无希望的，人们只能祈祷奇迹的降临了。

现在我们已经看到，在幻想作品（电影、小说、漫画等）中，反乌托邦传统宛如一列长长的列车，《雪国列车》就是这列列车的一节新车厢。

如果我们借用科学哲学家拉卡托斯的术语，将"乌托邦"和"反乌托邦"看成两个不同的"研究纲领"（Research Programme），而那些作品就是研究纲领所带来的成果，那么现在看来，"乌托邦"纲领已经明显退化，虽然不能说它已经绝对失去生命力（按照拉卡托斯的观点，任何纲领都不会绝对失去生命力），但它已经百余年没有产生任何有影响的新作品了；而"反乌托邦"纲领则仍然保持着欣欣向荣的生命力——百余年来"反乌托邦"谱系的小说、电影和漫画作品层出不穷，它们警示、唤醒、启发世人的历史使命，也还远远没有完成。这也许还从一个侧面提示我们：今天的科学技术，正是在这百余年间的某个时刻，告别了其纯真年代。

《巴西》：又一个反乌托邦的寓言

非常奇怪的幻想影片

乔治·奥威尔（George Orwell）1948年写了幻想小说《一九八四》，表达他对未来可能的专制社会的恐惧和忧虑，成为"反乌托邦"作品中的经典。1984年，根据小说改编的同名电影问世。有趣的是，一年之后，又出现了一部非常奇怪的幻想电影——《巴西》（*Brazil*，1985，中译名有《妙想天开》等）。首先片名就莫名其妙，巴西？影片内容和作为一个南美洲国家的巴西没有任何关系，之所以取这个片名，据导演说，是从20世纪30年代一首名叫《巴西》的歌曲得到的灵感。这样取名，也就快和李商隐的无题诗差不多了——李商隐有一些诗就取首句头两个字为题，如《锦瑟》《碧城》等，貌似有题而实无题。《巴西》之名，就作如是观可也。

从影片的艺术风格来说，《巴西》让我立刻联想到《一九八四》和2006年的《V字仇杀队》（*V for Vendetta*），还隐约有一点点《银翼杀手》（*Blade Runner*，1982）的光景。但影片的精神血统则是"反乌托邦"的。

有的影评表示，影片《巴西》"怎么叙述其故事梗概都觉得离题万里"，这恐怕是因为没有将影片置于"反乌托邦"的传统背景之下来理解的缘故。就电影而言，在"反乌托邦"的精神血统中，我们可以找到这样的序列：《一九八四》—《巴西》—《撕裂的末日》（*Equilibrium*，2002）—《V字仇杀队》。这些影片的主题，都是反映西方人对曾经有过和可能出现的专制社会的恐惧，这种恐惧在西方文明中是由来已久、

根深蒂固的。

《巴西》中的反乌托邦社会

 影片《巴西》中假想的未来社会，也是一个高度专制的社会。但和《一九八四》及《撕裂的末日》中将批判矛头直接指向思想专制稍有不同的是，《巴西》将它的讽刺集中在一个政治怪胎身上——由极度的技术主义和极度的官僚主义紧密结合而成。影片一开头就以一个先声夺人的荒诞情节亮出了它的剑锋：

 官僚机构办公室天花板上的一只虫子，因为被官员打死而掉到了正在运行的打字机上，这导致了打印文件上出现了一个小差错，这个差错导致了执法人员前去突击逮捕时抓错了人，而这个被错抓的人根据文件被错误地处死了。于是一个无辜的守法公民，就因为官僚机构办公室的一只虫子而被冤死了。

 这个情节被用来讽刺极度的官僚主义，当然是容易理解的，但它同时也暗含了对技术主义的反讽——为什么办公室天花板上会有那只虫子。根据影片一上来对主人公山姆（一个良心未泯的小职员）早上从起床到上班这一小段时间活动的描写，观众就知道这是一个已经高度机械化、自动化了的社会，可是，影片通过对场景和道具的精心安排，让人同时感觉到这些机械化、自动化又是极不可靠的，它们随时随地都在出毛病、出故障。所以《巴西》中出现的几乎所有场所都是破旧、肮脏、混乱不堪的，包括上流社会的活动场所也是如此。所以官员的办公室天花板上才会有虫子出现，而且机械化、自动化对此完全无可奈何，以至于需要官员自己爬上桌子用报纸去打。

 影片中起到同样作用的另一个情节，是山姆住处的空调出了故障，两个蛮不讲理的维修工前来维修，将山姆的房间搞得一片狼藉，几无插足之处，而空调仍未修好。在《巴西》的世界里，一切行动都必须（而且只能）依照固定的规则和程序进行，这些规则和程序则体现在无穷无尽的表格上——连开一次水龙头也要事先填表申请！山姆因为空调故障申请了维修，而申请一旦被批准就必须严格执行，不管造成什么后果，

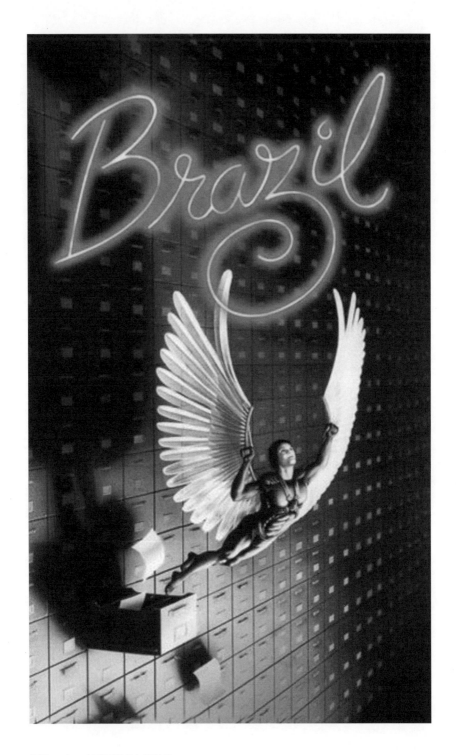

现在山姆就是想不维修也不行！于是他只能忍受这两个维修工在他房间里肆意捣乱。

表格和文件，在《巴西》中就是极度官僚主义的象征。影片开头执法人员前去突击逮捕抓错人的场景中，执法人员要惊魂未定的被捕者的太太签署两份文件："这是逮捕您丈夫的收据，这是您收到我们收据的收据"——因为被捕者的家属还要为这次逮捕和处死行动付费！而那两个在山姆房间里肆无忌惮的空调维修工，也会因为忘记了表格而害怕得抽搐起来。表格决定着每个人的穷通祸福，甚至生死。

官僚主义和技术主义

官僚主义和技术主义（技术崇拜、技术至上），我们都知道是不好的东西，但是这两者结合起来，可以达到何等荒谬的地步，就需要《巴西》这样的电影来为我们想象了。

其实技术主义思维带来的恶果，在我们今天的生活中也随处可见。有许多人，每当面临一件事情时——这事情可以是领导要求的任务，也可以是自己因为受到诱惑而产生的冲动，等等，首先想到的是"我怎样将它做成"，他会充分运用自己的聪明才智，设计种种技术性的措施，千方百计要将此事做成。但是他却不习惯先想一想：我为什么要做这件事情？这件事情做成之后会有什么后果？有什么意义？三四十年前有"只埋头拉车，不抬头看路"之说，用到技术主义问题上倒也合适。

个人处世抱持技术主义态度，危害尚不严重，但是一个群体，乃至一个社会，都抱持技术主义态度，就很容易盲目走上歧途。如果再和官僚主义结合起来，后果就不堪设想。不幸的是，今天的官僚们又特别喜欢技术主义，因为抱持技术主义的下属能够让他们令行禁止，心想事

《巴西》：它的讽刺集中在由极度的技术主义和极度的官僚主义紧密结合而成的一个政治怪胎身上

成。而富有人文关怀的下属遇事就要独立思考,这就有可能挑战领导的权威,能不让领导深恶痛绝吗?

影片《巴西》中的"恐怖分子"塔托,就是一个让领导深恶痛绝的人。他本是一个平凡的水暖工,因为极度厌恶无穷无尽的表格构成的官僚主义体系,他只好自带工具、配件和干粮,以"非法"身份为人修理空调等设施。山姆房间里的空调就是他修好的——轻而易举,而且房间马上恢复了正常。可是这样一个真正有益于社会的人,却被作为"恐怖分子"通缉,他只能过着逃犯生涯,难怪他后来要武装反抗了。而当他最终脱下戎装(被解读为停止反抗),他竟被无数粘在他身上的表格吞噬得无影无踪——这可以解读为试图和官僚制度共处时,塔托就不再是塔托了。

据说"挑战者号"航天飞机升空爆炸的那一天(1986年1月28日),《巴西》的导演吉列姆(Terry Gilliam)正在和人座谈这部影片,他表示我们如今依赖的技术系统越来越复杂和庞大,"出什么故障都是可能的"。他在影片中安排的种种情节和细节,都意在对我们今天已经须臾不可或缺的技术体系进行反讽,消解这个体系的可靠性,比如自动早餐中咖啡被灌到面包里、山姆房间的空调故障之类。谁知他座谈完了一出门,发现人人面色凝重,原来是"挑战者号"爆炸了,这恰恰成了影片《巴西》反讽寓言的一个惊人注脚。

电视：可怕的奇迹和前景

——《星河救兵》《西蒙妮》《过关斩将》

哲学家波普尔（Karl Popper），很早以前就对电视发表过直言不讳的傥论，下面是其中特别耸人听闻的几句：

电视已经变成了一个无可遏制的力量……这跟民主体系中"所有权力都该有所节制"的原则背道而驰。

电视和它带来的恶果，加速了人类道德的没落。

一般人难道会坐视电视释放出来的"反文明"信息而无动于衷吗？

波普尔对电视的忧虑，如今已经得到有识之士越来越多的共鸣，而某些科幻影片则有意无意地成为对波普尔上述傥论的图解或注释。

《星河救兵》（*Galaxy Quest*，1999）是一部比较平庸、不太引人注意的科幻影片，但是影片中有一个寓言式的情节十分发人深省。

影片中的故事说，美国有一部连续播出很长时间的科幻电视剧，讲一批正义战士在宇宙中除暴安良的故事，这个电视连续剧，一直被某个遥远星球上的高等智慧生物收看着，它们——或者是他们，我到底用哪个好呢？因为这些高等智慧生物是人形的——对电视中的正义战士敬佩、热爱、崇拜、五体投地，无以复加。当他们遭到宇宙中邪恶势力的侵害，抵抗不住时，就决定向地球上的正义战士求助。他们百分之百按照那部电视连续剧中的设施，准备好了一支宇宙舰队的武器装备，然后

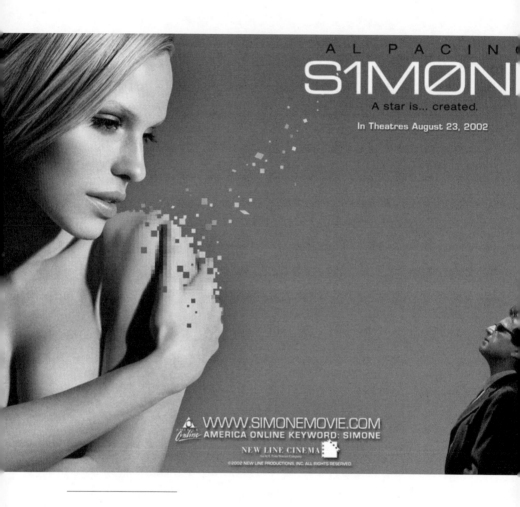

《西蒙妮》：电视已经可以让人以无作有，那么今天的互联网将百倍地变本加厉

派遣使者来到地球，找到了电视连续剧中的那一组演员，请求他们驾驶这支宇宙舰队去除暴安良，伸张正义。

令人尴尬的局面出现了——演员们当然没有本事去宇宙中除暴安良，他们竭力向外星使者们说明，他们只是"演员"，电视连续剧中那些英雄故事只是"剧情"，但是他们发现哪怕浑身是嘴也说不清楚，因为那个星球上的高等智慧生物根本没有这些观念！使者们悲愤地责问道："你们那些激动人心的英雄故事，难道不是真实的历史吗？！"

最后演员们当然不得不勉强上阵，后来他们当然真的打败了宇宙中的邪恶势力，成了那个星球上文明的救星，这都是容易想象得到的结果。而使我感到特别有价值的，就是上面那个寓言式的情节。"剧情"+"演员"，在电视上年复一年、日复一日地出现，最终竟能让一个远比地球人类高等的文明信以为真。回过头来，看看我们自己身边的电视呢？难道没有类似的情形吗？比如那些无孔不入的广告，不是正在让我们中的许多人，像那个星球上的智慧生物一样，渐渐信以为真了吗？

如果说影片《星河救兵》中是电视让人以假作真的故事，那么非常精彩的幻想影片《西蒙妮》（Simone，2002），就是电视让人以无作有的故事。

一个过气的导演依然钟情电影事业，但是那些明星的耍大牌让他忍无可忍。有一个潦倒的电脑天才，送给导演一个软件，这个软件是他用毕生智慧开发的，可以用电脑技术在电影中模拟出一个"真实"的美女——不，事实上她比世间任何美女都更完美，她是人类心目中的理想美女，这个美女的名字叫西蒙妮。

自从有了这个软件，该导演拍的影片每一部都大获成功，每一部都叫好又叫座。这些影片中的女主角西蒙妮，则芳名冠于寰宇，成为红得发紫的女明星。西蒙妮更是导演的最爱，她不需片酬，不耍大牌，不发脾气，导演要她怎么表演她就怎么表演，可以百分之百地实现导演的意图。

西蒙妮成名之后，受到全世界电影观众的热爱，成为一个真正的大众情人。如今，没有任何人怀疑世界上是否真有西蒙妮其人，所有的人

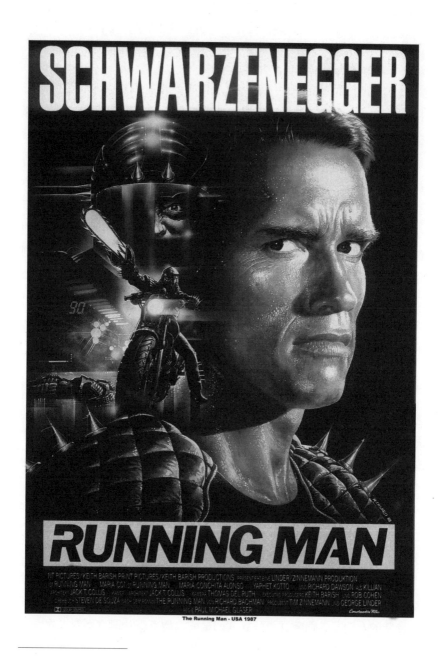

《过关斩将》：现代传媒"加速人类道德没落"的极度想象

都相信该导演旗下有一个大明星、大美人西蒙妮。她甚至还成了联合国的某个亲善大使,在世界各国飞来飞去——她每到一处,全世界观众都可以在电视上看到她抵达该地的"实况转播"。至于她的遍布全球的影迷们和她见面的要求,则总是被"西蒙妮小姐已经离开本市""西蒙妮小姐身体偶有不适"之类的借口推托掉。

但是,随着西蒙妮的名声如日中天,人们要求和她直接会面的压力越来越大,一个如此走红的美女明星,芳踪无论怎样神秘,总得让人有一两次当面见她的机会吧?这种压力逐渐使得导演感到穷于应付。有一天他实在忍无可忍,一怒之下毁掉了这个软件,并郑重向世人说了真话,告诉大家西蒙妮原是一个虚拟人物。他以为这下他可以如释重负,谁知却面临了"谋杀西蒙妮小姐"的指控!没有任何人愿意相信他的真话,他的真话被认为是为了掩盖他谋杀西蒙妮的罪行而编造出来的谎言!

最后还是导演的宝贝儿子帮他恢复了那个软件,西蒙妮再次回到银幕和电视屏幕上,他的谋杀罪名才算洗脱了。当然这样一来,他就还得将这个已经越来越吃力的游戏继续玩下去,谁也不知道最终会有什么结局。

这个同样是寓言式的故事提示我们,电视有可能被用来撒某种弥天大谎。

至于影片中那个模拟真人的技术,如今早就在一些电影中采用了,比如《最终幻想》(*Final Fantasy*,2001—2009)、《盖娅》(*Kaena*,2009)、《诸神混乱之女神陷阱》(*God & Diva*,2004)等,尽管目前肉眼还能看出与真人表演的差别,但是看不出差别的日子恐怕很快就会到来了。

电视发展下去,可怕的前景之一,是在收视率的逼迫之下,节目越来越低俗,直到令人发指的地步。影片《过关斩将》(*The Running Man*,1987)反映的就是这种前景。

假想中的2019年,人类被一档名为"过关斩将"的电视节目迷得神魂颠倒,丧失理智。这档节目在一个广阔而封闭的、有着复杂的地形和

设施的场所实况转播,内容是将一些不幸被选中的人强行投入该场所,这些人进入之后就会面临一关又一关的鬼门关——不断遭遇残酷无情而且装备精良的杀手,如果他能够击毙杀手,就进入下一关,去面对更为厉害的杀手……如此一关一关往前闯,故名"过关斩将"。从来没有人能够闯到最后一关,所以进入杀场的不幸者总是必死无疑。

这个节目对观众的吸引力,除了观看血腥凶杀场面(类似于古罗马人观看角斗士搏命),还在于观众在每一关开始前都可以当场押注博彩,像赌马那样,以不幸者和杀手的生命来赌钱。影片中芸芸众生蜂拥押注的疯狂场面,令人触目惊心!

当然,在电影中,正义总要得到伸张的,《过关斩将》也不例外。当施瓦辛格扮演的不幸者进入杀场之后,九死一生,终于创造了奇迹,杀光了每一关的杀手,然后施瓦辛格杀向控制中心,将运作这档罪恶节目的娱乐公司老板及其帮凶尽数击毙,从形式上完成了又一个除暴安良的英雄故事。

也许影片编剧和导演的意图,就是要借助这个虚构的故事,将电视节目的低俗化想象到极致?像"过关斩将"这样的电视节目,不正是波普尔所说的"反文明信息"吗?不正是"加速了人类道德的没落"吗?

恐怖故事：盐还是砒霜？

——《战栗黑洞》的寓意

那个执意构建"不可能世界"、以构思奇妙似是而非的版画和装饰画著称的荷兰画家埃舍尔（M. C. Escher），曾有一句名言："惊奇是大地之盐。"盐是我们生活中不可或缺之物，埃舍尔借此强调"惊奇"在我们的精神生活中同样不可或缺。

自从亲近电影之后，我逐渐发现一个现象：好莱坞似乎对恐怖电影情有独钟，恐怖电影已成一个数量很大的类别，显然是在西方很有销路的产品，要不然怎么会有那么多恐怖影片没完没了地摄制出来？每当我看到新的恐怖影片，联想到埃舍尔上面的那句名言，就会使我怀疑：恐怖故事，难道也是西方之盐？

这部《战栗黑洞》（In the Mouth of Madness，1994），之所以值得一看，是因为它是一部对恐怖进行恐怖幻想的幻想电影。

恐怖小说作家萨特·凯恩（Sutter Cane）是"这个世纪最畅销的作家，比斯蒂芬·金还要畅销"，因此他自然是出版公司的摇钱树。然而他却神秘地失踪了，那部已经预告即将出版的小说《战栗黑洞》新版书稿也不见了。

《战栗黑洞》新版未能如期出版引起了读者的抱怨，出版公司的老板急得如热锅上的蚂蚁。偏偏此时凯恩的经纪人白昼在大街上持斧杀人，被保安击毙。他企图杀的不是别人，正是出版公司聘请来调查凯恩失踪的私家侦探特伦特。

特伦特初次来见出版公司老板时，老板屏退左右，单单叫来了美丽

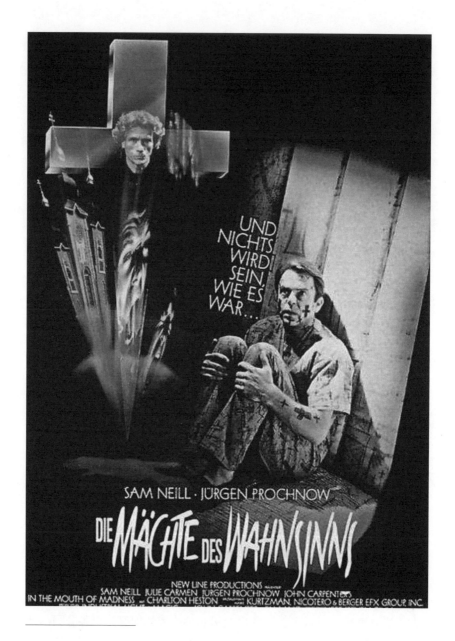

《战栗黑洞》：西方人嗜好恐怖故事殆如毒瘾，本片是对这种嗜好所能产生的后果的恐怖想象——嗜好恐怖故事也可能导致文明崩溃

的女编辑琳达——她一直是凯恩小说的责编。琳达告诉特伦特,大约从一年前开始,凯恩的小说变得越来越像纪实作品,而不像小说了,然后就失踪了。

特伦特本来对凯恩的书是嗤之以鼻、不屑一看的,现在任务在身,他不得不到书店去买回一堆凯恩的恐怖小说,尝试阅读。他发现,虽然这些书情节千篇一律,总是黑暗中有怪物,人发疯变成怪物之类,然而奇怪的是,书写得比他想象中的好,确实能抓住读者的心。

再看下去,令人恐怖的事发生了——他在阅读过程中反复出现恐怖幻觉,每次都让他满头大汗,心脏狂跳不止。这使特伦特大惑不解,感到凯恩的小说确实邪门,尽管他内心深处仍然不信这个邪。

凯恩的小说都自画封面,特伦特将他的一系列恐怖小说封面中的图案剪下拼贴,发现是一幅地图,指向新罕布什尔州的一个小镇。于是公司老板就派特伦特和琳达一起前往该镇。

他们驱车前往小镇的路上,夜间行车幻觉丛生,糊里糊涂就到了要找的小镇。

小镇上的一切,不仅都和凯恩小说中描绘的一模一样,而且也是幻觉丛生——起先只有琳达能看到。旅馆门厅墙上会变化的油画、出没无常的一群孩子、邪恶教堂门口的枪战……对于这些,持唯物主义信念的特伦特要么看不到,要么认定是琳达和公司串通一气制造的幻象,目的是利用他来证实凯恩小说的神奇,以便让小说大卖。

后来怪事实在太多,尽管特伦特仍试图坚持唯物主义信念,但他的信心开始动摇了。这时失踪的凯恩却出现在他的面前,他的《战栗黑洞》新版已经写完,他踌躇满志,得意忘形。他和特伦特之间有这样一段对话:

凯恩:宗教不知道如何传达恐怖!……我的书已经售出10亿册,翻译成18种语言,相信我的书的人,超过了相信《圣经》的人!

特伦特:今晚我看到的,一定有合理解释,我一定能够找

出来！

　　凯恩：职业病！你到现在还相信理性分析。……你要看我的新书（指《战栗黑洞》的新版）！其他书已经造成了极大影响，但这本书能让你发疯！……当人们失去分辨能力时，恶魔就可以重返！

　　琳达和特伦特前往小镇，实际上是一次神秘的时空转换。当琳达念着《战栗黑洞》新版的结局，一切如她所念发生着，特伦特在恶魔怪兽的践踏下一跤跌回现实世界。而那里没人听说过那个小镇。他扔掉凯恩交给他的小说稿，住进一个小旅馆，却有人又将小说稿送还给他。他在旅馆一页页将小说稿烧掉，回去的路上却发现凯恩坐在他身旁！凯恩对他说："知道吗，我现在是神！我写了你！在我写你之前你不存在……我思故你在！"特伦特虽然一再怒吼："我不是你小说中的一部分！"但实际情形却越来越像是如此了。

　　特伦特回到出版公司，向老板报告此行始末，老板却说："真是个好故事，你若肯写出来，我愿意出版。"至于琳达，老板说根本没有此人，他也根本没有派人和特伦特同行。特伦特瞠目结舌，喃喃自语道："那她就是被删掉了……"

　　当特伦特说他已经亲手销毁了《战栗黑洞》新版书稿时，老板却告诉他：几个月前，就在这屋子里，你亲手将小说稿交给我的，7月份出版了，大为畅销！而如今根据小说改编的电影也即将上映了！

　　此时凯恩的恐怖小说早已经畅销全球，书店、超市等处的书架，无不放满了他的恐怖小说的平装本。他的小说《战栗黑洞》引发的争购骚乱，使得媒体惊呼："小说成宗教？读者变暴民？"而各地频发暴乱，许多证人说就是由于看了萨特·凯恩的小说。专家们认为凯恩的书能够使人"心神丧失，失去记忆，成为严重的偏执狂"。

　　伴随着《战栗黑洞》新版的销售狂潮，全球到处发生屠杀行为，令警方无法解释。当局要求开会研讨这种"精神传染病"……特伦特在街上问一个刚刚买了《战栗黑洞》的青年喜欢这书吗？青年说："是的，我喜欢它！"谁知特伦特说："那就没关系了。"他随即用斧子砍向青

年——他已经精神错乱。

在对待恐怖故事的态度上,中国人的习惯和心态似乎和西方人不同。中国古代,即使在那些以谈论鬼怪著称的小说中,也极少见到西方类型的恐怖故事。比如在《聊斋志异》中,真正够得上有恐怖色彩的故事大约只有一个(其中有一件"惨绿袍"在屋子里自己立起来的场景有点恐怖)。中国人谈狐说鬼,基本上止于"志怪"。在中国现代作品中,虽然可以看到许许多多西方的影响,但仍然极少有比如像斯蒂芬·金擅长编造的那种恐怖故事。因此差不多可以说,中国人不喜欢恐怖故事。

但在西方,恐怖故事源远流长。比如关于吸血鬼的故事,关于"恶魔"——那个专门和上帝作对的怪物——的故事,都有相当固定的模式和传统,在这种模式框架下产生的恐怖小说和电影难以计数。此外如死神、诅咒、冤魂、亡灵、基因突变的怪兽等,都是许多恐怖小说和电影的常用主题。西方人欣赏这种恐怖故事,其心态似乎有点像吸毒。

现在,影片结尾处再次回到片首的场景,特伦特被关在精神病院牢房里。此时精神错乱导致的集体杀戮已经席卷所有文明国家。虽然精神病医生对特伦特说想帮助他,但特伦特却说现在待在牢房里更安全,"世上剩下的最后一个人不可能是快乐的"。

他从浩劫后的牢房中出来,独自一人走进电影放映厅,看到放映的正是他所经历的故事——就是根据《战栗黑洞》新版改编的。他最终未能逃脱成为凯恩"小说中的一部分"的命运。他从收音机里听到某处一个幸存者的呼叫,知道全球文明已经崩溃……

至此,影片完成了一次对西方人嗜好恐怖故事所能产生的后果的恐怖想象:就像生物技术或核武器的滥用一样,对恐怖故事的嗜好也可能导致人类文明的崩溃。

《回忆三部曲》:"脱亚入欧"的日本幻想

有两个观念,至今盘踞在不少中国观众和读者头脑中:一是认为科幻影片主要是给"小朋友们"看的,二是认为动画影片主要是给"小朋友们"看的,后者似乎更加根深蒂固。所以当我打算谈谈日本人大友克洋的幻想动画影片《回忆三部曲》(Memories,1995)时,真的担心被人误以为我要涉足"少儿影视作品"了——我已经被有些人认为涉足的领域过多了,但"少儿影视作品"我真的从来没想涉足过。

在日本,成年人阅读漫画书籍、观看动画影片的传统相当强大,情形又当别论。看看归在大友克洋名下的十几部影片,大部分都是以成年人为对象的——不过没有色情,包括最出名的《阿基拉》(Akira,1988)和《回忆三部曲》。

大友克洋出生于1945年,是日本战后出生的第一代人,在这代人的成长岁月中,日本有美军占领、越南战争、"全共斗"、摇滚乐……这些事件看来对大友克洋产生了相当深刻的影响,在他的作品中,经常可以看到这些事件的影子,比如《阿基拉》中的群众抗议和街头骚乱,依稀就是当年"全共斗"学生运动的再现。

但《回忆三部曲》却是另一番光景。整部影片的思想都是完全西方化的,故事场景中的日本色彩,也只在第二段中有所呈现。关于这部

《回忆三部曲》:极力要"脱亚入欧"的日本,对幻想作品中的反乌托邦传统已经有了一些领悟

影片的故事解读和意义理解，虽然在网上可以找到一些，但真正言之有物、言之成理的很少，而且言人人殊，莫衷一是。显然这是一部颇有歧见的作品。

这部影片采用了常见的"三段故事"形式，这种形式中三段故事可以相互有某种联系和照应（比如侯孝贤的《最好的时光》，2005），更多的是相互独立的故事。《回忆三部曲》中的三个故事：《她的回忆》(*Magnetic Rose*)、《最臭兵器》(*Stink Bomb*)、《大炮之街》(*Cannon Fodder*)，从表面形式来看似乎都没有联系，但从思想内容和背景来看，则第二段和第三段有着内在的关联。

第一段《她的回忆》：公元2092年，一艘太空运输船收到神秘的求救信号，两位宇航员进入了一个神秘的世界（小行星？空间站？废弃的宇宙飞船？）——那是一个华丽庄严、美轮美奂的虚幻世界，是将近一个世纪之前，当年红极一时的歌剧女演员爱娃的回忆世界。普契尼歌剧《蝴蝶夫人》的音乐和唱段响遏行云，绕梁不去，衣香鬓影之间，是爱娃昔日的辉煌、成功和爱情，无数爱慕者的掌声和玫瑰花……这个亦真亦幻的世界，最终轰然崩塌，也让进入的宇航员葬身于此。

故事很简单，但解读却多种多样。

有人从幻境崩塌的结尾中，看到了"充盈其中的女主人公对病态美和出于怜惜自己的爱的强求，延续了日本文化中对美的静态、永恒的依恋和渴求"，认为这"富于独特的文化气息"。这样解读当然也无不可，但不是太站得住脚。

还有人觉得这段故事中《蝴蝶夫人》的"咏叹调的旋律仿若海上女妖罗莉莱的歌声"，这个联想很有意思，比喻也很恰当。因为在结尾时，幻境中又春光明媚、鸟语花香了，爱娃昔日的爱人卡罗（后来变了心）和她贴身相伴，对她说着甜言蜜语，美艳的爱娃幽怨地对卡罗说："我可是一直在想着你呢……"这可以解读为幻境又恢复了——下次不知是哪个不幸的宇航员又会遭殃。

日本人讲"脱亚入欧"一个世纪了，我在欧洲见到的那些日本游客，面对西洋艺术时，个个都是毕恭毕敬的。这段《她的回忆》，就是

一个"脱亚入欧"的标本。

第二段《最臭兵器》：是一出完全美式风格的黑色幽默讽刺小品。一个研究所的小职员误服了秘密为政府研究的药物，成为其臭无比的化学气体之源，他所到之处都能将人熏死一片。上司不知此一情形，命他将"样本"带来东京，他就穿过导弹、坦克、战机的重重围剿（奇妙的是，这么多先进武器，就是始终打不中他），"忠诚"地执行使命。结果东京被他带来的毒气袭击，美国军队亲自出马，将秘密武器祭出来也不顶用。

这是一个非常荒诞的故事，通常这种故事都是用来讽刺某些事物的。这个故事中当然有很浓厚的反科学主义味道——对技术极度发展后失去控制导致灾祸的忧虑。这种主题在好莱坞科幻影片中早已经演绎过无数遍了。但构成整个故事反讽效果的重点，似乎是那个小职员对上司命令的坚定不移的"忠诚"，这种忠诚也许是日本式的，它让人联想到日本的武士道和后来的军国主义教育。

上面这两点，倒是都能够和影片的第二段故事有着某种内在的相同之处。

第三段《大炮之街》：荒漠中一个奇特的城堡，里面大大小小的炮台林立，居民的全部生活就是"炮击"。地位高的是将军，指挥开炮；地位低的是炮兵或工人，他们生产炮弹，运输炮弹，装填炮弹；孩子在学校里学的是炮弹的弹道计算，他们的人生理想是将来成为指挥开炮的将军。媒体里整天报道着炮击的"战果"，但是没有人知道他们是在为什么而战争，也没有人知道敌人是谁、在哪里，人人就是为了"炮击"而活着。

这一段故事很短，被认为是最"没有情节意义的一段"，据说还是"公认最难懂的一段"。我倒觉得并非如此，有人将这一段联系到小说和电影《一九八四》（1984），这就基本上抓住了理解的要点。

其实只要将它放入"反乌托邦"的纲领之下，《大炮之街》就很容易理解。电影《一九八四》就是"反乌托邦"纲领下的代表作之一。无

论是对小说还是电影而言,"反乌托邦"至今仍然是一个相当富有活力的纲领——对于专制极权统治的恐惧,对于技术极度发展之后侵害人性的忧虑,一直是西方幻想作品中流行的主题之一。

《大炮之街》中的社会,和《一九八四》中的"大洋国"堪称异曲同工。这里没有欢乐,是一个阴暗、沉闷、破败的世界(电影通常总是用画面来传达这一点),人人脸上的表情都是阴郁的,几乎没有笑容。生活的意义不能由自己寻找和认同,而是由外界强行赋予的——在"大炮之街"就是"炮击敌人",在"大洋国"就是"和大洋国的敌人斗争",每个人的生活都索然无味,恍如行尸走肉。

总的来说,《回忆三部曲》中最长的第一段故事《她的回忆》,有着唯美的风格,没有反讽的色彩,可以当作一段关于美、爱、生死、永恒等主题的狂想曲来欣赏。至于那些宇航之类的未来科技包装,恰恰可以和幻境中的古典美景形成对比和张力。

而《最臭兵器》和《大炮之街》可以视为姊妹篇,都是以反讽为主,都可以视为"反乌托邦"纲领下的作品。而"反乌托邦"本身就是西方的思想和创造,大友克洋在这样的纲领下创作,自然也仍旧是"脱亚入欧"的行动。

《V字仇杀队》：一个有文化的革命英雄

反乌托邦精神谱系

2006年，幻想影片《V字仇杀队》（*V for Vendetta*，2006）先后在中国各大城市公映，这是西方此类主题的影片首次被引进中国大陆，国内媒体也给了这部影片相当大的关注。

有些电影相互之间是有精神谱系的，知道这种谱系就可以更深刻地理解这些电影。比如当我们谈论《V字仇杀队》时，我们就需要了解这样一个作品序列：

《罗根逃亡》（*Logan's Run*，1976）—《银翼杀手》（*Blade Runner*，1982）—《一九八四》（*1984*，1984）—《妙想天开》（*Brazil*，1985）—《黑客帝国》三部曲（*Matrix*，1999—2002）—《撕裂的末日》（*Equilibrium*，2002）—《V字仇杀队》……

上面这个电影作品序列，又与以下几部小说构成的序列有一个交点。几部小说是：

《我们》（*We*，1920）—《美丽新世界》（*Brave New World*，1932）—《一九八四》—《羚羊与秧鸡》（*Oryx and Crake*，2003）……

交点就是《一九八四》。尤金·扎米亚京的《我们》开创了小说中的反乌托邦传统，而同样传统的电影作品中，很长时间里都以《一九八四》名声最大。2006年的《V字仇杀队》则为这个精神谱系增添了一个重要的新成员。

《罗根逃亡》：罗根要逃离的，几乎就是一个赫胥黎笔下的"美丽新世界"

漫画中的革命英雄

影片《V字仇杀队》的故事，最初是小说家阿兰·摩尔的创作，1982年开始在英国杂志上发表，随后由漫画家大卫·劳埃德与小说作者联手改编为漫画，最后由鼓捣出《黑客帝国》、同时也是漫画迷的电影奇才沃卓斯基兄弟（后来成为姐弟）将它搬上了大银幕。该片的编剧其实在《黑客帝国》之前就已完成。

在中国，漫画这个艺术品种已经颇为式微了，它基本上只能扮演在杂志中作为插图，或在报纸的娱乐版填充版面的角色了。但在欧美和日本，漫画蔚为大观，竟可与小说、电影、游戏三者相提并论。许多脍炙人口（不过有时会被"电影专业人士"看不上）的电影都与漫画有渊源，比如《超人》系列（*Superman*）、《蝙蝠侠》系列（*Batman*）、《罪恶之城》（*Sin City*）等。《V字仇杀队》当然为这个名单添加了一个响亮的名字。

《V字仇杀队》旨在描绘一个"严酷、凄凉、极权的未来"，并创造出一个无政府主义的英雄——V——来挑战这个黑暗社会。在《V字仇杀队》故事假想的世界中，法西斯主义竟获得了胜利，英国也处在极权主义的残酷统治之下。那里没有言论自由，有的只是压迫和无穷无尽的谎言。而V这个反抗极权统治的孤胆英雄，当然被当局视为"恐怖分子"，必欲除之而后快。然而这个永远戴着微笑面具的V神通广大，他搞"恐怖活动"可以炸毁国会大厦，搞宣传可以控制电视台并播出号召人民起来反抗的演讲，文可以用艺术修养征服美女芳心，武可以三拳两脚将一群恶警打得满地找牙，他的飞刀更是出神入化……

最后，V挑选了一个历史性的日子——11月5日（英国历史上天主教徒企图炸毁上议院的日子，即所谓"火药阴谋事件"），炸毁了伦敦的国会大厦。在影片的高潮中，一场由V所唤起的革命发生了——千千万万英国民众戴上与V一样的面具走上街头，熊熊火焰成为庆祝自由胜利的礼花，极权统治在烈火中轰然倒塌。这与影片《撕裂的末日》中反叛的执法者斩杀独裁者的结局，在象征的内容上异曲同工，而《V字仇杀队》中那既壮观又夸张的盛大场面，则明显带着强烈的影片前身

的漫画风格。

顺便说一句，在国产影片《满城尽带黄金甲》（2006）中，类似的漫画式场面也出现了；而杰王子统率的士兵们胸前绣着金色菊花的丝巾，在形式上也起着与V的面具同样的象征作用。

小美女走上革命道路

由于《V字仇杀队》的反乌托邦精神血统，影片当然要将V讴歌为一位挺身反抗极权统治的革命英雄。然而"9.11"事件发生之后，"反对恐怖主义"成为全球性的"政治正确"话语，而影片中V的许多行为，诸如攻击警察、劫持电视台工作人员强迫播出他自己煽动并号召人民起来反抗的演讲、炸毁国会大厦等，正是恐怖分子的行径。这被认为是影片《V字仇杀队》最大的问题。不过与影片有关的人，似乎都不想在这个问题面前退缩，他们不愿意放弃或修改影片中的故事。例如劳埃德出来为影片辩护说："我觉得最重要的是，我们要试着去了解，到底是什么让一个人走上了恐怖主义的道路。"那就是说，是极权统治让V这样的人走上"恐怖主义"道路的。

这就需要再次回顾影片《V字仇杀队》的精神谱系。在影片《撕裂的末日》中，假想的未来社会要求臣民不准有任何情感，因此也不准欣赏任何艺术品，历代艺术品都必须收缴并毁灭——因为它们会唤起情感。为此，全体臣民需要每天服用一种特殊药物。如果有谁胆敢一天不服用上述药物，家人必会向政府告密，不服用药物者必遭严惩。在影片《V字仇杀队》中，虽然没有交代艺术品在那个社会中的命运，但是女主人公艾薇进入V的秘密城堡时，见到V所收集的东西方各种文明中的艺术品，深为震撼，叹为观止，这个细节本身就暗示着，艾薇在那个世界的别处是没有机会见到这些艺术品的。这让人直接联想到《撕裂的末

《V字仇杀队》：最重要的是，我们要试着去了解，到底是什么让一个人走上了恐怖主义的道路

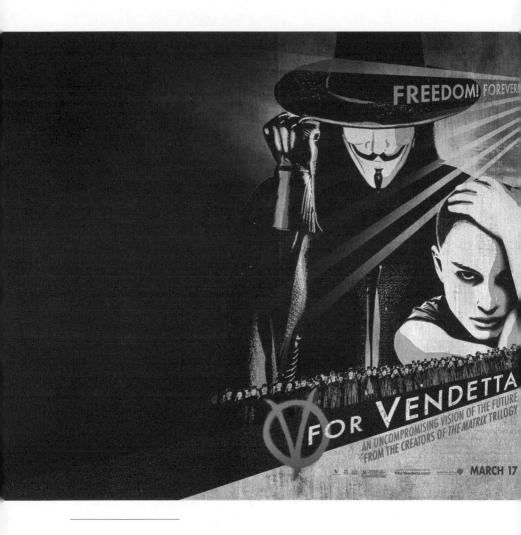

《V字仇杀队》：神秘的V对于艾薇来说，介于精神教父和情人之间

日》中执法者收缴、销毁艺术品的情节。

《银翼杀手》中的主人公戴卡是一个困惑的职业杀手；《一九八四》中的主人公温斯顿和《巴西》中的主人公山姆都是相当窝囊的小职员；与这些人物相比，《V字仇杀队》中的V更具英雄色彩，他头脑清醒，立场坚定，判断准确，料敌如神。只有《撕裂的末日》中的主人公执法者，或许可与V比肩。至于《V字仇杀队》中的独裁者，几乎就是《一九八四》中"老大哥"的翻版，只是他经常出现在上面的电视屏幕更高级了。

V是如何走上革命道路的，在影片中没有交代——事实上，V更像一个先知先觉者。倒是艾薇的经历，展示了"到底是什么"让一个人走上了革命的道路。艾薇是一个美丽善良的好女孩，有一天晚上在街头被恶警围住，企图对她施暴，幸好V路过，出手救了她。为了安全，V将她带到了自己的秘密城堡，艾薇在V的影响下，同时也是在V的人格魅力的感召下，逐渐同情革命，最终成为V的革命伙伴。神秘的V对于艾薇来说，介乎精神教父和情人之间，影片对他们两人关系的描绘意味深长。

最初，艾薇并不赞同V的主张和策略。在艾薇转变的过程中，有一封感人的信起了特殊作用。这是艾薇被警察逮捕入狱备受折磨时，在囚室的老鼠洞中偶然发现的一个前女死囚的遗书。遗书采用高度煽情的文学手法，控诉了当局的残暴，使艾薇深受感动，决心投身V的革命事业。虽然艾薇的被捕和监禁在很大程度上是V有意安排的——目的是对她进行考验，但是V告诉她，那封遗书及其背后的故事是真实的。到影片结尾处，当V牺牲之后，艾薇继承了V的使命。这个情节也象征着反乌托邦精神谱系的延绵不绝。

第八章
Chapter 08
◆◆◆
不易归类的幻想影片

好莱坞安排给爱因斯坦的科学游戏

好莱坞善于利用一切资源来为娱乐和盈利服务,他们利用起科学资源来,可以说是肆无忌惮的。科学的崇高形象,经常在好莱坞影片中被肆意"糟蹋"。

四大佬之神仙岁月

影片《IQ情缘》(*I.Q.*,1994,又译《爱神有约》),一部没什么名气的科幻喜剧,中国的科普工作者看了肯定会不以为然——幸好他们中的绝大部分人都没看过。影片故事完全是虚构的,这当然没问题,我早就认为,历史剧完全不必符合历史事实。但这部影片具有相当的思想深度,值得好好解读一番。

却说在20世纪50年代某年,爱因斯坦、数学家哥德尔、物理学家波多斯基,以及一位可能是编导杜撰出来的科学家李卜克内西,这样四位世界级的科学大佬,在美国普林斯顿高等研究院过着游手好闲、悠闲自在的生活,享受着世人的供养和尊崇,思考讨论着一些深奥玄远的问题,宛如奥林匹斯山上的众神。

爱因斯坦有一位侄女凯瑟琳——年轻貌美的金发女郎——和他生活在一起,凯瑟琳已经订了婚,未来夫婿是一位正走在科学界阳关大道上的"有为青年"莫兰德博士,他马上就能当上教授了,充满自信,自我感觉极为良好。初次亮相时,唯一美中不足的是,他那张似乎暗示着未来某些不够美妙之处的扑克脸。四大佬都不喜欢他,他们经常嘲笑他的

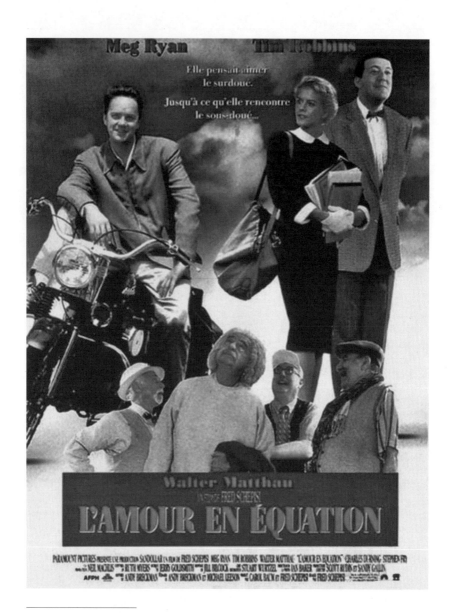

《IQ情缘》：好莱坞利用一切资源为娱乐和盈利服务，他们利用起科学资源来同样肆无忌惮。科学的崇高形象，经常在好莱坞影片中被肆意"糟蹋"，所以失望的科学家很想给趾高气扬的好莱坞电影人上上课

科学研究，说他"只在老鼠的生殖器上做功夫"，甚至到他的实验室去捣乱。

这天凯瑟琳和莫兰德博士的汽车在路上坏了，不得不到近处一家车行修车，这就遇到了凯瑟琳的前世冤家艾德［Tim Robbins饰——记得《肖申克的救赎》(*The Shawshank's Redmption*, 1994) 吗？］，一位年轻英俊、喜欢阅读科普和科幻作品的修车技工。当两人四目相对，刹那间神魂颠倒，头脑中仿佛电闪雷鸣，艾德后来向爱因斯坦描述说："时间突然就慢下来了！"艾德对车行老板和同事说：我遇到真正的爱人了！我要娶她！老板和同事都以为他在做白日梦。

小蓝领之旷世奇遇

不知是鬼使神差还是凯瑟琳有意如此，她在艾德那里办修车登记手续时，将一块金怀表遗忘在桌子上。艾德在车行门口神思恍惚地告别了凯瑟琳，回来发现了怀表，就按凯瑟琳登记的地址找上门去。他万万没有想到，给他开门的竟是科学奥林匹斯山上的天神爱因斯坦。一老一少寒暄了几句，看来他们十分投缘。爱因斯坦问他有何贵干，他只好说是来还凯瑟琳小姐的怀表，下面的对话让爱因斯坦对他刮目相看：

> 爱因斯坦：好的，我会转交给她。
> 艾德：我想还是我亲手交给她更好。
> 爱因斯坦：为什么？
> 艾德：因为这可能对她的未来有好处。

听了艾德这句大胆、自信而又意味深长的回答，爱因斯坦说："年轻人，也许你应该进来一下？"——艾德的机会来了。

四大佬对这个淳朴而聪明的年轻人产生了兴趣，开始和他谈论相对论。他们问他知不知道"双生子佯谬"，艾德没念过大学，但他根据自己阅读科学杂志所得，倒也能正确回答。但四大佬接着追问：双生子中谁更幸福？艾德居然发表了与众不同的见解：他认为留在地球上已经年

迈的那个更幸福，这令四大佬悚然动容，要他陈述理由。艾德说：留在地球上的那个虽已年迈，"但因为他爱过，痛苦过，所以他的人生是充实的；而旅行归来的那个年轻人，他只是虚度时光而已"。这番见解得到四大佬一致的激赏，他们认为这个试图追求凯瑟琳的年轻人更能使凯瑟琳幸福，决定要帮助他，让他梦想成真！

但是，凯瑟琳自己就是一个优秀的青年科学家，她此时心目中的理想夫婿仍是在各方面都和她很"般配"的莫兰德博士，她怎么可能嫁给一个修车技工呢？为此四大佬决定发起一场战役——他们要让艾德获得科学声誉。

一天凯瑟琳回家，见四大佬正和艾德热烈讨论着，各种核物理方面的术语不绝于耳，桌上稿纸凌乱，稿纸上满是示意图和物理公式。爱因斯坦兴奋地告诉凯瑟琳："艾德是真人不露相啊！——他不仅是优秀的技工，他还是一个物理学天才！"因为艾德提出了用冷核聚变驱动宇宙飞船的伟大构想。

凯瑟琳冰雪聪明，怎会相信一个修车技工能立马变成物理学天才，更不相信能用冷核聚变驱动宇宙飞船。但是四大佬力言其真，他们竟自告奋勇为艾德捉刀代笔，以艾德的名义写成一篇关于上述设想的论文，让他到物理学世界大会上去宣读！

想那四大佬何等人物？他们那些深邃的思想，即便只是吉光片羽略出余绪，也够凡人研究一辈子的，如今联手写成论文，艾德在大会上一宣读，顿时轰动世界，艾德被视为一颗突然升起的物理学超新星！媒体追踪报道，艾德英俊的照片登载在报纸头版，他成为大大的热门人物，车行老板和同事惊得目瞪口呆。

而在一场莫兰德博士主持、有媒体参与的关于物理学知识的现场问答中，莫兰德原指望让艾德大出洋相，谁知四大佬坐在底下帮艾德作弊，艾德对答如流，无一错误，物理学超新星的地位在媒体的见证下更加确凿无疑。

面对如此盛况，四大佬以老顽童周伯通的心态在一旁偷着乐，凯瑟琳是将信将疑，莫兰德则垂头丧气、忧心如焚——他感到凯瑟琳已经逐渐对艾德芳心暗许。只有艾德自己眼看四大佬的玩笑越开越大，担心难

以收场，陷入道德的焦虑中。

好莱坞之反科学主义

　　肯定有些热爱科学的人士已经坐不住了：这样的影片究竟是何居心？这不是丑化科学家吗？这不是鼓吹造假吗？这不是鼓励作弊吗？是的，好像是的。但是，如果这样来看这部影片，就未免太煮鹤焚琴了。

　　四大佬为何要全力帮助艾德追求凯瑟琳？那是因为他们一致认定"艾德更能让凯瑟琳幸福"，因为这两人之间有"真正的爱情"。这种认定当然也不可能从科学上得到证明，它属于价值判断，但因此也就无可非议了。

　　四大佬被塑造成老顽童式的胡闹形象，按照我们国内多年来的传统观念，当然会被认为大大欠妥。但是在西方，消解科学无上权威的反科学主义思潮，早已在学术界和大众媒体上盛行多年，在这样的思潮背景下，四大佬的种种胡闹也就不足为奇了。

　　至于四大佬帮助艾德"造假"之说，也不无辩解的余地。知识产权也是可以赠予的，四大佬自愿为艾德捉刀，就是将这篇论文的知识产权赠予艾德。况且古今中外，许多大人物的报告甚至著作都是秘书写的，但都归入大人物的名下，那么现在权当四大佬情愿为艾德做一回义务秘书，为他起草论文，又有何不可呢？

　　只剩下与艾德串通作弊一项，四大佬看来难辞其咎。但那场问答本来就不是学术活动，四大佬仿佛众神游戏人间，殆即朱熹《诗集传》中所谓"圣人道大德全，无可不可"矣。

　　顺便说说，影片挑选"冷核聚变"作为艾德的题目，也是别有考量的。因为这恰恰是物理学界一个充满争议的题目。

　　最后艾德将事情真相向凯瑟琳和盘托出，但是此时凯瑟琳对他已从爱恨交加发展到倾心相许，四大佬之计居然成功。只是苦了无辜的莫兰德博士，被艾德横刀夺爱，徒唤奈何。当那颗以凯瑟琳已故父亲的名字命名的大彗星出现在晴朗夜空，凯瑟琳指着身边的艾德，对彗

星大喊:"爸爸,我想你!这是我爱的人,艾德!"四大佬在远处用望远镜偷窥,乐得手舞足蹈,那对璧人则热烈拥吻在一起——那一吻可真是忘情哦。

美丽佳人 Orlando：关于永生的启示

某天在北京一次小型学术会议上，大家谈到未来世界，人的精神还能依靠什么来寄托。如果将来有这样一天：物质财富已经充分涌流，社会正义已经全部实现，那时人们还能追求什么呢？精神还能寄托到哪里去呢？当然有三件事情：爱、死、娱乐。联想到尼尔·波兹曼（Neil Postman）将他的书取名《娱乐至死》（Amusing Ourselves to Death，1986），倒真是寓意深刻。

当时我说，那么好，让我们再追加一个条件——假定人类已经可以永生了，那将会如何？没有了死，莫非就只剩下两件事情：爱和娱乐？

不过，某些个体的永生，与全人类都可永生，意义是截然不同的。

想象永生的生活意义

关于某个个体的永生，以及该永生个体的生活和意义，在西方和中国的幻想作品中，都已经有过相当丰富的想象。

比如阿西莫夫的系列科幻巨著《基地》（Foundation，1941—1992）中，那个已经活了两万多岁的机器人，他的精神当然不会空虚，因为他关注着银河帝国的未来，甚至担任过帝国的首相。又如科幻影片《变人》（Bicentennial Man，1999，即《两百岁的人》）中的主角，机器人安德鲁，他为了让人类承认他为人，承认他和心爱的女子的婚姻，不断地升级自己，并且最终放弃了永生。安德鲁作为机器人，原本就是永生的，而且他还拥有让他心爱的女子永生的能力，但他深爱着的波夏小姐

《奥兰多》:改编自弗吉尼亚·伍尔芙的同名自传体小说,亦男亦女的奥兰多,正是伍尔芙本人双性恋的投射

《奥兰多》:一曲永生者的文学颂歌,但并不难引发关于永生的哲学思考

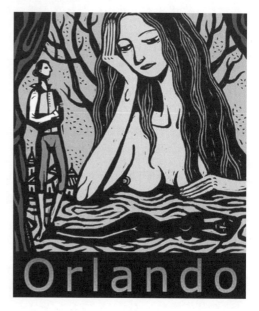

拒绝永生,她认为"有生有死才是生命的最基本原则"。而多情的安德鲁因为自己是永生的,多年来送走了一个又一个他所热爱的人,这也难免使他一次次黯然神伤,所以最后选择了放弃永生,与自己心爱的人一同死去。

在古代中国人的想象中,永生倒是家常便饭——在《西游记》《封神榜》之类的小说中,那些天上神仙或妖魔鬼怪,几乎都是永生的。不过他们的精神世界看上去都极度空虚:神仙们只能等着在一年一度的"蟠桃会"上稍作社交,偶尔和嫦娥调情就会被贬到下界;妖魔鬼怪则通常只能在自己的洞穴里和小妖们喝闷酒。孙悟空这个永生者更惨,被压在山下五百年,是保护唐僧西天取经给了他精神寄托,让他过了一段轰轰烈烈的时光,但是当他完成任务终成正果,被封为"斗战胜佛"之后,他的精神寄托又到哪里去寻找呢?

上面这些幻想故事提示我们:在有限个体得以永生的世界中,永生者的意义(或他们的精神寄托)似乎在于参与未能永生者的生活。电影《奥兰多》(*Orlando*,1992)就是对这一点的生动图解。

奥兰多:亦男亦女的永生者

电影是根据弗吉尼亚·伍尔芙(Virginia Woolf)的同名幻想传记体小说改编的,基本上忠实于原著。据说小说《奥兰多》以女诗人维塔(Vita Sackvill-West)为原型,书中的很多情节都是以维塔的经历为素材的。这部小说令人充分感受到伍尔芙奇妙的文学想象力。

在电影中,奥兰多出场时是个华丽的贵族美少年,正在树下读书,一派空虚迷茫的神情。而小说中他(目前我还只能用"他")的亮相更为阳刚一些:"正朝梁上悬下的一颗摩尔人的头颅劈刺过去。"然而不管奥兰多以哪种方式亮相,他似乎都难以摆脱年迈垂死的女王的弄臣——甚至带有面首色彩——的身份。但他得到女王临终前的奇怪祝福:永不衰老。女王还赐给他一所豪宅,使他永为豪宅的主人。奥兰多从此开始了他的永生之旅。

影片采用章节标题,分段叙述奥兰多四百年的人生。

"1600：死亡"是指给了他永生祝福的女王的死亡，以及他父亲的死亡。

"1610：恋爱"叙述他对一位美丽的俄国公主的恋爱，这场恋爱弄得奥兰多心烦意乱，却以失恋告终，因为俄国公主不能留在英国。即使是在热恋期间，忧伤也一直折磨着奥兰多，因为快乐转瞬即逝——对于永生的人来说，尘世间的一切快乐都是如此。失恋之后，奥兰多沉睡了七天七夜。

"1650：诗歌"是奥兰多在情场失意后躲到文字的世界中去寻求解脱，却又遭到一位他所资助的诗人戏弄的故事。

"1700：政治"这一章中，奥兰多选择了远行，他请命出使东方，于是出任女王派驻土耳其的大使，但是十年任满时却卷入了当地的政治动乱。这次奥兰多又沉睡了七天七夜，醒来后发现自己竟已变身为女性！

"1750：社交"是奥兰多变身之后，开始学习如何作为女性出入社交场合，习惯听取那些贵族无聊的话题和虚伪的赞美。即使在这种场合，奥兰多也难免陷入遐想，比如当一个贵族谈到女性与知识无缘，"她们只需顺从父亲和兄长即可"，奥兰多脱口问道：如果没有父亲和兄长呢？

"1850：性爱"是充满想象力的一章。当奥兰多拒绝了哈里公爵——那个知道她前身故事的人——的求婚时，哈里公爵那句"你将变成无依无靠的老处女"的威胁，气得奥兰多在宫廷的园林迷宫中疾走，时空隧道就此为她打开了：她不知不觉换上了一百年后欧洲上流社会妇女的服装，一跤跌倒在草地上；她呼唤着："大自然，我是你的新娘！"突然，一个19世纪50年代的帅哥来到了她的身旁，奥兰多对他说的第一句话就是："娶我好吗？"

那个帅哥来自美国，他似乎是上帝派来开导奥兰多的。他告诉奥兰多"你不需要一个丈夫，你需要一个情人"，还告诉她"一个真正的女人"是不会为了丈夫和孩子奉献自己的。奥兰多也向他表达了"以死去换取自由太不值得了"之类的思想。也许这两人的对话都只是反映了伍尔芙自己的见解？在这位帅哥那里，奥兰多经历了一生中最美妙的

性爱。

"身世"是尾章，一位律师将奥兰多的身世文件卷宗说成"这是一本佳作"，并预言"它会畅销的"。在影片结尾处，奥兰多有了一个可爱的女儿，这使她"找到了生命的新起点"，她成了一个20世纪的独立女性，这被认为是一个"女权主义的表达"。当然，奥兰多的精神仍能有所寄托。

《奥兰多》小说和电影的另一个奇妙之处，是主人公暧昧的性别。影片中的奥兰多是由一个女演员饰演的，即使影片一开头奥兰多作为女王身边的美少年，他的嗓音也是女性的。作为男性的奥兰多，总是让人想起西方古典雕塑和绘画中那些性别特征暧昧的天使形象。而当奥兰多变身为女性之后，影片中她的形象却也不失柔美。

让我们回到本文开头的思想实验上去。奥兰多跨越时间、空间，甚至性别，他（她）仿佛天马行空，亲身经历不同时空的历史和政治，也以敏感的心灵感受着爱情、文学和男性及女性世界。奥兰多当然没有精神空虚的问题。但是，如果所有的人都和奥兰多一样永生了，世界将会变成什么样子？

例如，大家都能永生之后（让我们暂时不考虑人口膨胀的问题，比如人类可以控制生育），时间对于每个人都是无穷大，这是不是意味着，某些构成现今人类个体差别的重要因素，比如教育程度、知识结构等，就会消失？这些因素如果消失，文化多样性会不会也跟着消失？如果那样，人类就会走向"文化热寂"的境界，那样的世界还有什么意趣呢？

美国版"水变油":反科学的 CIA ?
——从《链式反应》想到《天使与魔鬼》

1996年的科幻影片《链式反应》(*Chain Reaction*),看来默默无闻,已经快被人忘记了。当时好像也没红过。这也难怪,从那时到今天,好莱坞大约又生产了3万部电影(如果要看完3万部电影,大约需要60000小时,或者说,假定每天看8小时,每周工作5天,就需要约30年),谁还记得住二十年前一部没红过的电影呢。

美国的电影编导们确实是百无禁忌,从总统偷情犯罪[比如《绝对权力》(*Absolute Power*,1997)]到总统驾驶战斗机攻击外星战舰[比如《独立日》(*Independence Day*,1996)],什么匪夷所思的故事都敢编。这部《链式反应》中的故事,也是非常出人意表的。

却说芝加哥大学的一群科学家,搞出了一种全新的能源技术,这种技术能够从水里提取出无穷无尽廉价而又环保的燃料——简单来说,干脆就是美国版的"水变油"(当然人家这是科幻电影,与我们这里前些年的"水变油"诈骗案件不同)。负责这个项目的科学家,在实验成功之后极度兴奋,迫不及待地要将他的小组的惊世成就向全世界公布。谁想到正当这些科学家沉浸在"一朝成名天下知"的喜悦之中,打算向外发布新闻时,一群蒙面杀手从天而降,杀死了这些科学家,炸毁了整个实验室。

看惯了好莱坞电影,我们当然知道,在这群科学家中,照例会有一位美女和一位帅哥大难不死,而接下来他们当然要继续遭到无情的追杀。在他们逃难的过程中,香农博士,一位和中央情报局暗中有着千丝

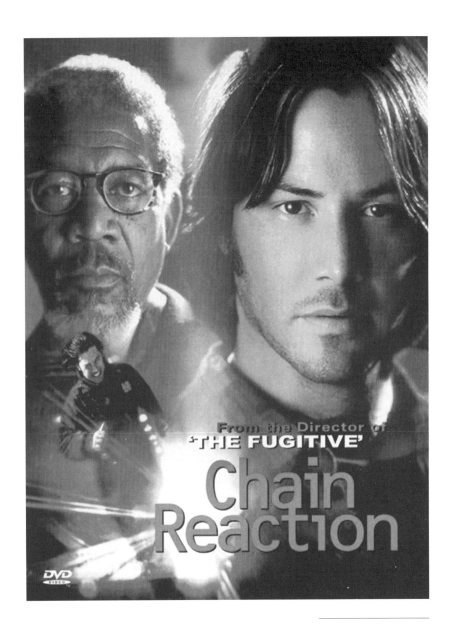

《链式反应》：连CIA的坏人都知道，并不是每一项技术都能立刻带来美好后果的

万缕关系的神秘人物，表面上是资助这项美国版"水变油"研究的基金会的负责人，向他们伸出援手。

然而，随着情节的进展（其中不无漏洞），美女和帅哥终于明白，那个晚上杀死科学家、炸毁实验室的杀手们，正是香农博士派出的！香农博士后来更是凶相毕露，他枪杀了基金会中主张继续这个研究项目的同仁，而且当"水变油"项目在另一个秘密的备用实验室中再次成功时，他又毫不犹豫地炸毁了它。

到此为止，你都可以认为这些只是好莱坞电影中的老套桥段，香农博士不过是一个隐藏着的恶人而已。

但是，影片最有价值的部分就在此时展开了：当香农博士第二次对实验室下手时，他已经成功地说服了那位帅哥科学家接受自己的观点——事实上，第二次实验是这位帅哥科学家一手搞成的，但是第二次炸毁实验室也是这位帅哥科学家亲手操作的！

香农博士靠什么说服了这位帅哥科学家？他既没有对帅哥实施巫术，也没有对帅哥使用什么精神控制的药物（这些都是好莱坞电影中常用的手法），他只是靠讲道理，就让我们的帅哥科学家幡然悔悟了。

香农博士的道理是这样的：

你们搞出这项"水变油"的技术当然好得很，但是你想过没有，我们现今社会的能源支柱是什么？是石油！如果你们的技术向外一公布，所有的石油产业在一夜之间就会倒闭！美国的股市在第二天就会崩盘！我们的金融体系就会瘫痪！我们的整个社会就会陷于骚乱！你们现在搞出这个技术来，一旦公布，它究竟是造福我们社会，还是祸害我们社会！？所以说，你们的这项技术，搞出来得太早了！它必须被雪藏起来，等到人们真正需要它的时候（比如石油快耗竭了？），才可以问世。

香农博士这番道理，当然未必能够说服那些极端的唯科学主义者。比如他们可以争辩说，即使公布了这项技术，石油产业也未必倒闭；即使石油产业真的倒闭了，也未尝不是这个社会新的福祉……如此等等。

但是无论如何，《链式反应》这部影片提出了这样一个问题：是不是所有的新技术，在任何时候，都一定能够造福我们的社会？如果答案

是"不",那么技术推广是不是应该有禁区?至少在某些时间内应该有禁区?再进一步,科学研究是不是应该有禁区?至少在某些时间内应该有禁区?这样的问题,绝不是没有意义的。新型技术当然好,但是研发得太快、问世得太早,会不会给社会带来祸害?就好比补药虽好,如果滥用,也会吃死人的。

这使我联想到丹·布朗的畅销小说《天使与魔鬼》(*Angels & Demons*, 2000)。

在这部小说的高潮场景中,作者借教皇内侍之口,向世人发表了数十页的长篇大论。教皇内侍为罗马教廷几百年来对待科学的态度辩护,他说这是教会"试图减缓科学无情的进军,虽然有时采取了错误的方式,但一直都是出于善意"。他责问道:"这个科学之神是谁?那个给人以才智却没有给出道德标准告诉人们如何使用才智的神又是谁?给孩子火却又不警告孩子有危险,这是什么样的神?"教皇内侍这样为教廷对待科学的态度辩护,是不是能够成立,人们当然可以见仁见智,但是他的上述责问,确实值得人们思考。

小说中的这位教皇内侍,我认为不应该视之为作者的代言人,而应该被视为一种立场的代言人——这种立场是作者打算在小说中让它们相互对立的两种立场之一。这种立场认为,如今科学发展得太快了,这样下去是非常危险的。所以教皇内侍认为"人们说科学能够拯救我们,依我看是科学毁了我们"。而在小说中与之对立的立场,则是由科学家所持的,认为科学发展无论已经有多么快,它总还是不够快。

而这两种立场的对立,同样可以引导到科学研究应不应该有禁区的问题上。如果认为科学发展总是不够快,自然就会主张"科学研究无禁区"(小说中那一滴要命的"反物质",就是在"科学研究无禁区"的思想指导下搞出来的);而如果认为科学发展得太快了,这样下去非常危险,就必然会倾向于认为,科学研究至少在某些时候应该有某些禁区。

尽管香农博士的道理比较浅显,而教皇内侍的理论更为玄远一些——例如他认为"人类头脑进步的速度要远远快于灵魂完善的速度",

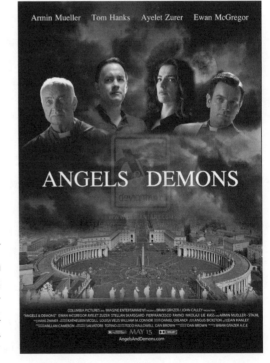

《天使与魔鬼》：科学之神是谁？给人以才智却没有给出道德标准告诉人们如何使用才智的神又是谁？给孩子火却又不警告孩子有危险，这是什么样的神？

但影片《链式反应》中的故事,恰好可以成为小说中教皇内侍上述宏论的例证和注脚。

在好莱坞电影中,CIA、FBI之类的机构,通常都是唯科学主义的代表。例如影片《双瞳》(*Double Vision*,2002)中那位被请到台北市警局来协助破案的FBI专破连环杀人案的专家,就是相当典型的代表。这位美国专家是一位坚定的唯科学主义者,他一再向台北警方的同事们强调:我们要用科学的方法破案。他的方法是完全依据科学和理性的,比如从罪犯遗弃的汽车里寻找碎片,进行化验,寻找产地,以此来推测罪犯的行踪之类。然而在《链式反应》中,CIA暗中派出的香农博士,却是一个赤裸裸的甚至可以说是很极端的"反科学主义者",他为了阻止不适当的新技术过早问世,甚至不惜杀人放火。这也是这部影片的与众不同之处。

《链式反应》中的香农博士和《天使与魔鬼》中的教皇内侍,这两个虚拟人物是可以成为朋友的。在现实中,我认为还有第三个人,也可以加入进来,成为香农博士和教皇内侍的朋友,他就是北京师范大学的田松教授——当然,田松教授是绝不会杀人放火的。也许有人会问:田松教授凭什么可以加入?经常读他文章的读者一定会同意,就凭他那句名言:"让我们停下来,唱一支歌吧!"

《深海圆疑》：我们还未准备好梦想成真

什么是罪？什么是福？

迈克尔·克莱顿（Michael Crichton）的科幻小说，许多都拍成了电影。克莱顿1987年出版的科幻小说《球》（Sphere），也有同名电影，中文片名译成《深海圆疑》或《天外金球》，涉及了一个更为玄远的主题——今天，我们人类能不能"消受"某些超自然的能力？

中国有民谚曰："没有受不了的罪，只有享不了的福。"如果将"罪"理解为饥寒、贫困、愚昧之类，人类当然早就受了几千年，确实都受得了；如果将"罪"理解为无力长生不老、无力时空旅行之类，当然更不难受。如果我们今天忽然可以时空旅行了，可以长生不老了，许多人则会视之为大大的"福"；但是，仔细想一想，这样的大"福"，我们真的能消受得了吗？

也许许多人会率尔答道：这有什么消受不了的？我巴不得能够如此呢！就像有人谈到克隆人时说"克隆几个我，我没意见"一样。逢到这种时候，科幻作品的思想有没有深度，就要见真章了。优秀的作品，可以借助精彩的故事，来帮助我们思考这类平日通常不去思考的玄远问题。《深海圆疑》就是如此。

有能力"梦想成真"是不是福？

美国科学家在太平洋的深海水下，发现了一艘来历不明的巨大飞船。

《深海圆疑》：我们还无法消受"梦想成真"的能力，为什么不先停下来，唱一支歌呢？

看样子这是一艘外星文明的宇宙飞船，而从船体上的珊瑚来推测（珊瑚每年有着相当固定的生长速度），飞船是在约三百年前坠落在地球上的。美国军方和有关各方当然对此大感兴趣，"半个太平洋舰队"都集中到了这片海域，各种各样的特殊人才，从美国各地被秘密接到考察船上，故事的主人公、心理学家诺曼也在其中。美国人是这样假设的：他们可能要和外星智慧生命打交道了，有一位心理学家参与可能是非常有益的。

考察队进入飞船，没有发现生命的迹象，飞船上的种种设施，倒是都与预想中的吻合，这确实是一艘三百年前坠落到地球上来的外星宇宙飞船。但是，当海面出现风暴，考察队不得不滞留在飞船中时，越来越多的怪事出现了：有剧毒的海蛇的袭击、莫名其妙的火灾、数学家哈里的谎言等，考察队员们一个个死去，最后只幸存下来三个人：诺曼、哈里和年轻的女化学家蓓丝——无论是小说还是电影都会需要一个年轻漂亮的女主角的。

现在，三位幸存者相互之间也无法信任了。幸好心理学家诺曼的人格较为健全，在他的努力下，他们经过多次相互试探、检验和推理，终于将怀疑的目光集中到了飞船中一件神秘的物体上。

在飞船中，有一只神秘的大球，那球没门没缝，没有把手，没有文字，只有表面上那闪烁不定的金色波纹，似乎暗示着它是有生命的。考察队中不止一人在它面前久久驻足，沉默不语，若有所思。

事实上，三位幸存者都曾经有意无意进入过这只神秘的大球，只是无意进入的似乎会忘记，有意进入的似乎想隐瞒。而不管怎么样，只要进入过这只神秘大球的人，就获得了一种超自然的能力——可以梦想成真。

现在诺曼、哈里和蓓丝都有了这种能力。现在他们才知道，原来海蛇、火灾等，都是他们心中的恐惧或梦境造成的。但是这种"梦想成真"是真实的——火灾真的能烧毁仪器设备，海蛇真的能咬死人！

"梦想成真"是受不了的罪

关于人类消受超自然能力的局限，以前也有幻想作品涉及过，比如

倪匡《卫斯理》系列小说中的《丛林之神》，就想象了人类一旦真的拥有预知未来的能力，结果会如何？结果是拥有这种能力的人极为痛苦，只有走上自杀的道路。比如，要是你知道你二十年后会因为车祸而死，那么在这未来的二十年中，你就天天都是在等死，在等待那车祸的到来，这样的日子怎么能过？所以故事中，当那根能够预知未来的神奇圆柱最终落入主人公之手时，他将那柱子丢入了大海。

和"预知未来"的能力相比，"梦想成真"的能力更为麻烦。因为即使人人皆能预知未来，起码还能够表面上并行不悖；但是如果两个有"梦想成真"能力的人是敌对的怎么办？两人都要你死我活，这如何能够办到？这时的局面就会类似于数学上的"发散"或"奇点"，就会成为不自洽的或不可操作的。

再进一步往下想，其实今天被视为人类大"福"的许多能力，比如长生不老、预知未来、梦想成真等，都可能是人类永远无法消受的，至少眼下是无法消受的。这使我想起丹·布朗，在他的又一部幻想小说《天使与魔鬼》（Angels & Demons，2000）中，借教会人士之口所说的话，"人类头脑进步的速度要远远快于灵魂完善的速度"，虽然听起来比较玄，也有类似的意思。

所谓"超自然的能力"，也是随着时间而变化的概念。在飞机还未被发明出来之前，说人类飞行就是超自然的能力。科学技术可以创造、而且正在不断创造着人间奇迹，今天的科技奇迹，往往就是昨天幻想中的超自然能力；今天地球人类心目中的某种超自然能力，可能就是昨天外星智慧生物的科技成就。克莱顿在《深海圆疑》中借神秘金球的故事，表明对某些未来的科技成就，今天的人类是无法消受的。或者说得更明白些，对于享有神秘金球所能提供的"梦想成真"的能力，我们还未准备好。

我们还未准备好

对于"我们还未准备好"，诺曼、哈里和蓓丝后来终于明白了。他们知道自己实际上无法驾驭这种超自然的能力，人类更是没有准备好面

对这种能力——要是被邪恶的人掌握了这种能力怎么办？那人类将面临什么局面？

最后，在影片的结尾处，这三个善良的科学家决定，利用自己已经掌握的"梦想成真"能力，来让一件事情成真，这件事情就是——"让自己失去梦想成真的能力"。这个情节，说起来也有一点"悖论"的味道：如果他们真有这种能力，那么他们将不再拥有这种能力；如果他们没有这种能力，那么他们将仍然拥有这种能力。

当然，影片的故事必须有一个劝善惩恶的圆满结局，对于潜在的"悖论"只能置之不理。随着诺曼、哈里和蓓丝六手相握，一起数到三，大家心中想的是："我要忘掉我曾经见过这个大球。"突然，一道金光自深海涌出，直上天际，神秘的金球消失了……

人类告别了天天挂在嘴边的"梦想成真"的能力。

因为我们还未准备好。

那么，对于其他某些将要出现或者已经出现的科技奇迹，我们是不是已经准备好了呢？如果对于是否准备好这一点还没有把握，为什么还要整天急煎煎忙着追求那些奇迹呢？为什么不先停下来，思考一下，或者"唱一支歌"呢？

只是一场假想的骗局吗?

——《摩羯星一号》和美国"登月造假"公案

1978年的美国影片《摩羯星一号》（*Capricorn One*），从片名上看似乎与科幻有关，其实是一部政治幻想电影。上映后不久曾被引进中国大陆公开放映——那时美国电影还是很难在中国大陆公开放映的，《摩羯星一号》获此殊荣，可能和它有助于"揭露资本主义的腐朽黑暗"有关吧。而三十多年之后，重新回顾这部当年并不走红的影片，却有许多新的东西，可以让我们联想和思考。

一场惊天骗局

影片的故事说，美国国家航空航天局因为航天项目搞了十六年，耗费了巨额国帑，却一直没有什么成果，已经越来越无法向国会和公众交代，于是首席科学家决定铤而走险，要弄出一个大大的成果来，好让世人震惊——在丹·布朗风行一时的小说《骗局》（*Deception Point*，2001）中，美国国家宇航局（NASA）造假的动机也是如此。

这个大大的成果竟是——发射"摩羯星一号"宇宙飞船，载人登陆火星！

宽阔的飞船发射场上，人头攒动，包括副总统在内的政要名流济济一堂，准备观看"摩羯星一号"宇宙飞船的升空发射。随着飞船的腾空而上，现场一片欢腾，众人都为美国航天事业的惊世成就而欢呼。

但是谁会想到，就在发射升空前几分钟，飞船上三位准备登陆火星的宇航员却被秘密接走，紧急送往一处秘密场所。而倒计时之后升空的

宇宙飞船,里面实际上没有人,而且它也不会真的飞往火星。

在那个秘密场所,首席科学家出现了。他先向三位宇航员高谈阔论了一大套,不外拉感情、套近乎、讲道理、打比方……正当宇航员们摸不着头脑时,首席科学家摊牌了:这次行动是一个惊天骗局。他要求三位宇航员在未来的八个月里,在这个沙漠里的秘密基地中,扮演"摩羯星一号"登陆火星向全世界"实况转播"!

首席科学家大胆疯狂的想象力,让三位宇航员目瞪口呆!

可是首席科学家软硬兼施,最终还是让三位宇航员屈服了。"软"的包括这样的说辞:如果你们揭露真相,美国人民将"没有任何东西可以相信了"——因此即使为世道人心着想,你们也应该跟我合作。"硬"的包括以三位宇航员家人的生命安全为要挟。

现在,三名宇航员不得不和首席科学家合谋。他们共同将一个弥天大谎持续了八个多月。在此过程中,全美国、全世界都不断从电视上看到三位宇航员飞往火星、在火星成功登陆、又顺利开始返航的"实况转播"。中间还包括宇航员在太空中和家人通话,互诉关爱;宇航员家人接受媒体采访,领受敬意……种种煽情场面应有尽有。

惊天骗局的可行性展示

也许有人会问:在地球上仿造火星大地,难道不会被人识破?这样的惊天骗局需要多少人共同协作,难道不会有人揭露?……是的,有这些疑问是很自然的。这使人联想起2000年旧话重提的"登月造假"公案——认为美国宇航员1969年7月16日的登月是一场惊天骗局,整个阿波罗登月计划都是在内华达沙漠或美国宇航局的摄影棚中完成的,而三位美国宇航员——或者说演员——则帮助美国政府欺骗了全世界人民。

《摩羯星一号》:即使有人断言《摩羯星一号》是对"登月造假"的影射,导演也完全不必担心会受到什么指控,他只消用希区柯克的一句名言就能轻易开脱自己——"这只是一部电影"

主张"登月造假"的人认为，美国政府此举是一种心理战策略，当时美国正在进行越南战争，与苏联的太空技术竞赛也处于劣势，需要给世人造成美国科技遥遥领先、美国无比强大的错觉，加剧世人的恐美畏美心理，从而瓦解对手斗志，不战而屈人之兵。还有人认为，这是美国为了欺骗苏联的决策者，让他们在航天方面投入更多的资金和人力物力，以便拖垮苏联的经济。诸如此类，都需要上演这样一出科学造假大戏。

事实上，对于1969年美国登月真实性的怀疑，几十年来一直存在，只是近年因连续有人抛出所谓"重磅炸弹"（比如Bill Kaysing等人的《我们从未登陆月球》一书），才又再次引人注目而已。而1978年的影片《摩羯星一号》，不妨视为这种怀疑中的一部分——而且是相当有作用的一部分。

据说"几乎没有什么科学家会认真对待登月造假论的观点"。如要澄清事实，却也未见事主出来自辩清白，美国国家宇航局和当年"阿波罗11号"上的宇航员似乎都对此没有兴趣。1999年7月20日，华盛顿国家航空航天博物馆举行仪式，纪念登月三十周年，副总统戈尔向当年"阿波罗11号"上的三名宇航员颁授奖章，以表彰他们为航天事业作出的贡献。这似乎表示了美国政府对此的态度。但是，那位当年的登月英雄阿姆斯特朗，却依然拒绝参加任何记者招待会，拒绝签名，拒绝合影——三十年来他一直选择沉默。这又难免给人们留下疑惑。

事主虽不积极，倒是有不少热心的局外人来为1969年登月的真实性辩护。针对主张"登月造假"的人提出的所谓"十大疑点"，也有人尝试逐一进行驳斥。但是如果以中立的立场来看影片《摩羯星一号》，就会感觉似乎影片就是为回答那些驳斥而拍的。

比如，驳斥"登月造假"的理由之一是："美国宇航局有成千上万的科技、工程人员，如果登月计划是一场骗局，不仅全体参与者的人格受损，而且让几万人守着谎言过几十年，怎么可能？"而《摩羯星一号》编的故事表明，充分利用高科技手段，只要首席科学家身边的极少数人共谋并配合，就可以造成这样的惊天骗局。至于"成千上万的科技、工程人员"，其实每人都只是一架巨型机器上的一个螺丝钉而已，他们完全没有机会了解全局真相，因此也用不着"守着谎言过几十年"。

附带说起,讲述类似的利用电视制造弥天大谎故事的影片,已经有过不止一部,例如著名的《西蒙妮》(*Simone*,2002)。一个纯粹用电脑虚拟出来的美女,成为大众情人,电视使得世界上每个人都相信大明星、大美人西蒙妮实有其人,她甚至担任了联合国的亲善大使,在世界各地飞来飞去——她每到一处的全球"实况转播",和《摩羯星一号》中宇航员们在"火星"上的"实况转播"如出一辙。

当三位宇航员(注意:宇航员的人数也恰好和"阿波罗11号"上的一样)违心帮助首席科学家完成了这个弥天大谎之后,等待着他们的,却是杀人灭口——按照首席科学家的安排,"摩羯星一号"将在返回地球的最后瞬间失事,三位宇航员将"为了人类探索宇宙的科学事业"壮烈牺牲,成为英雄。

事情也确实按照首席科学家的计划一步步实施了,隆重的葬礼举行了,宇航员的家人们悲痛欲绝,政要们——包括首席科学家在内——对她们温语慰问……但是,无论怎样别有深意,电影终究只是电影,总要有一个伸张正义的结尾,所以在最后关头,导演让一位宇航员历尽艰辛逃出生天,出现在葬礼现场——惊天骗局终于大白于天下。

除了这个合乎道德但不甚合乎情理的结尾,《摩羯星一号》中所假想的"登陆火星造假"的动机、手法等,都可以让人联想到"登月造假"公案上来。不过,即使有人断言《摩羯星一号》是对"登月造假"的影射,导演也完全不必担心会受到什么指控,他只消用希区柯克的一句名言就能轻易开脱自己——"这只是一部电影"。

黑客无心成帝国，云图难免化云烟

——从《黑客帝国》到《云图》

以制作过《黑客帝国》系列（*Matrix*，1999—2003）和《V字仇杀队》（*V for Vendetta*，2005）这样极品影片的沃卓斯基姐弟（制作《黑客帝国》时还是沃卓斯基兄弟）之盛名，人们当然期望《云图》（*Cloud Atlas*，2012）也是极品——即使未能再上层楼，至少也要保持同样水准吧？不幸的是，《云图》是一部形式远远大于内容的作品。中国有"盛名之下，其实难副"的古语，用在《云图》身上，真是再确切不过了。

《云图》究竟达到了何种水准，我们应该尽可能客观地来评判——不是快意恩仇式的乱骂或滥捧（比如"最大的烂片"或"绝对的神作"之类），而是将它置于适当的作品背景和历史背景之中，再心平气和地进行分析和判断。

有小故事，没新思想

因为《云图》中讲了六个故事，这也许使得许多影评人觉得，自己能够将这六个故事理清楚，就可算大功告成了。所以许多影评文章都在那里复述这六个故事，或辨认周迅在其中扮演了几个角色之类。其实这样的认识层次是远远不够的。

> 《云图》：有故事也不好好讲，这种将几个故事"切片"的叙事手法，1916年格里菲斯的影片《党同伐异》中已经用过了

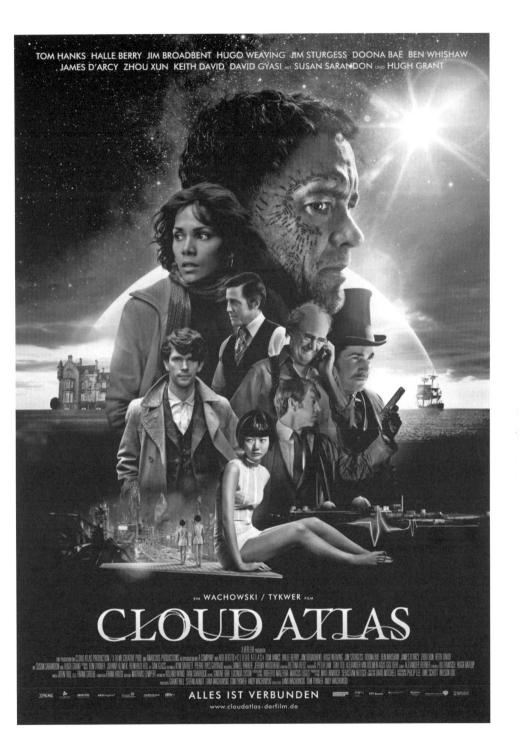

评价科幻或幻想影片，主要有两项指标：首先是思想性，包括思想的深度或高度；其次是景观，即向观众展现奇幻的、令人震撼的景观。思想性作品的丰碑，迄今为止当然是难以逾越的《黑客帝国》系列。以景观取胜的作品，《星球大战》系列（*Star Wars*，1977—2015）当然是无可争议的里程碑。这两座碑也有高下，《黑客帝国》在思想性上迄今尚无影片能出其右，但它在景观上也有相当令人震撼的呈现；而《星球大战》是靠景观成为科幻影片里程碑的，在思想性方面它完全乏善可陈，所以我以前在影评中将《星球大战》称为"一座没有思想的里程碑"。

为什么对科幻或幻想影片要用上面的两项指标？因为这两项指标通常是科幻或幻想影片最能够表现的，而且我们通常不会去苛求别的类型片在这两项指标上有出色表现，比如我们通常不会要求一部爱情片中有令人震撼的景观（如果有当然也挺好）。

那么《云图》能不能算科幻片呢？我认为应该算——事实上大部分媒体和观众也是这样认为的。因为影片的六个故事中，至少有两个是典型的科幻形式：故事五，首尔2144年复制人星美-451的故事；故事六，人类文明衰落之后第106个冬天的故事。另一个故事，即故事三，1973年美国旧金山女记者和老博士揭露核电站黑幕的故事，也是典型的科幻影片题材，尽管没有采用科幻的形式。

既然《云图》可以算科幻影片，那我们就要用上述关于科幻或幻想影片的两项指标来衡量这部影片了。这一衡量，《云图》就惨了。

这六个故事当然都不失为过得去的故事，但从思想性来说，那就都乏善可陈了。其中看起来最有思想性的，要算故事五，即复制人星美-451的故事。故事中涉及了复制人的人权问题。但是稍微熟悉科幻作品的人都知道，这个问题也可以平移为克隆人的人权问题，或者机器人的人权问题，而所有这类问题早就有科幻影片反复讨论过了。我只举几部较为有名的为例就够了：《银翼杀手》（*Blade Runner*，1982，复制人的人权）、《逃出克隆岛》（*The Island*，2005，克隆人的人权）、《变人》（*Bicentennial Man*，1999，机器人的人权）。和这三部影片相比，《云图》中星美-451的故事显得多么乏力，多么山寨。

另外五个小故事所表现的思想性,也都完全没有新意。例如,有人看到故事六描写了人类文明崩溃之后的世界,从中看到了"轮回"的观念,就感到"深刻"了,其实这种文明"崩溃—重建"的思想,在科幻作品中早就表达过无数次了。例如威尔斯早在1895年的科幻小说《时间机器》(*The Time Machine*,也有同名电影)中,想象过公元802701年的未来世界,那时就是文明崩溃状态,光景与《云图》的故事六非常相似。至于"轮回",就举《黑客帝国》为例好了,在第二部结尾处,造物主告诉尼奥,Matrix已升级过五次,尼奥已是第六任同一角色了,这不就是"轮回"吗?

至于景观,在所有这六个故事中都平淡无奇——平淡到让人感觉不到任何科幻或幻想作品应有的惊奇,更不用说震撼了。例如,在故事五中,从星美-451的人物造型到故事中的场景道具,无一不透出一股小制作平庸科幻片因陋就简的气息。真搞不明白沃卓斯基姐弟,在制作了《黑客帝国》三部曲这样的巅峰之作十年之后,怎么还好意思拿出在景观方面只有这种档次的作品。

最大创新:小故事也不好好讲

沃卓斯基姐弟之所以敢于拿《云图》出来面世,甚至还对《云图》表达了某种程度上的信心(作为电影人,不管心里到底有没有信心,嘴上总是要表达一番的),是因为《云图》毕竟还是试图有所创新的。

《云图》确实试图创新,这个努力也确实有一点技术含量。

这个创新当然不是讲了六个故事中的"六"这个数值。在一部影片中讲N个故事,这一点前贤早就玩过无数次了,最常见的是N=3,偶尔也有N=2或N=4的。让N=6,或许也可以算创新——只是如果这也算创新的话,未免有点侮辱"创新"这个词了。

《云图》中唯一的创新,一言以蔽之,就是"有故事不好好讲"。

《云图》将六个故事分别在时间轴上切成碎片,然后再将这些碎片逐渐拼贴起来,并且不断在六个故事之间跳转——先贴故事一的第一片,再贴故事二的第一片……直到故事六的第一片;然后再贴故事一的

《云图》：在《黑客帝国》之后，《云图》之前，沃卓斯基姐弟只有两部作品：2005年的《V字仇杀队》是反乌托邦传统下的一部佳作，与《黑客帝国》比肩不致令人汗颜；而2008年的《极速赛车手》几乎没有引起什么反响。从这个简单的时间表来看，沃卓斯基的电影事业在《黑客帝国》之后似乎开始走下坡路了——2015年的《木星上行》再次证明了这一点

第二片,接着是故事二的第二片……如此等等。最终仍然将六个故事都从头到尾讲完。

从观众对《云图》的观感来看,据我浏览所及,大部分观众在影片开始大约30分钟之后,终于明白影片是在交替叙述几个平行的故事,这些故事分别发生在不同的时空中。许多观众很自然地会在心里产生疑问:为什么有故事不好好讲,非要这样支离破碎地叙述呢?据我分析——不知沃卓斯基姐弟会不会承认——这有两个原因。

第一个原因,其实我已经在上文分析过了,是因为《云图》这六个故事本身太平庸了。这些平庸的故事,如果还用正常的方式讲述,谁还会有兴趣来听?所以必须用与众不同而且出人意表的方式来讲述,才有可能吸引观众。同时,这种"有故事不好好讲"的方式,将观众的注意力都集中到了如何搞清楚这六个故事上去了,就可以成功地掩盖这六个故事本身的平庸。

第二个原因,是因为《云图》中这种支离破碎的叙述方式,本身确实暗含着一些技巧,这些技巧使得沃卓斯基姐弟相信这部影片仍然有着过人之处。在这些暗含的技巧中,我至少注意到了两点:

一、节奏。这六个故事在时间轴上切片时,是越往后切得越小的,这样,随着各个故事情节的进展,不同故事间的跳转也越来越频繁,这就渐渐造成一种急管繁弦的效果,给观众以情节推进越来越快的感觉(其实只是加快了跳转的节奏,并未真正加快情节的推进),所以影片越往后越能吸引人。这种做法让我想起那首著名的《波莱罗舞曲》——虽然只有两句旋律,但一再重复,而且每重复一次都变得更有力度、更高亢,并加入更多的配器。

二、在拼贴故事碎片时,巧妙运用了隐喻、互文之类的后现代手法。这一点说穿了其实非常简单,例如,第N个故事的第M个碎片之后,可以让第N+1个故事的第M个碎片的场景或情节,形成对第N个故事的第M+1个碎片情节的隐喻。注意到没?当我用这种方式叙述上述拼贴技巧时,我的叙述文字本身就在形式上构成了互文!

和六个故事的平庸相比,《云图》在叙事技巧上确实有创新,而且很后现代——"混搭"(六个发生于不同时空的故事平行叙述,本

身就很混搭）、拼贴、隐喻、互文等，都是后现代文艺作品常见的特征。所以我说《云图》是一部形式远远大于内容的作品，并不冤枉它。

但这种创新能不能成为经典，成为里程碑，我是相当怀疑的。这种"有故事不好好讲"的创新，属于剑走偏锋，偶一为之固无不可，但终究不足为法。况且《云图》的这个"故事切片"叙事方法早在百年之前就已经有人尝试过了——格里菲斯（D. W. Griffith）的著名影片《党同伐异》(*Intolerance: Love's Struggle Throughout the Ages*, 1916）就是一例，只不过那部影片中的故事数目是三。所以《云图》也谈不到真正意义上的创新。在叙事技巧方面的探索空间是相当有限的，毕竟你不能总让观众看你的电影那么费力。相比之下，在思想性和景观方面的探索空间则几乎是无限的。

《云图》称得上"史诗"吗？

《云图》因为讲了六个不同时空中的故事，居然被一些影评称为"史诗"，这实在太夸张了。通常有资格荣膺"史诗"桂冠的作品，不外两种情形：一是叙述的故事时间跨度很长，这种情形在科幻影片中比较少见，但也是有例子的，比如斯皮尔伯格的《劫持》系列（*Taken*, 2002），10部影片（电视电影，也有人将它视为10集的电视剧），描写了几个家族四代人围绕着UFO和外星人的恩怨情仇，被誉为关于UFO传说的集大成的史诗电影。另一种情形是用正剧形式描写了某个重大历史事件，比如2012年的土耳其历史影片《征服1453》(*Fetih 1453*)，描写土耳其历史上著名的奥斯曼帝国攻陷君士坦丁堡之役，这当然更容易获得"史诗"桂冠。

《云图》中的六个故事，从形式上看虽然也有时间跨度（从故事一的1849年，到故事六的"人类文明衰落后的106年"——这应该在公元2144年之后），电影为了避免给观众支离破碎的感觉，也勉强建构了这六个故事之间一些形式上的关联，比如人物身上的彗星形胎记、那个名为《云图六重奏》的音乐作品之类。但问题是，这六个故事本身是相互

独立并且各自完整的,并无内在的连贯性,实际上是六个完全独立的故事。因此《云图》并不符合上述两种"史诗"的情形。

《云图》与《黑客帝国》相比实在令人汗颜

平心而论,《云图》如果出自一般导演之手,无疑也可以算及格线之上的作品,不幸的是它出自名字永远和《黑客帝国》联系在一起的沃卓斯基姐弟之手,就有点类似"尔何生于帝王家"的意思了。

沃卓斯基姐弟是影人中的异数——且不说那些中途辍学,自学成才之类的往事(这在美国影人中还比较常见),最奇特的是名头如此之大,导演的作品却又如此之少。在《黑客帝国》横空出世之前,他们只有一部电影处女作,就是在影迷中颇受好评的《大胆地爱,小心地偷》(*Bound*, 1996, 又译《惊世狂花》)。这部电影出手不凡,从头到尾透着一股邪劲。特别令人印象深刻的是,两位女同性恋者在共同黑吃黑私吞黑帮老大钱财时,竟能如此相互信任和忠诚。

三年后他们推出《黑客帝国》,一举成为科幻影片迄今为止无人能够逾越的巅峰之作。《黑客帝国》三部曲,思想有深度,故事有魅力,视觉有奇观,票房有佳绩,"内行"激赏它的门道,"外行"也能够享受它的热闹,更有一众哲学家破天荒来讨论它所涉及的哲学问题(比如外部世界的真实性问题、"瓶中脑"问题、人工智能的前景问题等)。世上自有科幻影片以来,作品之全面成功,未有如斯之盛也。

在《黑客帝国》之后,《云图》之前,沃卓斯基姐弟只有两部作品。2005年的《V字仇杀队》据说剧本早在《黑客帝国》之前就有了,是幻想作品中反乌托邦传统下的一部佳作,尽管名头远不及《黑客帝国》,但若与《黑客帝国》比肩倒也不致令人汗颜。而2008年的《极速赛车手》(*Speed Rocer*)则几乎没有引起什么反响。从这个简单的时间表来看,两姐弟的电影事业在《黑客帝国》之后似乎开始走下坡路了。

超越前贤固然很难,超越自己往往更难。推出《黑客帝国》这样的巅峰之作后,要超越确实非常非常困难了。所以,如果《云图》担负不起沃卓斯基姐弟影坛事业的"中兴"重任,也是不足为怪的。如果说

《黑客帝国》是"无心插柳柳成荫",那么《云图》看来就是"有意栽花花不发"了。《云图》与《黑客帝国》相比实在令人汗颜,它将来至多只能作为一部在叙事技巧方面比较别致的影片被人记起,而从影史的角度来看,难免化为过眼云烟,湮没在无数已问世和将要问世的电影作品之中。

第九章
Chapter 09
◆◆◆
在幻想边缘的影片

《禁闭岛》:你将不再是你

福柯1961年的博士论文研究疯癫的历史,这篇博士论文的缩写本,后来以《疯癫与文明》的书名广为人知,使得后人谈到疯癫之类的话题就要提到福柯。福柯认为,疯癫由于"禁闭"而失去了它在莎士比亚和塞万提斯时代曾经拥有过的"展现和揭示的功能"——他举的例子是"麦克白夫人变疯时说出的真理";而到了20世纪,在福柯看来,疯癫已经被归为"自然现象","这种实证主义的粗暴占有所导致的,一方面是精神病学向疯人显示的居高临下的博爱,另一方面是……抗议激情"。

这里"禁闭"和"抗议激情"两个词汇,都是令我感兴趣的。

被视为大师级导演的马丁·斯科塞斯(Martin Scorsese),2010年推出了新影片《禁闭岛》(Shutter Island)。这个片名就让人联想起上面福柯的论述,事实也确实如此,影片讲述的是精神病犯人的故事。

1954年,曾是"二战"老兵的泰迪现在是一名法警,他奉命到"禁闭岛"去调查一名女病犯神秘失踪的案件。该岛是一座特殊监狱,专门关押精神病犯人。这些犯人中许多人都曾犯下过令人发指的滔天罪行,所以监狱戒备森严。

泰迪的调查从一开始就受到狱方的重重阻挠,而对病犯拥有生杀予夺大权的两位医生,还有着若隐若现的纳粹余孽背景。随着泰迪坚持不懈的调查,一些神秘的线索逐渐浮现出来,比如医生们似乎在这里进行着某种不可告人的医学实验——总是让泰迪想到他当年进入纳粹集中营时看到的那些"医学实验"。实验的目的,是探索如何控制人的思想,

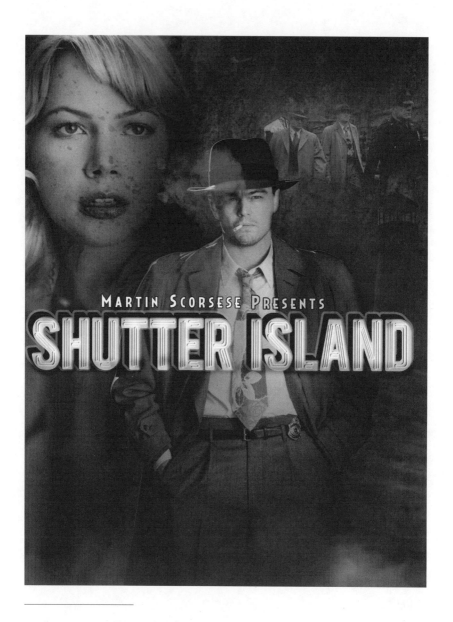

《禁闭岛》:"精神病人"的身份并不是一种客观事实,而是可以完全由旁人建构起来的。当周围所有的人都认定你是精神病人时,你就将上天无路入地无门,你的所有言论都不会有人相信,你将不再是你

或如何消除人原有的记忆。当然这些都是在"治疗病人"的名义下进行的，所以医生总是不厌其烦地咬文嚼字纠正泰迪口中"犯人"这一措辞，强调是"病人"。

不止一次有好心的病犯暗示泰迪"快逃""你会出不去的"，但泰迪勇往直前非要将真相揭示出来不可。正当他以为证据确凿胜券在握要直捣黄龙时，却发现他完全败了。

写到这里，我不得不开始有一点众醉独醒的感觉——因为我在网上看了若干篇评论，发现那些网友全都误解了剧情。

影片接近结尾时进入情节高潮，泰迪打倒警卫夺枪闯进灯塔，但是等待他的医生不仅没有惊慌失措，反而显得成竹在胸，好整以暇。医生告诉泰迪，他从警卫手中夺来的步枪中没有子弹，接着向泰迪叙述了一个浑然天成的故事：

泰迪自己的妻子就是精神病人，她溺死了自己的三个孩子，泰迪在愤怒中枪杀了她。由于泰迪无法接受这样的悲剧而精神失常，于是他被送进"禁闭岛"监狱进行治疗。但是泰迪始终生活在幻想中，他将自己想象成进岛查案的法警，而将两年来一直负责治疗他的首席治疗师想象成自己查案的拍档。至于他在岛上探查出来的一切所谓的隐情，全都不过是他自己的幻想……

泰迪曾经是身经百战的老兵，哪能轻易被这样的弥天大谎击败？他看到医生桌上放着的正是他进岛时被要求暂交狱方保管的佩枪，他眼明手快一把夺过来，满腔义愤驱使他向邪恶的医生连开数枪！

但是医生却没有像他期望的那样血溅当场，反而走过来夺走了泰迪的佩枪，然后轻而易举将它折成两段！原来这只是一把塑料玩具枪，医生说是为治疗泰迪而准备的道具……

我知道，看到这里，那些网友都和电影中的泰迪一样"服了"——接受了医生的故事，承认泰迪是精神病人。有的网友甚至为影片在此处"颠覆"了前面整个故事而叫好。

其实，导演的意思很明确：泰迪当然不是精神病人，医生当然是

邪恶的，泰迪查案所得都是真的。只不过当医生和狱方发现泰迪揭露岛上罪恶真相已经难以避免时，使出了最后的绝招——将泰迪打成精神病人（就像"文革"中将人"打成反革命"一样）！泰迪当然有一把已经被狱方没收了的真的佩枪，而医生为什么不可以准备好一把玩具枪放在桌上来欺骗泰迪呢？否则他何必在此时将泰迪的佩枪放在桌上呢？事实上，影片中有多处细节可以支持这种解读。

影片结尾时，泰迪已经接受了囚禁，但是他仍然没有真正屈服。这种开放式的结局也为续集准备好了故事接口。

影片真正的深刻之处在于，指出"精神病人"的身份并不是一种客观事实（即福柯笔下的"自然现象"），而是可以完全由旁人建构起来的。当周围所有的人都认定你是精神病人时，你就将上天无路入地无门，你的所有言论都不会有人相信，你将不再是你。

"天哪！它不是一座塔楼！"
——艾柯与影片《玫瑰之名》

小说家、符号学家、美学家、史学家、哲学家……艾柯（Umberto Eco），2008年到北京、上海转悠了一阵，此间时尚媒体纷纷报道，他的小说《波多里诺》（Baudolino，2000）、《玫瑰之名》（Il nome della rosa，1980）、《傅科之摆》（Il Pendolo di Foucault，1988）、《昨日之岛》（T'isola del giorno prima，1994）等也将次第出版中译本的新版。这让我想起了二十年前的影片《玫瑰之名》（The Name of the Rose），以及一些与此有关的事情。

影片《玫瑰之名》讲述中世纪修道院中的凶杀案。老实说，这部1986年的电影本身没有多少思想深度，商业片的气息十分浓厚，主要以迷宫、禁书、谋杀、修道院中神职人员病态的精神世界，以及整个故事中的阴暗恐怖气氛来吸引观众。但是因为电影是改编自大名鼎鼎的艾柯的同名小说，就显得来头很大了。

故事被安排在公元1327年。奉教宗之命，来自巴斯科维尔的僧侣威廉（肖恩·康纳利饰），带着年轻的学生阿德索，来到意大利北部一个圣本尼迪克修道院参加一场宗教辩论。从他们到达的前一天晚上开始，修道院连续发生凶杀，这引起了威廉的怀疑，师徒俩准备调查此事。

最初威廉怀疑凶手是从《圣经·启示录》中得到灵感，但案件似乎并不照此发展。威廉发现每个死者的手指都发黑，于是他推断修道院的图书馆里一定藏着一本禁书。因为有一个古老的传说：有人把毒药涂在山羊皮的书页上，偷看禁书者沾吐沫翻阅书页就会中毒，到时毒发身

《玫瑰之名》：艾柯的第一部小说问世之后马上得了两项大奖，好评如潮，洛阳纸贵。不久改编成为电影，更是"火上浇油"。而围绕此书书名的阐释，艾柯对此的澄清和回应，居然可以鼓捣成几部著作：《〈玫瑰之名〉：备忘录》《阐释的界限》《诠释与过度诠释》等，实属文坛异数

亡。其实这种谋杀手段对中国人来说倒也不新鲜,相传明代王世贞的父亲被严嵩陷害,他为了报仇,就写了《金瓶梅》献给严嵩的儿子严世藩——因为严世藩喜欢看淫秽故事,书页浸毒,严世藩看得爱不释手,沾着唾液一页页翻看下去,遂中毒而死。当然这些都是传说(王世贞只是《金瓶梅》众多作者候选人中很靠后的一位)。

威想想进图书馆,遭到馆长拒绝,馆长说这个图书馆只有他和他的助手贝林卡可以进入。第二天贝林卡又死在浴缸里,他的手指和舌尖也都是黑色。威廉和学生后来发现图书馆里还有密道,终于得以进入。这个图书馆很大,而且是一个重门叠户的迷宫建筑。修道院中的凶杀还在不断继续……

最后,旷野里燃烧着熊熊烈火,两个修士和一个与阿德索有过一夜欢情的村姑要被施以火刑。威廉师徒再次冲进图书馆的迷宫,发现修道院副主教在里面,那本禁忌之书也终于真相大白——竟是传说中的亚里士多德《诗学》的下卷!《诗学》是谈悲剧的,这部下卷则是谈喜剧,也就是谈"笑"的。副主教生平最痛恨的就是笑,视之为万恶之源,最终他点燃大火,将图书馆连同里面的所有珍贵典籍统统付诸一炬。威廉师徒冲出火海,救下了村姑。不过阿德索和她相对无言,犹豫再三,他还是决定跟随威廉继续追求真理,只好辜负了那村姑一片情意。

这样一个与玫瑰毫无关系的故事,为何名为《玫瑰之名》?据说艾柯最初打算将本书以主人公的名字命名为《梅勒克的阿德索》(小说和电影都是以阿德索晚年回忆的形式展开故事的),后来根据古老谚语"昔日的玫瑰只存在于它的名字之中",因为正好切合艾柯研究的领域"符号学和隐喻",所以取名《玫瑰之名》。

《玫瑰之名》是艾柯的第一部小说,谁知问世之后,马上得了两项大奖,好评如潮。处女作就大获成功,洛阳纸贵。不久改编成为电影(1986),更是"火上浇油"。而围绕着书名的阐释,"几乎构成一场20世纪末期的阐释大战",艾柯对此的澄清和回应,居然就可以鼓捣成几部著作:《〈玫瑰之名〉:备忘录》《阐释的界限》《诠释与过度诠释》等。这也真可以算文坛异数了。

艾柯本人经历丰富,曾在新闻界工作五年,做杂志编辑十六年,他

甚至曾在方济各修会的修道院当过修道士——还真为写作《玫瑰之名》"体验生活"过呢。

《玫瑰之名》中有中世纪阴森恐怖的修道院，有迷宫，有禁书，威廉师徒的破案还要用到许多和宗教、符号、隐喻、神秘主义等知识（电影中简化了不少，估计是因为过于抽象，怕观众不耐烦看下去——这就是电影和小说的不可相互替代之处了），这些对于作为符号学家的艾柯来说，正是他的专业优势。

近来因为丹·布朗的小说《达·芬奇密码》（*The Da Vinci Code*，2003）大为畅销，同名电影又锦上添花，这种"凶杀-神秘的专门知识-破案"的故事模式开始被中国读者所熟悉。使用这种模式的小说这两年已经引进了好几种，主要的不同点只在"神秘的专门知识"那一环，比如《达·芬奇密码》是"凶杀-耶稣后裔-破案"，丹·布朗的《天使与魔鬼》（*Angels & Demons*，2000）是"凶杀-光照派-破案"，帕慕克的《我的名字叫红》（*Benim Adim Kirmizi*，1998）是"凶杀-细密画-破案"，雷维特的《步步杀机》（*La Table de Flandes*，2003）是"凶杀-国际象棋-破案"……

其实艾柯在他的一系列小说中早就使用过这种模式了。这种模式在西方的小说和电影中也一直有人使用（比如小说《达·芬奇密码》中地图上一个五角星五个顶点处的五所教堂之类的桥段，以前的好莱坞电影中早就用过了），甚至在汉语写作的惊悚小说中，这种模式也早就被使用了——比如倪匡写的《卫斯理》系列惊悚小说中，就经常使用类似模式。

有趣的是，当有人将艾柯的小说和丹·布朗的《达·芬奇密码》比较，并询问艾柯的看法时，艾柯妙语答道："这就像是拿米老鼠和孔子做比较。"对于他的小说是否影响了丹·布朗的猜测，估计他也不会表现出多大的兴趣。

影片中反复出现那座修道院阴森塔楼的远景：暮色苍茫中的、晨光微曦中的、夜色中的，等等。关于这座塔楼和故事中所描述的塔楼中的

迷宫（并非实有），《玫瑰之名》的导演阿诺德（Jean-Jacques Annaud），有一次兴致勃勃地讲过一则八卦：他一直思考着如何在电影中表现小说里那座迷宫图书馆，他感觉那迷宫大约有一百个房间。一天他和艾柯在米兰的艾柯住所共进晚餐，就问艾柯你觉得小说中那迷宫该有多少房间？艾柯说一百个左右吧。阿诺德就问：它们在同一层面上吗？艾柯先脱口说"是的"，接着忽然大叫起来："天哪！它不是一座塔楼！"阿诺德说："它只是一张大比萨！"艾柯立刻跑进他的书房，拿来两册书，一册是埃舍尔的《楼梯》，一册是比拉内西的《监狱》，两人就此开始构建起影片中那座塔楼里的迷宫图书馆来。

埃舍尔有句名言："惊奇是大地之盐。"他的画最容易给读者留下的印象，就是那些"不可能的"结构或景象。他那些不可思议的、布满玄机的佳作，采用了透视、反射、周期性平面分割、立体与平面的表现、"无穷"概念的表现、"不可能结构"的表现、正多面体、莫比乌斯带等。他留下来的大量设计草图表明，在这些与数学、几何、光学等有关的方面，他都事先做了仔细的研究和别出心裁的探索。现在影片《玫瑰之名》中呈现出来的那座中世纪修道院内部，就有许多埃舍尔风格的场景，特别是那些奇异而怪诞的楼梯。当然，在电影里表现这些东西，从某种角度来看，恐怕要比埃舍尔在绘画中表现这些东西更容易些。

《双瞳》：在科学与迷信之间

司马迁在《史记·项羽本纪》末说："舜目盖重瞳子，又闻项羽亦重瞳子。""重瞳子"就是双瞳——也就是一只眼睛里有两个瞳仁。照司马迁的意思，这似乎是某种伟人的特征，但是到了电影《双瞳》（*Double Vision*，2002）中，这成了一个邪教首领的特征。

要给影片《双瞳》归类有些困难——可以算是警匪片，也可以算是惊悚片，还可以算是魔幻片。实际上《双瞳》刻意突出科学与迷信两者之间的对比、共存和冲突。它还特别涉及一个非常深刻的争论：科学能不能解决一切问题？

科学破案 vs 迷信犯案

如果从唯科学主义的立场出发，自然相信科学可以解决一切问题，然而这只能是"相信"而已，因为生活中的实际情形往往并非如此。

连环杀人案许久未破，使得台北警方非常被动，于是一位名叫凯文·里克特（Kevin Richter，David Morse饰）的来自美国FBI的破获连环杀人案专家，被请到台北市警局来协助破案。和他搭档的是一个落魄的警官黄火土（梁家辉饰），他被告知，只是因为他的英文"局里最盖"才摊上这个倒霉差使的——他的同事们显然不愿意看到这对异国拍档破案成功，因为这样会显得他们自己太无能了。

这位美国专家看来是一位坚定的唯科学主义者，他一再向黄火土及

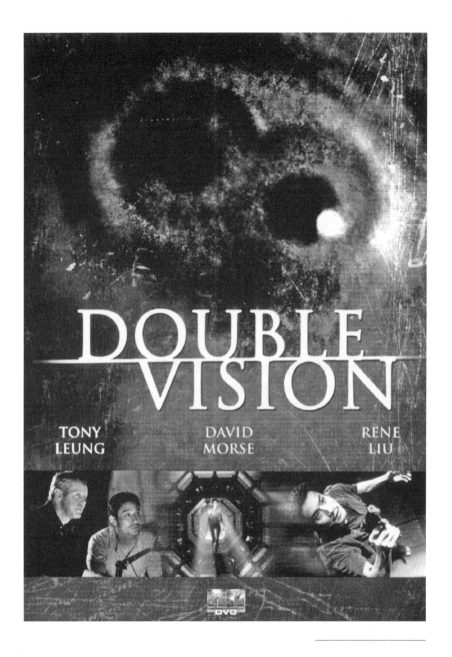

《双瞳》：依据迷信犯案，能否依据科学破之？

其同事们强调：我们要用科学方法破案。他的方法是完全依据科学和理性的，比如从罪犯遗弃的汽车里寻找碎片，进行化验，寻找产地，以此来推测罪犯的行踪之类。不能否认这位美国专家的科学方法曾对案情有所推进，但是最终他非但未能破案，自己也命丧罪犯之手。

原因何在呢？其实很简单——专家在用科学和理性破案，但是罪犯却并不按照科学和理性作案。罪犯实际上是一个邪教集团，他们的首领相信，用某种特殊的方式，诛杀某些特定的人，可以帮助自己成仙。这样一套神秘主义的迷信玩意儿，在科学的视野中，当然是不屑一顾的胡说八道，FBI的美国专家哪里会懂呢？

于是黄火土警官就去请教中央研究院一位研究文化人类学的院士，起先他还向院士遮遮掩掩，后来死的人越来越多，只好将案情和盘托出，院士这才帮助他分析明白了罪犯的逻辑和指导思想。可惜最终黄警官虽然将邪教首领杀死，自己却也以身殉职。

这样就产生了一个问题：是不是以迷信作案，就要以迷信破之？表面上看来似乎应该是这样。不过在这里理性仍然有其地位——就连那位FBI的美国专家也主张应该向专家学者咨询。知道邪教首脑不按科学作案，但邪教有邪教的迷信逻辑，根据这种迷信逻辑来分析案情，从更深的层次上说仍属理性。

然而《双瞳》的编导，却不愿意将事情搞得那么清晰明确——如果搞得那么清晰明确，那就难免成为我们多年来熟悉的所谓"寓教于乐"型的东西，就不好玩了。为了用神秘主义的东西来吸引观众，构成娱乐功能，影片安排了一系列荒诞的情节：

比如，邪教根据中国古代的"五行"学说，要按照金、木、水、火、土来杀人以求成仙，这"五行"或落实在方位上，或落实在工具上，或落实在姓名上，所以警官黄火土最终必定是要死的——他的名字对应于"五行"中的"土"和五色中的"黄"。事实上他在破案过程中，很早就怀疑到自己可能会有此结局，但作为警官，职责所在，他不能退缩。又如，那位FBI的美国专家，被认为是"要下拔舌地狱"的，结果他在黄火土家中神秘死亡时，舌头已被拔下，捏在他自己手中。

这类情节的客观效果，无疑会向观众传递这样的信息：世界上确实

存在着某些超自然的神秘力量，存在着某些神秘事物。尽管《双瞳》从整体上看尚不出理性的格局，但还是为神秘主义留下了足够的地盘，使影片得以用它来构成作为号召的"惊险、刺激、恐怖"。

科学与人文，迷信与邪教

《双瞳》刻意强调科学与迷信之间的对比和冲突，还通过这样的情节表现出来：

邪教的首脑是一个具有双瞳的女孩，然而她的两名主要干将，却是学计算机出身、从美国学成归来、从事IT行业赚了大钱的"海龟"科学家。自从他们被邪教蛊惑之后，就放弃了IT事业，将巨额财产全部献给邪教，并且用他们的科学知识为邪教服务，他们自己，也从文质彬彬的计算机专家变成杀人不眨眼的魔鬼——影片中有一段他们率领徒众拒捕杀人的场面，极其血腥残酷（本片有两个版本，其中一个是未经删剪的）。

优秀科学家陷溺于邪教，乃至对邪教中那些与现代科学理论水火不容的迷信邪说深信不疑，进而身体力行，这样的故事在许多地方都发生过。《双瞳》中那两个IT"海龟"的故事自然是虚构的，但也未尝不是现实生活的某种写照。几年前媒体颇热衷于讨论这个问题，试图寻找这些科学家陷溺于邪教的原因，结果自然是言人人殊，未见真正令人满意的解释。一个比较有启发意义的思路是，指出科学需要人文精神的指导和规范。《双瞳》中的IT精英陷溺于邪教，就是因为缺乏人文精神的指导和规范，结果他们的科学知识都用于为邪教服务，为虎作伥了。

与这两位疯狂的前IT精英形成对比的，是警官黄火土所面临的两大问题：妻子（刘若英饰）因他全力办案不能顾家而提出离婚，同事和上司都因为他太耿直而不喜欢他。他很苦闷，独自住在狭小混乱的办公室里，经常一个人下着象棋。他的两大问题，都是科学不能帮助他解决的，而他忠于职守，不惜牺牲性命也要将恶魔绳之以法，恐怕应该是人文精神的指导和规范之功吧？所以影片结尾他殉职后，让他妻子为他抚尸恸哭，一方面是煽情一把，另一方面何尝不能视为向人文精神的一种

致敬呢？

影片《双瞳》中的"双瞳"，实际上是"科学"与"迷信"这两者的象征。这两者从同一个眼珠里看出来的，将是一个何等矛盾、何等迷茫的世界呢？难怪影片的广告词这样说："台北，热闹繁华的都会大城，现代高科技生活，与华人几千年的传统信念并存。在这个冷漠异境的城市里，人们相信鬼魂就像是高楼大厦般真实可及。城市车水马龙，人群往来穿梭，一个身心受创的警官，正和不知名的神秘恶魔搏斗，受威胁的不只是他的性命，还包括他的灵魂……"

电影编导的立场，似乎也是依违于科学与迷信之间，颇为暧昧：既然将迷信的邪说和犯罪行为归于邪教，当然是对迷信持批判态度；但是又让黄警官和美国专家以邪教理论所预言的方式死去，似乎又在为迷信张目。毕竟，在他们看来，电影不是进行思想教育的工具，而是用来娱乐的，或是用来（通过吸引观众）赚钱的。

天堂有笔写诗篇：
《继承者》与《鲁拜集》及山中老人

继承者

能够在文学与天学的历史上同时留下芳名的，自古以来没有几人。

汉代张衡可以算一个。他的《同声歌》《四愁诗》《二京赋》等作品，在中国文学史上占有不可忽视的位置；他又两度担任皇家天学机构的负责人太史令，研制过演示天象的"漏水转浑天仪"，以及可以报告远方地震的"候风地动仪"，还写过《灵宪》这样的天学著作。如今月球背面东经112度、北纬19度的一座环形山被命名为"张衡"，还有编号为1802的小行星也被命名为"张衡"，表明世人对他天文学成就的肯定。

在古代波斯世界，也有一个这样的人物——奥马尔·海亚姆（Omar Khayyam），生前以天文历法著称，身后却以抒情四行诗流芳百世。

影片《继承者》（*The Keeper*，2005）讲述的就是有关奥马尔·海亚姆的故事。

波斯有这样一种传统，即每个家族都要指定一个成员作为"继承者"（Keeper），他的责任是继承本家族的历代族谱、勋业、传说等。这个特殊的家族职位当然也要代代相传。影片开始时，有一个家族的"继承者"壮年病故，族长不得不指定死者的弟弟接替"继承者"。弟弟尚在幼年，却对"继承者"的义务和责任极为投入，他隐约知道自己家族的历史和一本英国人的书有着极大关系，为此他竟背着母亲，冒用姐姐的名字订了航班，孤身一人偷偷跑到伦敦。

影片由此展开两条平行的叙事路径：一条是当今小男孩的万里寻根

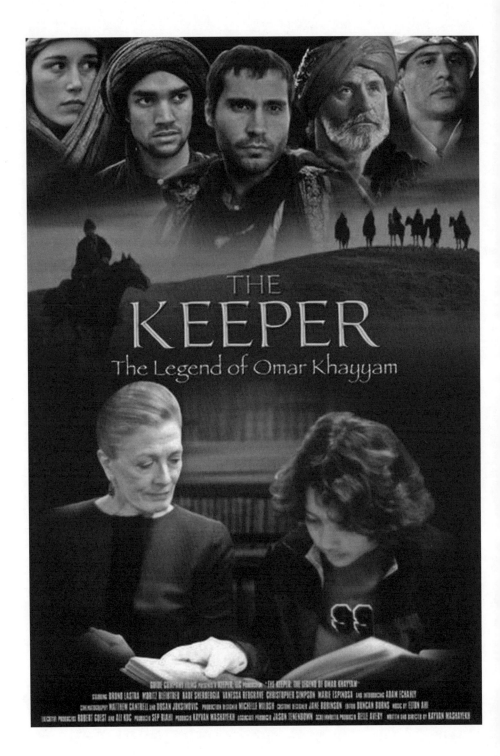

之旅,一条是古代波斯奥马尔·海亚姆的生平传奇故事。

《鲁拜集》和它的作者

小男孩初到伦敦,依照地址寻访至一巨宅,庭院深深,进去后叩门无人来应,小男孩竟在门廊下睡着了。不久这家的主人,一个非常有教养的老妇人自外归来,惊问小男孩来自何方?为何擅自进入庭院?——看来她是怀疑小男孩为流浪儿了。但当她看到小男孩手中拿着的一幅画,顿时肃然动容,就将男孩请进家中,以礼招待。影片中这一段情节平静而富有张力,演员表演也都不俗,令人击节叹赏。

老妇人和小男孩亲切交谈,得知男孩来意后,让小男孩戴上手套,从柜子中取出一本珍贵书籍给男孩看,男孩恭恭敬敬打开阅读,顿时五体投地……老妇人就将此书赠给了男孩。这里我们就不要搞电影中那些倒叙、悬念之类的花样了,让我们直说吧:

这本书是什么书?它是菲茨杰拉德(Edward J. Fitzgerald)的《鲁拜集》初版本。菲茨杰拉德——影片故事中这位老妇人的爷爷——1859年将奥马尔·海亚姆流传下来的诗歌从波斯语译为英语出版,取名《鲁拜集》(*Rubaiyat*),这些四行诗从此成为世界文学史上的明珠。"Rubaiyat"即波斯语"四行诗"之意。

那小男孩何许人也?当然就是奥马尔·海亚姆的直系后裔了。

《鲁拜集》的作者奥马尔·海亚姆,约生活于公元1048—1131年,出生于波斯呼罗珊内沙布尔(纳霞堡),波斯人常以职业为姓,"海亚姆"(Khayyam)意为"帐篷制作者"——但这并不足以推测出他"出生于手工业者家庭"。他的生平故事一直是波斯人引为自豪的传奇之一,

《继承者》:《鲁拜集》作者奥马尔·海亚姆的后人,找到了英译《鲁拜集》的菲茨杰拉德的后人,回顾了一番祖先的勋业,让人联想到《马可·波罗游记》中叙述的传奇故事

他的墓地今天仍是纳霞堡的重要景点。

相传海亚姆年轻时曾与尼让牟（Nizam al Malk）和霍山（Hasam bin Sabbah，通常译为"哈桑"）同学，就学于当时著名学者、伊玛目穆瓦法格（Mowaffak）。三人曾发愿同享富贵。后来尼让牟成为宰相，海亚姆18岁丧父，辍学谋生，往见尼让牟，但不要官职，只求得一清净地让他进行数学和天文研究，尼让牟从之，拨给年金，他被任命为"天官"。实际上海亚姆先是得到撒马尔罕（今属乌兹别克）统治者的庇护，后来又应塞尔柱帝国苏丹之邀，前往领导伊斯法罕的天文台。他在那里工作了十八年，度过了他一生中最安逸的岁月。在那里，苏丹命他对当时的历法进行改革——这是他一生最重要的勋业，他当然没有忘记在《鲁拜集》中歌咏一番，例如下面这一首：

> 啊，可人们不是在说，我的演算
> 重排了岁月，使历法更为完善？
> 啊，不，这只是从历书中勾销了，
> 未生的明天，以及已死的昨天。

海亚姆最著名的数学著作是《还原与对消问题之论证》，其阿拉伯文手稿保存至今，已被译成多种文字。海亚姆定义代数学为"解方程的科学"，他创立了一种借助圆锥曲线解三次方程的方法，这是代数与几何相结合的前驱工作。他还研究过二项式展开、开方、比例等问题，详细注释过欧几里得的著作，他的《对欧几里得几何原本中困难公设的注释》一书，据说对东方数学有过积极影响。

至于他那些优美抒情的四行诗，在他本来只是略出余绪而已。身后竟会因为这些四行诗而享誉全球，对他来说实为不虞之誉。

在影片中，海亚姆被塑造成一个相当具有科学主义精神的人物，比如他拒绝以自己的星占学知识为国王鼓舞军心，哪怕他的老师来劝也不听，摆出一派"吾爱吾师，吾更爱真理"的架势。其实"圣人以神道设教"在古代东方西方都是普遍被接受的政治智慧，影片中海亚姆的这一做法对一个古代天学家来说是不近情理的。

山中老人和他的杀手们

影片《继承者》古代叙事中的另一个重要角色是霍山。

相传尼让牟当宰相之后，霍山前往投靠得了官职，但嫌升迁太慢，遂弃官组织叛军，后来盘踞中亚地区，成为令人闻风丧胆的著名匪帮的首领——十字军时代著名的"山中老人"——历史上实有其人。他手下有一群穷凶极恶、毫不畏死的杀手，称为"哈昔新"（Hasisins）。周边各国王公贵族，任何人只要得罪了"山中老人"，必遭杀手暗杀，而且这些杀手执行命令时不畏艰险，万死不辞。影片中也描写了这些杀手毫不畏死的细节。

关于"山中老人"霍山，有一个在西方广泛流传的故事，这个故事与迷幻药有关，是马可·波罗在他的《游记》中传播给西方人的，见《游记》第一卷40—41章。霍山之所以能令他的杀手视死如归，是因为他有特殊的训练之法：

霍山在两山间的深谷中秘密建造了一处花园，里面琼楼玉宇，美女如云，简直就是人间天上。霍山平时对"哈昔新"进行"思想教育"：只要服从他的命令，死后必登天堂，将有享不尽的口腹之欲，声色之娱。然后找机会让杀手们服迷幻药——据现代学者研究认为就是印度大麻，当众杀手进入昏迷状态时，将他们送进那个秘密花园。众杀手醒来，忽见自己置身仙境，美酒佳肴自不待言，更有多情美女投怀送抱，让人真个销魂。惊问此间是何去处？则被告知，此天堂也。不久众杀手又再次服药昏迷，重新被送回霍山面前。从此他们坚信真有天堂，只要服从命令，死后就可在那里永生。如此则执行任务时，自然就奋不顾身、视死如归了。

顺便提到，印度大麻在英语中是"Hashish"，霍山那些杀手的名称"Hasisins"（有"吸食大麻者"之意）明显与此有渊源，那些杀手就是"吸食大麻者"。不过影片《继承者》中当然没有这段故事——那只能留到以"山中老人"为主角的影片中用了。

不武侠不金庸的王氏之毒

——王家卫和他的《东邪西毒》

　　作为积年"金迷",我对"东邪西毒"当然早不陌生,况且我也非常喜欢港片,不过要说得八卦一点(其实真是实情),我第一次看影片《东邪西毒》中的镜头,居然是从几年前央视十频道"人物"栏目拍的一个我本人的电视片中!——那个片子剪用了几处1994年版《东邪西毒》中的片段,我被描绘成一个沉溺在武侠小说和科幻电影中整天想入非非的"好玩"人物。事实上我当然不全是这样(要真这样就麻烦了),尽管武侠小说和科幻电影也确实经常让我心驰神往。

　　写这篇评论时,我迷恋电影已经六年了,1994年版《东邪西毒》怎会那么晚还没有看?原因就是我有一个毛病——对影碟的视频质量过于挑剔,没有好的版本,就宁可耐心等待。为了这个毛病,我已经失去了无数次"先睹为快"的乐趣。而《东邪西毒》很长时间一直没有理想的DVD版本,我后来搞到一个日本2区版,效果仍不理想。等到《东邪西毒》Redux版(2008)问世,我当然搞了一张来。

《东邪西毒》:作为王家卫自组的泽东电影公司第一部电影,《东邪西毒》先是票房失利,后来得奖频仍,最终成为经典,它是王家卫电影生涯中的里程碑,王家卫当然对它情有独钟

这不是王家卫的"最终剪辑"

这个"Redux版",现在媒体通常称之为"终极版",实际上有点问题。

一部旧片重新推出,通常有几种形式:一是翻拍,重新拍摄一部新电影,导演、演员、出品公司等,都可以换成新的,也可以不换;二是修复,这是近年才流行的新玩意儿,"数码修复"之后,最大的改善通常是画质,使得一些老片也能够拥有DVD乃至高清的视频质量;三是重新剪辑,自从DVD影碟流行之后,诸如"珍藏版""终极版""××周年纪念版""导演剪辑版"等名目层出不穷,引诱影碟收藏者反复"洗碟",好让电影公司多赚钱。在这一类版本中,导演重新剪辑也相当常见。

现在这个《东邪西毒》Redux版,视频经过修复,也重新剪辑了,还重新配了乐,基本上可以归入上述第三种形式,谓之"终极版",似乎也无不妥。问题是王家卫将它称为"Redux",这个措辞与通常的"终极版"不同。例如,著名科幻经典影片《银翼杀手》(*Blade Runner*,1982)二十五周年时推出新版,也是经过重新剪辑,甚至重拍了某些片段,与此次《东邪西毒》的情形非常类似,它被称为"最终剪辑版",原文措辞是"The Final Cut",这才是正确意义上的"终极版"。顺便说起,还有一部科幻影片《最终剪辑》的原名,恰恰就是*The Final Cut*(2004)。

将《东邪西毒》Redux版称为"终极版",至少有一个风险——万一若干年后王家卫又剪辑了第三个版本怎么办?所以,比较合理的叫法应该是"重生版"。

"众人皆欲杀,我意独怜才"

《东邪西毒》重生版推出之后,我看了一大堆评论,基本上都力贬新版。有的说是"多此一举",有的说是"盛年不再",还有的说是"一

盘变了味的回锅肉"。但是看这些贬抑新版的理由，略微能够言之成理的，主要只有两点——都是明显站不住脚的：

其一，新版重新剪辑之后，故事线索更为清晰，让人能够看懂了，这是王家卫"向商业靠拢""向观众投降"。这真是奇怪的逻辑，当年的版本看不懂，你愿意奉之为经典；现在让你看懂了，它却反而不值钱了？这如果不是受虐狂，那就是太肤浅、太没自信了，只好将自己看不懂的东西奉为经典。

其二，1994年版的《东邪西毒》是绝对经典，在自己心中留下了无比美好的记忆，因此任何新版都是对经典的亵渎。这条"理由"实际上是非理性的——不管新旧版本哪个好，出新版就是不好。那些自称"94版死忠"的人，通常喜欢用这条理由。

这第二条理由的背后，可以有两种情形：

一种是没有深刻领会《东邪西毒》中西毒嫂子的名言："有些事会变的"——作为一位观众，自己也会变的，当年的心境、感觉等，经过十五年的世事沧桑，早就变了。所以当年看《东邪西毒》在自己心中留下了无比美好的记忆，今天再看重生版时根本没有当年那种感觉了，就断言新版不好。其实，如果今天的你第一次看94版，很可能也一样不会留下无比美好的记忆。

还有一种情形是这样的：前些年王家卫是中国白领小资的最爱，甚至有些宣称从不看美国电影、从不看中国电影（包括香港电影）的人，也可以为王家卫破例。这些相信在电影欣赏品位上自居全球高端的人，对每一部在商业上成功的或只是期望在商业上成功的电影，一概嗤之以鼻，以彰显自己的品位。94版《东邪西毒》票房失利，所以它有资格成为经典；今天王家卫"向商业靠拢""向观众投降"，当然就必须痛贬一顿，否则自己的高端品位如何彰显？

当然，一部当年票房令人失望的电影（在香港的票房是902万港元），经过若干年后，成为经典，万人传颂，这在电影史上不乏先例，比如《银翼杀手》也有这样的际遇。当年人们看不懂《银翼杀手》，人们也看不懂《东邪西毒》。最近王家卫对媒体说：那时人们甚至分不清梁朝伟和梁家辉，分不清林青霞和刘嘉玲，对电影所讲的故事也是一头

雾水。后一点与当年《银翼杀手》如出一辙。

我不是"94版死忠",当然更不是在电影欣赏品位上自居高端的人,所以我对《东邪西毒》的94版和重生版都无成见。作为一个外行的、非专业的观影者(只是有过大约1000部电影的观影经历),我比较了这两个版本,我的感觉是:

从电影的叙事效果来说,这两个版本没有多大差别。

重生版的视频质量,经过精心修复,毫无疑问有了明显提高。画面更为明亮,许多旧版中无法显现的画面层次得以显现。许多画面中的视觉美感变得更为强烈。"94版死忠"指责重生版画面"过分""不自然"等,恐非持平之论。

重生版重新配乐,还有马友友的大提琴,应该说音乐更细腻、更和谐了。但是94版的音乐更震撼,我喜欢94版的。

由于我认为《东邪西毒》本质上不是一部武侠电影,而是一部情爱电影,所以重生版的配乐更符合这部影片的本质,也就不能说没有优点了。而旧版的配乐,则在更大程度上符合影片的武侠包装。

《东邪西毒》不武侠

《东邪西毒》本质上不是一部武侠电影,类似的说法以前早就有人提出过。不过由于王家卫自己认定它是武侠电影,大家也就随他。所以《东邪西毒》迄今仍被称为"王家卫唯一的武侠电影"。

武侠电影的"本质"是什么呢?当然不是张国荣在片头片尾念念叨叨的生意经"其实,杀人很容易",也不是杀马贼、杀刀客的打斗场面——那样的场面在动作片里更多,人们不会将所有的动作片都称为武侠电影。武侠电影的"本质",是"侠义"的精神和故事。这样说当然太抽象,让我们来分析具体的例证。

在整部《东邪西毒》中,唯一可以算作"武侠"的情节只有几分钟,即洪七竟然接受贫女一个鸡蛋的报酬去杀了太尉府的刀客,他自己还为此失去了一根手指。事后他和西毒的一番对话,是有"侠义"精神的:

西毒：为了一个鸡蛋而失去一根手指，值得吗？

洪七：不值得，但是我觉得痛快，这才是我自己。

除此之外，《东邪西毒》中的所有情节都与武侠无关。

作为具体对比的例子，让我们想想著名影片《新龙门客栈》（1992）吧，这才是一部彻头彻尾的武侠电影。尽管其中也有打斗和情爱。

毫无疑问，《东邪西毒》本质上就是一部情爱电影，武侠只是它的包装。

东邪、西毒、慕容燕-慕容嫣、盲侠、盲侠之妻桃花、西毒大嫂，全都为情所困。只有两个例外：贫女和洪七——甚至洪七妻子也有为情所困之处。

而且，所有这些人的为情所困，完全是现代人也会有的。

换上现代服装，西毒可以是某个富商，东邪就是某个名作家，洪七是某个西部出来的农家孩子后来上了大学当了高官，贫女还是贫女，慕容依旧是贵族公子或小姐……西毒大嫂和桃花的幽怨，也不会受时空的任何影响。

《东邪西毒》不金庸

94版和重生版的《东邪西毒》，字幕中都有"金庸原著"字样。"东邪""西毒"这样的人名和《东邪西毒》的片名，也都让人直接想起金庸。

其实大家都被王家卫骗了。

影片《东邪西毒》的风格，与金庸武侠小说的风格是格格不入的。它倒是和古龙的武侠小说风格十分接近。

请仔细想想，在影片中，东邪、西毒、盲侠、贫女、桃花、慕容燕-慕容嫣、西毒嫂子这些人物的性格，哪一个与金庸小说中的角色有共通之处？这些人或是深沉（西毒），或是忧郁（盲侠），或是乖戾（慕容），或是不近人情（贫女）……东邪稍好些，但比起金庸笔下的东邪，

还是太深沉了。洪七倒是没有上述诸人的毛病,但是比起金庸笔下的北丐,明显太天真纯洁了。

张曼玉饰演的西毒嫂子是一个重要角色,可是这样一个为情所困、郁郁病死的角色也完全没有金庸的风格。西毒嫂子病死前对东邪所说的一段话,被公认为《东邪西毒》的经典台词之一,不妨仔细品味一下:

> 以前我认为那句话很重要。因为我觉得有些话说出来就是一生一世。现在想想,说不说也没什么分别。
> 有些事会变的。
> 我一直以为是我自己赢了,直到有一天看着镜子,才知道自己输了。在我最美好的时候,我最喜欢的人都不在我身边。
> 如果能重新开始那该多好?

读过金庸和古龙武侠小说的读者,很容易感受到,也很容易分辨出,上面这些话究竟是金庸的风格还是古龙的风格。而《东邪西毒》全片的所有台词都是这种风格。

整部电影中唯一的金庸色彩,其实就是其中的几个人名。可是,在当年我的一篇幻想小说《公元2050年,令狐冲教授平凡的一天》中,人物的名字可清一色也是金庸的呀——小说发表在金庸宣称他小说中的人名也有知识产权之前,想必金庸不会追究的。

两段我喜欢的八卦

围绕着《东邪西毒》有许许多多八卦,比较让我喜欢的是下面两段:

影片的故事中,人物以西毒为中心,地点以西毒经营的小旅店为中心,而这恰好与影片拍摄时的情形高度"同构"。

在《东邪西毒》重生版的花絮访谈中,王家卫对媒体回忆当年拍摄情形时说:1992年《东邪西毒》在陕西榆林拍摄,条件艰苦,偏偏他的演员阵容又极度豪华(王家卫的电影一贯如此)——张曼玉、林青霞、

刘嘉玲、杨采妮、梁家辉、梁朝伟、张学友、张国荣，当时只有杨采妮是新人，其余人都档期频密，王家卫只好不停地安排他们从香港飞来飞去。因为拍摄地点生活条件艰苦，大牌影星们不肯单独行动，所以要来就一起来，要走就一起走。只有张国荣，始终留在拍摄地点（王家卫说他怕坐飞机），这样他自然而然也就成为影片的故事中心了。

至于张曼玉，王家卫说"她拒绝到这里来"，所以全片中所有她的戏，都是在香港拍的。在重生版演职员表中，张曼玉列在八大明星之末，标明是"特别出演"。

还有一段八卦，我是从别处看来的，据说也是王家卫说的，因为相当可爱，忍不住就转述于此：

《东邪西毒》开拍之后不久，就在剧组住处楼下出现了一家新开的饭店，剧组于是天天到那里吃饭。等到拍摄完成，那家饭店也就关张了。该饭店据说是一位女医生所开，她是梁朝伟的粉丝，所以对梁朝伟特别照顾云云。

如果此事属实，则这位女医生堪称粉丝的楷模——用实际行动帮助所追之星更好地工作，更好地创作。多么文明，多么温馨。比起那些狂追、强吻甚至寻死觅活的粉丝，那是好得太多了。我们应该提倡"文明追星"，向这位女医生学习。

为什么推出重生版

为什么推出重生版？这个问题除了王家卫本人，别人都只能猜测。王家卫本人的说法别人也可以不相信。在这里我们只能进行分析和猜测。

署名"魏君子"的《江湖外史之港片残卷》中，说王家卫"只是一个商人"，说他"赚钱有道，拍戏没谱"（他这么说的时候王家卫还没整治《东邪西毒》重生版）。按照这种观点，一定会说推出重生版只是为了赚钱。

在《王家卫的映画世界》一书中，潘国灵引述魏绍恩1995年的说法，谈到《东邪西毒》对王家卫的意义，似乎更有助于理解王家卫推出

重生版的动机：

> 《东邪西毒》更大的意义，在他把整个人投了进去，他的所思所想他看待电影的态度他看待生命的态度他的坚持执着他的不离不弃，他把1992年至1994年的王家卫全数放进去，因为他知道，过了这阶段，他就会变，他会一点一点忘记，他会一点一点变得开始不再认识这阶段的自己。

这番文学性的语言，强调了《东邪西毒》在王家卫电影生涯中的里程碑意义。作为王家卫自组的泽东电影公司的第一部电影，先是票房失利，后来得奖频仍，最终成为经典，王家卫当然对《东邪西毒》情有独钟。

不管怎么说，看完两个版本的《东邪西毒》，我还是要向王家卫致敬，感谢他给了我们这么耐看的电影——我说这话没有任何反讽的意思，因为我喜欢《东邪西毒》。

第十章
Chapter 10
◆◆◆
科学幻想与电影

科学家与电影人之同床异梦

好莱坞编导给科学家上课

霍金的《时间简史》(*A Brief History of Time*, 1988)据说全世界每750人就有一册,他可以算当今世上最著名的科学明星了。而且他与媒体配合默契,隔一段时间就能让媒体兴奋一阵。这样的科学明星,在科学史上极为罕见,如果一定要找一个堪与霍金比肩的,我想只有卡尔·萨根(Carl Sagan,1934—1996)差能近之。不过萨根不及霍金长寿——要是他能活到今天,那他的科学明星之路,怕是"星途不可限量"呢。

前些时候,我的已经毕业的博士研究生穆蕴秋小姐来我书房聊天,谈起她最近在研究中顺便注意到的一则刊登在《自然》(*Nature*)杂志上的科学八卦,让我又想起了萨根。那则科学八卦是这样的:

2004年7月中旬,好莱坞几位知名电影人——包括《X档案》(*The X Files*, 1993—2002)的制片斯伯特尼(F. Spotnitz)、《星际迷航》(*Star Trek*, 1979—2013)剧集的导演辛格(A. Singer)、《狮子王》(*The Lion King*, 1994—2004)的编剧之一沃格勒(C.Vogler)等人——与来自美国各地不同研究领域的15位科学家,举行了一场有关电影剧本的周末讨论会。这些科学家是被两个月前发出的讨论会通告召唤来的,共有50多位对剧本创作有兴趣的科学家报了名,最终有15位科学家被选中。他们每人还按要求提交了一份剧本的构思。然后那几位好莱坞电影人在讨论会上向这些科学家传授,怎样写出一个好剧本,怎样将自己的剧本卖给

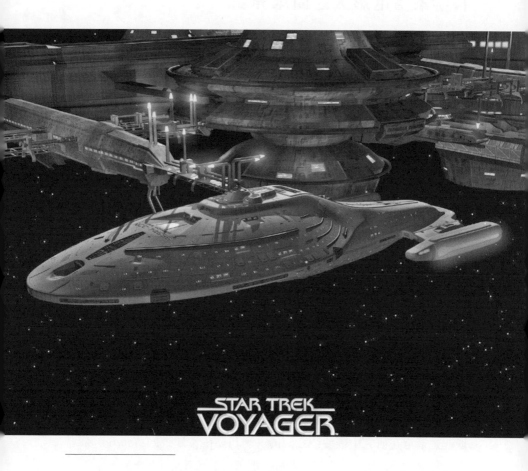

《星际迷航》：一个可以和《星球大战》比肩的科幻电影系列，已有12部电影，也有着两代人的粉丝。它同样缺乏思想，却又没有《星球大战》那样革命性的视觉冲击力。它的成功让人怀疑，美国科幻电影观众中有许多人是不是很容易糊弄？

电影投资公司。当然，这不是单向的耳提面命，科学家们也得到了适度的尊重，他们"也就怎样提升电影中的科学和科学家的形象给出了一些建议"。

如果萨根在世，他会报名吗？如果他报了名，会得到邀请吗？遥想萨根当年，将一部小说的写作计划分送9家出版社让它们竞标，最后西蒙-舒斯特出版社以200万美元预付稿费的出价中标，也许他根本不屑去报名参加上面这种讨论会；而他如果报了名，我想一定会得到邀请。

萨根之所以成为炙手可热的科学明星，主要有两大原因：

一是他积极参与科学上最引人注目的项目，比如"水手9号"、"先驱者"系列、"旅行者"系列等著名宇宙飞船探索计划，他还参与设计了那张著名的"地球人名片"——镀金的铝质金属牌，上面用图形表示了地球在银河系中的方位、太阳和它的九大行星、地球上第一号元素氢的分子结构，以及地球上男人和女人的形象。美国发射的先驱者10号（1972）和先驱者11号（1973）探测器上都携带了这张"名片"。这张"名片"还曾出现在中国的中小学教科书中。

二是萨根和媒体之间的"恋爱"十分甜蜜。先是他自编、自导、自演的电视系列片《宇宙》（*Cosmos*，1980）在全球60多个国家热播，他一跃而成为大众心目中的科学明星。他马上再接再厉，1981年构思了以SETI行动（用无线电探索地外文明信息）为主题的科幻小说《接触》（*Contact*），对于一部尚未写出来的小说，西蒙-舒斯特出版社200万美元预付稿费的出价，在当时实属惊人之举。消息传来，在萨根的天文学家同行当中引起了"强烈的情绪"——那是何等令人嫉妒啊！

挂掉好莱坞打来的电话

穆小姐在我书房里谈本文开头提到的科学八卦时，恰好看见我桌上放着两册萨根的传记，奇巧的是，这竟又构成了上述八卦的下文：

正是这部萨根传记的作者戴维森（K. Davidson），看到《自然》杂志上报道好莱坞电影人与科学家讨论会的文章（"Science in the Movies: Hollywood or Bust"），就给杂志写信说，他认为科学和好莱坞的结合是

没有好结果的。他举了自己亲身经历的事例：他写过一本关于龙卷风和暴风雪的科普著作，当他被告知华纳兄弟公司将此书作为影片《龙卷风》(*Twister*, 1996)的"指定参考书"时，作为一位电影爱好者他很高兴，但等他看到电影时，却发现影片中充斥着胡编乱造的气象学知识和术语，而电影的制作者则声称他们"咨询过"著名的气象学家。

作为萨根的传记作者，戴维森也没有忘记在信中举影片《接触》的例子，影片删去了萨根小说中一个重要情节：艾博士后来发现，在圆周率π中隐藏着宇宙的秘密，当π值到小数点后某位数时，信息代码就出现了。萨根希望在电影中保留这一情节，但最后还是被电影人割爱了。有人认为"删除这一情节，是制片人犯下的最大错误"，因为这使得影片"失去了智力上的深度"。

戴维森最后的结论是："如果是好莱坞给你的实验室打电话，挂掉它。"

让我们再回到本文开头电影人和科学家的讨论会上。在讨论会上电影人告诉科学家，为了追求电影的视听效果，科学的准确性是可以而且必须牺牲的，例如，火山喷发的声音实际上像玻璃冻裂的破碎声，但是为了显出效果，电影会将它弄成像重型卡车疾驰而过发出的呼啸声，"任何一个看了电影的火山学家可能都会认为它是一出闹剧"，但这在电影人看来是完全正常的。

这里问题的关键是：电影人和科学家的诉求和底线都是很不相同的。电影人的诉求是影片票房大卖或获奥斯卡奖；而科学家（和电影人搞到一起时）的诉求通常是传播科学。科学家的底线是不能损害他在同行中的声誉，而电影人不存在这样一条底线。

更深层的问题是：当科学家以外的人（比如电影人）谈论科学时，他们必须准确吗？在科学主义的话语体系中，由于科学永远是神圣的，所以它当然在任何情况下都必须准确。但是如果将科学看成娱乐资源——好莱坞一向是这么干的，科学知识的准确就不是电影人的义务了。如果科学家对这一点想不通，那么确实还是挂掉好莱坞打来的电话为好，更不要妄想"提升电影中的科学和科学家的形象"了。

"科学技术臣服在好莱坞脚下"

——再谈科学家与电影人之同床异梦

科学家也想给电影人上课

"好莱坞编导给科学家上课"的故事发生于2004年。其实，科学家也很想给好莱坞电影人上上课。

2008年，美国成立了一个"美国国家科学院科学与娱乐交流协会"，协会的宗旨是"建立科学家和工程师与电影及电视节目制作人士之间的纽带，提供娱乐所依赖的可信和逼真品质"。会长珍妮弗·韦莱特（Jennifer Ouellette）认为："目前美国有着一股非常强烈的反科学风气，一些人就是不喜欢科学。"协会宣称，交流的目的是通过正确反映科学和正面刻画科学家的形象，让公众更加热爱科学，并吸引更多的人投身科学生涯。这样的宗旨和目的，倒是与我们这里传统"科普"的宗旨和目的如出一辙——在传统"科普"日益没落的挽歌声中，中国和西方的科学家不难找到他们的共同语言。

科学家给电影人上课，当然有正面表扬和反面批评两个途径——如同他们在课堂上给学生上课一样。

正面途径是表扬某些电影。例如在被《自然》（Nature）杂志评论的影片中，《接触》（Contact，1997）和《海底总动员》（Finding Nemo，2003），被认为是既有较好票房又能准确反映科学内容的代表作品。前者的"科学术语的运用是准确的，虽然这是以丧失某些艺术上的美感来换取的"，而后者的"科学准确性给许多海洋生物学家留下了深刻印象"。

不过好莱坞被科学界认可的电影其实少之又少。《接触》是根据卡尔·萨根的小说改编的，而萨根可是科学共同体的正式成员，所以这部影片的"科学血统"是罕见的。而《海底总动员》的导演虽然也极力想保持科学的准确性，例如当生物学家迈克·格雷汉姆说他无法忍受画面中出现的一种生长在冷水中的大型褐藻被画在了珊瑚礁中间时，导演就把每个画面中的这种藻类都移除了——据说做这样的改动花费不菲；但是为了推动剧情发展，他终于还是未能做到在科学上的百分之百真实。

反面途径当然是批评某些科幻电影——那就信手拈来、比比皆是了。例如1998年《自然》杂志上对当年上映的两部科幻电影《深度撞击》（*Deep Impact*）和《绝世天劫》（*Armageddon*）都有批评：说前者的故事中，如果原始的彗星是向地球撞击而来，那么爆破后应该是它的质心而不是两块碎片中的任意一块撞向地球。后者则被指出多处草率的疏漏：比如，如果电影中所说将要冲撞地球的小行星大小和得克萨斯州差不多大，那在到达地球前18天，它的亮度应该已经达到猎户座恒星的亮度，不可能直到临近才被发现；而要劈开一颗这样大小的小行星需要的能量，相当于地球上现有核武库的百万倍。

事实上，要在科幻电影中挑出类似的错误，实在是太容易了。确实也有这样的科学家，专门写了书来挑电影中的科学错误，而且津津乐道，仿佛电影人及观众的"愚蠢"可以"衬托出他自己英俊的科学面庞"。但是在我看来，这种批评很有些类似煮鹤焚琴。因为这牵涉到另一个问题。

电影中的科学知识必须准确吗？

2010年《自然》杂志上的一篇文章在谈到电影中的科学时相当愤慨："所有的科学技术都臣服在好莱坞脚下"——因为"电影通常都是在歪曲科学本身。龙卷风、火山、太空飞船、病毒等，服从的都是好莱坞的规则，而不是牛顿和达尔文的规则"。文章还认为："电影中描绘的研究者和现实实验室中的研究者很少共同之处。银幕上的一些科学家是被英雄打败的恶棍，另一些则因其与众不同的鲁莽而具有威胁性，还有

一些则是独自一人在深山老林中寻找治癌方法的异类。"文章所归纳的好莱坞影片中的科学家形象，倒是相当符合好莱坞科幻电影中的一般情形。

但问题是，电影人和科学家，如果他们试图合作的话，是注定要同床异梦的。因为科学家总是一厢情愿地希望通过电影来宣传科学，而电影人却总是将科学当作利用的资源，就像文学、历史、哲学、艺术、政治、军事……那样，都是被他们利用的资源。电影人追求的是电影的票房大卖或得奥斯卡奖——他们不会去指望得诺贝尔奖。所以紧接着的一个问题就是：电影中的科学知识必须准确吗？

许多科学家会认为：当然必须准确。许多一般公众也会同意这个意见。但我们是不是应该想一想，为什么在电影利用文学、历史、哲学、艺术、政治、军事……作为资源时，我们对其"准确"的要求就不那么高呢？比如我们能够容忍对历史的"戏说"（尽管有些执着的历史学家也不能容忍），为什么就不能容忍对科学的"戏说"呢？换句话说，我们实际上已经暗中假定了，科学在这个问题上和别的知识不一样。这种假定，其实正是唯科学主义的重要表现之一。因为唯科学主义认为，科学是神圣的，科学是凌驾于一切别的知识体系之上的；所以在人们谈论科学时，在电影利用科学时，对科学的反映都必须准确，就好像对宗教教义的陈述必须准确一样。

经常被用来为"戏说"历史辩护的一条理由是：观众知道影视作品不是历史教科书，他们如果要想获得准确的历史知识，自然会去教科书或工具书中寻找。这条理由完全可以原封不动地移过来为"戏说"科学辩护：观众知道影视作品不是科学教科书，他们如果要想获得准确的科学知识，自然会去教科书或工具书中寻找。

既然如此，电影中的科学知识又为何必须准确呢？准确当然很好，但不准确亦无不可。

"这只是一部电影"

当年萨根为电影《接触》中采用什么手段进行时空旅行，专门请

教了物理学家索恩，索恩建议他以虫洞作为时空旅行手段。萨根还曾请来科学界的一些知名人士对影片内容进行推敲，还为他们开设了一套专门的参考书目，其中包括索恩的《黑洞与时间弯曲》（*Black Holes and Time Warps*，1994）和加来道雄的《穿越超时空》（*Hyperspace: A Scientific Odyssey Through Parallel Universes*，1994）。

然而这只是特殊情形，绝大部分由电影人制作的电影，哪怕是科幻电影，也不会对科学如此"恭顺"。2009年《自然》杂志上一篇关于当年圣丹斯电影节的报道说：一位天体物理学家表达了他的失望，认为圣丹斯电影节上出现的118部电影中，没有任何一部描述了正常工作的普通科学家。不过影片《少数派报告》（*Minority Report*，2002）和《钢铁侠》（*Iron Man*，2008—2013）的科学顾问对此表示了宽容："最好的电影传达的是思想，形式并不是那么重要。"

2010年萨里维茨（D. Sarewitz）在《自然》杂志上的文章指出：为什么伟大的科幻电影——从《弗兰肯斯坦》（*Frankenstein*，1931）、《2001太空漫游》（*2001: A Space Odyssey*，1968）到《黑客帝国》（*Matrix*，1999—2003）——的故事情节都是充满警示色彩和矛盾张力，而不是简洁和现实主义戏剧风格的？因为它们都设置了虚构的困局和放大了的人物形象，而这样的困局和人物形象恰恰是"科学与娱乐交流协会"想要净化掉的东西。因为协会要求大众娱乐传媒向人们展示更加真实的科学家形象，呈现更加准确的科学背景。我想按这种标准弄出来的电影，多半会落得乏人问津的下场。

当年影片《侏罗纪公园》（*Jurassic Park*，1993）上映后，《自然应用生物学》（*Nature Biotechnology*）上的文章批评它缺乏科学准确性，影片故事的作者迈克尔·克莱顿——曾经的科学共同体成员，后来成为职业小说家和电影人——在给杂志的一封来信中轻巧地回应说："正如希区柯克曾经说过的——这只是一部电影。"

科幻三重境界：从悲观的未来想象中得到教益

——2007年国际科幻大会主题报告（节选）

一个令人惊奇的现象

近年来，我观看了上千部美国的、欧洲的，以及在美国影响下的日本、韩国、香港地区等地的科幻电影。在这数百部科幻电影中，我注意到一个令人惊奇的现象，那就是——所有这些电影中所幻想的未来世界，清一色都是暗淡而悲惨的。

早期的科幻小说，比如儒勒·凡尔纳在19世纪后期创作的那些作品，其中对于未来似乎还抱有信心；不过，被奉为科幻小说鼻祖的玛丽·雪莱的《弗兰肯斯坦》（*Frankenstein*，1818）中，就没有什么光明的未来。就是凡尔纳晚年的作品，也开始变得悲观起来，被认为"写作内容开始趋向阴暗"。

在近几十年大量幻想未来世界的西方电影里，未来世界根本没有光明，总是资源耗竭、惊天浩劫、科学狂人、专制社会等。这些作品中的科学技术几乎都是不美好的——不是被科学狂人或坏人利用，就是其自身给人类带来灾祸。

而中国的科幻作品在这个问题上与西方明显不同——我们以前创作的作品都是乐观想象未来科学技术如何发达、人类社会如何美好、我们生活如何幸福的。科幻作品的任务似乎就是为读者或观众描绘一个科技高度发达、物质极度丰富的美妙未来世界。

前几年有人对法国的青少年做了一种问卷调查，这个调查后来也被移植到中国来，中法青少年在有些问题上的答案大相径庭，很值得玩

味。比如其中有一题是这样的："如果你可以在时空隧道中穿行，你愿意选择去哪个时代旅行？"中国和法国青少年的答案统计如下：

	法国		中国	
	男（%）	女（%）	男（%）	女（%）
我们这个时代	42	50	6	2
公元2300年	26	9	41	34
法老时代	13	19	13	22
中世纪	13	9	6	7
路易十四时代 大唐盛世	6	13	34	35

最大部分的法国青少年愿意选择今天，而不是未来；与此形成鲜明对照的是，只有极少的中国青少年愿意选择今天，而最大部分的选择未来。这就和上文所说的情形一致了：西方人普遍对未来充满忧虑，而中国人普遍对未来抱着朴素的乐观。

为什么会有这样的差别？这样的差别背后又有着什么原因？

对未来乐观的思想基础

对未来乐观的第一个原因是，在我们以前习惯的概念中，一直将科学想象成一个绝对美好的东西，从来不愿意考虑它的负面价值或负面影响，也不愿意考虑它被滥用可能带来的严重后果——事实上，一个绝对美好的东西是不可能被滥用的——无论怎样使用它都只会带来更多更美好的后果。

由此产生的一个实际上未经仔细推敲的推论是：科学技术的发展永远是越快越好。

我们又将科幻视为科普的一部分——只是为了让"小朋友们"喜闻乐见，所以使用了幻想的形式。科幻既然是科普的一部分，它当然必须为我们描绘一个因科学技术发达而带来的美好的未来世界。

另一个原因，则是传统的唯科学主义的强大影响。唯科学主义相

信世间一切问题迟早都可以靠科学技术来解决，这就必然引导到一个对人类前途的乐观主义信念。在这个信念支配下，人类社会只能越发展越光明。这种朴素的乐观主义信念，和早年空想社会主义颇有关系。18世纪末19世纪初，自然科学的辉煌胜利，使许多人相信自然科学法则可以应用于人类社会，比如法国的圣西门（Claude-Henri de Rouvroy）、孔德（A. F. X. Comte）等人就是如此。空想社会主义思想事实上深刻影响了此后两个世纪的历史进程。

对未来的悲观与后现代思潮

从表面上看，似乎一味给科学技术歌功颂德只能流于浅薄庸俗，而悲观的态度和立场更有助于产生具有思想深度的作品。虽然这确实是事实，但仅仅这样来解释西方科幻作品中普遍的悲观是不够的。

要深入理解这种现象，必须和西方近几十年流行的某些后现代思潮联系起来思考。

我们今天所享受的物质生活，确实是依靠科学技术获得的。而科学技术的发展是有加速度的——它正在发展得越来越快。科学技术就像一列特快列车，风驰电掣，而我们就乘坐在上面。刚开始，我们确实快活得如同电影《泰坦尼克号》（*Titanic*，1997）中那对在船头迎风展臂的青年男女。但随后我们逐渐发现，对于这列列车的车速和行驶方向，我们实际上已经没有发言权了。我们既不知列车将驶向何方，也不知列车实际上是谁在操控，我们唯一知道的是：列车正在越开越快。

此时，作为车上的一员，你想问：我们正在驶向何处？我们能不能慢一点啊？开得太快会不会出危险啊？这难道不是很正常的吗？

如果你被斥道：不要多问！你懂什么？反正是驶向幸福的天国！反正再快也是绝对安全的！到了这时，你的心情还能如同那对在船头迎风展臂的青年男女吗？到了这时，你和被劫持还有什么两样呢？

科学越发达，有这种感受的人就会越多。也许，这就是为什么这么多的电影编剧、导演，这么多的小说作家，不约而同的要来写悲观作品的深层原因吧？

科幻之第一重境界：科学

有较多科学技术细节、有较多当下科学技术知识作为依据的作品，被称为"硬"，而幻想成分越大、技术细节越少，通常就越被认为"软"。通常越是倾向于唯科学主义立场的，就越欣赏"硬"，因为越"硬"就越"科学"，而"软"的那端，那就逐渐过渡到魔幻之类，甚至有可能会被斥为"伪科学"。

第一重境界的极致，是预言了某些具体的科学进展或成就。例如阿瑟·克拉克在他的《太空漫游》系列（*A Space Odyssey*, 1968—1997）后记和序言中，就对于他早先小说中幻想的某些技术性细节与后来发展的吻合之处津津乐道。《太空漫游》系列确实也被视为"硬科幻"的冠冕。

第一重境界与先前将科幻视为科普一部分的观念是相通的。尽管最近由中国科普作协科学文艺委员会等单位主持的一项调查，已经否认了科幻具有科普功能。

科幻之第二重境界：文学

科幻作品第二重境界追求的目标，是要让科幻小说得以厕身于文学之林，得到文学界的承认和接纳。这种追求在中国作者中非常强烈。

由于我们以前很长时间一直将科幻视为科普的一部分，直到今天，许多人一提到科幻就只会联想的"小朋友"如何如何、"青少年"如何如何，科幻在人们心目中既然是这样的东西，当然就很难有资格登上文学的大雅之堂了。这种状况正是中国的科幻作者们非常痛心疾首的事情。

在一些关于科幻的老生常谈中，也一直想当然地将科幻的这第二重境界当作创作中追求的最高境界。他们和克拉克等人的"硬科幻"中追求幻想预示后来发展之类的旨趣不同，而是比如强调作品中人物形象的塑造之类。

这重境界具有相当大的诱惑性。对于陷溺在第一重境界中的作者来说尤其如此，他们很容易将达到这第二重境界作为努力追求的理想境界，却不知这第二重境界其实并不值得科幻作品去汲汲追求。

科幻之第三重境界：哲学

一个多世纪以来，绝大多数科幻作品似乎不约而同地自觉承担起一种义务——对科学技术的无限发展和应用进行反思。

科幻作品的故事情节能够构成虚拟的语境，由此引发不同寻常的新思考。幻想作品能够让某些假想的故事成立，这些故事框架就提供了一个虚拟的思考空间（这方面小说往往能做得比电影更好）。有些高度抽象的问题，如果要想让广大公众接触并理解，最好的途径之一，也是让某部优秀的科幻电影或科幻小说将它们表现出来。

然而这还只是问题的一个方面。科幻作品在另一方面的贡献是更为独特的，是其他各种作品通常无法提供的。这就是对技术滥用的深切担忧，对未来世界的悲观预测。这种悲天悯人的情怀，至少可以理解为对科学技术的一种人文关怀。从这个意义上说，这些幻想作品无疑是当代科学文化传播中的一个非常重要的组成部分。

而且，现在看来似乎也只有科幻在一力承担着这方面的社会责任。这不能不说是一个非常发人深省的现象。

再进一步看，在数学上，有"归谬""反证"等方法，都是常用的有效方法；而许多幻想作品，其实就是在思考人类社会的问题或前景时，应用归谬法和反证法。幻想作品经常将某种技术的应用推展或夸张到极致，由此来提出问题，或给出自己的思考。比如机器人日见发达，《机械公敌》（*I Robot*，2004）、《黑客帝国》（*Matrix*，1999—2003）等作品就导出机器人会不会、能不能统治人类这样的问题。许多科幻作品都可以作如是观。

从对人类文化的长远贡献来说，当然是作品的思想价值更重要。如果作品能促使观众思考一些问题，这些作品就具有更为重要、更为长远的价值。这时候，就进入了科幻作品的第三重境界——哲学思考的

境界。

20世纪60年代,西方世界有所谓的"科幻新浪潮"运动,其主题中就包括了要向上述第二和第三重境界提升的诉求。目前国内的科幻创作,虽然尚未达到令读者和创作者自己非常满意的境界,但很多有代表性的作品都已经在向第三重境界迈进,这是与时俱进,和国际接轨的表现。我们可以很有把握地认为,"科幻新浪潮"的缺课,国内作者已经迅速补上了。

为什么人类还值得拯救?
——刘慈欣 VS 江晓原

有时候,科学让我们必须面对非常遥远的地方,那里有宇宙的浩渺,还有这份浩渺之美背后无数的未知与危险。在一个很大的尺度上,人类最终会被带到哪里?人类对于未来的信念能否一直得到维系?用什么来维系?科学吗?科学能解决什么?不能解决什么?这或许是一些大而无当的提问,可自从创办《新发现》杂志的那一天起,我们就不得不一次次面对类似问题,它们来自读者,来自内心。

2007年8月26日,闲适的夜晚,在女诗人翟永明开办的"白夜"酒吧,《新发现》编辑部邀请到前来成都参加"2007中国(成都)国际科幻·奇幻大会"的两位嘉宾:著名科幻作家刘慈欣,以及近年经常发表科幻评论的上海交通大学教授江晓原,就我们共同的疑惑,就科幻、科学主义、科学与人文的关系等问题进行了一场面对面思想交锋的精彩对谈。下面是对谈的记录。

刘慈欣:从历史上看,第一部科幻小说、玛丽·雪莱的《弗兰肯斯特》(*Frankenstein, or the Modern Prometheus*,1818)就有反科学的意味,她对科学的描写不是很光明。及至更早的《格列佛游记》(*Gulliver's Travels*,1726),其中有一章描写科学家,把他们写得很滑稽,从中可以看到一种科学走向学术的空泛。但到了儒勒·凡尔纳那里,突然变得乐观起来,因为19世纪后期科学技术的迅猛发展激励了他。

江晓原:很多西方的东西被引进来,都是经过选择的,凡尔纳符

合我们宣传教育的需要。他早期的乐观和19世纪科学技术发展是分不开的，当时人们还没有看到科学作为怪物的一面，但他晚年就开始悲观了。

刘慈欣：凡尔纳确实写过一些很复杂的作品，有许多复杂的人性和情节。有一个是写在一艘船上，很多人组成了一个社会。另外他的《迎着三色旗》(*Face au drapeau*，1896)也有反科学的成分，描写科学会带来一些灾难。还有《培根的五亿法郎》(*Les Cinc Cents Millions de La Begum*，1879)。但这些并不占主流，他流传的几乎都是一些在思想上比较单纯的作品。值得注意的是，后来科幻小说的黄金时代反而出现在经济大萧条时期，上世纪20年代。为什么呢？可能是因为人们希望从科幻造成的幻象中得到一种安慰，逃避现实。

江晓原：据说那时候的书籍出版十分繁荣。关于凡尔纳有个小插曲，他在《征服者罗比尔》(*Robur-le-Conguerant*，1886)里面写到徐家汇天文台，说是出现了一个飞行器，当时徐家汇天文台的台长认为这是外星球的智慧生物派来的，类似于今天说的UFO。但其他各国天文台的台长们都因为他是一个中国人而不相信他，后来证实了那确实来自外星文明。这个故事犯了一个错误：其实那时候徐家汇天文台的台长不是中国人，而是凡尔纳的同胞——法国人。

刘慈欣：凡尔纳在他的小说中创立了大机器这个意象，以后很多反科学作品都用到了。福斯特就写了一个很著名的反科学科幻作品，叫作《大机器停转之时》(*The Machine Stops*，1909)。说的是整个社会就是一个运转的大机器，人们连路都不会走了，都在地下住着。有一天这个大机器出了故障，地球就毁灭了。

江晓原：很多读者都注意到，你的作品有一个从乐观到悲观的演变。这和凡尔纳到了晚年开始出现悲观的转变有类似之处吗？背后是不是也有一些思想上的转变？

刘慈欣：这个联系不是很大。无论悲观还是乐观，其实都是一个表现手法的需要。写科幻这几年来，我并没有发生过什么思想上的转变。我是一个疯狂的技术主义者，我个人坚信技术能解决一切问题。

江晓原：那就是一个科学主义者。

刘慈欣：有人说科学不可能解决一切问题，因为科学有可能造成一些问题，比如人性的异化、道德的沦丧，甚至像南希·克雷斯（美国科幻女作家）说"科学使人变成非人"。但我们要注意的是人性其实一直在变。我们和石器时代的人，会互相认为对方是没有人性的非人。所以不应该拒绝和惧怕这个变化，我们肯定是要变的。如果技术达到了那一步，我想不出任何问题是技术解决不了的。我认为那些认为科学解决不了人所面临的问题的人，是因为他们有一个顾虑，那就是人本身不该被异化。

江晓原：人们反对科学主义的理由，说人会被异化只是其中的一方面，而另一方面的理由在于科学确实不能解决一些问题，有的问题是永远也不能解决的，比如人生的目的。

刘慈欣：你说的这个确实成立，但我谈的问题没有那么宽泛。并且我认为人生的目的，科学是可以解决的。

江晓原：依靠科学能找到人生的目的吗？

刘慈欣：但科学可以让我不去找人生的目的。比如说，利用科学的手段把大脑中寻找终极目的的这个欲望消除。

江晓原：我认为很多科学技术的发展，从正面说，是中性的，要看谁用它——坏人用它做坏事，好人用它做好事。但还有一些东西，从根本上就是坏的。你刚才讲的是一个很危险甚至邪恶的手段，不管谁用它，都是坏的。如果我们去开发出这样的东西来，那就是罪恶。为什么西方这些年来提倡反科学主义？反科学主义反的对象是科学主义，不是反对科学本身。科学主义在很多西方人眼里，是非常丑恶的。

刘慈欣：我想说的是这样一个问题，如果我用话语来说服你，和在你脑袋里装一个芯片，影响你的本质判断，这两者真有本质区别吗？

江晓原：当然有区别，说服我，就尊重了我的自由意志。

刘慈欣：现在我就提出这样一个问题，这是我在下一部作品中要写的：假如造出这样一台机器来，但是不直接控制你的思想，你想得到什么思想，就自己来拿，这个可以接受吗？

江晓原：这个是可以的，但前去获取思想的人要有所警惕。

刘慈欣：对了，我要说的就是这一点。按照你的观点，那么"乌

托邦三部曲"里面,《一九八四》反倒是最光明的了,那里面的人性只是被压抑,而另外两部中人性则消失了。如果给你一个选择权,愿意去《一九八四》还是《美丽新世界》(Brave New World,1932),你会选择哪一个?

江晓原:可能更多的人会选择去《美丽新世界》。前提是你只有两种选择。可如果现在还有别的选项呢?

刘慈欣:我记得你曾经和我谈到的一个观点是:人类对于整体毁灭,还没有做好哲学上的准备。现在我们就把科学技术这个异化人的工具和人类大灾难联系起来。假如这个大灾难真的来临的话,你是不是必须得用到这个工具呢?

江晓原:这个问题要这么看——如果今天我们要为这个大灾难做准备,那么我认为最重要的有两条:第一是让我们获得恒星际的航行能力,而且这个能力不是偶尔发射一艘飞船,而是要能够大规模地迁徙;第二条是让我们找到一个新的家园。

刘慈欣:这当然很好。但要是这之前灾难马上就要到了,比如就在明年5月,我们现在怎么办?

江晓原:你觉得用技术去控制人的思想,可以应付这个灾难?

刘慈欣:不,这避免不了这个灾难,但是技术可以做到把人类用一种超越道德底线的方法组织起来,用牺牲部分的代价来保留整体。因为现在人类的道德底线是处理不了《冷酷的方程式》(The Cold Equations,1954)(汤姆·戈德温的科幻名篇)中的那种难题的:死一个人,还是两个人一块儿死?

江晓原:如果你以预防未来要出现的大灾难为理由,要我接受(脑袋中植入芯片)控制思想的技术,这本身就是一个灾难,人们不能因为一个还没有到来的灾难就非得接受一个眼前的灾难。那个灾难哪天来还是未知,也有可能不来。其实类似的困惑在西方好些作品中已经讨论过了,而且最终它们都会把这种做法归于邪恶。就像《数字城堡》(Digital Fortrss,1998)里面,每个人的e-mail都被监控,说是为了反恐,但其实这样做已经是一种恐怖主义了。

刘慈欣:我只是举个例子,想说明一个问题:技术邪恶与否,它对

人类社会的作用邪恶与否,要看人类社会的最终目的是什么。江老师认为控制思想是邪恶的,因为把人性给剥夺了。可是如果人类的最终目的不是保持人性,而是为了繁衍下去,那么它就不是邪恶的。

江晓原:这涉及了价值判断:延续下去重要还是保持人性重要?就好像前面有两条路可以走:一条是人性没有了,但是人还存在;一条是保持人性到最终时刻,然后灭亡。我相信不光是我,还会有很多人选择后一条。因为没有人性和灭亡是一样的。

刘慈欣:其实,我从开始写科幻小说到现在,想的就是这个问题,到底要选哪个更合理?

江晓原:这个时候我觉得一定要尊重自由意志。可以投票,像我这样的可以选择不要生存下去的那个方案。

刘慈欣:你说的这些都对,但我现在要强调的是一个尺度问题。科幻的作用就在于它能从一个我们平常看不到的尺度来看。传统的道德判断不能做到把人类作为一个整体进行判断。我一直在用科幻的思维思考,那么传统的道德底线是很可疑的,我不能说它是错的,但至少它很危险。其实人性这个概念是很模糊的,你真的认为从原始时代到现在,有不变的人性存在吗?人性中亘古不变的东西是什么?我找不到。

江晓原:我觉得自由意志就是不变的东西中的一部分。我一直认为,科学不可以剥夺人的自由意志。美国曾经发生过这样一件事,地方政府听从了专家的建议,要在饮用水中添加氟以防止牙病,引起了很多人的反对,其中最极端的理由是:我知道这样做对我有好处,但,我应该仍然有不要这些好处的自由吧?

刘慈欣:这就是《发条橙》(*Clockwork Orange*,1971)的主题。

江晓原:我们可以在这里保持一个分歧,那就是我认为用技术控制思想总是不好的,而你认为在某些情况下这样做是好的。

现在的西方科幻作品,都是在反科学主义思潮下的产物,这个转变至少在新浪潮时期就已经完成了。反科学主义可以说是新浪潮运动四个主要诉求里面的一部分,比如第三个诉求要求能够考虑科学在未来的黑暗的部分。

刘慈欣:其实在黄金时代的中段,反科学已经相当盛行。

江晓原：在西方，新浪潮的使命已经完成。那么你认为中国的新浪潮使命完成了吗？

刘慈欣：其实在上世纪80年代曾经有一场争论，那就是科幻到底姓"科"还是姓"文"，最后后者获得了胜利。这可以说是新浪潮在中国迟来的胜利吧。目前中国科幻作家大多数是持有科学悲观主义的，并且对科学技术的发展抱有怀疑，这是受到西方思潮影响的一个证明。在我看来，西方的科学已经发展到这个地步了，到了该限制它的时候，但是中国的科学思想才刚刚诞生，我们就开始把它妖魔化，我觉得这毕竟是不太合适的。

江晓原：我有不同的看法。科学的发展和科学主义之间，并不是说科学主义能促进科学的发展，就好像以污染为代价先得到经济的发展，而后再进行治理那样。科学主义其实从一开始就会损害科学。

刘慈欣：但我们现在是在说科幻作品中对科学的态度，介绍它的正面作用，提倡科学思想，这并不犯错吧。

江晓原：其实在中国，科学的权威已经太大。

刘慈欣：中国的科学权威是很大，但中国的科学精神还没有。

江晓原：我们适度限制科学的权威，这么做并不等于破坏科学精神。在科学精神之中没有包括对科学自身的无限崇拜——科学精神之中包括了怀疑的精神，也就意味着可以怀疑科学自身。

刘慈欣：但是对科学的怀疑和对科学的肯定，需要有一个比例。怎么可以98％以上的科幻作品都是反科学的呢？这太不合常理。如果在老百姓的眼里，科学发展带来的是一个黑暗世界，总是邪恶、总是灾难、总是非理性，那么科学精神谈何提倡？

江晓原：我以前也觉得这样是有问题，现在却更倾向于接受。我们可以打个比方，一个小孩子，成绩很好，因此非常骄傲。那么大人采取的办法是不再表扬他的每一次得高分，而是在他的缺点出现时加以批评，这不可以说是不合常理的吧。

刘慈欣：你能说说在中国，科学的权威表现在哪些方面吗？

江晓原：在中国，很多人都认为科学可以解决一切问题，此外，他们认为科学是最好的知识体系，可以凌驾在其他知识体系之上。

刘慈欣：这一点我和你的看法真的有所不同，尽管我不认为科学可以凌驾在其他体系之上，但是我认为它是目前我们所能拥有的最完备的知识体系。因为它承认逻辑推理，它要求客观的和实验的验证而不承认权威。

江晓原：作为学天体物理出身的，我以前完全相信这一点，但我大概从2000年开始有了一个转变，当然这个转变是慢慢发展的。原因在于接触到了一些西方的反科学主义作品，并且觉得确实有其道理。你相信科学是最好的体系，所以你就认为人人需要有科学精神。但我觉得只要有一部分人有科学精神就可以了。

刘慈欣：它至少应该是主流。

江晓原：并不是说只有具有科学精神的人才能作出正确的选择，实际上，很多情况下可能相反。我们可以举例子来说明这个问题。

就比如影片《索拉利斯星》（$Solaris$，2002）的索德伯格版（《飞向太空》），一些人在一个空间站里遇到了很多怪事，男主角凯尔文见到了早已经死去的妻子芮雅。有一位高文博士，她对凯尔文说："芮雅不是人，所以要把她（们）杀死。"高文博士的判断是完全符合科学精神和唯物主义的。最后他们面临选择：要么回到地球去，要么被吸到大洋深处去。凯尔文在最后关头决定不回地球了，而宁愿喊着芮雅的名字让大洋吸下去。在这里，他是缺乏科学精神的，只是为了爱。当然，索德伯格让他跳下大洋，就回到自己家了，而芮雅在家里等他。这个并非出于科学精神而作出的抉择，不是更美好吗？所以索德伯格说，索拉利斯星其实是一个上帝的隐喻。

刘慈欣：你的这个例子，不能说明科学主义所作的决策是错误的。这其中有一个尺度问题。男主角只是在个人而不是全人类尺度上作出这个选择。反过来想，如果我们按照你的选择，把它带回地球，会带来什么样的后果？这个不是人的东西，你不知道它的性质是什么，也不知道它有多大的能量，更不知道它会给地球带来什么？

江晓原：有爱就好。人世间有些东西高于科学精神。我想说明的是，并不一定其他的知识体系比科学好，但可以有很多其他的知识体系，它们和科学的地位应该是平等的。

刘慈欣：科学是人类最可依赖的一个知识体系。我承认在精神上宗教确实更有办法，但科学的存在是我们生存上的一种需求。这个宇宙中可能会有比它更合理的知识体系存在，但在这个体系出现之前，我们为什么不能相信科学呢？

江晓原：我并没有说我不相信科学，只不过我们要容忍别人对科学的不相信。面临问题的时候，科学可以解决，我就用科学解决，但科学不能解决的时候，我就要用其他的来解决。

刘慈欣：在一个太平盛世，这种不相信的后果好像还不是很严重，但是在一些极端时刻来临之时就不是这样了。看来我们的讨论怎么走都要走到终极目的上来。可以简化世界图景，做个思想实验。假如人类世界只剩你我她了，我们三个携带着人类文明的一切。而咱俩必须吃了她才能生存下去，你吃吗？

江晓原：我不吃。

刘慈欣：可是宇宙的全部文明都集中在咱俩手上，莎士比亚、爱因斯坦、歌德……不吃的话，这些文明就要随着你这个不负责任的举动完全湮灭了。要知道宇宙是很冷酷的，如果我们都消失了，一片黑暗，这当中没有人性不人性。现在选择不人性，而在将来，人性才有可能得到机会重新萌发。

江晓原：吃，还是不吃，这个问题不是科学能够解决的。我觉得不吃比选择吃更负责任。如果吃，就是把人性丢失了。人类经过漫长的进化，才有了今天的这点人性，我不能就这样丢失了。我要我们三个人一起奋斗，看看有没有机会生存下去。

刘慈欣：我们假设的前提就是要么我俩活，要么三人一起灭亡，这是很有力的一个思想实验。被毁灭是铁一般的事实，就像一堵墙那样横在面前，我曾在《流浪地球》中写到一句：这"墙向上无限高，向下无限深，向左无限远，向右无限远，这墙是什么？"那就是死亡。

江晓原：这让我想到影片《星际战舰卡拉狄加》（*Battlestar Galactica*，2003—2012）中最深刻的问题："为什么人类还值得拯救？"在你刚才设想的场景中，我们吃了她就丢失了人性，一个丢失了人性的人类，就已经自绝于莎士比亚、爱因斯坦、歌德……还有什么拯救的

必要?

一个科学主义者,可能是通过计算"我们还有多少水、还有多少氧气"得出这样的判断。但文学或许提供了更好的选择。我很小的时候读拜伦的长诗《唐璜》,里面就有一个相似的场景:几个人受困在船上,用抓阄来决定把谁吃掉,但是唐璜坚决不肯吃。还好他没有吃,因为吃人的人都中毒死了。当时我就很感动,决定以后遇到这样的情况,我一定不吃人。吃人会不会中毒我不知道,但拜伦的意思是让我们不要丢失人性。

我现在非常想问刘老师一个问题:在中国的科幻作家中,你可以说是另类的,因为其他人大多数都去表现反科学主义的东西,你却坚信科学带来的好处和光明,然而你又被认为是最成功的,这是什么原因?

刘慈欣:正因为我表现出一种冷酷的但又是冷静的理性。而这种理性是合理的。你选择的是人性,而我选择的是生存,读者认同了我的这种选择。套用康德的一句话:敬畏头顶的星空,但对心中的道德不以为然。

江晓原:是比较冷酷。

刘慈欣:当我们用科幻的思维思考这些问题的时候,就变得这么冷酷了。

<div align="right">(主持、记录:王艳)</div>

只有科幻才能对人性"严刑逼供"

——江晓原、刘慈欣的同题问答

2011年开年以来,中国科幻最大的事件,莫过于著名科幻作家刘慈欣的《三体》的热卖。4月23日,一场由科幻界著名人士,如上海交大教授江晓原、《科幻世界》副总编姚海军以及著名科幻作家王晋康等参加的"中国科幻之路研讨会",在北京悄然举行,外界几乎不知道还有这么一个和中国科幻息息相关的会议召开。

一热一冷在一定程度上说明了中国科幻文学的尴尬地位——有在国际上有影响的作家和作品,却一直没被主流认可,沦为边缘。中国科幻文学的未来在哪里?科幻和文学、科学以及文明之间又是一种怎样的相互力?昨日,著名学者、上海交通大学教授江晓原和目前炙手可热的刘慈欣接受了记者的同题问答。

科幻 vs 文学:科幻小说的未来,是大幻想文学

华商报:《三体》的热销,说明中国并不缺好的科幻小说。可为什么科幻文学在国内文学圈却依旧不温不火呢?有数据显示,至今没有一部中国科幻小说的销量突破40万。

江晓原:科幻小说的最大价值是其深刻的思想性,而不是卖出去了多少。在国内,依旧有相当一部分思想陈旧的人认为,科幻就是凡尔纳,而科幻小说是青少年读物,只是科普的一种方式。这种错误观念让许多成年人感到阅读科幻小说似乎是"没品"的表现。在这样的氛围中,科幻文学的发展也就一直停滞不前。叶永烈的《小灵通漫游记》,

其实延续的还是凡尔纳的纲领，描绘科学美好。但这是脱离国际科幻对科学反思的主流的。此后，不管是刘慈欣、王晋康还是韩松，他们的小说已经"很国际"了，对人性拷问，对科学反思。

刘慈欣：原因有很多种，比如市场的运作等，与其他类型文学相比，国内原创科幻长篇的出版数量比较少；还可能与国内科幻小说的写作方式有关，类型文学需要有好看的故事，这一点科幻做得不够，总是试图承载很多的东西，而忽视了作品的可读性。

华商报：《三体》掀起了新一轮的科幻文学热。那么，科幻小说有没有可能借此契机一举扭转在国内处于边缘的位置呢？

江晓原：不能太乐观。所谓"扭转"，必须有两个前提，一是科幻迷数量有一个巨额的增长；二是读者必须走出科幻迷这个圈子。可是，这两点还远远不够。要解决科幻小说的地位问题，光靠一两部小说或一两个作者是不够的。要让中国科幻大踏步向前走，最立竿见影的是拍一部思想深刻、票房大卖、极具影响力的科幻大片。

刘慈欣：我也觉得不太可能。从目前来看，国内类型文学都处于低潮，连郭敬明的书也只卖出二十万本，科幻小说在市场上就更难有大的突破了。

华商报：业界一直有一个观点：不管是在西方，还是在中国，科幻小说都在遭遇市场危机。因为逼真的电影技术取代了人们希望从科幻小说中获得的阅读体验和快感。那么，在未来，科幻小说会被淘汰吗？

江晓原：不会。虽然从20世纪后半叶开始，西方不少人就觉得，科幻的主流表现形式就已经是电影了，科幻小说的地位也从顶峰开始下坠。但下坠不代表就会失去生命力。从原创的角度说，在表现思想深度方面，文学不是电影所能比拟的；文字的思考性也不是电影镜头所能代替的。

刘慈欣：其实遭遇影视和网络冲击的不仅是科幻小说，所有传统的叙事文学都面临这样的问题。至于科幻题材，确实更适合于用画面来表现。至于科幻小说的未来现在真的不好妄加预言，可以肯定这种文学作

品不会消失,但具体能够发展到什么样的程度还要看各方面的因素,照现在的趋势看,有可能与其他幻想文学融合,形成一种大幻想文学。

科幻 vs 科学:科幻不是为科普存在,而是反思科学

华商报:一直以来,科幻电影都是年轻人的最爱之一。那么在您看来,科幻电影和科幻小说能起到普及科学的作用吗?

江晓原:科幻电影只是西方年轻人的最爱之一。但在西方,至少一个多世纪以来,没有人把科幻当作科普方式。以凡尔纳为代表的科幻旧纲领,一味讴歌科学,可是从19世纪末开始,科幻作家所遵循的是另一种新纲领——反思科学给人类带来的问题、困惑和灾难,这已经成为国际"惯例",中国科幻也正在与国际接轨。科幻电影和科幻小说不是为了科普而存在的,也没有必要起到科普的作用。

刘慈欣:科幻能够激发人们对科学和大自然的兴趣,但与科普作品相比,科幻中的科学内容不是严格的科学知识,而是科学在文学中的一种经过变形的投影,现代科幻尤其如此,所以科幻小说难以起到真正意义上的科普作用。

华商报:以往的科幻作品往往将科学"神化",认为"科学绝对美好"。那么,随着日本核危机的发生,我们是否应该再重新审视这个观点呢?

江晓原:有事实证明"科学绝对美好"吗?其实,这只是很多人心目中的信念而已。我们必须审视这个观点。以日本核危机为例,它其实正说明了科学技术不美好的一面。我们要反思科技越来越发达的同时,它给人们带来的忧虑和悲伤,而它将来到底会走向哪里,同样也未知。

刘慈欣:事实上,认为"科学绝对美好"的科幻小说很少,大部分科幻作品都在不同程度上指出了科学的副作用,而现代科幻文学更是带有明显的反科学倾向,对科学的审视一直是科幻的主题之一。同时科幻小说早就在描写更大的自然灾难。

华商报：在早期的科幻作品中，科学技术决定论被广为提出。科学真的没有不能解决的问题吗？

江晓原：恰恰相反，在当代科幻作品中，常见的是科学没有做不出来的坏事。

刘慈欣：至少在目前，人类离开科学技术就无法生存，未来更是如此，所以应该对科学技术抱持应有的尊敬。科学显然不能解决一切问题，但它能解决相当一部分最重要的问题。

科幻 vs 文明：面对外星文明，我们需要谨慎再谨慎

华商报：读科幻小说，比如《三体》三部曲，很多时候，我们不是为里面的科幻元素，而是为大刘对人性的描写所打动。在很多科幻电影里，我们也常常能看到，人类在先进的科学技术面前的人性挣扎。我们能不能这么理解，科幻在拷问人性上有独特的作用？

江晓原：可以这么说。我们为什么要重视科幻作品，就是因为通过科幻想象出来的场景，能让我们思考日常生活中不思考的事情。平时，我们所拷问人性的东西，都是已经发生的，而受到现有社会结构等的制约，我们的拷问力度有限。和科幻作品相比，现实中对人性的拷问通常只是"盘问"而已，而科幻中对人性的拷问，才有可能达到"严刑逼供"的力度。

刘慈欣：是的，科幻可以用各种世界设定创造出不同于现实的环境，把人性置于这样的环境中进行思想实验，就可以从一个现实主义文学所不具备的视角来看人性。

华商报：日本大地震引发的核危机依旧没得到解决，看来，科学是一把双刃剑，它在创造文明的同时，也在毁灭文明。那么，什么才是对待科学的真正态度呢？

江晓原：中国科学院2007年2月27日发布的《关于科学理念的宣言》明确提出，科学技术需要伦理、道德、法律的规范和引导；同时，不能把科学技术凌驾于别的知识体系之上。我想，这就是我们对待科学的正

确态度。

刘慈欣：不能因噎废食，由于核危机而放弃核技术的发展，在努力避免科技副作用的前提下，应该对科技发展有一个积极的心态，要知道，人类文明延续的希望就寄托在科学技术的发展上。

华商报：在《三体》里，人类首先不小心在银河系中暴露了自己的存在，遭到科技水平远远高于人类的"三体文明"的死亡攻击。您相信外星文明的存在吗？我们对外星文明又该持什么态度呢？

江晓原：外星文明存在的可能性不可否认。虽然目前还没有找到，但没找到并不意味着没有。而对于外星文明，我认为我们可以悄悄搜寻它们，但不应该主动去接触。宇宙很可能是个弱肉强食的地方，一旦暴露，就意味着危险。况且，在如何对待外星文明上，我们没有任何经验可以借鉴。未知的东西是最危险的。我赞成一些西方学者早就呼吁的方案：建立国际公约，禁止任何国家和个人擅自向宇宙发射所谓"交友"信息。

刘慈欣：我同样相信外星文明是存在的，但从对人类文明负责任的角度看，我们对与外星文明的接触应该持谨慎态度。也许文明的道德准则真的是随着其科技的先进程度而上升，也许宇宙间真的有统一的尊重生命的价值观，但在这些最后被证明前，我们还是应该先做最坏的打算。

（提问、整理：《华商报》记者吴成贵）

孤独的观影者

《中国科学报》记者　李芸

上海交通大学江晓原教授,算得上是"宅男"一枚,不喜舞榭歌台,不爱吃喝玩乐,而旅游这一爱好由于年轻时实践太多,兴致也消耗完了。所以经常宅在家里,加上本身又是一位以天文学史与性学史著称的学者,想必在大多数人眼中,其生活定是乏味得紧。好在还有影碟"拯救"他。

娱乐之地的学术开荒

江晓原是从2003年春夏之交的"非典"时期开始迷恋上DVD影碟的。那会儿各种店面都很萧条,唯独碟店生意不减平常甚至更好。江晓原带着点探究的心理走进了碟店,在老板的推荐下看了全套19集007系列的DVD。也由此开启了他的影碟生活。

毕竟是做研究的,迷恋起影碟来都有股子学术味。那时正值DVD技术刚刚成熟之时,影碟质量良莠不齐,爱钻研且对视频又比较敏感的江晓原,就开始寻摸相关的资料学习。最早接触的是在碟店代销的《DVD导刊》。因为虚心学习,才一两个月时间江晓原淘碟就"入段"了,判断影碟的质量相当有把握。

看了影碟有了想法还会忍不住要写点什么,看完"007系列"后,江晓原写了《"非典"生活之007系列》,在《书城》上发表。接着《黑客帝国》上映,江晓原的影评是国内很早的一篇,并颇有影响。再之后,就有报纸约他开影评的专栏了。

江晓原能长期持续写影评，多少还出于点免责心理——因为在习惯性思维中，"看电影"是一种玩乐和享受，而影评写作让"浪费时间""贪图享乐"的嫌疑减少不少。

江晓原的口味很杂，收藏的影碟有科幻的、历史的、战争的、惊悚的、警匪的、情色的等，但他的影评以科幻类最多。

"其他影评我写起来没什么长处，而且我想让自己保持一个外行的观影者的身份，我不可能写电影学院教授们写的那种影评。同时有关科幻电影的影评完全不能令我满意，那些作者对科学的事情完全不懂，他们对科幻电影后面的科学思想和资源往往不了解。"江晓原说。

这位"外行观影者"的影评却不见得不内行。2005年底，江晓原接到《DVD导刊》编辑部的电话，告诉他不用再订这份刊物了，因为他已被列入赠阅名单。理由是他们看过他的影评。而科幻界也注意到了他，在2007年的国际科幻大会上，江晓原被邀请做了两场主题报告。

这还不算最大收获。从看科幻电影开始，江晓原又看起了科幻小说，继而对科幻进行学术化研究。如今不时能在引进的科幻小说前看到江晓原写的序。

"我也许能算国内第一个对科幻进行科学史研究的人，"江晓原说，"之前也有人做科幻研究，但都是从文学的角度来探讨，主要还是科幻小说的文学鉴赏。我做的却是进行科学史研究。例如我写了《好莱坞科幻电影主题分析》《科学史上关于寻找地外文明的争论：人类应该在宇宙的黑暗森林中呼喊吗？》这样的论文，发表在诸如《自然辩证法通讯》《上海交通大学学报》这样的学术期刊上。"

后来，江晓原居然让自己的博士生做起了对科幻进行科学史研究的博士学位论文。这是一个更大胆的尝试，当然最初很多人有不同看法。但最终穆蕴秋博士的学位论文《科学与幻想：天文学历史上的地外文明探索研究》不仅顺利通过答辩，还得到一致好评。江晓原甚至还申请到一个与此有关的上海市哲学社会科学基金项目。现在还有两个学生在继续做这个方向的研究。

江晓原对自己开辟了对科幻的科学史学术化研究很是得意,这是一个新的领域,"我更愿意开荒,而不是在已有的土地上深耕细作"。

"和美女单独约会"

江晓原收藏了8000余部电影,前期搜集的主要是影碟,现在顺应数字化潮流,以下载高清版本为主。现在为了下载高清版本的电影,江晓原准备了一批1000G的移动硬盘,按照字母排序储存影片。

影片虽多,但需要用的时候也随时能找到。江晓原从一开始就在电脑上建立了数据库,记载着每部影碟的原文片名、中文片名、碟片格式、声轨、视频等级、观影日期和观影后的简要笔记,以及他对该影片的"评级"。对于有些影片,他写过评论,或者从网上收集过信息,就在数据库中为它们建立链接。

根据数据库提示,江晓原已经看过了收藏影片的近三分之一——2000余部,有的影片则是重复欣赏,譬如《黑客帝国》看过五遍。

重复看的影片有时是为了犒劳自己。一篇论文写完,或是干完一项工作,再看部电影,就特开心了。"但看电影风险很大,看影片之前很难判断它是好是坏。为了不让犒赏打折,一般选用看过的片子比较有保证。"

还有一种情况是搜集到了影片的更好版本,会喜不自禁"再睹为快"。江晓原不仅判断视频质量很有把握,其观影要求也很高。一个很明显的事例是,他在迷上影碟后,就再也不看电视了。最初的原因是电视的视频质量太差,面目可憎到无法忍受。当然后来更重要的原因是两个小时电视的内容质量远不及两个小时影片的。

按说这么一个对视频敏感的人,应该更注重去电影院感受氛围。江晓原反而在看上影碟后,就不大去电影院了。

一次江晓原和电影导演江海洋讨论这个问题,江海洋认为,不去电影院,那"根本就不叫看电影",除了电影院大银幕视觉效果好、音响效果好外,只有在电影院看电影才"有感觉"啊!

为了让自己在家中观影更有说服力,江晓原后来终于想出了一个香

艳的比喻来表达看影碟更"有感觉":如果将电影比作一位美女,那么去电影院就好比参加她的演唱会或生日派对,而在家中观影就好比和她单独约会。

如此一说,难怪江晓原要对"宅男"生活心甘情愿、无怨无悔了。

我最喜欢的 25 部科幻电影

曾接清华大学蒋劲松博士来信，信中向我提出了一个奇怪的要求：

> 科幻电影不仅有娱乐价值，而且对我们思考相关问题很有启发性。所以，我们大家都有必要看看，但是科幻电影太多，不知从何看起，建议您做一件在您看来煞风景的事：给大家开个"必看影单"。这实际上可能是要改变大家心目中所谓"读书"的概念，不仅要读书，而且要读图，还要"读影"，这才是当代读书人全面的文化修养。以至于以后，没有看过经典科幻影片的人，和没有读过《科学革命的结构》的人一样，都属于缺乏基本素养者。

我觉得他的话虽然稍有夸张，但确实大有见地。至于他之所以向我提出这种要求，想必是听说我这些年花了许多时间看科幻电影，又见我在报纸写了几年科幻电影专栏之故。为了满足他的要求，我不得不好为人师一把，真的开始在我收藏的科幻电影中挑选。选来选去，选出25部。

为什么选这25部？对于入选的标准或理由，当然要有所交代。

我对科幻电影通常抱着两个期望：一是期望影片的故事情节，能够构成我们日常生活中不容易出现的情境，形成"思想平台"，由此引发不同寻常的新思考；二是期望影片可以拓展观众的想象力——哪怕仅在视觉上形成冲击也好。这当然有可能只是我的偏见，但窃以为多少还是

有些道理的。这里入选的影片中，大部分都有较为深刻的思想。

有些系列电影，我并未全选，比如《星球大战》只选了"正传"的三部曲，而《未来战士》和《黑客帝国》的第三部都未入选，《侏罗纪公园》则只选了第一部，主要也是从上述两个标准考虑的。

我选择影片时完全不考虑票房的表现。好莱坞科幻电影中，那些有思想、有品位、经得起时间淘洗的上佳之作，往往票房一般，甚至"恶评如潮"。

或许有人会问，还有许多非常有思想价值的电影，比如《一九八四》《罗根逃亡》等，何以不得入选？那是因为我还有一个标准——好看，而这是一个明显非理性的标准，它直接和我本人的性格、好恶乃至偏见有关。例如，《撕裂的末日》和《一九八四》同样可以归入"反乌托邦"影片之列，都是表现对未来可能出现的专制社会的忧虑和恐惧，而且显然《一九八四》来头更大，名声也更大，但是从观赏性来说，我认为它未免略逊一筹，所以选了《撕裂的末日》，何况后面还选了《V字仇杀队》。

入选名单中的最后两部电影比较特殊。《双瞳》用一种夸张的形式，表现了理性（科学）与非理性（宗教）之间的区别和冲突。而《幻影英雄》则是一部"关于科幻电影的科幻电影"，影片中有大量此前著名科幻电影的典故，如果不是对科幻电影相当熟悉，就会感到许多对白莫名其妙，但我确实相当喜欢它。

此事已经过去好些年，这些年里至少又有两部影片值得入选，所以下面是我选出的科幻电影名单的2015年修订版。为了保持25部之数——纯粹只是形式上的怀旧而已，我用新入选的两部影片取代了原先25部中的两部。

名单给出外文片名和上映年份，是因为国外影片的中文译名，经常有同名异译、异名同译的现象，有些影片还有同名翻拍现象。

在这个名单中，实际上有32部，但是为了方便起见，我将一个系列只算作一部，这样就是25部了。这25部作品按年代排列如下：

1. 《**地球停转之日**》（*The Day the Earth Stood Still*，1951）

2.《2001太空漫游》(*2001: A Space Odyssey*, 1968)

3.《星球大战》(*Star Wars*) Ⅳ—Ⅵ (*A New Hope*, 1997、*The Empire Strikes Back*, 1980、*Return of Jedi*, 1983)

4.《异形》Ⅰ—Ⅳ (*Alien*, 1979、1986、1992、1997)

5.《银翼杀手》(*Blade Runner*, 1982)

6.《未来战士》(又名《终结者》) Ⅰ—Ⅱ (*Terminator*, 1984、*Terminator: Judgment Day*, 1991)

7.《侏罗纪公园》Ⅰ (*Jurassic*, 1993)

8.《幻影英雄》(*Last Action Hero*, 1993)

9.《独立日》(*Independence Day*, 1996)

10.《超时空接触》(*Contact*, 1997)

11.《楚门的世界》(又名《真人秀》) (*The Truman Show*, 1998)

12.《黑客帝国》Ⅰ—Ⅱ (*Matrix*, 1999、*Matrix: Reloaded*, 2003)

13.《火星任务》(*Mission to Mars*, 2000)

14.《人工智能》(*Artificial Intelligence*, 简称 *A. I.*, 2001)

15.《撕裂的末日》(*Equilibrium*, 2002)

16.《少数派报告》(*Minority Report*, 2002)

17.《双瞳》(*Double Vision*, 2002)

18.《西蒙妮》(*Simone*, 2002)

19.《记忆裂痕》(*Paycheck*, 2003)

20.《后天》(*The Day After Tomorrow*, 2004)

21.《机械公敌》(*I, Robot*, 2004)

22.《最终剪辑》(*The Final Cut*, 2004)

23.《灵幻夹克》(*The Jacket*, 2005)

24.《V字仇杀队》(*V for Vendetta*, 2006)

25.《阿凡达》(*Avatar*, 2009)

索 引

A

《阿波罗13号》47
《阿凡达》17–23，43，164，165，227，229，433
《阿基拉》317
《安重根击毙伊藤博文》110–111
《奥兰多》338，339
《奥兰多》(小说) 338，339，341

B

《巴黎最后的探戈》63
《巴西》292，293，300，301，303，304，327
《悲梦》234
《蝙蝠侠》12，43，44，323
《变人》159，192–194，337，360
《病毒》58
《波多里诺》(小说) 373
《步步杀机》(小说) 376

C

《彩图科幻百科》(著作) 10
《豺狼帝国》231
《阐释的界限》(著作) 375
《超人》12，108，109，323
《超时空接触》32，265
《超新星》275

《穿越超时空》(著作) 406
《从爱因斯坦宇宙到特斯塔宇宙》(著作) 71
《丛林之神》249，251，351

D

《达·芬奇密码》376
《达·芬奇密码》(小说) 209，376
《大胆地爱，小心地偷》365
《大话西游》102
《大机器停转之时》(小说) 414
《大炮之街》318–320
《大上海1937》220
《大洋国》(著作) 313
《大义觉迷录》(著作) 186
《大战火星人》(即《星际战争》)
《党同伐异》139，358，364
《刀锋行者》147
《盗梦空间》139，226–236
《地球停转之日》51，52，54，55，70，272，432
《帝国反击战》47，48
《第二基地》(小说) 202
《第三类接触》47，70
《第四类接触》70
《第五元素》124
《奠基》(即《盗梦空间》)

《定婚店》(小说) 89, 92, 93
《东邪西毒》389-396
《对欧几里得几何原本中困难公设的注释》(著作) 386
《独立日》30, 34, 42, 272, 342, 433
《夺宝奇兵》202

E

《E.T.》47
《2009迷失记忆》110-114
《2010接触之年》189
《2012》227, 229, 270, 272-275, 277
《2012毁灭日》270
《2012超新星》270

F

《仿生人会梦见电子羊吗?》(小说) 145, 155, 159, 292
《飞向太空》(即《索拉利斯星》)
《风声》227, 229
《封神榜》(小说) 239, 339
《弗兰肯斯坦》407
《弗兰肯斯坦》(小说) 406
《复制娇妻》239-241
《傅科之摆》(小说) 373

G

《刚果惊魂》(小说) 246
《高城堡里的人》(小说) 152
《告别神使》(小说) 54
《格列佛游记》(小说) 413
《古今大战秦俑情》(即《秦俑》)
《鬼车》(小说) 113
《过关斩将》305, 308-310

H

《哈利·波特》10, 138, 236

《海底总动员》403, 404
《黑暗扫描仪》145
《黑洞与时间弯曲》(著作) 406
《黑客帝国》4, 5, 7, 10, 19, 40, 120, 151, 157, 164, 171, 173, 175, 177-180, 183, 216, 218, 226, 229, 233, 234, 293, 294, 296, 321, 323, 358, 360-362, 365, 366, 406, 411, 427, 429, 433
《黑客帝国Ⅱ：重装上阵》5, 174, 216, 230, 296
《黑客帝国Ⅲ：革命》177
《黑客帝国Ⅳ》178
《黑客帝国卡通版》157, 171, 173, 175, 178, 296
《红楼梦》(小说) 199, 242
《还原与对消问题之论证》(著作) 386
《红色行星》36-38
《后天》259, 261-264, 272, 273, 280, 433
《蝴蝶效应》94-97, 99
《滑动门》103
《回到未来》102, 105, 107-109, 113, 134
《回顾》(著作) 289
《回忆三部曲》317, 318, 320
《火星和它的运河》(著作) 38
《火星任务》35-39, 42, 183, 433

I

《IQ情缘》331, 332
《爱神有约》(即《IQ情缘》)

J

《机器人》197-199, 201
《机器人历险记》(即《机器人》)
《机器战警》(即《铁甲威龙》)

《机械公敌》151,183,185,186,191,192,411,433
《机遇之歌》99-103
《急冻奇侠》236
《基地》(小说)202-205,257,260,267,337
《基地边缘》(小说)202,203
《基地前奏》(小说)192,202
《基地与地球》(小说)202
《基地与帝国》(小说)202
《基督城》(著作)289
《疾走罗拉》94,97,99-103,109
《疾走天堂》99
《计划》24
《记忆裂痕》126,127,145,231,433
《继承者》383,385,387
《尖叫者》145
《监狱》(著作)377
《江湖外史之港片残卷》(著作)395
《接触》30-34,183,402,403-405
《接触》(小说)32,401
《镜花缘》(小说)239,242
《劫持》70,364
《禁闭岛》229,369,370
《惊世狂花》(即《大胆地爱,小心地偷》)
《救世主》81,84,85,87
《决战帝国》(即《豺狼帝国》)
《绝对权力》342
《绝密飞行》43,44
《绝世天劫》279,280,404

K

《喀迈拉的世界》(小说)246,248
《科幻小说史》(著作)137,153
《科学革命的结构》(著作)431
《克隆人的进攻》47,48

《克隆人的战争》48
《恐惧状态》(小说)248

L

007系列 4,222,230,427
《冷酷的方程式》(小说)416
《利刃》24
《链式反应》342-344,347
《两百岁的人》(即《变人》)
《灵宪》(著作)383
《猎物》(小说)246-248
《灵幻夹克》89,93,433
《羚羊与秧鸡》(小说)260,291,321
《零人口的后果》258,260
《流浪地球》278-283
《龙卷风》402
《楼梯》(著作)377
《鲁拜集》(著作)383,385,386
《罗根逃亡》292,294,321,322,432
《罗拉快跑》(即《疾走罗拉》)
《罗马帝国衰亡史》(著作)203
《洛杉矶1937》220

M

《马克·波罗游记》(著作)385,387
《迈向基地》(小说)202
《冒名顶替》145
《没有我们的世界》(著作)258,260
《玫瑰之名》373,377
《玫瑰之名》(小说)373-376
《〈玫瑰之名〉:备忘录》(著作)374,375
《梅勒克的阿德索》(即《玫瑰之名》)
《美丽心灵》47
《美丽新世界》(小说)139,290,291,294,295,298,321,416
《梦见约翰·鲍尔》(著作)289

《迷失的世界》47
《妙想天开》（即《巴西》）
《命运规划局》145
《摩羯星一号》353，355-357
《魔茧》47

N

《脑海狂飙》230
《脑海追杀》（即《天神下凡》）
《女王密使》230

P

《骗局》（小说）353
《培根的五亿法郎》（小说）414
《平行歼灭战》（即《救世主》）

Q

《千钧一发》249-253
《潜行凶间》（即《盗梦空间》）
《秦俑》235，236
《球》（小说）348
《全面回忆》145，230
《全面启动》（即《盗梦空间》）
《诠释与过度诠释》（著作）374，375

R

《人工智能》47，186，194，433
《人类之子》260，293
《入侵脑细胞》230，232

S

《12猴子》61，105，124，294
《塞瓦兰人的历史》（著作）289
《三体》（小说）23，69，74，135，138，257，278，281，283，422，423，425，426
《三体Ⅱ：黑暗森林》（小说）74

《三体Ⅲ：死神永生》（小说）74
《杀人频道》231
《杀死比尔》126
《珊瑚岛上的死光》235
《少数派报告》47，126，145，206-208，230，232，406，433
《上帝之城》（著作）287
《深度撞击》265-267，275，404
《深海圆疑》348，349，351
《神秘之球》（小说）246-248
《神奇四侠》43，44
《圣经》（著作）171，224，265，273，313
《圣经·启示录》（著作）373
《狮子王》399
《失落的世界》（小说）244，246，247
《十三度凶间》（即《十三楼》）
《十三楼》151，179，216-218，220，230，231
《时间机器》（小说）104-106，120，131，141，361
《时间简史》（著作）80-82，134，399
《时间线》79-82，246，248
《食人》61
《史记·李将军列传》115
《史记·项羽本纪》378
《史记·孝武本纪》
《世界大战》40-44，272
《数字城堡》（小说）210，416
《双面情人》（即《滑动门》）
《双瞳》347，378-382，432，433
《撕裂的末日》293，294，300，301，321，323，325，327，432，433
《死神来了》10
《索拉利斯星》63，64，419
《索拉利斯星》（小说）63，140，75，160

T

《她的回忆》318，320
《太空杀人狂》60
《太阳城》（著作）289
《泰坦尼克号》47，273，409
《唐山大地震》227，229
《逃出克隆岛》151，360
《天地大冲撞》（即《深度撞击》）
《天煞》（即《独立日》）
《天神下凡》231
《天使与魔鬼》344，346，347
《天使与魔鬼》（小说）345，351，376
《天外金球》（即《深海圆疑》）
《铁甲威龙》54
《童梦失魂夜》230，231

V

《V字仇杀队》293，300，321，323，325-327，358，362，365，432，433

W

《完美的真空》（小说）71
《王家卫的映画世界》（著作）395
《卫斯理》（小说）113，351，376
《未来水世界》294
《未来战士》105，108，120-124，179，191，432，433
《未来战士Ⅱ》123，124，276，433
《未来战士Ⅲ》125
《未来战士Ⅳ》125
《我，机器人》（小说）183，188
《我的名字叫红》（小说）376
《我们》（小说）290，291，298，321
《乌鲁伯格天文表》（著作）129
《乌托邦》（著作）287，289
《乌托邦思想史》（著作）287
《乌有乡消息》（小说）289
《无极》236
《武士归来》48-50

X

《X档案》399
《西蒙妮》305-307，309，357，433
《西斯的复仇》47，48
《西游记》（小说）239，339
《先知》272
《肖申克的救赎》333
《小灵通漫游记》（小说）422
《新大西岛》（著作）289
《新龙门客栈》393
《新希望》13，47，48
《星河救兵》305，307
《星际穿越》131-141
《星际迷航》205，399，400
《星际战舰卡拉狄加》17，24-29，257，420
《星际战争》30，40
《星际战争》（小说）30，40，42，141
《星门》113，124
《星球大战》10，13，19，26，40，42，45-50，164，177，183，205，265，360，400，432，433
《雪国列车》132，138，139，287，288，294-299
《血与铬》24，25

Y

《夜空》70
《一九八四》139，291-295，298，300，301，319-321，327，432
《一九八四》（小说）139，291，300，319，416
《一条名叫旺达的鱼》6
《伊加利亚旅行记》（著作）289

《移魂都市》230，231
《异次元骇客》(即《十三楼》)
《异形》20，47，56，58-62，177，246，433
《异种》61
《银翼杀手》19，47，126，138，145-152，154-163，165，170，179，230，257，292，294，300，321，327，360，390-392，433
《银翼杀手2049》154-165
《迎着三色旗》(小说) 414
《硬线》231
《幽灵的威胁》47，48
《尤比克》(小说) 153
《娱乐至死》298，337
《宇宙》32，401
《宇宙创始新论》(小说) 71-73
《宇宙威龙》(即《全面回忆》)
《宇宙追缉令》(即《救世主》)
《预见未来》145
《云图》139，358，360-366

Z

《战国自卫队》115-118
《战国自卫队1549》115，117，118
《战栗黑洞》311-315
《征服1453》364
《征服者罗比尔》414
《指环王》10，45，138，236
《致命报酬》(即《记忆裂痕》)
《终结者》(即《未来战士》)
《重返中世纪》(即《时间线》)
《侏罗纪公园》47，244，245，406，432，433
《侏罗纪公园》(小说) 246，247
《侏罗纪世界》244
《诸神混乱之女神陷阱》12，309
《自然》(杂志) 399，401，403，404，406
《自私的基因》(著作) 137
《最臭兵器》318-320
《最好的时光》318
《最后一强》(即《救世主》)
《最终幻想》309
《最终剪辑》211，212，214，215，390，433
《昨日之岛》(小说) 373
《作为生命居所的火星》(著作) 38